Für Hans Dieter Betz

am Tag der Verabredung über die
englische Edition des Kölner Mani-Codex

Köln, den 7. Dezember 1987 R. Merkelbach

ABHANDLUNGEN
DER RHEINISCH-WESTFÄLISCHEN AKADEMIE DER WISSENSCHAFTEN

Sonderreihe
PAPYROLOGICA COLONIENSIA
Herausgegeben von der
Rheinisch-Westfälischen Akademie der Wissenschaften
in Verbindung mit der Universität zu Köln
Vol. VII

KÖLNER PAPYRI

(P. Köln)

Band 6

PAPYROLOGICA COLONIENSIA · Vol. VII

KÖLNER PAPYRI

(P. Köln)

Band 6

bearbeitet von
Michael Gronewald, Bärbel Kramer, Klaus Maresch, Maryline Parca
und Cornelia Römer

mit Beiträgen von
Zbigniew Borkowski, Angelo Geissen, Heinz Schaefer
und Pieter J. Sijpesteijn

WESTDEUTSCHER VERLAG

In Zusammenarbeit mit der Arbeitsstelle für Papyrusforschung im Institut für Altertumskunde
der Universität zu Köln
Leiter: Professor Dr. Reinhold Merkelbach

Das Manuskript
wurde der Klasse für Geisteswissenschaften
am 16. Juli 1986
von der Papyruskommission vorgelegt.

CIP-Kurztitelaufnahme der Deutschen Bibliothek

Kölner Papyri: (P. Köln). - Opladen: Westdeutscher Verlag
(Abhandlungen der Rheinisch-Westfälischen Akademie der Wissenschaften:
Sonderreihe Papyrologica Coloniensia; Vol. 7)
NE: Rheinisch-Westfälische Akademie der Wissenschaften
〈Düsseldorf〉: Abhandlungen der Rheinisch-Westfälischen Akademie
der Wissenschaften / Sonderreihe Papyrologica Coloniensia
Bd. 6. Bearb. von Michael Gronewald ... Mit Beitr. von Zbigniew Borkowski ...
[In Zusammenarbeit mit d. Arbeitsstelle für Papyrusforschung im Inst.
für Altertumskunde d. Univ. zu Köln]. - 1987.
ISBN 3-531-09923-X
NE: Gronewald, Michael [Bearb.]; Borkowski, Zbigniew [Mitverf.]

© 1987 by Westdeutscher Verlag GmbH, Opladen
Herstellung: Westdeutscher Verlag
Druck und buchbinderische Verarbeitung: Boss-Druck, Kleve
Printed in Germany
ISSN 0078-9410
ISBN 3-531-09923-X

VORWORT

Auch bei diesem Band hoffen wir, daß der Leser die hier veröffentlichten Texte interessant finden und darüber hinwegsehen wird, daß wir an den Druckkosten gespart haben.

Wieder haben uns viele befreundete Gelehrte mit Rat, mit neuen Lesevorschlägen, mit Kritik helfend zur Seite gestanden. Wir danken C.Austin, R.Daniel, P.Frisch, P.Funke, K.Gaiser, H.Hauben, R.Kannicht, R.Kassel, L.Koenen, W.D.Lebek, G.A. Lehmann, H.Lloyd-Jones, H.-G.Nesselrath, P.J.Parsons, St.Radt, D.A.Russel, B.Smarczyk, Th.K.Stephanopoulos, H.-J.Thissen, M.L.West. Ein besonderer Dank gilt Dieter Hagedorn für seine unschätzbare Unterstützung bei der Edition der in diesem Buch enthaltenen Urkunden.

R. Merkelbach

INHALT

Vorwort .. V
Inhalt ..VII
Zeichenerklärung ... X

I. LITERARISCHE TEXTE

Nr.241-250: Texte, die nur auf Papyrus überliefert sind

241. Anonymes Achilleusdrama (Inv.20270-9.14.15.18.19) ... 1
242. Anthologie: Anapästische Tetrameter (=TrGF II 646a)
 und Hexameter (Hymnus an Aphrodite) (Inv.20270-4) ... 26
243. Neue Komödie (Inv.20546) 52
244. Lehrgedicht über Schlangen (Inv.5936 Verso) 61
245. Odysseus' Ptocheia in Troy (Inv.5932) 69
246. Gnomologisches Florilegium (Inv.1598) 91
247. Diadochengeschichte (Inv.20270-23) 96
248. Semiramis? (Inv.20517) 110
249. Laudatio funebris des Augustus auf Agrippa (Inv.4701
 und 4722 Recto) 113
250. Rhetorische Übungen (Inv.262 Verso) 116

Nr.251-254: Literarisch überlieferte Texte

251. Sophokles, Aias 1-11 (Inv.4949) 127
252. Euripides, Orestes 134-142 (Inv.39) 129
253. Isokrates, Ad Nicoclem 19-20 (Inv.227) 131
254. Aischines, In Ctesiphontem 239 (Inv.7926) 134

II. CHRISTLICHE TEXTE

255. Unbekanntes Evangelium oder Evangelienharmonie (Frag-
 ment aus dem "Evangelium Egerton") (Inv.608) 136
256. Theologischer Text (Inv.541) 147

III. MAGISCHES

257. Christliches Amulett (Inv.10266) 152

IV. URKUNDEN

Nr.258-275: Urkunden aus ptolemäischer Zeit

258.-271. Das Archiv des Oikonomos Apollonios 156
258. Apollonios an den Toparchen Ammeneus (Inv.20351) 164
259. Metrodor an Apollonios (Inv.20350-19) 167
260. Metrodor an Apollonios (Inv.20350-8.18) 170
261. Petôys an Apollonios (Inv.20350-10.17) 173
262. Metrodor an Apollonios (Inv.20350-1) 180
263. Apollonios an Metrodor (Inv.20350-4.5 und 20763) 182
264. Apollonios an Metrodor (Konzept zu 263) (Inv.20350-2) 188
265. Konzept eines Briefes (Inv.20350-3) 190
266. Apollonios an Peteuris (Inv.20352) 193
267. Sostratos an Apollonios (Inv.20350-6) 196
268. Öffentliche Bekanntmachung (Inv.20368) 198
269. Brieffragment mit Abrechnung (Inv.20350-11) 203
270. Eingabe (Inv.20350-9) 208
271. Unterschriften unter einem Vereinsbeschluß oder der
 Satzung eines Vereins (Inv.20350-12 bis 16) 210
272. Eingabe wegen Mordes (Inv.20525) 213
273. Empfangsquittung über eine Schiffsladung (Inv.20365) 218
274. Brief des Apollonios an Dikaios (Inv.31) 222
275. Ackerpacht (Inv.20377) 229

Nr.276-281: Urkunden aus römischer und byzantinischer Zeit

276. Torzollquittung (Inv.565) 234
277. Torzollquittung (Inv.2171) 236
278. Privatbrief (Inv.900) 238
279. Verlustanzeige (Inv.495 Verso) 243
280. Einladung zur Hochzeit (Inv.7922) 247
281. Byzantinischer Brief mit Überstellungsbefehl (Inv.
 7872) ... 248

V. INDICES

Wortindex zu den literarischen Texten (Nr.241-250) 261
Wortindex zu den christlichen Texten (Nr.255-256) 275
Wort- und Sachindex zu den Urkunden (Nr.257-281) 277
 I. Könige und Kaiser .. 277
 II. Daten, Monate .. 277

III.	Personen	277
IV.	Geographische Namen	280
V.	Religion und Magie	280
VI.	Ämter	280
VII.	Maße, Münzen, Gewichte	280
VIII.	Steuern, Abgaben	280
IX.	Allgemeiner Wortindex	281

VI. TAFELN nach 287

ZEICHENERKLÄRUNG

[]	Lücke durch Beschädigung des Papyrus
[....]	Vermutliche Anzahl der fehlenden Buchstaben in der Lücke
⟦ ⟧	Tilgung durch den Schreiber
{ }	Tilgung durch den Herausgeber
ˋαβγδˊ	Von einem Schreiber über der Zeile nachgetragene Buchstaben
< >	Ergänzung oder Änderung durch den Herausgeber
α̣β̣γ̣δ̣ε̣ζ̣	Beschädigte Buchstaben, deren Lesung unsicher ist
.	Nicht lesbare Buchstabenreste
[]	Vom Schreiber unbeschrieben gelassenes Spatium
()	Aufgelöste Abkürzungen
⌊ ⌋	Ergänzung anderswo überlieferter Wörter
\|	Beginn einer neuen Zeile im Papyrus
→	Faserverlauf horizontal
↓	Faserverlauf vertikal
r	recto
v	verso

I. Literarische Texte

Nr.241-250
Texte, die nur auf Papyrus überliefert sind

241. ANONYMES ACHILLEUSDRAMA[*]

Inv.20270-9-14-15-18-19	*Fr.A 16,3 x 14,5 cm*	*Verso Schriftspuren*
Recto	*fr.a/b 1,8 x 0,8 cm*	*Herkunft unbekannt*
2.Jhdt.vor Chr.	*Fr.B 8 x 12,8 cm und*	*Tafel XX,XXI*
	3,8 x 5,8 cm	

Unter der Inventarnummer 20270 wurden Papyri erworben, die sämtlich aus Mumienkartonage hervorgegangen sind. Einige Stücke fügen sich zu den hier vorgelegten grösseren Fragmenten A und B zusammen. Die Schrift beider Fragmente scheint identisch zu sein, wenn auch die Ausführung der Buchstaben in Fr.B im Gesamteindruck etwas grösser ist. Identisch ist auch die interlineare Einfügung ganzer Zeilen in beiden Fragmenten und die Art und Weise des Korrigierens durch Darüberschreiben ohne Tilgung der ursprünglichen Buchstaben. Ausserdem erweist der Inhalt beide Stücke als zusammengehörig.

Die Schrift nimmt eine Mittelstellung ein zwischen Geschäftsschrift und Buchschrift und dürfte der zweiten Hälfte des zweiten Jahrhunderts vor Chr. angehören. Vergleichbar sind etwa unter den dramatischen Handschriften der Telephospapyrus bei M.Norsa, La scrittura letteraria greca, tav.4 und der kürzlich publizierte Orestpapyrus bei R.Pintaudi, Studi Classici e Orientali 35 (1985), tav.1, p.16, unter den dokumentarischen Papyri R.Seider, Paläographie I Nr.9, 12,13,14.

Kritische Zeichen fehlen bis auf Paragraphoi in der zwei-

[*] Den Herren R.Kassel, R.Merkelbach, S.Radt, Th.K.Stephanopoulos und M.L.West danke ich für Kritik und Vorschläge.

ten Kolumne von Fr.A, die leider nicht von Rollenbezeichnungen begleitet sind. Der Schreiber bedient sich vorwiegend der 'scriptio plena'. Von seiner Hand stammen offensichtlich auch die Nachträge und Korrekturen.

Fr.A enthält Reste von zwei Kolumnen mit 24 bzw. 22 Zeilen. Über beiden Kolumnen ist ein Rand von ca.1cm erhalten, das Intercolumnium beträgt an der schmalsten Stelle knapp 1cm. Die beiden kleinen Fragmente fr.a und fr.b bestehen nur aus einer Schicht von horizontalen Fasern. Sie gehören wahrscheinlich auf den in der Mitte der zweiten Kolumne erhaltenen Streifen von vertikalen Fasern, konnten aber bisher noch nicht fixiert werden.

Das aus zwei Stücken bestehende Fr.B zeigt oben einen Rand von ca. 1,5cm, unten einen solchen von ca.2cm. Beide Stücke, die auf eine gesamte Zeilenzahl von 24 kommen, gehören dem Inhalt nach sehr eng zusammen. Es wäre sogar möglich, dass Zeilen 51 und 55 direkt aufeinander folgen und Zeilen 52 bis 54 zu Zeilen 55 bis 57 gehören.[1] Die wahrscheinliche Zuordnung in der horizontalen Ebene ergibt sich durch das Metrum sowie dadurch, dass eine vertikale Kalkspur auf der Rückseite über beide Fragmente durchzulaufen scheint.

In allen drei Kolumnen lassen sich tragische Trimeter herstellen. Sie stammen aus einem Achilleusdrama. Die Verse 1-27 bilden einen Dialog. Irgend jemand (er sei A genannt) aus der Umgebung des ungenannten Achilleus informiert einen anderen (B) über seine vergeblichen Versuche, jenen zu einer freundlichen Reaktion zu bewegen. Erwähnt wird auch der alte Erzieher des Achilleus, Phoinix, der vielleicht nach einem Vorschlag von (B) vermitteln soll. Möglicherweise bietet sich auch (B) an, mit (Achilleus) zu sprechen (V.17). Das Gespräch schliesst V.27 mit der Feststellung von (A?), dass (Achilleus) sich weigert, Ungebetene anzuhören. Bei (A) könnte es sich um den Führer des Chores[2] der Myrmidonen handeln, mit (B)

1) Dadurch käme diese Kolumne allerdings nur auf 21 Zeilen.

2) Das würde vielleicht nur in dem Falle gelten können, wenn Aischylos der Verfasser wäre, denn in der Tragödie des 4.Jahrhunderts hatte der Chor bereits an Bedeutung verloren.

könnte ein Abgesandter der Heeresleitung gemeint sein, z.B. Odysseus.

Nach dem Vermerk χοροῦ μ[έλος (V.28) wird vielleicht[3] (Achilleus) direkt angeredet: "Tu das, was befohlen worden ist!" (V.29). Wie die Paragraphoi zeigen, ist in dieser Szene noch ein zweiter oder sogar ein dritter Sprecher anzunehmen. Ob (Achilleus) antwortet, ist nicht zu ermitteln. Vielleicht reden Phoinix (vgl.V.40) und Sprecher (B) aus der vorangehenden Szene auf (Achilleus) ein.

Während Fr.A einer früheren Partie des Dramas anzugehören scheint, ist in Fr.B die Gefahr für die Griechen noch grösser geworden. Irgend jemand berichtet (Achilleus) in der Form eines Botenberichts, wie der vielleicht in V.58 genannte Hektor die Schiffe der Griechen mit Feuerbränden angreift und diese anschliessend in Panik geraten. Gegen Ende seiner Rede (V.69) sagt er: "Doch was zögerst du ...?" Diese Aktion Hektors (Ende von Buch O und Π 122ff.) hatte in der Ilias die Entsendung des Patroklos zur Folge (Buch Π 126ff.).

Die Verse des neuen Papyrus lassen sich nicht mit Sicherheit einem bestimmten Dichter zuweisen. Das berühmteste Achilleusdrama waren wohl die 'Myrmidonen' des Aischylos. Sie gehörten wahrscheinlich zu einer Trilogie, in welcher auf die 'Myrmidonen' die beiden Dramen 'Nereiden' und 'Phryger' folgten. Die 'Myrmidonen' enthielten die verschiedenen Versuche der Griechen, den zürnenden Achilleus zum Nachgeben zu veranlassen, den Schiffsbrand, die Entsendung des Patroklos ins Kampfgeschehen, den Tod des Patroklos und des Achilleus Trauer darüber. Über die Einzelheiten besteht grosse Ungewissheit. Die Literatur zu diesen Fragen ist zusammengestellt bei Radt in TrGF III p.239f. Der neueste Rekonstruktionsversuch stammt von O.Taplin, Aeschylean Silences and Silences in Aeschylus, HSCPh 76 (1972) 57ff. mit Korrekturen in: The Stagecraft of Aeschylus 423.

Nach Aischylos haben eine Reihe von jüngeren Dichtern dieses Thema behandelt. Bei Aristarch aus Tegea handelt es sich noch um einen Zeitgenossen des Euripides. Es folgen Astyda-

[3] Wie das Erscheinen Achills auf der Bühne motiviert wurde, ist allerdings nach V.27 rätselhaft.

mas, Karkinos, Kleophon (oder Iophon), Diogenes und Euaretos. Von den Römern haben Ennius (nach Aristarch) und Accius Achilleusdramen verfasst.

Es ist wahrscheinlich, dass alle diese Dichter von der Behandlung des homerischen Stoffes durch Aischylos beeinflusst worden sind. Unter den Fragmenten der 'Myrmidonen', TrGF III 131-142, ist das nur auf Papyrus erhaltene Fr.**132b im Zusammenhang mit dem neuen Kölner Fragment von Interesse. Hier gibt Achilleus im Gespräch mit Phoinix offenbar zum ersten Mal sein langes Schweigen auf. Der Text lautet nach Radt:

```
                        . . .
       (ΦΟΙ.)       ] [
                    ]τι α ωγε    [
                    ] ἐπῳδὴν οὐκ ἔχω co[
         4          ]πεϲειϲαπαϲαν ἡνίαν [
                    ]  δ' Ἀχιλλεῦ πρᾶϲϲ' ὅπῃ [
       (ΑΧ.)    Φοῖ]νιξ γεραιέ, τῶν ἐμῶν φρε[νῶν
                πολ]λῶν ἀκούων δυϲτόμων λ[
         8      πάλ]αι ϲιωπῶ κοὐδὲν [ ]ϲτ μ[
                    ] ἀντέλεξα. ϲὲ δὲ [  ]αξιωτ[
```

Hier könnte es sich um die Fortsetzung der im Kölner Papyrus mit V.29 cὺ μὲν τὸ ταχθὲν πρᾶc[cε begonnenen Szene handeln. Phoinix hätte mit demselben Wort geendet, mit dem er begonnen hatte (πρᾶccε). Sprecher (B?), z.B. Odysseus, wäre allmählich hinter Phoinix zurückgetreten. Es wären dann in dieser Szene drei Schauspieler anzunehmen. Für Aischylos lässt sich bekanntlich der dritte Schauspieler nur in der späten 'Orestie' nachweisen und wahrscheinlich im umstrittenen 'Prometheus'; vgl.Pickard-Cambridge, The Dramatic Festivals of Athens 139f. Natürlich könnte auch ein jüngerer Tragiker die Szene aus Aischylos nachgeahmt und mit ähnlichen Worten ausgedrückt haben.

Die Fragmente 133 und 134 Radt beziehen sich wahrscheinlich auf den Schiffsbrand. In Fr.133 wird vielleicht die Wirkung des Feuers auf das Schiff des Nestor beschrieben, welches δεκέμβολοc heisst. Auch in Fr.134 könnte es sich um das Schiff Nestors handeln (vgl.die Bemerkungen von Radt ad loc.):

†ἀπὸ δ' αὔτε† ξουθὸς ἱππαλεκτρυών
cτάζει †κηρόθεν τῶν† φαρμάκων πολὺς πόνος

Falls diese Verse in einem ähnlichen Bericht gestanden hätten, wie er in Fr.B des Kölner Papyrus vorliegt, hier aber nicht gestanden haben können, ergäbe sich damit ein gewichtiges Argument gegen eine etwaige Zuweisung des Papyrus an Aischylos. Die archaische Ausmalung des Details in den aischyleischen Versen steht in starkem Gegensatz zum eher nüchternen und rasch fortschreitenden Bericht über den Angriff mit Feuerbränden, den man in den Versen 58-61 des Papyrus überblickt.

Eine Wortbildung wie das obige ἱππαλεκτρυών sucht man in den Versen des Kölner Papyrus vergeblich. In diesem Sinne sind sie 'unaischyleisch', insofern die grandiose Diktion fehlt.

Neu in der Tragödie sind V.1 πανῆμαρ (nur einmal in der Odyssee), V.2 und V.12 (?) παραινετήρ (nur einmal bei Athenaios), V.7 ἀμείλικτοc (episch und bei Archilochos) und vielleicht V.63 ἤπειρος (episch in der Bedeutung 'Land'), alles übrige lässt sich bei den grossen Tragikern nachweisen, fände aber wohl auch in einem nachklassischen Drama Parallelen (vgl. z.B. zu V.69).

Besondere Nähe zu Euripides verraten Ausdrücke wie ἐξαντλεῖν (V.2), καὶ ἔτι μᾶλλον ἢ λέγω{ν} (V.9) und οἷα δή (V.10), die sich in der Tragödie nur bei Euripides, und zwar mehrfach, finden.

Man könnte die eher konventionelle Sprache damit erklären, dass Fr.A im ersten Teil, den man hinreichend beurteilen kann, ein informierendes Gespräch enthält, während die Sprache in Fr.B dem Inhalt entsprechend dem Epos angenähert ist. Auch das Florentiner Bruchstück Fr.**132c Radt gilt heute allgemein trotz seiner nicht gerade typisch aischyleischen Diktion für aischyleisch.[4] Auch an den 'Prometheus' darf erinnert werden.

Die Verstechnik erlaubt keine weiterreichenden Schlüsse.

[4] Hinzu kommen noch erhebliche Schwierigkeiten, dem Stück einen Platz im dramatischen Gefüge der 'Myrmidonen' zu geben; vgl. Taplin 74f.

Von 29 nachprüfbaren Versen weisen 20 Penthemimeres, 8 Hephthemimeres auf. Das entspricht eher dem Verhältnis bei Aischylos und Sophokles als bei Euripides, bei dem die Penthemimeres noch stärker überwiegt, während in der Tragödie des vierten Jahrhunderts - mit Ausnahme des 'Rhesos' - die Hephthemimeres wieder stärker hervortritt; vgl. die Tabelle bei Descroix, Le trimètre iambique 262f. Dabei dominiert in Fr.A (Dialog) die Penthemimeres nahezu vollständig, während in Fr.B (Botenbericht) das Verhältnis fast ausgeglichen ist. Einmal (V.27) findet sich vielleicht die seltene Mittelzäsur, die für die Tragödie des vierten Jahrhunderts nicht nachgewiesen zu sein scheint.

Die Anzahl der Auflösungen ist gering. V.60 enthält eine sichere Auflösung (Tribrachys im 4.Fuss), V.30 hat vielleicht Daktylus im 1.Fuss, V.35 vielleicht Anapäst im ersten Fuss. Aber auch daraus ergibt sich kein Kriterium, da im späten vierten Jahrhundert eine Rückkehr zur strengeren Praxis der frühen Tragiker festzustellen ist; vgl. M.L.West, Greek Metre 85f.

Die Bemerkung χοροῦ μ[έλος (Z.28) würde nicht unbedingt gegen eine Zuweisung des neuen Fragments an Aischylos sprechen. Man ist leicht geneigt, diesen Vermerk als Hinweis auf ein ἐμβόλιμον zu verstehen, welches in der nachklassischen Tragödie die Stelle eines zur Handlung des Stückes gehörenden Chorliedes einnahm.[5]

Vorsicht ist geboten, solange wir nichts über den Verwendungszweck der Abschrift wissen. P.Sorb.2252 (Pack[2] 393 = Euripides, Hippolytos 1-106) aus dem 3.-2.Jahrhundert v.Chr. geht nach einem Freiraum, in dessen (verlorener) Mitte der Vermerk χοροῦ (μέλος) gestanden haben kann, von Sprechversen unter Auslassung der lyrischen Partie wieder zu Sprechversen über. Es handelt sich somit nicht um ein komplettes Buchexemplar.

In P.Hib.I 4 (Pack[2] 1708; TrGF II Adespota 625) aus dem 3.Jahrhundert v.Chr. steht χοροῦ μέ[λος zwischen Trimetern.

5) Das Material zu dieser Frage ist gesammelt bei E.Pöhlmann, Der Überlieferungswert der χοροῦ-Vermerke in Papyri und Handschriften, Würzburger Jahrbücher N.F.3 (1977) 69-80.

Man dachte deshalb an nachklassische Tragödie, doch die Zuweisung (vielleicht auch an Euripides, Oineus) muss offen bleiben.[6]

Schliesslich findet sich in P.Hib.II 174 (Pack² 171 = Astydamas TrGF I 60 **1h 10) aus dem zweiten Jahrhundert v.Chr. nach Sprechversen der Vermerk χοροῦ μέλος, worauf eine Monodie folgt.

Zu beachten ist auch, dass im Kölner Papyrus die Bemerkung ἀλλα ὀπίcω (?) neben χοροῦ μ[έλος ein Hinweis darauf sein kann, dass auf der Rückseite der Rolle das Chorlied nachgetragen worden ist (siehe zu Z.28).

[6] Vgl.die Bemerkungen von Kannicht zur Stelle;ferner Barrett, Euripides, Hippolytos S.439.

A
Col. I
Rand

```
        ]πανημαρμυριαις ειλιτ [
 2      ]παραινετηρασεξαντλω [
        ʼ] τιδηταπροσταδανταμει ε [ ] ʼ
 4      ]τιπειθουσερχεταιπεραιτερ[ ]
        ] εαςαςωςτεεπαρκεςαιφιλ  ς
 6      ]ςτιδηταπροσταδεανταμ[ ] βεται
                          ʽως ʼ
        ] δηροςωςαμειλικτον ....  ι
 8      ] ρειαν ελπιδας  ατ    ου
        ]εχοντωνκαιετιμαλλ νηλεγων
10      ] ιφοινιξοιαδηγερωντ ο  υς
        ]ναυτονςυμμαχωνοικτ[ ]λαβ
12      ]τηρατονδετωνχρηςτω εχειν
        ]    κου[ ] ταυτονουτολ αιλεγειν
14      ]δητατωιπαροντιδαιμον []
                 ] ε[  ]  ςειγλυ [ ]
16                  ] φιλοις
                       ]ρηςωχαρ
18                         ]ετι
                           ]
20                         ] λων
                           ] [ ]
22                         ]
                           ]
24                         ]ν
                  . . .
```

Col. II
Rand

```
        ε [......] ος [ ]ης[
26      πειθωτε  τε[ ] ολ [
        ουφηςινα ητ ακο[
28        ......ςω  χ ρου [
```

241. Anonymes Achilleusdrama

A
Col. I

```
       (A)  [ x -] πανῆμαρ μυρίαις ἀεὶ λιτα[ῖς]
 2          [ x -] παραινετῆρας ἐξαντλῶ λ[όγους.]
       (B)  ['x -]ς τί δῆτα πρὸς τάδ' ἀνταμείβετ[α]ι´;
 4          [ x -]τι πειθοῦς ἔρχεται περαιτέρ[ω]
            [ x - ]  ἐάσας ὥστε ἐπαρκέσαι φίλοις;
 6         {[ x -]ς τί δῆτα πρὸς τάδε ανταμ[ε]ίβεται;}
                                           'ως'
       (A)  [ x - c]ίδηρος ὡς ἀμείλικτον με  ι
 8          [ x - β]αρεῖαν ἐλπίδα ε  ατ     ιου
            [ x -  ] ἐχόντων καὶ ἔτι μᾶλλον ἢ λέγω{ν}.
10     (B?) [ x - υ ] ι Φοῖνιξ οἷα δὴ γέρων τροφεὺς
            [ x - υ ]ν αὐτὸν συμμάχων οἶκτ[ον] λαβεῖν
12     (A?) [ x - υ ]τῆρα τόνδε τῶν χρηστῶν ἔχειν
            [ x -   ]  υ κου[ ] τ' αὐτὸν οὐ τολμαῖ λέγειν
14     (B?) [ x - υ ] δῆτα τῶι παρόντι δαίμονι
                        ] ε[   ]  σει γλυκ[ ]
16                            ] φίλοις
                          ὑπου]ργήσω χάριν
18                                     ]ετι
                                       ]
20                                     ] λων
                                       ] [ ]
22                                          ]
                                            ]
24                                          ]ν

                       . . .

                     Col. II

       (A?) ε [     ] ος [   ]ης[
26          πειθώ τε τίκτε[ι] πολλα[ - x - υ -
            οὔ φησιν αὐλητῶν ἀκο[ύσεσθαι  υ -

28            α ὀπίσω     χοροῦ μ[έλος
```

συμεντοταχθε πρας[
30 αυτομ ˙ ˙ ˙ ερ []ηνευ[
 συ[]ωνμε κατι []ατ ˙ ˙ ˙ [
32 ˙α˙ ˙ο˙ι˙cε˙ ˙ ˙ ˙ ˙ δη [] ˙ νε ˙ [

 κα ˙ [˙ ˙ ˙ ˙ ˙ ˙]ωτωι [˙]ωτ ˙ [
34 οιc ˙ [˙ ˙ ˙ ˙ ˙ ˙]θη[˙ ˙] ˙ιc˙δ˙[

 ικετ[˙ ˙ ˙ ˙ ˙] γωνης ˙ [
36 ˙ [˙ ˙ ˙ ˙ ˙ ˙] c [˙ ˙ ˙] ˙ [

 ο ˙ [˙ ˙ ˙ ˙ ˙ ˙ ˙] ρο[˙] ˙ ˙ ˙ [
38 τ ˙ [˙ ˙ ˙ ˙ ˙ ˙]cτ [] ˙ ν ˙ [
 εcτερ ˙ ˙ ˙ [˙]cμα[˙] ˙ ονη[

40 τροφαcδε˙ ˙ [˙ ˙]αιδ[˙ ˙] ˙ιν˙[
 ˙ ˙ ˙ [˙ ˙ ˙]φ[

42 εξ ˙ [˙ ˙ ˙] ˙ ˙ [
 ουτ ρυ ˙ ˙ ˙ [˙]ν ˙ [
44 ουδ ˙ γε ˙ [] τ ˙ [
 ' ˙ ˙ ˙ ˙γ˙ ˙ [']
 ηc ˙ [] ˙ ˙ [˙ ˙]γε[

46 ουκ ˙ [˙ ˙ ˙ ˙ ˙ ˙] ˙ κ[
 ˙ ˙ ˙

 a
 ˙ ˙ ˙
] ˙ cιονδε[
]˙ ˙ ˙ ˙α[
 ˙ ˙ ˙

 b
 ˙ ˙ ˙
] μηγαρ[
]˙ ˙ ˙ ˙ ˙ [
 ˙ ˙ ˙

241. Anonymes Achilleusdrama 11

```
             (C?)   cὺ μὲν τὸ ταχθὲν πρᾶc[cε
   30               αὐτομ      ἑρμηνευ[
                    cυ[ ]ων με κατι [ ]ατ   [
   32                α  οιc ε    δη [  ] νε [
                    ─────
             (B?)   κα [       ]ωτωι  [  ]ωτ [
   34               οιc  [       ]θη[   ] ιcδ[
                    ─────
             (C?)   ἱκετ[       ] γων γῆc  [
   36                  [     ] c [    ] [
                    ─────
             (B?)   ο  [       ] ρο[  ]     [
   38               τ  [     ]cτ [ ] ν [
                    ἑcτερ    [  ]cμα[ ] ονη[
                    ─────
   40        (C?)   τροφὰc δὲ  [  ]αιδ[   ]ιν[
                       [    ]φ[
                    ─────
   42        (B?)   ἐξ [    ]  [
                    οὔτ ργ   [   ]ν [
   44               οὐδ γε  [ ] τ [
                     ΄  γ  [ ΄]
                    ηc [ ]     [  ]γε[
                    ─────
   46        (C?)   οὐκ [     ] κ[

                              a

                        ]  cιον δε[
                        ]    α[

                              b

                        ]  μὴ γάρ [
                        ]      [
```

Literarische Texte

B

Rand

```
           ] λλοντες ε[
48         ] πρυμναις [
           ]ηρυκεν   [
50         ] πυρ      [
           ]νυ  ον[ ]  [
           ]'    '[
52           ] [   ] [
                   ]  [
54                ]ε [
```

```
                  . . .
          ]  [ ]   ργ[
56         ]κωςναυςινημυν[
        ]λαδ[  ]  [  ] ναρπα[
58        ]   ρμη  νον   [
         ] εδειξαςμικρονουκ [
60       ] πευκηςατμοςελατ[
         ] εςκατεςχοναργειων[
62     ] ιθαλαςςηςειςαμηχανον [
         ]ουςιν  δεναυ[ ]απηπειρο[
64   ] ουςινειςθαλαςςανοιδεπι  [
                 '   ''υ   ''πε['
         ] ωιπυροςςτειχοντεςευφε [
66      '] νωςπαςαελπις  χεταικε [ '
         ]νδοκουντεςμ[ ]ιζονααυ[
68       ]  ιςουκενεςτιναλλο  [
         ] τιμελλειςδηποτεωφε  [
70       ]  [    ] [   ]  [ ]εςαι[
```

Rand

241. Anonymes Achilleusdrama

B

```
                          μ]έλλοντες  ε[ -
48                        ]  πρύμναις  [ υ -
                          ]ήρυκεν     [ υ -
50                        ]  πυρ        [
                          ]νυ  ον[ ]    [
                          ]‘     ’[
52                              ] [    ] [
                                     ]    [
54                                   ]ε [
```

```
                        . . .
          [        ]  [ ]    ργ[
56     [ x  -  υ  -]κῶς ναυσὶν ἤμυν[εν  υ -
       [       ]λαδ[   ] [  ] ν ἁρπα[ - υ -
58     [ x  -  υ] - ωρ μη  νον  x [ - υ -
       [ x  - ‘] ε δείξας μικρὸν οὐκ  [ x - υ -
60     [ x  -  υ]  πεύκης ἀτμὸς ἐλατ[ιν - υ -
       [ x  -  υ] ες κατέσχον Ἀργείων [ υ -
62     [ x ]ηι θαλάσσης εἰς ἀμήχανον  [ υ -
       [ x  ]ουσιν, οἱ δὲ ναῦ[ ] ἀπ’ ἠπείρο[υ υ -
64     [ x] ουσιν εἰς θάλασσαν, οἱ δ’ ἐπὶ   [- υ -
                                ’  ’’υ  ’ ’πε[’
       [ x] ωι πυρὸς στείχοντες εὐφε [ - υ -
66     [‘x - ]τιν, ὡς πᾶσα ἐλπὶς οἴχεται κεν[ή ’
       [ x -]ν δοκοῦντες μ[ε]ίζονα αυ[ x - υ -
68     [ x ] ἐλπὶς οὐκ ἔνεστιν ἄλλο  [ - υ -
       [ x] - τί μέλλεις δή ποτε, ὦ φέρι[στε -
70          ] [    ] [  ]  [ ]εσαι[
```

1 Der Sinn dieses (und des folgenden) Verses ist nahezu vollständig, Ergänzungen sind daher schwierig. Am Anfang ergänzt West ex.gr.[κἀγώ], vielleicht wäre [ἦ μήν] zu stark.

πανῆμαρ ist nur aus der Odyssee bekannt (13.31) in der Bedeutung "den ganzen Tag" (bis zum Untergang der Sonne). Da man nicht annehmen wird, dass die Szene am Abend spielt, liegt eine Übertreibung vor. Ähnlich gebraucht ist παναμέριος E.Ion 122 (vgl.die Kommentare von Wilamowitz und Owen zur Stelle) und πανήμερος A.Pr.1024 (vgl.den Kommentar von Griffith zur Stelle).

Nicht völlig auszuschliessen ist freilich, dass πανῆμαρ hier im Sinne von "Tag für Tag" gebraucht ist. In den 'Myrmidonen' des Aischylos währte das Schweigen Achills zu Beginn des Stückes vielleicht schon zwei Tage; vgl.Taplin S.64; Radt im Argumentum zu den 'Myrmidonen' TrGF III S.239. Der Ausdruck οὔ φησιν in V.27 des Kölner Papyrus muss ein Schweigen Achills nicht unbedingt ausschliessen, vgl.unten zu V.27.

μυρίαις wird vor allem in der Dichtung häufig im Sinne für "viele" gebraucht; vgl.Arist.Po.1457b11f. für die Metapher ἀπ' εἴδους ἐπὶ γένος. Der Dativ drückt die begleitenden Umstände aus; vgl.K.-G.I 435,6.

2 Am Anf. erg.ex.gr.etwa [ἅδην]. Ergänzungen wie [κενούς] (Merkelbach) oder [μάτην](West) sind vielleicht zu lang und könnten zu viel vorwegnehmen.

παραινετῆρας erscheint sonst nur bei Ath.1,14b (vom Sänger, den Agamemnon während seiner Abwesenheit vor Troja der Klytaimestra als "Sittenwächter" zurückgelassen hatte; vgl. Od.3.267ff.). Solche Wortbildungen sind in der Tragödie beliebt als Stilmittel; vgl.Ernst Fraenkel, Geschichte der Nomina agentis II 1ff.; Debrunner, Griechische Wortbildungslehre § 343. Nach der Aufstellung bei P.Menge, De poetarum scaenicorum Graecorum sermone p.80 sind sie bei Aischylos am häufigsten.

Merkelbach und West verstehen das Wort hier wohl richtig im adjektivischen Sinne (anders vielleicht V.12).

Am Ende vor der Lücke deutlicher Ansatz einer nach rechts oben verlaufenden diagonalen Haste, sehr wahrscheinlich von λ, λ[όγους] (Merkelbach) also eher als π[όνους] West. Ste-

phanopoulos vergleicht passend E.HF 218 λόγους ὀνειδιςτῆρας ἐνδατούμενος. Vgl.auch A.Pers.698 μακιςτῆρα μῦθον;Supp.466 μαςτικτῆρα (μακιςτῆρα M) καρδίας λόγον.

ἐξαντλεῖν (wörtlich = "ausschöpfen") kommt nicht bei A. und S. vor. Häufig gebraucht es E. in der übertragenen Bedeutung "ertragen" (wie A.Ch.748 ἤντλουν), etwa πόνον, δαίμονα, βίον, so auch Menander, Aspis Fr.1S.(Fr.68K.). In entsprechendem Sinne verwendet die lateinische Dichtung gewöhnlich 'exanclare'. Eine andere Bedeutung scheint vorzuliegen E.Supp.838f. ἐξήντλεις ςτρατῶι | γόους. S.El.1291 hat ἀντλεῖν im Sinne von "verschwenden, vergeuden". Mit unserer Stelle am ehesten vergleichbar ist vielleicht E.Fr.899,4N.2 ςοφοὺς ἐπαντλῶν ἀνδρὶ μὴ ςοφῶι λόγους.

3 Dieser Vers ist zwischen den Zeilen nachgetragen und entspricht V.6, den er wohl ersetzen soll. Am Anfang erg. jeweils etwa [οὗτο]ς (oder [κεῖνο]ς Stephanopoulos).

Vgl.A.Supp.302 τί δῆτα πρὸς ταῦτ' ἄλοχος ἰςχυρὰ Διός; zu τί δῆτα vgl.auch unten zu V.14 und Denniston,GP 270.

ἀνταμείβεςθαι in der Bedeutung "antworten" kommt nicht bei A. vor (nur Supp.249 πρὸς ταῦτ' ἀμείβου), wohl im Kölner Archilochos P.Köln II 58 V.6 und bei S. und E.

4 Der Genitiv πειθοῦς müsste entweder von einem Wort in der Lücke zu Anfang abhängen, welches schwer zu finden sein wird, oder von περαιτέρω am Versende, wofür es keine genaue Parallele gibt. Ausdrücke wie πόρρω προβαίνειν, ἐλαύνειν τινός (vgl.K.-G.I 341) sind kaum zu vergleichen, ebensowenig wie A.Pr.247 μή πού τι προὔβης τῶνδε καὶ περαιτέρω; (περαιτέρω προβαίνειν auch Pl.Phdr.239d). πειθώ wäre dann (anders als in V.26) passivisch gebraucht wie in der Prosa seit Xenophon. In der Tragödie scheint dieser Gebrauch nur vorzuliegen E.Hyps.fr.60,116f.Bond (Fr.759,3f.N.2) πειθὼ δὲ τοῖς μὲν ςώφροςιν πολλὴν ἔχειν, | τοῖς μὴ δικαίοις δ' οὐδὲ ςυμβάλλειν χρεών, wo die Bedeutung "confidence" anzunehmen ist, vgl.Bond zur Stelle.

Es ergäbe sich als Sinn: "Macht er irgendwie Fortschritte im Gehorchen"? Am Anfang wäre etwa zu ergänzen [ἦ γάρ], [ἦ καί] (vgl.Denniston,GP 284f.) oder besser mit Stephanopoulos [ἦ πού] (vgl.Denniston,GP 286).

Weniger Schwierigkeiten böte vielleicht der Ausweg, den Genitiv πειθοῦc von einem Wort in der Lücke abhängen zu lassen. In Frage käme etwa z.B. [ἕκα]τι πειθοῦc (oder Πειθοῦc): "Lässt er sich mit Hilfe von Überredung dazu bringen, den Freunden zu helfen?"

Die Umstellung der Verse 3 und 6 erscheint gerechtfertigt, da die generelle Frage von V.3 der speziellen von V.4 und 5 logisch vorangeht. Sie wäre auch gerechtfertigt, wenn die Verse 4 und 5 nicht als Frage von B zu verstehen wären, sondern Sprecher A gehören würden, weil sonst die Frage in V.6 überflüssig wäre. Merkelbach ergänzt in diesem Falle mit V.3 [οὐδέν], West [οὔπω], ohne V.3 ergänzt Merkelbach [ἀλλ' οὔ], West [ὅ δ' οὔ].

[Es ist nicht πειθουc' zu schreiben und als Subjekt der Frage die παραινετῆρεc λόγοι von V.2 zu verstehen. Es wären zwei weitere Fragen ἔρχεται περαιτέρω bis V.5 Ende und V.6 asyndetisch angefügt, wobei die Frage in V.6 unmöglich spät käme. Die Umstellung von V.6 als dritte Frage an den Anfang als erste Frage ergäbe vielleicht eine logischere Abfolge, würde aber den Anschluss von πειθουc' an die παραινετῆρεc λόγοι in V.2 durch das dazwischentretende τάδε in V.3 unmöglich machen.]

5 Am Anfang nach der Lücke Abstrich von λ oder α (scriptio plena?). [τἀκφυ]λ' West; [ἐκεῖν]α ? ("jene dumme alte Geschichte", den Anlass zum Streit) oder [τὰ γ' ἄλ]λ' ? Vgl. E.Alc.792 τὰ δ' ἄλλ' ἔαcον ταῦτα καὶ πιθοῦ λόγοιc. HF 1125 τὰ δ' ἄλλ' ἔα.

Zum Ausdruck vgl.S.El.322 ὥcτ' ἀρκεῖν φίλοιc. E.Hec.985 φίλοιc ἐπαρκεῖν. Men.Sam.15f. τῶν φίλων [τοῖc] δεομένοιc ... ἐπαρκεῖν. Pi.N.1,32 φίλοιc ἐξαρκέων. Thgn.872 εἰ μὴ ἐγὼ τοῖcιν μὲν ἐπαρκέcω οἵ με φιλεῦcιν. Meleager AP 12,85,8 φίλωι ... ἐπαρκέcατε.

6 Der Vers, der wohl wie V.3 zu ergänzen ist, sollte wahrscheinlich durch diesen ersetzt werden.

7 Vgl.S.Aj.651 βαφῆι cίδηροc ὥc (an derselben Versstelle). Erg.etwa ex.gr. [οὗτοc oder [ὀργῆι. Stephanopoulos ergänzt ex.gr. [μέλαc

Am Ende wahrscheinlich μ (ν,π nicht ganz ausgeschlossen),

danach wohl ε, danach unbestimmte Spuren von 1-2 Buchstaben, am Ende vertikale Haste; vielleicht μέν[ε]ι

ἀμείλικτον ist zu ἀμειλίκτως korrigiert. Vorzuziehen wäre vielleicht ἀμείλικτος; vgl.A.A.854 νίκη ... ἐμπέδως μένοι, wo Cobet und Meineke in ἔμπεδος geändert haben, doch vgl. zur Stelle E.Fraenkel. ἀμειλίκτωι (mit μένει als Dativ und ἴσχει am Versanfang), welches West vorschlägt, kann nicht gelesen werden, ist aber als Konjektur erwägenswert.

ἀμείλικτος (episch) kommt in der Tragödie sonst nicht vor; vgl. noch Archil.Fr.159W. und Nonn.D.8.353 ἀμειλίκτῳ δὲ σιδήρῳ

8 Zwischen] ρειαν und ελπιδα ist oben eine Tintenspur sichtbar, die wahrscheinlich als γ zu deuten ist. Man ist vielleicht geneigt, am Anfang zu β]αρεῖαν etwa [μῆνιν oder ὀργὴν zu ergänzen nach S.OC 1328 μῆνιν βαρεῖαν = Aj.656;Ph.368 ὀργῆι βαρείαι (jeweils am Versanfang), doch ist die Verbindung βαρεῖα ἐλπίς ("schlimme Aussicht") jetzt bei Stesichoros nachweisbar; vgl.P.Lille 76,203 ed.P.J.Parsons, ZPE 26 (1977) 7ff. ἐπ' ἄλγεσι μὴ χαλεπὰς πόει μερίμνας | μηδέ μοι ἐξοπίσω | πρόφαινε ἐλπίδας βαρείας.

Erg.etwa ex.gr. [ἔχ' οὖν β]αρεῖαν ἐλπίδα und vgl.S.OT 835 ἔχ' ἐλπίδα.

Nach ελπιδα hinter ε vertikale Haste, nach ca.1 Buchstaben Abstand abermals vertikale Haste, nach der Lücke Spur von oberer horizontaler Haste, dann dreieckiger Buchstabe (α oder λ); nach τ verschmierter, runder Buchstabe, Tinte nach unten rechts auslaufend, vielleicht ο oder ρ mit verlorener Unterlänge, danach gerundeter Buchstabe mit diagonalem Abstrich, vielleicht α, danach Tintenspur unten, die aber auch zum Abstrich des vorangehenden Buchstabens gehören kann. ἐν πάτραι wäre paläographisch nicht unmöglich (ἐμπατῶν mit West kann man nicht lesen, da -ων Schwierigkeiten macht). Am Ende vor ου leicht nach innen gekrümmte Vertikale, vielleicht am ehesten ι, davor zwei punktförmige Spuren oben und in der Mitte. βίου drängt sich auf, doch β ist nicht zu verifizieren. Hypothetischer Sinn: "Aussicht auf ein Leben in der Heimat"? Vgl. E.Alc.130f. τίν' ἔτι βίου ἐλπίδα προσδέχωμαι;169 ἐν γῆι πατρώιαι τερπνὸν ἐκπλῆσαι βίον.

9 Der Text ist zu ändern in κἄτι μᾶλλον ἢ λέγω angesichts

E.Alc.1082 ἀπώλεςέν με, κἄτι μᾶλλον ἢ λέγω und Hec.667 ὦ παν-
τάλαινα, κἄτι μᾶλλον ἢ λέγω. Diese Formel steigert den Begriff
am Anfang des Verses; vgl.auch E.Hipp.914 οὐ μὴν φίλους γε
κἄτι μᾶλλον ἢ φίλους;A.Pr.987 οὐ γὰρ cὺ παῖς τε κἄτι τοῦδ' ἀ-
νούcτερος; Hier steigert die Formel wahrscheinlich β]αρεῖαν
in V.8.

Am Anfang erg.vielleicht ex.gr. [ὡς ὧδε] ἐχόντων, "in
dem Bewusstsein, dass es so steht", eine Übergangsformel
besonders der älteren Tragödie; vgl.A.A.1393;S.Aj.981;Ant.
1179 und Fraenkel zu A.A. Stephanopoulos ergänzt [δεινῶς].

10-11 Vor ι obere horizontale Haste wie von γ,c,τ oder
Ligaturstrich. West ergänzt überzeugend die Anfänge sinnge-
mäss [ἀλλὰ εἴ] τι (V.10) und [πείcειε]ν (V.11) als Frage von
Specher B ("But what if ...?") und vergleicht (neben A.Ch.775
und Supp.511) E.Andr.845 ἀλλ' εἴ c' ἀφείην μὴ φρονοῦcαν, ὡς
θάνηις; und Ph.1684 ἀλλ' εἰ γαμοίμην, cὺ δὲ μόνος φεύγοις,
πάτερ; vgl.auch P.T.Stevens, Colloquial expressions in Euri-
pides 31.

οἷα δὴ "nach Art von, als", zuerst bei Archil.Fr.124W.
οἷα δὴ φίλος, in der Tragödie bei E.Or.32 οἷα δὴ γυνή;Ba.291
οἷα δὴ θεός, in der Prosa vgl.Denniston,GP 221.

τροφεύς heisst Phoinix bei S.Ph.344; zum Ausdruck vgl.
E.El.16 γεραιὸς ... τροφεύς.

Von den cύμμαχοι ist auch die Rede im Florentiner Papyrus
A.Myrm.Fr.132c9 Radt.

Vgl.S.Tr.801 οἶκτον ἴcχεις;Aj.525 ἔχειν ... οἶκτον;E.Supp.
194 δι' οἴκτου ... λαβεῖν.

12 West, der diesen Vers wieder Sprecher A gibt, ergänzt
ex.gr. [θέλει δο]τῆρα (A's answer will mean "Phoinix wants
to keep Achilles as a benefactor, and will not venture to
say to him things he does not want to listen to").

Eine andere Möglichkeit wäre vielleicht [παραινε]τῆρα ...
ἔχει{ν}, "er (Achill) hat diesen (von dem du sprichst, Phoi-
nix) als Ratgeber zur Verfügung", d.h. Phoinix ist schon bei
ihm. ὅδε dient oft zur "Bezeichnung von nicht szenisch prä-
senten, sondern nur lebhaft vergegenwärtigten Personen" (Kan-
nicht zu E.Hel.324-26); oft "war die durch ὅδε bezeichnete
Person ... vorher erwähnt" (Hunger, W.S.65 (1950) 24). Da

im nächsten Vers wahrscheinlich Phoinix Subjekt ist, wäre dort Subjektwechsel anzunehmen; vgl.K.-G.I 35e "Sehr häufig muss das Subjekt aus dem vorhergehenden Satze entnommen werden, wo es als Objekt vorhanden ist".

13 Am Anfang unteres Ende einer Diagonale, die von links oben nach rechts unten verläuft, dann Vertikale mit horizontalem Ligaturstrich oben, Ν wahrscheinlich, Υ nicht ausgeschlossen; danach runder Buchstabe mit horizontalem Ligaturstrich oben, Α oder Δ eher als Θ; danach Bogen wie von C, welches sich auch zu Ε ergänzen lässt; danach punktförmige Spuren oben und unten. Nicht ausgeschlossen wäre vielleicht etwa [πρὸϲ δὲ ο]ὐδὲ ἀκού[ο]ντ' αὐτὸν κτλ. Phoinix wagt Achilleus nicht anzusprechen, weil dieser noch nicht einmal bereit ist zuzuhören?

14 Vgl.A.Pers.825 τὸν παρόντα δαίμονα;S.El.1306 τῶι παρόντι δαίμονι und öfter in der Tragödie, auch bei E. δαίμων ist hier gleich τύχη in malam partem.

Es liegt wohl Sprecherwechsel vor. Am Anfang erg.ex.gr. etwa [οἴμοι· (West) τί] δῆτα κτλ. oder eine andere Interjektion am Anfang wie αἰαῖ, ὦ θεοί, ὦ Ζεῦ, εἶἑν etc.; vgl. E.Andr.443 οἴμοι· τί δῆτα;Heracl.433; HF 1146; Hipp.806 αἰαῖ· τί δῆτα;1060 ὦ θεοί, τί δῆτα;Supp.734 ὦ Ζεῦ, τί δῆτα;Hec.313 εἶἑν· τί δῆτα κτλ.;

15 Am Anfang ergänzt Merkelbach sinngemäss χρηϲόμεθα, wofür ein poetisches Äquivalent zu finden wäre; vgl.Antipho Soph.49 (p.358,1 D.-K.) τί χρὴ τῆι ϲυμφορᾶι χρῆϲθαι;Hdt.7. 213 ἀπορέοντοϲ ... ὅ τι χρήϲηται τῶι παρεόντι πρήγματι.

In der Mitte vielleicht]ηδε[, am Ende vielleicht γλυκύ oder γλυκ[ύ]ν

16 Vor φίλοιϲ punktförmige Spur oben. Versende wie oben V.5.

17 Ergänzt nach den ähnlichen Versenden in A.Pr.635 ϲὸν ἔργον, 'Ιοῖ, ταῖϲδ' ὑπουργῆϲαι χάριν und E.Alc.842 'Αδμήτωι θ' ὑπουργῆϲαι χάριν.

Vielleicht bietet sich Specher B an, seinerseits auf Achilleus einzureden.

20 Vor λων mittlere horizontale Haste, vielleicht von Ε.

21 Diagonaler Abstrich von α oder λ, dann vielleicht τ.

25 Nach ε vertikale Haste, oben Ansatz von Abstrich; vor ο horizontale Haste wie von γ,τ etc. oder Ligaturstrich; oberhalb von]ηϲ[undeutliche Spuren einer Korrektur.

26 τίκτειν wird in der Tragödie häufig im metaphorischen Sinne gebraucht.

27 ἀκλήτων : von κ ist nur die vertikale Haste erhalten.

οὔ φηϲ· (West) würde eine übliche Zäsur ergeben, doch ακο[schwerer zu ergänzen sein.

Zäsur nach dem dritten Longum kommt gelegentlich bei A. vor (allein 9 mal in den 'Persern'), selten bei S.,noch seltener bei E. (sicher nur in 2 Fällen). Aus der nachklassischen Tragödie ist anscheinend kein Beispiel bekannt; vgl.Maas, Metrik § 103; Snell, Metrik 13; West, Greek Metre 82f.; Descroix, Le trimètre iambique 262f.;272, der im Abnehmen der Mittelzäsur eine historische Entwicklung sieht. Stephan, Die Ausdruckskraft der caesura media im iambischen Trimeter der attischen Tragödie, Königstein 1981, der auf Grund seiner besonderen Auswahlkriterien auf eine beachtliche Anzahl von Versen mit Mittelzäsur kommt, stellt S.143 fest, dass diese Versform auch dazu genutzt wird, "um abschliessende Feststellungen auszusprechen", vor allem "am Anfang oder Ende von Dramen, Akten oder Partien".

οὔ φηϲιν bedeutet hier vielleicht nur "er weigert sich", was auch durch Gesten geschehen kann.

Erg.etwa ex.gr. ακο[ύϲεϲθαί τινων (oder φίλων)]

28 Unterhalb der Paragraphos in etwas kleinerer Schrift vielleicht ἄλλα ὀπίϲω. Mit ὀπίϲω kann die Rückseite, d.h. die Aussenseite, der Papyrusrolle gemeint sein; vgl.LSJ s.v. ὀπίϲω I (Ende); E.G.Turner, Greek Manuscripts 16 Anm.4. Der Schreiber von P.Teb.I 58 (aus dem Jahr 111 vor Chr.) zeigt mit τἀπίλοιπα ὀπίϲω an, dass er auf der Rückseite fortfährt. Da die Worte hier neben χοροῦ μ[έλοϲ stehen, könnten sie sich auf ein Chorlied beziehen, welches irgendwo auf der Rückseite (aber nicht auf der Rückseite von Col.I und II) der Rolle nachgetragen war.

29 Links neben der Zeile ein Punkt von unklarer Bedeutung. Ähnlich beginnt TrGF II F 669,9 ϲὺ μὲν τα[

Vgl.E.Tr.1149 ϲὺ δ' ... πρᾶϲϲε τἀπεϲταλμένα; A.Ch.779.

πρᾶc[cε : vgl.A.Myrm.Fr.132b5 Radt Ἀχιλλεῦ πρᾶcc᾽ ὅπῃ [, welche Worte Phoinix am Ende einer längeren Rede zu Achilleus spricht.

Am Ende erg.etwa ex.gr. ὑπὸ cτρατηλάτου (oder -λατῶν); ὅπωc ἕξει καλῶc erg.Stephanopoulos.

30 Nach αυτομ vielleicht υ,ε oder α, danach alles unsicher, am Ende drei punktförmige Spuren übereinander; vielleicht αὐτόματοc (das Wort ist bei E. mehrfach belegt, auch am Versanfang), zu πρᾶc[cε? Danach ἑρμηνεὺ[c δὲ oder ἑρμήνευ[ε δὲ? Stephanopoulos erg.αὐτόματον ἑρμήνευ[μα.

31 Nach με insignifikante Spur oben, vielleicht ἕκατι? Danach Spur einer vertikalen Haste; nach]ατ zwei runde Buchstaben, dann schwache Spur einer vertikalen Haste, vielleicht Πατρόκ[λου?

32 Am Anfang obere horizontale Haste wie von τ, unten Spur einer vertikalen Haste, danach in der Mitte beginnende, von links unten nach rechts oben verlaufende diagonale Spur, danach anscheinend ζ, vielleicht aber auch [c]c, τά[c]coιc? Danach vielleicht ἐάcαc (am Ende statt αc auch η möglich), aber sehr unsicher; nach δη linker Abstrich von τ möglich, nach der Lücke von 1-2 Buchstaben vielleicht η; am Ende vertikale Haste mit Abstrich oben nach rechts unten; ex.gr. ἐάcαc δῆτ[α c]ὴν ἐν[αυλίαν?

33 Am Ende vielleicht ο[

34 Nach οιc runder Buchstabe, danach vielleicht α.

35 Am Ende runder Buchstabe (c oder ο). Vielleicht ἱκέτ[ηc δὲ φε]ύγων (füllt nicht ganz die Lücke)? Sprecher Phoinix?

36 Am Anfang obere horizontale Haste wie von τ, die aber auch Paragraphos sein kann; vor c vielleicht runder Buchstabe, nach c vielleicht μ[

37 Hinter ο vertikale Haste, danach unbestimmte Spuren; vor ρ vielleicht η,π,c; am Ende vertikale Haste, nochmals vertikale Haste, anscheinend oben mit der ersten verbunden, dann kleines ο möglich, dann abermals vertikale Haste.

38 Vielleicht τέω[c?

39 Vielleicht μᾶ[λ]λον ἢ [?

40 τροφὰc ist hier vielleicht im Sinne von τροφεῖα ge-

braucht wie A.Th.548 ἐκτίνων καλὰс τροφάс; E.Or.109 καὶ μὴν τίνοι γ' ἂν τῆι τεθνηκυίαι τροφάс. Sprecher Phoinix?

Nach δὲ vielleicht ε, vor ιν unbestimmter Buchstabe mit Ligatur zu ι, vielleicht τ.

41 Am Anfang runder Buchstabe, vielleicht ε.

42 Nach εξ runder Buchstabe.

43 Nach τ völlig unbestimmter Buchstabe, nach γ vielleicht α, danach unbestimmte Spuren.

44 Nach δ anscheinend α, danach verschmierter Buchstabe; nach γε vielleicht τ, dann kleine kreisförmige Spur oben. Zu οὔτε - οὐδέ vgl. Denniston, GP 193.

45 Nach ηс punktförmige Spuren oben und unten; nach der Lücke vielleicht ε oder с, danach obere horizontale Haste, danach unbestimmte Spuren.

Zur Korrektur: zunächst runder Buchstabe, dann vielleicht ρ, dann wahrscheinlich γ, dann η möglich, dann unbestimmte Spur, vielleicht οργη [

46 Vor κ vielleicht]ω

fr.a und fr.b bestehen nur aus einer Lage horizontaler Fasern. Sie gehören vielleicht in die Mitte von Col.II (Zeilen 33-38) auf den Streifen, der nur noch aus einer Lage vertikaler Fasern besteht.

fr.a: vielleicht πλ]ηсίον δὲ[; in der zweiten Zeile vor α vielleicht с, davor dreieckiger Buchstabe, davor vertikale Haste, davor punktförmige Spur.

47 Vor ε zwei vertikale Hasten, oben durch horizontale Haste verbunden, vielleicht π

48 Am Anfang horizontale Spuren oben und unten; am Ende runder Buchstabe.

49 Am Ende zunächst punktförmige Spur unten, dann gebogene Linie oben.

50 Hinter πυρ unbestimmter Buchstabe, vielleicht ε, dann horizontale Haste oben, vielleicht τ, dann vielleicht υ, danach unbestimmte Spuren.

51 Hinter νυ Spur einer vertikalen Haste, danach Spur einer horizontalen Haste oben, danach punktförmige Spuren übereinander; statt ον auch ομ möglich; am Ende vielleicht η[

52 Oberhalb der ersten Spur ca.4 Buchstaben einer Korrektur.

53 Vielleicht]αλλ[möglich.

55 Vor ργ unbestimmte Spuren, vielleicht Ἀργ[ει-

56 Erg.etwa βεβη]κὼc ναυcὶν ἤμυν[εν φθοράν - Subjekt Aias? O 730f. heisst es von Aias ἔνθ᾽ ἄρ᾽ ὅ γ᾽ ἑcτήκει δεδοκημένοc, ἔγχεϊ δ᾽ αἰεὶ | Τρῶαc ἄμυνε νεῶν, ὅc τιc φέροι ἀκάματον πῦρ. Zur Konstruktion vgl. (aus der Rede des Phoinix) I 435f. ἀμύνειν νηυcὶ θοῆιcι | πῦρ.

57 Die Spuren am Anfang können auch als]αλδ[gedeutet werden; nach der Lücke zwei vertikale Hasten; vor ν Abstrich wie von α, davor Unterlänge.

57-58 Vielleicht ex.gr. ἁρπά[ζει νεὼc | ἄφλαcτον]? Vgl. O 716ff. Ἕκτωρ δὲ πρύμνηθεν ἐπεὶ λάβεν οὐχὶ μεθίει | ἄφλαcτον μετὰ χερcὶν ἔχων, Τρωcὶν δὲ κέλευεν· | οἴcετε πῦρ κτλ. Auch an das Ergreifen einer Fackel wäre zu denken, etwa ἁρπά[ζει φλόγα | πανοῦχον]

58 Die Spuren am Anfang würden zu Ἕκτωρ passen. Nach μή(?) schwierig zu deutende Spuren (Vertikale und Horizontale oben?),vielleicht noch Raum für schmalen Buchstaben; nach νον vielleicht runder Buchstabe, danach vielleicht Buchstabe mit Unterlänge, danach Spuren; π[ό]νον cφάλ[λοι χερῶν] überzeugt ebensowenig wie ὡρμημ[έ]νον (Stephanopoulos mit Hinweis auf fehlende Zäsur).

59 Am Anfang ergänzt West ex.gr. [καπνὸν] δὲ

Am Ende runder Buchstabe, ε wahrscheinlich. West ergänzt ex.gr. ἔ[πέcχε πρὶν]

60 Am Anfang undefinierbarer Buchstabe, leicht gekrümmte Diagonale von links oben nach rechts unten verlaufend, von den an dieser Stelle in Frage kommenden kurzen Vokalen vielleicht am ehesten ο; ex.gr. [ἀνῶρτ]ο?

ἀτμόc ist hier wohl = καπνόc; vgl.E.Phaëth.262 Diggle.

Am Ende erg.etwa ex.gr. ἐλατ[ίναc δ᾽ ἐπεὶ]; ἐλάτ[ιναί θ᾽ ὁμοῦ (ἅμα Stephanopoulos)] West

61 Vor εc ist γ möglich, davor anscheinend Buchstabe mit Unterlänge (ρ?), was durch das Metrum ausgeschlossen ist, vielleicht also nur Schmierspur.

Am Anfang erg.etwa ex.gr. [ἤδη φλό]γεc, am Ende [πλάταc

(oder νέας West); vgl.E.Erechth.Fr.50,23 Austin (Fr.360,23 N²)
πόλιν δὲ πολεμία κατεῖχε φλόξ.

62 Am Anfang erg.etwa ex.gr. [εἴκ]ῃι oder [φυγ]ῇι.- [: unterer Teil einer vertikalen Haste, vielleicht β[υθὸν] (Merkelbach) oder β[άθος] (Stephanopoulos); vgl.A.Supp.470 ἄβυσσον πέλαγος οὐ μάλ' εὔπορον.

63 Am Anfang erg.etwa ex.gr. [φεύγ]ουσιν oder [τρέχ]ουσιν; [χωρ]οῦσιν Stephanopoulos

οἳ erscheint auf dem Papyrus eher als αι.

μὲν fehlt beim ersten Glied wie öfters in Dichtung und Prosa; vgl.K.-G.II 265f.; Denniston,GP 166 (II); Wilamowitz zu E.HF 635; Kannicht zu E.Hel.1604.

ναῦ[ς] ist aus Raumgründen wahrscheinlicher als ναῦ[ν].

ἤπειρος steht hier im Gegensatz zu θάλασσα wie im Epos; vgl.A 485 νῆα μὲν οἵ γε μέλαιναν ἐπ' ἠπείροιο ἔρυσσαν, wo der umgekehrte Vorgang wie hier beschrieben wird.

Am Ende erg.etwa ex.gr. μόλις (oder μόγις); τάχος oder πλακὸς West (mit Verweis auf A.Pers.718).

64 Am Anfang wahrscheinlich [ἕλ]κουσιν; vgl.E.IT 1427 (οὐκ) ἕλξετ' ἐς πόντον πλάτας;

Am Ende nach dem zweiten, seltsam hochgestellten ι(?) unterer Teil einer vertikalen Haste, darüber vielleicht Spuren einer Korrektur; ex.gr. vielleicht ἴκ[ρια oder ἰκ[ρίων (in dieser Bedeutung episch): sie gehen in ihrer Verzweiflung auf das brennende Schiffsverdeck?

65-66 In 65 vor ω horizontale Haste oben wie von γ,τ oder Ligaturstrich; vielleicht [πό]θωι?

Am Ende der Zeile mittlerer Teil einer vertikalen Haste; erg.etwa ex.gr. εὐφεγ[γεῖς ἰδεῖν ("strahlend anzuschauen") mit Sarkasmus; vgl.A.Pers.387 (vom Tag) εὐφεγγὴς ἰδεῖν? Oder εὐφεγ[γοῦς (zu πυρὸς)?

στείχοντες ist nachträglich korrigiert; der Schreiber hat wahrscheinlich eine finite Verbform herstellen wollen; 'υσιν' oberhalb von -ντες- ist möglich, was στείχο'υσιν' ergeben würde; unerklärlich sind aber die beiden Buchstaben oberhalb von -ει-. Auf den ersten Blick erscheinen sie als συ oder ευ, ihre Ausführung ist aber ungewöhnlich.

Oberhalb von φε[im Wort ευφε[ist πε nachgetragen, was

vielleicht auf eine Form von εὐπετής führt (dieses Wort erscheint auch im Florentiner Papyrus A.Myrm.Fr.132c5 Radt εὐπετεcτερ). Zusammen mit dem folgenden zwischen den Zeilen nachgetragenen Vers ergibt sich vielleicht eine Parenthese nach dem noch herzustellendem Verbum finitum: εὐπε[τέcτερον] (oder εὐπε[τέcτατον] oder εὐπε[τὲc γὰρ οὖν]) | [τοῦτ' ἐc]τιν, ὡc πᾶcα ἐλπὶc οἴχεται κεν[ή]

Vgl.A.Ch.776 'Ορέcτηc ἐλπὶc οἴχεται δόμων.

67 Ohne Berücksichtigung von V.66 erg.etwa ex.gr. am Anfang [εἰcὶ]ν (West), am Ende αὖ [φυγεῖν κακά] (sie stürzen sich ins Feuer aus Angst vor dem grösseren Übel, den Trojanern?), statt φυγεῖν ergänzt West τεύξειν.

Unter Berücksichtigung des nachgetragenen Verses 66 und der Korrektur in V.65 ergänzt West am Anfang ex.gr. [οἳ μὲ]ν; vielleicht [φυγεῖ]ν ... αὖ [πυρὸc κακά]? Eine eventuelle Korrektur am Anfang von V.67 müsste in den linken Rand hinein erfolgt sein, da der Raum zwischen den Zeilen bereits durch den nachgetragenen Vers 66 ausgefüllt ist.

Vielleicht hatte der Papyrus die Schreibung μιζονα.

68 Am Anfang erg.etwa ex.gr. [οἷc] oder mit West [ἔνθ']; am Ende ist αλλολ[wahrscheinlicher als αλλομ[; ἀλλ' ὅμ[ωc φράcον West; ἀλλ' ὁλώ[λαμεν?

69 Am Anfang zwei runde Buchstaben, sehr wahrscheinlich [ἀτ]ὰρ; vgl.E.Hec.258 ἀτὰρ τί δή; vgl.Denniston,GP 52 ("to express a breakoff"); oft bei Euripides, selten bei Aischylos und Sophokles; vgl.P.T.Stevens, Colloquial expressions in Euripides 44f.

Vgl.A.Pr.627 τί δῆτα μέλλειc κτλ.;36 εἶἑν, τί μέλλειc; S.Ant.499 τί δῆτα μέλλειc.

Zu δή ποτε vgl.Diggle, Euripides Phaethon 115 ("separately qualify τί").

Am Ende ρ fast sicher, danach unterer Teil einer vertikalen Haste; vielleicht ὦ φέρι[cτε ἄναξ (oder ὠ West). Der Ausdruck ist sehr selten in der Tragödie; vgl.A.Th.39 φέριcτε Καδμείων ἄναξ; S.OT 1149 τί δ', ὦ φέριcτε δεcποτῶν, ἁμαρτάνω; nachklassisch bei Ezechiel TrGF I 128 Ex 96 ὦ φέριcτε

70 ἐπαρκ]έcαι [φίλοιc (vgl.oben V.5) wäre z.B. möglich.

M.Gronewald

242. ANTHOLOGIE
ANAPÄSTISCHE TETRAMETER (=TrGF II 646a)
UND HEXAMETER (HYMNUS AN APHRODITE)

Inv. 20270-4	fr.a: 9,5 x 22 cm	fr.h: 3,5 x 22 cm	Herkunft
2.Jh.v.Chr.	fr.b: 4 x 2,3 cm	fr.i: 2 x 17 cm	unbekannt
	fr.c: 3,5 x 6 cm	fr.j: 2 x 6 cm	Tafel XXII,XXIII
	fr.d: 8 x 10,5 cm	fr.k: 2,5 x 5 cm	
	fr.e: 14 x 22 cm	fr.l: 2,3 x 8,7 cm	
	fr.f: 2,5 x 3,7 cm	fr.m: 1 x 2,3 cm	
	fr.g: 9 x 4,5 cm	fr.n: 0,6 x 2 cm	

 Der Papyrus bringt in fr.a I 7-25 einen Text, der bereits
durch einen Papyrus bekannt geworden ist. Es handelt sich um
P.Fackelmann 5, der von B.Kramer in ZPE 34,1979,1-14 und danach
von R.Kannicht und B.Snell in den Tragicorum Graecorum Frag-
menta, Vol.II unter der Nummer 646a ediert worden ist. Durch
den neuen Papyrus erhält man einen kleinen Zuwachs an Text,
der manche Fragen klärt, neue freilich wiederum aufwirft.
 Der Papyrus stammt aus Mumienkartonage und zerfällt in eine
Reihe von Fragmenten, die nur zum Teil in einen sicheren Zu-
sammenhang gebracht werden konnten. Der Zusammenhang zwischen
den Fragmenten a, b, c und d scheint gesichert zu sein.[1] Sie
bilden die beiden ersten Kolumnen. Unsicherheit herrscht je-
doch bereits über das Aussehen der dritten Kolumne. Die Anfänge
ihrer ersten sechs Zeilen finden sich auf fr.d II. Es ist sehr
wahrscheinlich, aber keineswegs sicher, daß fr.e I zu dieser
dritten Kolumne gehört. Für diese Anordnung spricht, daß in
fr.e I das gleiche Metrum verwendet wird wie in der zweiten
Kolumne. Zudem passen die Zeilenabstände von fr.d II gut zu
denen von fr.e I. Von der anschließenden vierten Kolumne exi-
stieren noch die Zeilenanfänge: fr.e II, f und g. Die übrigen
Fragmente (h-n) ließen sich nicht einordnen.

 1) Der Zusammenhang von a und b ist durch eine Ergänzung ge-
sichert. Die Fragmente b und c stehen übereinander. Durch sie
geht die einzige Klebung. Am ehesten könnte man noch zweifeln,
ob fr.d an der richtigen Stelle steht. Das Fragment paßt aber
nicht nur dem äußeren Anschein nach gut in diesen Zusammenhang,
auch der Text legt die Vermutung nahe, daß es hierher gehört.

Die Schrift weist in das 2.Jh.v.Chr. Vergleichbar wäre Abb. 12 bei E.G.Turner, Greek Manuscripts of the Ancient World, Oxford 1971. Die Schrift auf unserem Papyrus ist jedoch abgerundeter und flüssiger. Sie erinnert an die Urkundenschrift des zweiten Jahrhunderts (vgl. R.Seider, Paläographie der griechischen Papyri, Bd.1, Erster Teil: Urkunden, Stuttgart 1967, Nr. 9,10,13f.,16).

Der Text ist an drei Stellen korrigiert (A 8.21, i 5) und dreimal mit Randbemerkungen versehen (A 6, B 2, C 28). Lesezeichen sind nicht vorhanden. Soweit erkennbar ist nirgends Iota adscriptum ausgelassen. Scriptio plena findet sich nicht.

Sieht man von den nicht lokalisierten Fragmenten ab, so scheint der Papyrus vier zusammenhängende Kolumnen zu bieten, die im Folgenden mit den Großbuchstaben A-D bezeichnet werden. In Col.A befinden sich die bereits bekannten anapästischen Tetrameter (A 7-25 = TrGF II 646a,20-38). Mit B 2 scheint ein hexametrischer Hymnus an Aphrodite zu beginnen. Dieser Einschnitt ist am Rand durch Paragraphos markiert. Ferner befinden sich an dieser Stelle am linken und rechten Rand der Kolumne nicht entzifferte Randbemerkungen, die diesen Einschnitt zu kommentieren scheinen. Hexameter liest man auch in Col.C und, wenn fr.g richtig eingeordnet ist, in Col.D. Demnach hat man eine ausgedehnte Partie von Hexametern vor sich, die zumindest drei Kolumnen umfaßt.

Hexameter und anapästische Tetrameter haben offensichtlich nichts miteinander zu tun. Am Ende der Zeile B 1, die den Hexametern vorausgeht, liest man nämlich:]η ροδώρου. Da das Eta ziemlich sicher ist und Pi kaum in Frage kommt, muß der darauf folgende Buchstabe ein unvollständig erhaltenes Tau sein. Man erhält also den Namen M]ητροδώρου, unter dem man wohl den Namen des Dichters der folgenden Hexameter zu verstehen hat. Der Papyrus enthält also Reste einer Anthologie.

Die anapästischen Tetrameter wurden in der Erstedition im Bereich der Alten Komödie angesiedelt. B.Kramer vermutete in ihnen eine Komödienparabase oder vielleicht einen Ausschnitt aus einem Dialog zwischen Sprecher und Chor.[2] In TrGF II 646a

2) ZPE 34,1979,5.

wurden die Verse zögernd einem Satyrspiel zugeschrieben, ohne die Möglichkeit, daß hier Komödie vorliegt, ganz auszuschließen.[3]

Der neue Papyrus bringt gegenüber TrGF II 646a nur einen geringen Textzuwachs, der in dieser Frage kaum weiterhilft. Es zeigt sich nun aber, daß in der ganzen Partie Verbalformen in der 1.Person Singular vorkommen (A 8.12.13.14.18.20). Dieser Umstand legt die Vermutung nahe, daß die ganze Partie von einer Person gesprochen wird.[4] Am ehesten scheint hierfür Silen in Frage zu kommen.[5] Die Partie läßt sich dann mit dem Prolog des euripideischen Kyklops vergleichen. Wie dort wären Vergangenheit und Gegenwart einander gegenübergestellt, im Kyklops, um von der bereits leidvollen Vergangenheit die noch leidvollere Gegenwart abzusetzen (V.10 καὶ νῦν ἐκείνων μεῖζον· ἐξαντλῶ πόνον), hier, um eine verklärt gesehene Vergangenheit

3) "*quare fragmentum aliquando aptiorem fortasse locum habebit inter adespota comica*"(p.217).

4) Daraus ergeben sich Konsequenzen für die Plazierung des fr.a von TrGF II 646a. Dieses Fragment enthält Versanfänge einer Kolumne. Kannicht und Snell haben die Möglichkeit in Betracht gezogen, daß dieses Fragment die Anfänge unserer Tetrameter enthält. Auf diesem Fragment ist nun offenbar an drei Stellen Sprecherwechsel durch Paragraphos gekennzeichnet. Wenn man in unserer Passage nicht mehr mit Sprecherwechsel rechnet, so können die Versanfänge von fr.a nicht zu unserer Kolumne gehören, es sei denn, die Paragraphoi bezeichnen nicht Sprecherwechsel, sondern gliedern die Rhesis. Fr.a ist daher im Folgenden nicht abgedruckt. Auch das kleine Fragment c ist unberücksichtigt geblieben.

5) Kannicht und Snell dachten bereits daran, daß ein Teil der Verse von Silen oder der Nymphe von Nysa gesprochen wird. Wenn man sich nun bereits V 8f. von Silen gesprochen denkt, hat man hier freilich einen jugendlichen Silen vor sich. Im Dionysiskos des Sophokles scheint Silen in seiner normalen Gestalt aufgetreten zu sein. Der Sprecher von fr.171,3 Radt hat auf jeden Fall eine Glatze. Auch in der Vasenmalerei, die vielleicht auf den Dionysiskos des Sophokles zurückgeht (s. unten zu A 7), hat Silen seine bekannte Gestalt, ebenso ist Silen bei Nemesian ecl.III 27.60 ein Greis. Daß Silen an seine Jugend zurückdenkt, ist aber immerhin aus dem Kyklops des Euripides bekannt, wo Silen in V.1f. klagt: Ὦ Βρόμιε, διὰ σὲ μυρίους ἔχω πόνους | νῦν χὤτ' ἐν ἥβῃ τοὐμὸν ηὐσθένει δέμας.

Kannicht und Snell vermuteten, daß in A 8 (=TrGF II 646a,21) und weiter zumindest bis A 11 Dionysos spricht. B.Kramer hat in der editio princeps auch erwogen, daß die ganze Partie von Dionysos gesprochen wird (S.5).

mit der weniger erfreulichen Gegenwart zu kontrastieren (A 20 νῦν δ' εἰς ἀπάτας κεκύλισμαι).

Wie erwähnt, läßt auch der neue Papyrus eine sichere Entscheidung, welchem literarischen Genos die Tetrameter angehören, nicht zu. Komödie vermuten weiterhin H.Lloyd-Jones und M.West.[6] P.Parsons denkt nun an Alte Komödie oder spätere Nachahmung. M.Gronewald erwägt die Möglichkeit, die Tetrameter dem Dionysalexandros des Kratinos zuzuschreiben. Die Hypothesis zu diesem Stück ist auf Papyrus erhalten (PCG IV p.140). In dieser Komödie treten Satyrn auf. Die Wendung β]ραβεύςας γ' ἐν ἀγῶνι (A 27) könnte auf das Schiedsrichteramt des Dionysos im Schönheitswettbewerb gehen.

Auf der anderen Seite hat R.Kassel darauf hingewiesen, daß anapästische Tetrameter nicht ganz auf die Alte Komödie beschränkt sind (vgl. Anaxandrides F 10 [2,139] Kock) und sogar außerhalb der Komödie vorkommen (Alexander Aetolus fr.7 [p. 126] Powell)[7], die Frage nach dem Genos also nicht entscheiden können, daß der Wortgebrauch jedoch in einer Reihe von Fällen dem, was in der Komödie zu erwarten ist, widerspricht: ἀθύρειν (A 8), ἀμίαντος (A 9), ἔφοδος und ἀκόμιστος (A 11), feminines ὥριος und ἥβη für ἄμπελος (A 12), πλόκαμος (A 16), ἀναλάμπειν (A 17), κομπεῖν (A 18), παῦρος im Singular (A 21), ὀθνεῖος (A 22), ὁρίζειν für (δι)ορίζεςθαι (A 24).[8] Dazu gesellt sich nun noch οἶδμα (A 1), μόχθος (A 24) und aller Wahrscheinlichkeit nach κείναις (A 17). C.Austin nimmt an, daß die Tetrameter nichts mit Komödie zu tun haben. Er insistiert besonders auf dem nun ans Licht gekommenen Versschluß τραγικῶν ὁ παρὼν πόνος ὕμνων (A 23) und hält es für denkbar, daß der genannte Alexander Aetolus sogar als Verfasser in Frage kommt.

Kannicht und Snell haben in TrGF II p.217 darauf aufmerksam gemacht, daß die Verse (ebenso wie bei Alexander Aetolus) strenger als üblich gebaut sind, daß die Diärese zwischen den

6) "Die Anapäste stammen doch wohl am ehesten aus einer komischen Parabasis; der ἀοιδός in A 19 ist vielleicht der Dichter selbst"(West brieflich).

7) Der anapästische Tetrameter soll auch vom Tragiker Phrynichos verwendet worden sein (TrGF 3 T 12; Hinweis von West).

8) TrGF II 646a, p.217.

Metren immer eingehalten wird[9] und daß Proceleusmatici und spondeische Metren offenbar gemieden werden. Der strenge Versbau könnte ein Indiz dafür sein, daß hier wirklich hellenistische Dichtung vorliegt.[10] St.Radt verweist zusätzlich auf das hellenistisch anmutende μέγας φησὶν ἀοιδὸς Σαλαμῖνος (A 19). Der Umstand, daß derselbe Text nun durch zwei Papyri bekannt geworden ist, zeigt jedenfalls, daß es sich hier um einen nicht ganz abgelegenen Text gehandelt haben muß.

Mit B 2 beginnen Hexameter, offensichtlich ein Hymnus an Aphrodite. Ausgangspunkt ist der Mythos ihrer Geburt auf dem Meer. Im Meere schwimmend war sie im Folgenden wohl auch dargestellt, vergleichbar Anacreontea 57 (Hinweis von M.West).[11]

Vom Meer ist in Col.B, C und D die Rede, aber auch auf fr. h, das zu keiner dieser Kolumnen gehört. Auch auf fr.h befinden sich Reste von Hexametern. Es wäre also möglich, daß fr. h an Col.D anschloß und einen Teil der Col.E darstellt. Über den Inhalt von fr.h läßt sich wenig sagen. In h 22 liest man Ἰσθμ[ι, in h 6 μελικ[, was vielleicht zu Μελικ[ερτ zu ergänzen ist (Parsons). Vielleicht gehört also fr.h nicht mehr zu den Hexametern, in denen von der Geburt der Aphrodite erzählt wurde.

Der Hymnus an Aphrodite scheint, wie erwähnt, unter dem Verfassernamen Metrodor zu stehen. Sucht man nach Hinweisen auf Dichtung unter diesem Namen, so läßt sich nichts Sicheres anführen.[12] Ein Metrodor ist der Dichter von A.P.IX 360, einer ins Optimistische gewendeten Widerlegung des Poseidipp-Epigramms A.P.IX 359. Das Gedicht hat wohl einen anderen Verfasser als die späten unter den Namen Metrodor gestellten Epigramme mathematischen Inhalts A.P.XIV 116-147 und A.P.IX 712 eines Metrodor von Byzanz. Da eine Nachahmung von A.P.IX 360 im 26.

9) Die von Kannicht und Snell notierte einzige Ausnahme ist nun durch den neuen Papyrus und durch Neulesung des alten beseitigt.

10) Merkelbach verweist in diesem Zusammenhang auf die stichisch verwendeten katalektischen choriambischen Hexameter, aus denen der Demeterhymnus des Philikos besteht (PSI XII 1282 = Lloyd-Jones - Parsons, Suppl.Hellenist.676-680, Pack² 1342).

11) Vgl. auch die Epigramme auf die Anadyomene des Apelles A.P.XVI 178-182 und Supplementum Hellenisticum 974,9-12.

12) Das Folgende verdanke ich Hinweisen von R.Kassel.

Gedicht der Epigrammata Bobiensia vorliegt, die um 400 zusammengestellt wurden, muß A.P.IX 360 vor 400 geschrieben worden sein. Brunck dachte sich als seinen Verfasser Metrodor von Skepsis, Stadtmüller und Gerhard dachten an Epikurs Schüler und Freund Metrodor von Lampsakos.[13] Zudem tauchen bei Stobaeus IV 11,3 und 5 zwei Iamben unter dem Namen Metrodor auf, von denen A.Körte annahm, daß der Epikureer sie nur zitiert habe, worauf sie irrtümlich unter Metrodors Namen den poetischen Eklogen einverleibt worden seien.[14] Sollte auch in unserem Fall die Angabe des Verfassers falsch sein, was in Anthologien ja immer wieder vorkommt?

Auffällig ist die für eine Anthologie beträchtliche Länge der Texte. Auf Papyrus läßt sich kaum Vergleichbares finden, was freilich an dem sehr fragmentarischen Erhaltungszustand vieler Anthologien liegen kann.[15]

Anthologien können unter einem bestimmten Thema stehen. West vermutet, daß hier ein solches vorhanden ist, nämlich γοναί von Göttern. Aber das ist natürlich ungewiß.

13) O.Weinreich, Gnomon 31,1959,245f.; G.A.Gerhard, Phoinix von Kolophon, Leipzig-Berlin 1909,104.

14) Stob.IV p.338,8 Hense; S.Luria, Rh.Mus.78,1929,94.

15) Anthologien aus derselben Epoche sind: Pack² 1612 (P. Michael.5, Iamben [=Jaekel, Men.sent.pap.XX] und Hexameter [über den persischen Krieg?]); Pack² 1621 (P.Hamb.I 121, bukolische Hexameter, komischer Dialog, Arat); Pack³ 2642 (P.Guéraud-Jouguet, Epos, Epigramme, Komikerfr.); vgl. auch Pack² 1577 (P. Freib.1 b).

fr.a
Col.I
Rand

```
            ]ισο  μα ολισθ [  ]
            ]τορ    ισ [  ]
            ]νασε    ιαισ
 4          ] εμ  ησ[ ] [ ] υμνον
            ] βλα[ ] [  ]θεοσαρκασ
           ]σκεπτομεν[    ]˙σοσσυνην
           ]   παρεδωκε
                         ων
 8         ]ωνεοσαντρασ
           ]ησκακιασαμ[  ]αντοσ
           ]ενελωντον[   ]ειον
           ]εφοδοισακο[    ]τον
12         ]ηνεφυλαξα[   ]
           ] ειασεπιλην[   ]
           ]φηναποτονδιον[ ]σου
           ]τεληγωνεπιβακχωι
16         ]πλοκαμοισανεδησεν
           ]κειναισανελαμψεν
           ]κομπεινεδιδαχθην
           ]αοιδοσσαλαμινοσ
20         ]ισαπατασκεκυλισμαι
           ]ωνταισψευδομε ᵛᵃ[  [
           ]ποθνειασεπεγειρων
           ]ικωνοπαρωνπονοσυμνων
24         ]αδικαιωσκαλαμοχθωι
           ] τεπαρεργουτριταφορτου
           ] δενορθηιδιονυσοσ
           ] αβευσασγεναγωνι
```
Rand

242. Anthologie

A (=TrGF II 646a)

(fr.a I)

 Rand

 ε]ἰс οἶδμ' ἀπολίсθο[ι
]τορ . . . ιс [
]ναсε . ιαιс
4]cεμελης[] []c ὕμνον
] βλα[] []θεος Ἀρκάс
]сκεπτομεν[]ςοссυνην
] υλε δης , ει παρέδωκεν
8 ∪∪−∪∪− −∪]πεφευγὼς ἤθυρον ἐγ,ὼ νέος αντρα͡ς̀ ων
 ∪∪−∪∪− ∪∪]ουργος ἁπλοῦс, πάс,ης κακίας ἀμι[,αντος
 ∪∪−∪∪− ∪∪−] οсιсου καρπὸν μ,ὲν ἑλὼν τὸν ,ὅρ,ειον
 ∪∪−∪∪− ∪∪]αιτο πάλαι θηρῶν ,ἐφόδοιс ἀκό,μιс,τον
12 ∪∪−∪∪− ∪∪]παιδεύсας ὥριον ἥβ,ην ἐφύλαξα
 ∪∪−∪∪− καρπὸ]ν ὀπώρας ἧρα βα,θείας ἐπὶ ληνιούс,
 ∪∪−∪∪− ∪∪]ν εἰс θνητοὺс ἀνέ,φηνα ποτὸν Διονύ,сου
 ∪∪−∪∪− −]cоc ὁ μύсτης οὔπο,τε λήγων ἐπὶ Βάκχωι
16 ∪∪−∪∪− ∪∪−]δε θεοῦ πρώτη ,πλοκάμοιс ἀνέδησεν
 ∪∪−∪∪− ∪∪]ων λήθη χάριсιν ,κείναις ἀνέλαμψεν
 ∪∪−∪∪− ∪∪]αι θίαсος. τοιάδε ,κομπεῖν ἐδιδάχθην
 ∪∪−∪∪− ∪∪−∪] μέγας φηсίν ,ἀοιδὸς Cαλαμῖνος
20 ∪∪−∪∪− ∪∪]ης ταμίας, νῦν δ' ε,ἰς ἀπάτας κεκύλισμαι
 ∪∪−∪∪−]ας παῦρος ὑπουργῶν ταῖς ψευδομέ'να[ιс]' [
 ∪∪−∪∪− −]αραπέμψει τὸν ἀ,π' ὀθνείας ἐπεγείρων
 ∪∪−∪∪− ∪∪]γνωτε, θεαί· τραγ,ικῶν ὁ παρὼν πόνος ὕμνων
24 ∪∪−∪∪− −] ος ὁρίζει μὴ τ,ι ἀ δικαίως καλὰ μόχθωι
 ∪∪−∪∪− −]φθέντα μόλις θ,ἥτε παρέργου τρίτα φόρτου
]αδεν ὀρθῆι Διόνυсος
 β]ραβεύсας γ' ἐν ἀγῶνι

 Rand

34 Literarische Texte

```
         fr.a                  fr.b                      fr.d
        Col.II                                          Col.I            Col.II
         Rand                  Rand                      Rand
          [                  ] [ ] [              ]η ροδωρου  ᵞ        . [ ] . [
   χ                                                         ϰο̇
 ϰαμε ⟩ϰυπρ[                 ] μπελαγει[             ]μφιτριτης          [
         αιμα[               ]ρανιοιονεονθ[          ]...υγρην           ζ[
    4   ϰουφα[               ]ναιηϲλε η [       4    ] θαλασσαν         π[
        παντ [                  ] [                  ]τετιϲαλλος        λα[
        ϰεινετος[               ] [                  ]νται              π[
        ηεριων [                ] [                  ]...                – – –
    8   παϲαιδι[                ] [              8   ]ϲδε
        ψαυονα[                 ] [                   ] . ομ . . [
        αιθριο[                 ] [                   ] . ιτ [
        ηδο . [                 ] [                   ] . τιτο[
   12   φαινετ[                 ] [             12   ] πα [
        αν[                     ] [                    ] . [
        ο[                      ] [                   – – – – – – – – –
        [                       ] [
   16   α . [                   ] [
        πιν[                    ] [
        πη . [                  ] [
        ω[                     . ] [
   20   ϰ[                      ] [
        τ[ ] . [                ] [
        αφρ . [                  – – – – – – –
        ω . [                       fr.c
   24   οφ[                       – – – – –
        ϰουφ[                    ] [
        αιϲ [                 ] ανεβαλλεν [
        . . . [                ]μαιρωνμεγ[
         Rand                 ] ϲομενοϲϰου[
                         4 ] ιοβαθυνϰα [
                            ]ιϰεϰαλυπτ[
                                Rand
```

242. Anthologie

B
(fr.a II, b, c, d I)

Rand

```
                                                                    ΚΟ͘Υ͘
        .[          ].[  ]. [              ]η ροδωρου
χαμε⟩ Κυπρ[....]ἐμ πελάγει [ ∪ ∪  –  ∪ ∪ 'Α]μφιτρίτης
      αἵμα[τος Οὐ]ρανίοιο νέον θ[ ∪ ∪  –  ∪ ∪]....υγρην
 4    κοῦφα [γαλη]ναίης λείης [ ∪ ∪  –  ∪  ] θάλασσαν
      παντ.[                                ]τε τις ἄλλος
      κειν· ετος[                            ]νται
      ἠερίων.[                               ]...
 8    πᾶσαι δι[                              ]cδε
      ψαῦον α[                               ]. ομη..[
      αἴθριο[                                ]. ιτ.[
      ηδο..[                                 ]. τιτο[
12    φαίνετ[                                ] πα.[
      αν[                                    ]. [
      ο[
      .[
16    α.[
      πιν[
      πη.[
      ω[
20    κ[
      τ[.].[
      ἀφρ.[
      ω.[.....   ...] ἀνέβαλλεν.[
24    ὀφ[....  μαρ]μαίρων μεγ[
      κουφ[.....] cόμενος κου[
      αις.[.....]οιο βαθὺν κα.[
         [.....]ικεκαλυπτ[
```

Rand

fr. e
Col. I
Rand

```
      ]αμεληπρωτα[   ]  λα ενε  εν
      ]παcη    [    ]  αι   τηc
      ] τομετα    [ ]ιοc
 4    ] αcα πεπλεκτ  δεγα  [ ]
      ]λακοιοδιυδατοcαcυπ
      ]λεφαροιcιπροcωπατεφαινεδε  λον
      ] cιπεφραγμ[   ]ονευφυεεccιν
 8    ]ακαιανετ[  ]εχεν[  ]υδεθαλαccηc
      ]παροιθεμετα [ ] ιαλλεπιπολλον
      ]ηπελαγοc  [ ]  ιοτατοιο
      ]φε    [ ]τατα ειc[
12    ] cτηρ  [   ]εμ ο [   ]ν
      ] ουcιδιηνεκεcηδεταχει[ ]
            ]ηcπερικ[ ]λλιονουδ[ ]ν
            ] γαc [ ] οcαμφιτριτηc
16          ] ιραι[  ]cεξεχενωμουc
            ] οτα[ ]μεγαλα[
            ] α [ ]cτονα[
            ] με[   ] ναοιδ[
20          ] οιμο[   ]αιcιμα [
            ] εο α[  ]ονα [ ] c
            ] ι [   ]με
            ] αιο[  ]τετελεcθω
24          ] οc νε [  ]ξανα ρωτον
            ]τρ τω[  ]ατεπαυcα
            ] εc [  ]αιουρ [ ] α
            ]αδιυ[   ]οcθ [   ]
28          ] [    ]φιλοτητ[ ]  ιν
                          ]
```

Rand

242. Anthologie

C
(fr.d II und e I)

Rand

```
  .[.].[              ]α μέλη πρωτα[ . . ]  λα εν ε .. εν
   [                  ]πα⋅ςη   [ . . . ] αι ... της
   ζ[                 ] το μετα ... [ . ] ιο⋅ς
4  π[   −∪∪ −∪∪       ] α⋅ς ἀμπέπλεκται δὲ γα.[.].
   λα[   ∪∪  −        μα]λακοῖο δι' ὕδατος ἃ⋅ς ὑ⋅π.....
   π[    −∪∪ −        β]λεφάροιςι πρόςωπά τε φαῖνε δὲ καλὸν
                      ]⋅ς⋅ςι πεφραγμ[έν]ον εὐφυέεςςιν
8                     ]α καὶ ἀνέτ[ρ]εχεν [ο]ὐδὲ θαλάςςης
                      ]πάροιθε μετα [ . ] ι, ἀλλ' ἐπὶ πολλὸν
                      ]η πέλαγος  [ . ] ιοτατοιο
                      ]φε ....[  ]τατα εις[
12                    ] ςτηρ  [ . ] εμ ο [ ... ]ν
                      ] ουςι διηνεκές, ἡ δὲ ταχεῖ[α]
                      ] ης περὶ κ[ά]λλιον οὐδ[ὲ]ν
                      ] γας [.] ος 'Αμφιτρίτης
16                    ] ⋅ιραι[ ]⋅ς ἔξεχεν ὤμους
                      ] οτα[ ] μεγαλα[
                      ] α [ ] ςτονα[
                      ] με[ .. ] ναοιδ[
20                    ] οιμο[ ] αἴςιμα .[ − x
                      ] εο α[ ]ονα [ . ] ⋅ς
                      ] ι [ ]με.
                      ] ⋅αιο[ ] τετελέςθω
24                    ] οc νε [ ]ξαν α ρωτον
                      ]τρ τω[ ]ατέπαυςα
                      ] εc [ ]αιουρ [ . ] ⋅α
                      ]αδιυ[   ]οcθ [ . ]
28                    ] [ .. ]φιλότητ[ ]⋅⋅⋅ιν
                              ].
```

Rand

fr.e
Col.II

― ― ― ―
αγκεα [
θη .. [
α ο [
4 κ ν [
[
φθε .. [
λ[
8 χερcι [
ω [
φ[
 . [.] . [
12 καιπελαγοc[
― αιπν ... [
.. [
καδδε[fr.g
16 ╱μαιρ [― ― ― ― ― ― ―
παμ[]γαλητε [
τοcc[]νουνλυ [] . [
καιμ[]εκ .. νεμιηc [
20 εξυδ[4] ερονηλθεν [
― ― ― [] cαδιηπειροιοκα .. [
fr.f καιτοτεδιαθεαθαυμα [
― ― ―] δω [] .. [
ηερο[― ― ― ― ― ― ―
καιτ[
Rand

D
(fr.e II, f, g)
es fehlen fünf Zeilen

− − − − −
ἄγκεα [
θη... [
α ο [
4 κ ν [
[
φθε.. [
λ[
8 χερcὶ [
ω.... [
φ[
[] [
12 καὶ πέλαγοc [
αἱ πν... [
.. [
κὰδ δε[
16 Μαιρα[
παμ[μ]εγάλη τε [
τόcc[ω]ν οὖν λυ [] [
καὶ μ[]εκ νεμιηc... [
20 ἐξ ὑδ[ατ] ερον ἦλθεν [
[β]ᾶcα δι' ἠπείροιο καὶ .. [
καὶ τότε δῖα θεὰ θαυμαζ.... [
ἠερο[].... δω.[]... [
24 καὶ τ[
 Rand

fr.h

Rand

] ηδονιονκ[]ἀηδόνιον κ[
]χετε[]cευ []χετε[]cευ [
] φελλαδοca[]ἀφ' Ἑλλάδοc α[
]τατεθηλοτ[4]τα τεθηλότ[
] λιτιπνειο[μ]έλιτι πνειο[
] κτημελι [] κτη μελικ[
]ποιτυφον []ποι τυφον [
] λοοcαιγια [8]πλόοc αἰγιαλ[
] οcαπεcτη[] οc ἀπέcτη[
]αμπραδια[λ]αμπρὰ δια[
] μοcπλοοcκ[] μοc πλόοc κ[
] δοριμυ [12] δοριμυ [
]cτινεπ [ἔ]cτιν επ [
] ιcενελ υ [] ιcενελ υ [
] ονωλε [] ονωλε [
] κυλιcα [16]ι κυλιcαμ[εν
] ονομο [] ονομοι [
] γεν ιθιο [] γεν λίθιον[
] αχεαc [] αχεαc [
] υμαcι[20]κύμαcι[
] αιαγρι []και ἄγριο[
]ιονιcθμ[]ιον Ἰcθμ[ι
]ειαδοcου[]ειαδοc ου[
] αποθε[24] αποθε[
]ονκτεα[]ον κτεα[
] ατραπο[] ατραπο[
]πα να[]πα να[
] cτει [28] cτει [
] οcελου [] οc ελουc[

Rand

242. Anthologie

```
       fr.i                          fr.j
       ----                          ----
       ]..[                          ].ουκ.[
         ].[                         ].αντ.[
       ]...[                         ].νοτ[
  4    ]ιλ[                    4    ]υcιτ[
       ]  'θο'[                     ]υμεμ[
       ]αν [                        ]....[
       ]...[                        ]δωρα[
  8    ]  [                    8    ].ακατ[
       ]  [                         ].ταπα[
       ]  [                           ]...[
                                    ----
 12    ]  [
       ]  [                         fr.k
       ]  [                         ----
       ]  [                         ]καθαρ[
 16    ]  [                         ]...[
       ].[.]..[                     ].υνδυπ.[
       ].ηγν[                  4    ]καιυπερ [
       ].τεμ[                       ]..ινεοc[
 20    ]φαμεν[                        ].οιε[
       ].cτην[                        ].π.[
       ].ελεβη.[                    ----
       ]..[
       -----

       fr.l              fr.m              fr.n
       ----              ----              ---
       ].cτοδι.[         ].ειο[            ]cι[
       ]λαμβανε[         ].τ.[             ]αλ[
       ]αλοcηι.[         ]εκε[             ]οφ[
  4    ]οφραδε.[         ----              ---
         ].ιπ[
```

Literarische Texte

A (=TrGF II 646a)

Die mit * versehenen Ergänzungen sind in der Editio princeps oder in TrGF II 646a vorgeschlagen worden.

1 Wohl μὴ ... ε]ῖc οἶδμ' ἀπολίcθο[ιc oder ἀπολίcθο[ι.
2 Das Sigma in ιc ist lang ausgezogen, danach Spatium, also Versende. Die richtige Lesung ließ sich nicht finden. Man ist versucht,]τορι ηλιc zu lesen oder]τοριειταιc, unwahrscheinlich ist]τορ παιc).
3]ναcετ oder]ναcεπ, danach ganz geringe Spuren.
4 Vor []c Rest einer Unterlänge, Cεμέλης [τέ]κ[ο]c als Vokativ? Hom.h.VII 58 τέκος Cεμέλης εὐώπιδος (Vokativ). Zu ὕμνον vgl. A 23 τραγικῶν ὁ παρὼν πόνος ὕμνων.
5 Nach βλα[] ist noch eine Unterlänge sichtbar. Für βλα[π]τ[reicht der Platz nicht, daher vielleicht]c βλά[c]τ[αc] oder βλα[c]τ[οὺc]; vielleicht μειξ]όβλα[c]τ[οc] West. Man könnte auch erwägen, daß]θεος Bestandteil eines Kompositums ist: ἡι]θεος, ἕν-, δύς- (Parsons). Allerdings wäre dann die sonst übliche Dihärese zwischen den Metren nicht eingehalten.

'Αρκάς heißt in Anth.Pal.V 139 (Meleager 29 G.-P.) Pan, in Anth.Pal.XI 150 (Ammian) Hermes. Silen und Hermes, der Gott vom Berge Kyllene, gehören eng zusammen (A.Hartmann, Silenos und Satyros, RE III A [1927] Sp.42). Im Aphroditehymnus kommen sie zusammen vor (V.262f.). Im Dionysalexandros des Kratinos trat Hermes auf (PCG IV p.140, test.i 5). Hermes brachte den kleinen Dionysos zu Silen und den Nymphen von Nysa (vgl. unten zu A 7). So könnte man vermuten, daß mit θεὸς 'Αρκάς Hermes gemeint ist. Aber auch Pan ist wohl nicht auszuschließen. Bei Nemesian, ecl.III, gehört er zu den Bewohnern der Höhle von Nysa. In V.25f. singt er: *Hunc* (=Bacchum) *Nymphae Faunique senes Satyrique procaces,* | *nosque etiam Nysae viridi nutrimus in antro*.

6 Vielleicht Διόνυ]coc cυνῆν, hochgestellt in kleinerer Schrift, Scholion.
7 TrGF II 646a, 20]υλε δηc[]υ θογγ ει[] ω[Der Kölner Papyrus ermöglicht nun die Entzifferung des Versendes: ειπαρεδωκε[ν, davor ist statt γγ vielleicht ι ταῦ ̣τ' zu lesen.

παρέδωκεν: sc. ὁ Ἑρμῆς τὸν Διόνυcον ταῖc νύμφαιc Austin mit Hinweis auf Diod.IV 2,3 τὸ παιδίον ἀναλαβόντα τὸν Δία παραδοῦναι τῶι Ἑρμῆι ... ταῖc δὲ νύμφαιc παραδοῦναι τρέφειν.

Der berühmte Kelch-Krater des Phiale-Malers zeigt, wie Hermes den kleinen Dionysos zu Silen und den Nymphen von Nysa bringt [J.D.Beazley, Attic Red-Figure Vase-Painters, Vol.II², Oxford 1963, p.1017,54; T.B.L.Webster, Monuments illustrating Tragedy and Satyr Plays. Second Edition. London 1967 (BICS Suppl.20), p.117, AV 57(511)]. Buschor hat dieses Vasenbild auf den Dionysiskos des Sophokles (F 171-173 Radt) zurückgeführt (Furtwängler-Reichhold, Griech.Vasenmalerei III. Text, München 1932,302ff.). Vgl. ferner Webster, Monuments² 148; A.D.Trendall - T.B.L.Webster, Illustrations of Greek Drama, London 1971,5 und Simon bei Kurtz-Sparkes, The Eye of Greece..., Cambridge 1982,143.

8 [Ἥραc τε χόλον - ⏑] πεφευγὼc e.g. Merkelbach.

ἤθυρον "ich habe gespielt (auf der Hirtenflöte)". H.Pan. [XIX] 15 δονάκων ὕπο μοῦcαν ἀθύρων. Weiteres TrGF II 646a zu 21. ἐγώ nämlich Silen, ἄντρα, die Höhle von Nysa.

αντραc scheint zu ἄντρων verbessert zu sein. In TrGF II 646a,21 ἄντροι[c.- ἄντροι[c | ἐν τοῖc διθύροιc *Snell, nach Porph., de antro nymph. pp.56,11; 57,4; 70,15; 76,13; 77,11 Nauck (Hom. ν 103-112) und Σ Ap.Rh.IV 1131 ἐν τούτῳ τῷ ἄντρῳ τὸν Διόνυcον ἔθρεψεν (sc. ἡ Μάκριc)· διὰ τοῦτο 'Διθύραμβοc' ὁ Διόνυcοc ἐκλήθη, διὰ τὸ δύο θύραc ἔχειν τὸ ἄντρον. Hsch. δ 1774 διθύροιc· διπτύχοιc. Sud. δ 1032 διθύροιc· διπτύχοιc, διπλαῖc θύραιc. Wenn ἄντρων das Richtige ist, ließe sich die Ergänzung zu ἄντρων | [ἐπὶ τῶν διθύρων ändern.

Austin ergänzt e.g.[τότε δ' ἐκ ζαθέων κρύβδα] πεφευγὼc ... ἄντρων (ζαθέων nach Ap.Rh.IV 1131 Vian).

9 φυτ]ουργὸc (vielleicht wegen der Zäsur ὁ φυτ-]) *Merkelbach : αὐτ]ουργὸc *Kannicht (i.e. 'vini sator') : μουc]ουργὸc *Lloyd-Jones : ἀπάν]ουργοc Gronewald.

In TrGF II 646a,22 läßt sich jetzt lesen:]ουργοc ἁπλοῦc πάcηc κακίαc ἀμίαντ[οc.

10] οc ἴcου ed.pr. In TrGF II 646a,23 jetzt καρπὸν μὲν ἑλών.

καρπὸc ὄρειοc, die wildwachsende Weintraube. Die Höhle von

Nysa wird verschieden lokalisiert, immer befindet sie sich in den Bergen (vgl. Dodds zu Eur.Ba.556-559 und ed.pr. zu 4). Daß der Dionysosknabe den Traubensaft von wildwachsenden Weintrauben gewann, liest man bei Diod.III 70,8 ἀποθλίψαντα βότρυς τῆς αὐτοφυοῦς ἀμπέλου (sc. τὸν Διόνυςον ἐν τῇ Νύςῃ τρεφόμενον). Silen mußte ihm also die Trauben bringen.

11 κ]αὶ τὸ e.g., ed.pr.
ἀκόμιστον "incolumis"? Kannicht-Snell mit Hinweis auf θηρῶν ἐφόδοις und κομίζω "rapio", LSJ s.v.II. In der editio princeps wurde Nonn.Dion.XII 297 ἐν ςκοπέλοις δὲ | αὐτοφυὴς ἀκόμιςτος ("incultus") ἀέξατο καρπὸς ὀπώρης zum Vergleich herangezogen.

12 παιδεύςας sc. Silenus (so bereits Kannicht und Ebert). ὥριον ἥβην, "der junge Wein" (Hsch.η 14 ἥβη· ... ἄμπελος).
Kannicht und Snell beziehen ὥριον ἥβην auf Dionysos. In diesem Fall wäre allerdings der einmal gefaßte Gedanke nicht durchgehalten. Was mit καρπὸν μὲν ἑλών (Z.10) begann, wird in καρπὸ]ν ὀπώρας ἦρα βαθείας ἐπὶ ληνούς (Z.13) fortgesetzt. Zwischen Lese und Keltern mag hier das Trocknen der Trauben nötig gewesen sein, da sonst der aus wilden Bergtrauben gewonnene Saft reichlich sauer hätte schmecken müssen. Das Trocknen der Trauben ist ein sich allmählich vollziehender Prozeß (παιδεύςας), der Aufmerksamkeit erfordert (ἐφύλαξα), da die Trauben in der Sonne immer wieder gewendet werden müssen. So wird die ἥβη des Weins zur Reife gebracht, der Wein erzogen. Derselbe Gedanke auch bei Diod.III 70,8 ἐπινοῆςαι γὰρ αὐτὸν (sc. Διόνυςον) ἔτι παῖδα τὴν ἡλικίαν ὄντα τοῦ μὲν οἴνου τὴν φύςιν τε καὶ χρείαν, ἀποθλίψαντα βότρυς τῆς αὐτοφυοῦς ἀμπέλου, τῶν δ' ὡραίων τὰ δυνόμενα μὲν ξηραίνεςθαι καὶ πρὸς ἀποθηςαυριςμὸν ὄντα χρήςιμα, μετὰ δὲ ταῦτα καὶ τὰς ἑκάςτων κατὰ τρόπον φυτείας εὑρεῖν.

13 καρπὸ]ν *Rusten. Am Beginn – ᴗ τρυγήςας (ed.pr.) oder vielleicht [καὶ ξηράνας.

14 νέο]ν *Merkelbach : καλὸ]ν *Snell.
Eur.Ba.279-283 βότρυος ... πῶμ' ηὗρε κεἰςηνέγκατο | θνητοῖς, ὃ παύει τοὺς ... βροτοὺς | λύπης ... | ὕπνον τε λήθην τῶν καθ' ἡμέραν κακῶν | δίδωςιν. Astyd.II 60 F 6 (Dionysos) θνητοῖςι τὴν

ἀκεςφόρον | λύπης ἔφηνεν οἰνομήτορ˙ ἄμπελον. Com.adesp.fr.106 Kock τὸν οἶνον τοὺς θεοὺς | θνητοῖς καταδεῖξαι. Nonn.Dion.XII 197-201 καὶ θεὸς αὐτοδίδακτος ... | ... ἀνέφηνε νεόρρυτον ὄγκον ὀπώρης | καὶ γλυκερὸν ποτὸν εὗρε.

15 ἐπὶ Βάκχωι: In TrGF II 646a,28 steht επια[, das Parsons zu ἐπ᾽ ἰά[κχωι ergänzt hat; ἐπ᾽ ᾽Ιάκχωι wäre als lectio difficilior vorzuziehen.

"Perhaps μύςτης is adjectival, being preceded by, e.g., θία]coc. Cf. Ar.Ran.370" (Lloyd-Jones) : Νῦ]coc West.

16 Die Mänade schmückt ihr Kleid mit (Woll)flechten, πλοκάμοις (μαλλῶν). So Gronewald mit Hinweis auf Eur.Ba.111f. und die Anmerkung von Dodds zur Stelle: ςτικτῶν τ᾽ ἐνδυτὰ νεβρίδων | ςτέφετε λευκοτρίχων πλοκάμων | μαλλοῖς.

e.g. πλήρης] δὲ ed.pr. Vielleicht πρώτη⟨ι⟩ Merkelbach.

17 καμάτ]ων *Merkelbach : κακ]ῶν *Lloyd-Jones : μόχθ]ων, πόν]ων oder ähnlich (ed.pr.).

Vgl. Eur.Ba.279-283 und Astyd.II 60 F 6 (zitiert zu 14).

Das Kappa in κείναις ist zwar nur zum Teil erhalten, scheint aber doch sicher zu sein. In TrGF II 646a,30 standen die Lesungen κείναις und ξείναις zur Wahl. Dort schien ξ etwas wahrscheinlicher, κ aber nicht auszuschließen zu sein.

ἀνέλαμψεν sc. εὐδαιμονία oder ähnlich eher als λήθη (Luppe in TrGF II). Vielleicht ist ἀνέλαμψεν zu θίαςος zu ziehen und nach λήθη zu interpungieren (ἀναλάμπειν "in Begeisterung geraten", Philostr., Vita Apoll.V 30).

18 τοιάδε κομπεῖν wie Aesch.Ag.613 τοιόςδ᾽ ὁ κόμπος (Austin).

19 Eher]α als]ι, nicht]ο (i.e. ὁ) ed.pr.; "vix]ο" Kannicht-Snell.

μέγας zu ἀοιδός oder zum Zitat. ἀοιδὸς Cαλαμῖνος: Homer oder Euripides? Testimonien in der ed.pr. Oder Cαλαμῖνος | [οὒς ἀμφιρύτου *Merkelbach. West erwägt die Möglichkeit, daß mit ἀοιδός der Dichter der Anapäste gemeint ist.

20 ᾠδ]ῆς oder Μούς]ης *Snell : τραγικ]ῆς *Merkelbach. Ar.Thesm.651 εἰς οἷ᾽ ἐμαυτὸν εἰςεκύλιςα πράγματα.

Mit der Möglichkeit, daß die ἀπάται hier positiv zu fassen sind ("Wonnen"), wird man nicht rechnen, da diese Bedeutung unattisch ist und erst in der Koine auftaucht (L.Robert, Hellénica 11-12,1960,7-15).

21 Vielleicht am Ende des Verses ἐπιν[οίαις.
22 Nach Vorgang der ed.pr. οὐκ] ἆρα πέμψει oder τίς π]α-
ραπέμψει *Kannicht-Snell.

Statt ἐπεγείρων hat TrGF II 646a,35 ἐπιγ[
τὸν ἀπ' ὀθνείας, Dionysos kommt wohl aus der Ferne.
23 TrGF II 646a,36 ὁ παρὼν πό[νος (in παρὼν ist das Ny aus Sigma korrigiert).

συγ]γνωτε West, Austin. θεαί, die Musen (ed.pr.).

τραγικοὶ ὕμνοι, "tragische Hymnen". Wollte man τραγικός in Hinblick auf den Satyrchor, der Silen umgeben haben wird, als "bocksmäßig" auffassen, so hätte man für τραγικός in dieser Bedeutung in klassischer Zeit nur einen einzigen Beleg: Pl. Crat.408c, hier aber möglicherweise nur als etymologische Spielerei verwendet (H.Patzer, Die Anfänge der griechischen Tragödie, Wiesbaden 1962,59f.; A.Lesky, Die tragische Dichtung der Hellenen, 3.Aufl., Göttingen 1972, 44f.).

24]μος oder]λος (ed.pr.): θεσ]μὸς *Lloyd-Jones und *Snell. An sich möglich wäre auch κἄλ' ἀμόχθωι (Lloyd-Jones).
25 λη]φθέντα, λει]φθέντα Merkelbach.

παρέργου φόρτου ist wohl zu θῆτε zu ziehen: "(etwas) zu einer Last, die man vernachlässigen kann, rechnen" (LSJ s.v. τίθημι B II 4). φόρτος hier wohl nicht im Sinne der Komödie "schaler Spaß" (Ar.Pax 748, Pl.796). Wohl μὴ ... θῆτε.

26 ὀρθῆι wahrscheinlicher als ἀρθῆι. εὕ]αδεν Merkelbach.
27 Das zweite Sigma in β]ραβεύσας ist wohl aus Zeta verbessert. Am ehesten β]ραβεύσας sc. Διόνυσος. Austin verweist auf Soph.Ichn. F 314[a] 26 Radt βραβευμ[.

B

1 Am Ende der Zeile]η ροδωρου. Das Eta scheint sicher zu sein, Pi kommt kaum in Frage. Der darauf folgende Buchstabe ähnelt einem Ypsilon, unterscheidet sich aber deutlich von der sonst für Ypsilon üblichen Form. Die einzige Möglichkeit scheint zu sein, den Buchstaben für ein unvollständig erhaltenes Tau zu halten. Der Querstrich ist offensichtlich abgerieben. Der breite Zwischenraum zwischen Eta und der erhaltenen senkrechten Haste paßt zu dieser Annahme.

Μ]ητροδώρου am Ende der Zeile erinnert an die an den rechten Rand der Zeile versetzten Autorennamen in Anthologien (z. B. Pack² 1579,1569,1574). Hier scheint freilich noch einiges davor gestanden zu haben. Über πελάγει (B 2) sind noch die Unterlängen zweier Buchstaben und davor eine geringe Tintenspur auf der Zeile erhalten. Am Anfang von B 1 befindet sich über der Zeile außerdem ein waagerechter Strich. Da dort sonst keine Tintenspuren zu sehen sind, muß man annehmen, daß er zu keinem Buchstaben gehört. Die Schrift hat demnach erst weiter rechts begonnen.

Metrodor als Dichtername führt nicht recht weiter. Vielleicht stand ein besser passender Name als Alternative vor dem rätselhaften Metrodor: τοῦ δεῖνος ἢ Μ]ητροδώρου.

2 Am linken Rand eine Diple, die den Beginn eines neuen Gedichts anzeigt. Parsons verweist auf Pack² 2642 (P.Guéraud-Jouguet), wo der Übergang von einem Exzerpt zum nächsten durch eine freie Zeile und ⌇ gekennzeichnet ist, und auf P.Par.2 (Chrysipp, Pack² 246, Seider, Paläogr.d.gr.Pap.II 13), wo die einzelnen Abschnitte durch ⌇ bezeichnet werden. Zur Verwendung der Diple in literarischen Papyri vgl. K.McNamee, Marginalia and Commentaries in Greek Literary Papyri, Diss. Duke University 1977,105ff.

Über der Diple steht eine Randnotiz, am ehesten wohl καχμε, wobei με in Ligatur geschrieben ist: καχ() με(). Parsons erwägt μέ(λος).

Am rechten Rand eine weitere Notiz: ηγ oder κγ, die Zahl ρκγ ? Darunter vielleicht κολζ, κόλ(λημα) ζ ?

Hom.γ 91 εἴτε καὶ ἐν πελάγει μετὰ κύμασιν Ἀμφιτρίτης.

3 Aus dem αἷμα Οὐράνιον entstand nach Hes.Th.188ff. Aphrodite. Vgl. auch Orph.fr.127 Kern und Serv.Aen.V 801. Kronos warf, nachdem er Uranos entmannt hatte, dessen Glied rücklings ins Meer. Dort trieb es dann auf den Wellen, bis aus dem weißen Schaum Aphrodite geboren wurde: Hes.Th.188-192 μήδεα δ' ὡς τὸ πρῶτον ἀποτμήξας ἀδάμαντι | κάββαλ' ἀπ' ἠπείροιο πολυκλύστῳ ἐνὶ πόντῳ, | ὣς φέρετ' ἂμ πέλαγος πουλὺν χρόνον, ἀμφὶ δὲ λευκὸς | ἀφρὸς ἀπ' ἀθανάτου χροὸς ὤρνυτο· τῷ δ' ἔνι κούρῃ | ἐθρέφθη. Vgl. auch B 22 ἀφρ [.

νέον θ[άλος e.g. Parsons. Am Versschluß vor υγρην nur sehr

geringe Tintenspuren, vielleicht] ες. Wohl ὑγρήν (sc. θά-
λαccαν), das bei Homer öfters am Versschluß steht: Ω 341 (= α
97, ε 45) ἠμὲν ἐφ' ὑγρήν, δ 709, Κ 27 πουλὺν ἐφ' ὑγρήν, Ε 307,
h.Cer.43 τραφερήν τε καὶ ὑγρήν.

4 Adverbiales κοῦφα? Hom.N 158 κοῦφα ποcὶ προβιβὰc καὶ ὑπ-
αcπίδια προποδίζων.

[γαλη]ναίηc Lloyd-Jones, West. Lloyd-Jones verweist auf
Philodem, Anth.Pal.X 21,1 = 3246 Gow-Page, The Garland of
Philip Κύπρι γαληναίη φιλονύμφιε. Vgl. auch Opp.H.I 781 γαλη-
ναίηc δὲ ταθείcηc und III 447 γαληναίηc μὲν ἐούcηc.

5 οὔ]τε oder μή]τε, vgl. Hom.o 336, ρ 568, Ο 72, κ 267,
τ 157, φ 70, Τ 262, ζ 68 (192, ξ 510), Α 299, κ 32, Ε 827,
ρ 401, σ 416, υ 324.

6 κεῖν' oder κείν' (für κεινά), κείν' am Hexameterbeginn
Hom.Λ 160, Ο 453, h.Apoll.234.

7 Nach ἠερίων λ, α oder δ.

9 Das Omikron in ψαῦον ist sicher, darüber ein offensicht-
lich bedeutungsloser Tintenfleck. ψαῦον ebenfalls am Versbe-
ginn Hom.N 132 (=Π 216) ψαῦον δ' ἱππόκομοι κόρυθεc λαμπροῖcι
φάλοιcι | νευόντων.

10 Vielleicht]τιτ [
11 ἡ δ' ὅτε Parsons (vgl. Hom.α 332).
16 Vielleicht ατ[
22 ἀφρο[oder ἀφρω[, ἀφρο[γενήc oder ἀφρο[γένεια, am Hexa-
meterbeginn Hes.Th.196 ἀφρογενέα τε θεάν, Orph.H.pr.11 ἀφρο-
γενήc τε θεά, Heitsch, Die griech. Dichterfr. d. röm. Kaiser-
zeit LIX 14,1 ἀφρογενὲc Κυθέρεια.

23 ωδ[oder ωc[. Vor ἀνέβαλλεν eine Waagerechte über der
Zeile: τ, γ.

24 μαρ]μαίρων Merkelbach, μαρμαίρω bei Homer nur als Part.
Präs.Akt., meist vom Glanz der Metalle, in Γ 397 von den Augen
der Aphrodite: cτήθεά θ' ἱμερόεντα καὶ ὄμματα μαρμαίροντα.
ὄφ[ρα κε μαρ]μαίρων e.g.

26 αιcτ[oder ακτ[. βαθὺν κατ[ὰ πόντον Lloyd-Jones.

C

1 Am Versbeginn (fr.d II 1) nur geringe Tintenspuren, die

sich nicht mehr deuten lassen; West vermutet ἰμε[ρόεντ]α μέλη.
λαζεν oder λαξεν, πρῶτα [ἀνταλά]λαζεν oder [ἀμφαλά]λαζεν ?
Am Versende wohl ἔωθεν (ἕωθεν) oder ἕωcεν.

2 Wohl]παcηc αc[,] αια

4]cαc,]τac oder]παc, ἀμπέπλεκται Kassel, γαλήνη West.

5 Vielleicht υποcα Vgl. Aesch.fr.192,7f. Radt θερμαῖc
ὕδατοc | μαλακοῦ προχοαῖc (Kassel).

6 καλὸν Parsons.

7 e.g. φαῖνε δὲ καλὸν | [ὄμμα πέριξ ὀφρύε]cci West.

9 Vielleicht προ]πάροιθε μεταφ[]ει. West erwägt μετ'
ἀφ[ρ]ῶι.

10 Nach πέλαγοc π oder το; το[ῦ λ]ειοτάτοιο ?

11 Wohl]τατ' ἀνεῖc[α

12 Wohl]εμνο [, vielleicht]εμνου[; c]εμνου[, ἐρ]εμνου[
wären Möglichkeiten.

13]βουcι oder]ρουcι. διηνεκέc· ἣ δὲ Parsons. Neben ἣ δὲ
wäre auch ἠδὲ denkbar.

14 κ[ά]λλιον Parsons, West; οὐδ[έ]ν Parsons.

15 Vielleicht ἀγάcτ[ο]νοc, Alpha und Ny sind aber sehr un-
sicher. Hom.μ 97 ἃ μυρία βόcκει ἀγάcτονοc Ἀμφιτρίτη. h.Ap.94
Ἰχναίη τε θέμιc καὶ ἀγάcτονοc Ἀμφιτρίτη. Vielleicht πόντοc]
ἀγάcτ[ο]νοc Merkelbach mit Hinweis auf Hesiod fr.31,6 M.-W.
ἀγαcτόνωι ἔμ[πεcε πόντωι.

16 cειραί[ου]c ἔξεχεν ὤμουc (sc. Triton) ?

18 με]γάλω[ι] cτονα[χιcμῶι oder cτονα[χηθμῶι West.

24 Wohl ἄβρωτον.

25]ατ' ἔπαυcα oder κ]ατέπαυcα, davor vielleicht]Τρίτω[ν.

26 εcκ[oder εcη[, danach vielleicht οὐρα[, aber οὐρα[νό-
πα]ιδα wäre zu lang.

27 δι' ὕ[δατ]οc bietet sich an, aber der folgende Buchstabe
kann wohl nur Theta sein.

28 Am Versende über der Zeile [] ηcειν.

D

1 γ[oder π[

2 θηπ [oder θημ [

3 ἀρκου[

4 Möglicherweise befand sich zwischen κ und ν kein Buchstabe, dann wäre οκνο[sehr wahrscheinlich.
6 φθεγγ[oder φθεῖτ[
7 λ[oder α[
9 ὧι πο.[
13 Nach πν nur Spuren am oberen Rand der Zeile, πνει [wäre möglich.
16 Μαιρα[, wohl die Nereide (Hom.Σ 48 und Eust.,ad loc.,p. 1131,4; Hyg.f.praef.8) und nicht der Hundsstern oder der Mond.
18 Vielleicht λυπ[.].[
19 καὶ μ[ετ]έκλινε μιῆς
20 Vielleicht ἐξ ὕδ[ατος π]τερὸν ἦλθεν.
21 Für [π]ᾶσα wäre zu wenig Platz. ἠπείροιο καὶ ὑδ[ατ ?
22 Wohl nicht θαυμαζετ[, vielleicht θαύμαζ' ιερ.[.
23 Vielleicht δωρ[.]τ.[

fr.h

Ob fr.h bereits zu einem anderen Gedicht gehört, ist nicht zu erkennen. Am Ende von h 6 ließe sich zu Μελικ[ερτ- ergänzen, wozu h 22 Ἰσθμ[ι- hinzukommt (Parsons). So ist hier vielleicht von Melikertes und der Gründung der Isthmischen Spiele die Rede. Man könnte versucht sein, fr. h mit Col.B-D zu einem Gedicht zusammenzuziehen. Eine Verbindung zwischen Melikertes und Aphrodite besteht ja. In Ov.Met.IV 506-542 wird Melikertes auf Fürbitte der Aphrodite hin durch Poseidon zum Gott Palaimon (röm. Portunus). Sie versucht dabei gegenüber Poseidon ihrer Bitte, Melikertes zur Unsterblichkeit zu verhelfen, zusätzlich Gewicht zu verleihen, indem sie auf ihre Herkunft aus dem Meer hinweist: *aliqua et mihi gratia ponto est, | si tamen in dio quondam concreta profundo | spuma fui Graiumque manet mihi nomen ab illa* (Met.IV 536-38). Das Meer hätte auch hier eine Verbindung zwischen Aphrodite und Melikertes herstellen können.

"Die Zäsuren und die epische Prosodie (h 5 -τι π'ν-) sprechen entschieden für Hexameter"(West).

5 πνειο[ντ- oder πνειο[υσ-.
6]εικτη? Μελικ[ερτ- Parsons. Weniger wahrscheinlich,

aber nicht ganz auszuschließen μελιη[.
 9]ιoc oder]τoc.
 10 Wenn vor λ]αμπρά Zäsur ist, dann ist λαμπρά feminin.
 12 Wohl]δ, κά]δ δορί, danach μύθια[? (das Theta ist sehr unsicher)
 14 Wohl]αιc ἐνελαυν[oder] ιcεν ἐλαυν[.
 15 ὠλέ[ν-, ὠλε[c- ?
 16 Da κυ- kurz ist, ist]ι nicht Teil eines Diphthongs.
 17] ον δμοι [
 19]π oder]τ, κ[oder η[.
 23 Möglichkeiten wären γεν]ειάδοc, πελ]ειάδοc, ὁρ]ειάδοc, παρ]ειάδοc oder]εια δὁc.
 24]ρ,]φ
 25 κτεα[ν- oder κτεα[τ-.
 27 Eher]παενα[als]παc να[.
 28]η; nach cτει χ, λ oder α, vielleicht cτειχο[.

j 4 ο]υcι τ[

<div align="right">K. Maresch</div>

243. NEUE KOMÖDIE

Inv. 20546
3.Jh.v.Chr.

a 7 x 15,5 cm
b 3,5 x 7,5 cm
c 5 x 3,5 cm
d 2,8 x 10 cm
e 5,5 x 6 cm

Herkunft unbekannt
Verso unbeschrieben
Tafel XIX

Die Fragmente, Teile einer Papyrusrolle, sind ebenso wie die Neue Komödie P.Köln V 203 von M. Fackelmann aus Mumienkartonage gewonnen worden. Höhe der Rolle und äußere Aufmachung ist bei beiden Papyri gleich, in der Schrift lassen sich keine Unterschiede feststellen. Offenbar sind beide Papyri vom gleichen Schreiber geschrieben. Da es sehr unwahrscheinlich ist, daß im gleichen Komplex zwei verschiedene Komödienrollen vom gleichen Schreiber auftauchen oder daß in einer Rolle zwei Komödien enthalten waren,[1] wird der neue Papyrus zu P.Köln 203 gehören.[2] Eines der neuen Fragmente an P.Köln 203 anzuschließen, ist freilich nicht gelungen.

Die neuen Fragmente lassen sich aber gut in P.Köln 203 einfügen. P.Köln 203 A und B stammen aus dem ersten Akt, schließen aber nicht unmittelbar aneinander an, zwischen B und C scheint eine größere Lücke zu klaffen, jedenfalls gehört C nicht mehr in den ersten Akt.[3] In dieser Lücke könnten nun die neuen Fragmente Platz finden. Denn mit a 17 schließt ein Akt, wobei der Chor angekündigt wird. Nach den bisherigen Belegen für die Ankündigung des Chors wird man an den Schluß des ersten Aktes denken.

Von den Fragmenten lassen sich nur a, b und k II mit einiger Sicherheit zu einer Kolumne verbinden.[4] Reste der vorhergehen-

1) Vgl. dazu R.Kannicht, ZPE 21,1976,131-132.

2) Zu diesem Papyrus ist bisher erschienen: W.Ameling, Zu dem neuen Kölner Komödienfragment, ZPE 61,1985,148. N.Zagagi, Notes on P.Köln 203, ZPE 62,1986,38-40. K.Gaiser, P.Köln 203: Zwei neue Szenen aus Menanders 'Hydria', ZPE 63,1986,11-34. P.G.McC.Brown, P.Köln 203 (New Comedy). Some Notes on Fragment B II, ZPE 65,1986,31-35.

3) N.Zagagi, ZPE 62,1986,39 und K.Gaiser, ZPE 63,1986,12.

4) Gegen die Zusammenstellung von a und b könnte man ein-

den Kolumne scheinen k I, i und j zu bilden. Die Plazierung der anderen Fragmente ist unklar.

Über den Inhalt der so bruchstückhaft überlieferten Partie läßt sich wenig Sicheres sagen. ἀπόδου μ' (a+b 6) scheint darauf hinzudeuten, daß hier ein Sklave spricht. In a+b 8 ist δρομ[vielleicht als Sklavenname Dromon aufzufassen (Lloyd-Jones, Austin). Ein Dromon kommt in Men.Sic. und in CGFP 242 vor.[5] Zu anderen möglichen Berührungen mit CGFP 242 siehe unten zu d 1. In a+b 9 kann man sich an den Verliebten von P.Köln 203 A und B erinnert fühlen, aber der fragmentarisch erhaltene Text reicht nicht aus, um hier eine sichere Verbindung herzustellen. Die Frage, ob die neuen Fragmente zu P.Köln 203 gehören, läßt sich also unter inhaltlichen Gesichtspunkten nicht mit Sicherheit entscheiden.

Nun hat K.Gaiser inzwischen den Versuch unternommen, die beiden Szenen von P.Köln 203 als Teile von Menanders Hydria zu erweisen.[6] Die neuen Fragmente passen nicht in seine Rekonstruktion, falls die Ankündigung des Chors (a 16f.), wie nach den bisher verfügbaren Analogien zu vermuten, am Schluß eines ersten Aktes steht.[7] Gaiser glaubt nunmehr, auch die neuen Fragmente der Hydria zuschreiben zu können, indem er die Fragmente a+b am Ende des dritten Aktes einfügt. Seine Rekonstruktion diese Textes wird am Ende des Kommentars mitgeteilt.

wenden, daß unter a 9 keine Paragraphos vorhanden ist, obwohl das Dikolon auf fr.b eine erwarten läßt. Vielleicht liegt hier aber nicht Sprecherwechsel vor, sondern nur ein Neueinsatz innerhalb der Rede eines Sprechers. In solchen Fällen wird keine Paragraphos gesetzt (vgl. Handley, Dyskolos p.46). Auch scheint gegen eine solche Zusammenstellung zu sprechen, daß sich fr.b an a 15 nur dann anschließen läßt, wenn man in der Lücke zwischen a und b scriptio plena annimmt: εἴτ[ε] ἔστ'. Sonst ist in solchen Fällen auf den neuen Fragmenten und in P.Köln 203 scriptio plena vermieden. Eine Ausnahme scheint aber immerhin P.Köln 203 C I 18 zu sein, wo Gronewald jetzt φίλτατε ἐπιδεῖται liest (ZPE 63,1986,32).

5) Weitere Belege dieses Sklavennamens bei Sandbach zu Sikyonios S.633.

6) s. oben Anm.2.

7) K.Gaiser, Menanders 'Hydria'. Eine hellenistische Komödie und ihr Weg ins lateinische Mittelalter, Heidelberg 1977, 16ff. und 114; den Schluß des ersten Aktes bildet hier P.Ryl. 16 (a) fr.2 (=CGFP 244 p.253).

a
Rand
ειν [] . [] οιμ[
τουταναβαλο[
[] ωδιωμεν [
4 .[
 ..[...] [
αποδουμακο[
τονλιμονουδε [
8 γερωνανηρτ[
και ϲυκαταλ[
λεγωγκαθεκα[
[] [] τυχον [
12 ευτακτοϲοτι [
εγωπαροινω[
ημειϲ[] τιϲουκ[
αλλουτοϲειτ[
16 χοροϲτιϲωϲεοι [
ουκενακροα [
χ α ρ[
οκαλουμενοϲ[
Rand

b
— — — — — —
]ντ[
] ρ [
]μηδρομ[
4] :ειγαρειδ[
]νημεραν[
]υμετρ [
]ειπαροιν[
8] ενφ[
]ναποπνιγε[
]εϲτεκπρο[
— — — — — —

c
Rand
] ιϲτατη[] πω[
]τινολεγω [
]εμαθηκατ[
4]μυφαρ [
]αϲαυτη[
— — — — — — —

d
— — — — — —
] ηϲκα διοι[
]αιραιδ[] [
]τουταδ[
4]τουϲθεο[
]ουτεϲτ[
]δηκον[
]πωϲπ[
8] μητ[
— — — — — —

243. Neue Komödie

a+b

Rand

ειν [...] · οιμ[
τοῦτ' ἀναβαλο[
[] ωδιωμεν [
4 . [
.. [...] [
ἀπόδου μ' ακο[......]ντ[
τὸν λιμὸν οὐδε [....] ρ [
8 γέρων ἀνὴρ τ[....]μη δρομ[
καὶ cὺ καταλ[] : εἰ γὰρ εἰδ[x – ᴗ –
λέγων καθ' ἑκά[cτη]ν ἡμέραν [x – ᴗ –
[.] .. τυχον [....]υ μετρ[
12 εὔτακτος ὅτι []ει παροιν[εῖc – ᴗ –
ἐγὼ παροινῶ; [..] εν φ[
ἡμεῖc. τίc οὐκ [ἂ]ν ἀποπνιγε[ίη – ᴗ –
ἀλλ' οὗτος εἴτ[ε] ἔcτ' ἐκ προ[– x – ᴗ –
16 χορός τις ὡς ἔοικ[ε
οὐκ ἐν ἀκροας[
———
χ ο ρ [ο ῦ
ὁ καλούμενος [

Rand

c

Rand

δ]ἄιστα τη[...] πω[
ἐc]τιν ὁ λέγω [
μ]εμαθηκατ[
4]μ' ὑφαρπ[α
]αcαυτη[
— — — — — — — —

d

— — — — — — —
]ηc καὶ διοι[
]αι ραιδ[ι .] .. [
]τουταδ[
4]τοὺς θεο[ὺς
]ουτ' ἐcτ[ι
]δηκον[
]πωcπ[
8] μητ[
— — — — — — —

56　　　　　　　　　Literarische Texte

```
             e                              f
        - - - - -                       - - - -
      ] . [ . . . ] . [                ] . cει   [
      ]πραγματ[                        π]νιγομεν [
      ]μηδυcεν [                          Rand
   4  ]   πυγοτ[
      ]   ιβουλε[
      ]   αγαθον[
      ]    δαμη[
         Rand

             g                              h
        - - - - -                       - - - -
      ] δε [                          ] ειδ [
      λ]αβονη[                        ]πλη [
      ]  cινω[                        ]  . [
      ]  [                             - - - -
        - - - - -

       i (Versenden)                  j (Versenden)
        - - - - -                       - - - -
      ]λιοι                           ]χρονον
      ]  αθλιοc                       ] cεδει
        - - - - -                       - - - -

                        k
             col.I         col.II
        - - - - - - - - - - - -
      ]                     . . . . . [
      ] . . ου              . . [ . ] . . . [
        - - - - - - - - - - - -
```

　　　　　　　　　　a+b
1　]ιε· Vielleicht εἶ, νυ[μφ]ίε· Austin.
2　ἀναβαλο["aufschieben"? (Kassel) - τοῦτ' ἀναβαλο[ῦ Imperativ (wie ἀπόδου μ', Z.6) oder ἀναβαλο[ῦμαι, -ο[ύμεθ'

Austin mit Hinweis auf Ar.Nub.1139 τὸ δ' ἀναβαλοῦ μοι und Men.
Dysc.126 ἀναβαλέσθαι μοι δοκεῖ ... 133 νῦν δ' ἀπελθὼν οἴκαδε.

3 Vor dem ersten ω eine waagerechte Tintenspur über der
Zeile, c oder γ wären Möglichkeiten: [εἴ]cω δ' ἴωμεν (cf. Men.
Sic.305 ἴωμεν εἴcω δεῦρ[) oder ἄ]γ' ὧδ' ἴωμεν (?) Parsons.

Am Ende nach einem kleinen Spatium π[(nicht τ[). εἴ]cω
δ' ἴωμεν π[ρὸc Austin (Men.Epitr.339[515] εἴcειμι πρὸc ἐκεῖ-
νον).

4-5 Hier sind nur mehr die horizontalen Fasern vorhanden.
Wahrscheinlich gehören an diese Stelle die vertikalen Fasern
von fr.k, so daß a 4-5 und k II 1-2 identisch sind. Auf Tafel
XIX sind die beiden Fragmente in dieser Weise zusammengestellt.

6 ἀπόδου μ' "verkaufe mich", von einem Sklaven? Austin ver-
weist auf Xen.Mem.II 5,5 οἰκέτην ... ἀποδίδοται und ergänzt
e.g. zu ἀπόδου μ' ἀκό[λουθον ὄ]ντ[α. Oder ἀκο[λουθήcο]ντ[α ?

7 Verkauf wegen Hungersnot ? (Austin) - Vgl. Men.Heros 30
λιμὸc γὰρ ἦν. Danach οὐδέπ[οτε e.g. Austin.

8 τ[ρεῖc:], vielleicht μνᾶc ... τ[ρεῖc] (sc. ἔχων, λαβών)
Austin mit Hinweis auf Kolax 129 τρεῖc μνᾶc und Heros 30, wo
von Hungersnot die Rede ist und zufällig τὴν τρίτην (sc. μνᾶν)
steht.

Hinter δρομ[steht eher der Sklavenname Dromon als δρόμοc
(Lloyd-Jones, Austin). Austin ergänzt e.g. μή, Δρόμ[ων, ἐμοὶ
λέγε]| καὶ cύ "κατάλ[υcον]".

Gaiser ergänzt δρόμ[ον βίου] und verweist für δρόμοc im
Sinne von 'Lauf des Lebens' auf Terenz, Ad.860 (prope iam ex-
curso spatio), Plautus, Stich.81 (decurso aetatis spatio),
Alexis, fr.235 Kock (τὸν γὰρ ὕcτατον τρέχων δίαυλον τοῦ βίου).

9 Vor dem Dikolon eine minimale waagerechte Tintenspur auf
der Zeile.

Da im Vers Dikolon steht, am Rand aber keine Paragraphos
vorhanden ist, erwägt Austin als Möglichkeit, daß hier kein
Sprecherwechsel, sondern nur Wechsel der Rede nach einem Zitat
vorliegt. "κατάλ[υcον]" ('stirb', wie ἀπόθνηιcκε Men.Asp.381,
cf. Diocl.com.fr.14 K.-A. καταλύcηι, Xen.Apol.7 καταλῦcαι τὸν
βίον, Eur.Suppl.1004 καταλύcουc' ἐc Ἅιδαν βίοτον) Austin. Zum
Gebrauch des Dikolon nach Wechsel in der Rederichtung vgl.
Handley, Dyskolos p.46.

"εἰ γὰρ εἶδ[ον (εἶδ[ες ?) τὴν κόρην" in Anführungszeichen (Lloyd-Jones). Vgl. P.Köln 203 A 10f. [ο]ὐχ ἑορακὼ[ς ...]| τὴν ὄψιν [ἥ]ς ἐρῶ. B 10 ἤρ[ων] οὐκ ἰδὼν τρόπου τιν[ός].

10 λέγων καθ' ἑκά[στη]ν ἡμέραν: Vgl. P.Köln 203 A 6-8 πᾶσαν ὥραν γάρ, μές[ων] | νυκτῶν ἕωθεν ἑσπέρας, ἀποκλείομα[ι], | προσκαρτερῶ δὲ καὶ πορεύομ' ἐπιμ[ελῶς].

Gaiser verweist auf 'Hydria' 44-48 (mit ZPE 47,1982,22): der verliebte Kleinias jammert, weil ihm Zeus trotz ständiger Bitten nicht hilft.

9-11 εἰ γὰρ εἶδ[ες ὡς ἐγώ] | λέγων καθ' ἑκά[στη]ν ἡμέραν ["τί ζῆν με δεῖ;"] | [πο]νῶ. e.g. Austin.

11 [πο]νῶ, danach Spatium. Sprecherwechsel vermutet Austin.

Nach μετρ Tintenspur am Bruch, wohl nicht μετρο[, möglich wäre μετρι[, ο]ὐ μετρί[ως ? Nach τυχον eher ε, aber ϑ läßt sich nicht ausschließen.

12 Möglich wäre auch εὖ τακτός (τακτός wie τί τακτὸς τῶν κακῶν με δεῖ λέγειν; Eur.Phoen.43, vgl. τάντός Dionys.com.fr. 3,9 K.-A.) Austin.

ρ[, κ[oder β[; β[ούλ]ει ? Merkelbach. παροιν[εῖς Kassel.

13 λ]ίπ[ω]μεν.

14 Nach ἡμεῖς Spatium wie nach [πο]νῶ (Z.11), auch hier vermutet Austin Sprecherwechsel.

ἀποπνιγε[ίη: vgl. f 2 π]νιγομεν [und P.Köln 203 E 5]πνίγομαι (Gronewald, ZPE 63,1986,33).

12-14 ὅ τι β[ούλ]ει παροιν[ῶν φληνάφα -]
 () ἐγὼ παροινῶ [δή; λ]ίπ[ω]μεν φ[λήναφον]
 ἡμεῖς. () τίς οὐκ [ἂ]ν ἀποπνιγε[ίη φληναφῶν;]
e.g. Austin.

15-17 Nach den bisherigen Belegen für die Ankündigung des Chors erwartet man hier den ersten Auftritt des Chors und das Ende eines ersten Akts (vgl. Men.Asp.245ff., Dysc.230ff., Epitr.33[169]ff., Peric.71[261]ff. und Sandbach zu Epitr.169). Gaiser vermutet Ende des dritten Aktes der 'Hydria' (s.u.).

ἀλλ' οὗτος εἴτ' ἔστ' ἐκ προ[αστίου ποθέν]| χορός τις, ὡς ἔοικ[εν, εἴτ' ἀπὸ τῶν ἀγρῶν,]| οὐχ ἓν ἀκροάς[ει μέλος, ἐὰν αὐτοῦ μένηις.] Lloyd-Jones ("The drunken persons will be approaching from the exit that leads to the suburbs and from there to the country.")

15 ἀλλ' οὗτος - εἴτ' ἔστ' ἐκ προ[νοίας εἴτε μή -] Austin.
17 οὐκ ἐν ἀκροάσ[ει τῶνδε συμφέρει μένειν oder ähnlich (West) : οὐκ ἐν ἀκροας[ομένοις μένειν ἐμοὶ δοκεῖ Gaiser mit Hinweis auf Dysc.232 = Epitr.171[35] οἷς μὴ 'νοχλεῖν εὔκαιρον εἶναί μοι δοκεῖ. Oder ἐνακροας[in einem Wort? (Merkelbach)
18 Vgl. ὁ ... καλούμενος Soph.OR 8, Trach.541 (Austin).

c 2 τί δ' ἔσ]τιν ? Merkelbach. ὃ λέγω [] χρ ε [?
c 3 μ]εμαθηκατ[Parsons,]επαθη ist weniger wahrscheinlich.
c 3-4 Gaiser erwägt die Möglichkeit, daß μ]εμάθηκα ... ὑφαρπ[άζειν vom diebischen Koch der 'Hydria' gesprochen sei.

d 1 διοι[κ ? Lloyd-Jones. διοι[κῆσαι oder διοι[κεῖν πράγματα wie CGFP 242 (=P.Ant.II 55),101 (vgl. auch 14), Austin. In CGFP 242 kommt wie vielleicht auch hier ein Dromon vor, Austin verweist außerdem auf weitere mögliche Berührungspunkte: CGFP 242,50 τὸν χρόνον - j 1]χρόνον; CGFP 242,93 οὕτω ῥᾳδίως - c 1 ῥ]ᾷστα, d 2 ῥᾳδ[ι.
d 4 μὰ oder νὴ] τοὺς θεο[ύς Lloyd-Jones.
d 6]δ' ἡ κόν[ις oder]δ' ἥκον[τα Austin.

e 3 Nach γ Spur einer Senkrechten, also γ oder κ. Austin erwägt]μ' Ἡδὺς ἐγγ[ὺς ἵσταται (Men.Sic.216]μως νὴ τὸν Δί' ἐγγὺς ἵσταται) und verweist auf P.Köln 203 B 6, wo W.Ameling, ZPE 61,1985,148, den Personennamen Ἡδύς vermutet hat: Ἡδύς τις ... φ[ύσει] | ἄνθρωπος ὢν ὑπερηδύς.
e 4 Vor πυγοτ[wohl ι oder υ, καλλ]ιπυγότ[ατος ? - τῆς καλλ]ιπυγότ[ατης κόρης | πληγεὶς φανερῶς ἐρ]ω[τ]ι βούλε[ται γαμεῖν e.g. Austin.
Gaiser schlägt vor, in fr.e das Ende der Kolumne vor a+b zu sehen, und ergänzt: χρῆ]μ' ἡδύ σ' ἐγγ[υᾶν καλῶς | τὴν παῖδα καλλ]ιπυγότ[ατωι νεανίαι. Er vergleicht dazu Platon, Theaet. 209 E: ἡδὺ χρῆμ' ἂν εἴη.

f 1] σειελ[oder] σεισα [, aber wohl nicht σαφ[.
f 2 Wohl π]νιγομενη[.

h 1 ειδε[

Literarische Texte

h 2]πληϲ[

i 1 ἀθ]λιοι Kassel.
i 2]οϲαθλιοϲ

k II 1 und 2 ist wohl mit a 4-5 identisch. Die Fragmente
i, j und k I gehören wohl zusammen (vgl. Tafel XIX).

K.Gaiser schlägt für die Fragmente a+b die folgende Rekonstruktion vor, um sie als Bestandteil der 'Hydria' Menanders zu erweisen. Er nimmt an, daß es sich um das Gespräch zwischen dem jungen Kleinias und seinem Sklaven Daos handelt, das er in seiner früheren Arbeit (Menanders 'Hydria',1977,147) an den Beginn des vierten Aktes gesetzt hatte. Die beiden sprechen über die Bedrängnis, in die Kleinias dadurch gerät, daß der alte Demeas das von ihm geliebte Mädchen heiraten will. Gaiser nimmt an, daß es sich bei den neuen Fragmenten a+b um das Ende des dritten Aktes handelt. Nach seiner Textherstellung bringt Daos in dem Gespräch mit dem zaghaften Kleinias schon die Argumente vor, mit denen er Demeas bewegen will, auf die Heirat zu verzichten und das Mädchen dem jungen Mann zu überlassen.

```
         εἰ, νυ[μφ]ί(ε). οἶμ[αι
     2   τοῦτ' ἀναβαλο[ῦ
         [εἴ]ϲω δ' ἴωμεν. π[
     4   .[
         ..[....].[
     6   ἀπόδου μ' ἀκό[λουθον ὄ]ντ[α χρηϲτόν, ἂν φοβῇ]
         τὸν λιμόν. οὐδέπ[οτε κ]όρη[ν γαμεῖ καλῶϲ]
     8   γέρων ἀνήρ τ[ιϲ. εἴθε] μὴ δρόμ[ον βίου]
         καὶ ϲὺ καταλ[ύϲαιϲ]. – εἰ γὰρ εἶδεϲ, ὡϲ ἐρᾷ]
    10   λέγων καθ' ἑκά[ϲτη]ν ἡμέραν "[ὦ Ζεῦ, μάτην]
         [πο]νῶ", τυχὸν θ[έλων ϲ]ὺ μέτρι' [ἔπραττεϲ ἄν].
    12   ΚΛ εὔτακτοϲ ὅ τι β[ούλ]ει παροιν[εῖϲ δηλαδή].
         ΔΑ ἐγὼ παροινῶ; [μὴ λ]ί[π[ω]μεν φ[ιλτάτην].
    14   ΚΛ ἡμεῖϲ; τίϲ οὐκ [ἂ]ν ἀποπνιγε[ίη τοῦθ' ὁρῶν];
         ΔΑ ἀλλ' οὗτοϲ εἴτ[(ε)] ἔϲτ' ἐκ προ[νοίαϲ νυμφίοϲ] –
    16   ΚΛ χορόϲ τιϲ ὡϲ ἔοικ[εν ἐνθάδ' ἔρχεται].
         οὐκ ἐν ἀκροαϲ[ομένοιϲ μένειν ἐμοὶ δοκεῖ].
              χ ο ρ [ο ῦ
```

K. Maresch

244. LEHRGEDICHT ÜBER SCHLANGEN

Inv.5936 Verso 5 x 7 cm Recto: Urkunde
3.Jhdt.nach Chr. Herkunft unbekannt
 Tafel I

 Auf der Rückseite (↑) einer Urkunde befindet sich ein Text, der in einer raschen Buchhand des 3.Jahrhunderts nach Chr. geschrieben ist. Zu vergleichen sind etwa P.Köln II 63 und P.Köln III 135, ferner Seider, Paläogr.II Nr.42 (jeweils 2.-3.Jhdt.), ferner E.G.Turner, Greek Manuscripts Nr.73 (3.Jhdt.).
 Der Text ist oben und unten sowie an der rechten Seite unvollständig, der linke Rand von ca.1,5cm ist teilweise erhalten. Dieser weist Spuren einer kleineren Schrift in gleicher Tintenfarbe auf (in Höhe der Zeilen 9-10 und 16-18), deren Wiedergabe sich nicht lohnt. Vielleicht handelt es sich um Scholien.
 An mehreren Stellen finden sich Korrekturen, die von der Hand stammen können, welche für die Marginalbeschriftung verantwortlich und möglicherweise mit der des ersten Schreibers identisch ist. Die Korrekturen erfolgen durch Darüber-, Daneben-(letzteres in den Zeilen 6 und 7 unter Zuhilfenahme des seitlichen Randes) oder Durchschreiben (Z.7). Die Tilgung erfolgt durch Punkte über den ursprünglichen Buchstaben oder unterbleibt (wie in Z.2).
 Zeichen, die der Lesehilfe dienen (z.B.Apostroph), finden keine Verwendung.
 Bei dem Text handelt es sich um Hexameter. Gegenstand des Gedichts sind Schlangen. Die Behandlung der Viper, die in den Versen 2ff. kenntlich wird, hat ihre Parallele in den Theriaka Nikanders (Verse 209-234 und 128-131).
 Wie bei Nikander (V.210) werden hier (Verse 4 und 5) eine grössere und eine kleinere Form der Viper unterschieden, deren erste in Asien vorkommt (Theriaka Verse 216-218, hier

V.6), während die kleinere Form bei den skironischen Klippen und in Aitolien heimisch ist (Theriaka Verse 214-215, hier Verse 7-8). Hier wie dort wird mit gleichlautendem Ausdruck das spitz aufgeworfene Vorderende des Vipernkopfes hervorgehoben (Theriaka V.223, hier V.9). Es folgt in beiden Gedichten die Beschreibung des Leibes und des Blickes der Viper (Theriaka Verse 224-228, hier Verse 10-11) sowie des unterschiedlichen Gebisses bei Männchen und Weibchen (Theriaka Verse 231-234, hier Verse 12-13).

Die Disposition des Stoffes ist also bis hierhin identisch, jedoch kommt der Verfasser des neuen Gedichts gegenüber Nikander mit weniger als der Hälfte der Verse aus (12 gegenüber 26), seine Diktion ist weniger gewählt als die Nikanders, z.B. μείων (V.5) statt παυράς (Theriaka V.210). Er spricht V.8 schlicht von den Bergen Aitoliens, während Nikander in gelehrter Art mit den Bergnamen Rype und Korax auf Aitolien anspielt, ohne es ausdrücklich zu nennen (Theriaka V.215). Ebenso hat Nikander für Asien individuelle Bergnamen gewählt (Theriaka Verse 217-218), während unser Autor sich in der Lücke von V.6 mit der pauschalen Bezeichnung begnügt haben wird.

Dennoch gibt es wörtliche Übereinstimmungen zwischen beiden Dichtern: V.4 δολιχή τε κ[αί : Th.V.210 δολιχήν; (Th.515 δολιχή τε καί); V.5 ἡ δ' ἑτέρη : (Th.640, ebenfalls am Versanfang); V.6 ἤτοι (m_1) : Th.212; ἀλλ' ἤτοι (m_2): (Th. oft am Versanfang); V.7 Cκείρωνος : Th.214; V.9 πᾶσαι δ' ὀξυκάρη[νοι : Th.223 πᾶς δέ τοι ὀξυκάρηνος; V.10 νηδύος : Th.225, ebenfalls am Versanfang.

Während nun Nikander in den folgenden knapp fünfundzwanzig Versen (Theriaka Verse 235-257) die Wirkungen des Vipernbisses auf den menschlichen Körper beschreibt, um anschliessend eine andere Schlange zu behandeln, wendet sich dagegen der Dichter des Papyrus nach den beiden Überleitungsversen 14 und 15 dem angeblichen Begattungsverhalten der Viper zu. Nikander hatte bereits vorher in den Versen 128-131 erwähnt, dass bei der Kopulation das Weibchen dem Männchen den Kopf abbeisst. Den vier Versen Nikanders stehen in diesem Teil des Gedichts mindestens vier Verse unseres Dichters entge-

gen. Auch hier ist seine Diktion einfacher als die des Dichters der Theriaka. Wörtliche Übereinstimmungen fehlen in diesen Versen.

Als Verfasser des Gedichts könnte Nikander selbst in Frage kommen, da er gelegentlich seine eigenen Dichtungen nachahmt.[1] Er hat auch in den Ophiaka über Schlangen gedichtet. Diese hatten freilich wahrscheinlich elegische Form.[2] Auch aus anderen Gründen scheidet Nikander als Verfasser aus. Der unpoetische Ausdruck in V.14 ist eines Dichters wie Nikander unwürdig. Zudem vermeidet Nikander eine Zäsur, wie sie wahrscheinlich in V.15 anzunehmen ist.[3]

Nikander könnte aber auch unseren Dichter benutzt haben, wenngleich er dann viel von seiner Originalität verlieren würde. So reicht seine Abhängigkeit von Numenios aus Herakleia, dem Verfasser eines Theriakon, über das rein Stoffliche hinaus bis in einzelne Formulierungen.[4] Vgl.Theriaka Verse 236f.

ἡ δ' ἐπί οἱ cάρξ
πολλάκι μὲν χλοάουcα βαρεῖ ἀναδέδρομεν οἴδει

dazu das Schol. zur Stelle: μεταπεποίηκε δὲ ἐκ τῶν Νουμηνίου οὕτωc·

ὑπόχλωρόν γε μὲν ἕλκοc
κυκλαίνει. τὸ δὲ πολλὸν ἀνέδραμεν αὐτόθεν οἶδοc

und Theriaka Verse 256f.

χροιὴν δ' ἄλλοτε μὲν μολίβου ζοφοειδέοc ἴcχει,
ἄλλοτε δ' ἠερόεccαν, ὅτ' ἄνθεcιν εἴcατο χαλκοῦ

dazu das Schol. zur Stelle: γράφεται δὲ καὶ 'ἄνθεcι χάλκηc'. οὕτωc καὶ παρὰ Νουμηνίωι·

ῥέθεcίν γε μὲν εἴδετ' ἐπ' ἰχώρ
ἠερόειc, τοτὲ δ' αὖ μολίβωι ἐναλίγκιον εἶδοc
ἀμφί ἑ κυδαίνει χάλκηι ἴcον

1) Vgl.O.Schneider, Nicandrea 160.

2) Die elegischen Fragmente Nr.31 und 32 Schneider weist man den Ophiaka zu, weil es unwahrscheinlich ist, dass Nikander neben Theriaka und Ophiaka ein drittes Gedicht über Schlangen verfasst hat.

3) Vgl.West, Greek Metre 153.

4) Vgl.Gow-Scholfield, Nicander 7. O.Schneider, Nicandrea 200 erklärt die Übereinstimmungen weniger wahrscheinlich mit Abhängigkeit beider von dem Iologen Apollodoros.

64 Literarische Texte

 Beide Erwähnungen des Numenios beziehen sich auf das Krankheitsbild des Vipernbisses, die beiden anderen Nennungen des Numenios in den Scholien zu den Theriaka stehen im Zusammenhang mit Heilmitteln. Diesen, weniger der Beschreibung der Schlangen, wird das Werk des Numenios dem Titel entsprechend gegolten haben, nicht anders als die Theriaka Nikanders. Unseren Papyrus dagegen möchte man eher mit 'Ophiaka' überschreiben, wenn die Reste uns kein verzerrtes Bild vermitteln.
 Grösser ist die Wahrscheinlichkeit, dass unser Dichter von Nikander abhängt. Da Nikanders Ophiaka wahrscheinlich elegische Form hatten, mochte der Hexameter noch frei gewesen sein für einen solchen Stoff. Das Lehrgedicht erlebte in der Kaiserzeit eine neue Blüte. Namen wie Dionysios und Oppian stehen für viele andere. Sie alle verdanken Nikander viel. Bezeichnend ist, dass das Wort ὀξυκάρηνος ausser bei Nikander und im neuen Papyrus nur beim Periegeten Dionysios (V.642) vorkommt.

 1]καθοδονκ[
 ']ναυπροςτοιcι ['
 2]οδεπροςτουτοι[
]ριοναινοτατον [
 4]η]]μεν'γαρ'δολιχητε [
 ηδετερημειωνκαι [
 6 αλ'λ'ητοι[[μεν]]δολιχην [
 'νος'
 cκειρω δετερην[[cκειρ[
 8 ουρεαται τωλωνκα[
 παcαιδοξυκαρη[
 10 νηδυοcεξα[
 ειναδεδερ[
 12]...οιδεν[
 πτομενοι ..[
 14 τουτοδεcυμφανε [
 'χ'
]αυμαδε θερε [

244. Lehrgedicht über Schlangen

16 ξιν [[γαρ]] 'μεν 'φυcιcαμ[
 πρωτονμενπελαcα[
18 χαcκειδαυθιcεχιδνα[
 υγα χι τροιcιν[

 [- ῡυ -] καθ' ὁδὸν κ[
2 []ο δὲ πρὸc τούτοι[cιν
 [θη]ρίον αἰνότατον [
4 []η μὲν δολιχή τε κ[αὶ
 ἡ δ' ἑτέρη μείων καὶ [
6 ἤτοι μὲν δολιχὴν [
 τὴν δ' ἑτέρην Cκείρ[ωνοc
8 οὔρεά τ' Αἰτωλῶν κα[
 πᾶcαι δ' ὀξυκάρη[νοι
10 νηδύοc εξα[
 δεινὰ δὲ δερ[κ
12 [] ...οιδεν[
 πτόμενοι [
14 τοῦτο δὲ cυμφανὲc [
 [κ]αῦμα δ' ἐη θέρει ἀζαλ[έ
16 μίξιν γὰρ φύcιc ἀμ[
 πρῶτον μὲν πελάcα[c
18 χάcκει δ' αὖθιc ἔχιδνα [
 οὐ γὰρ ἔχιc φίλτροιcιν [

2 Am Anfang ist wohl [ἄλλ]ο zu ergänzen.

Oberhalb der Zeile nachgetragen - ohne Tilgung der ursprünglichen Worte - ist ']ν αὖ πρὸc τοῖcιν [', wobei am Anfang vielleicht [δεύτερο]ν zu ergänzen ist. Beide Versionen leiten über zur Behandlung einer neuen Schlangenart. Bei Nikander sind vorher die Schlangen mit Namen Seps und Aspis beschrieben.

4]η ist getilgt und 'γαρ' über der Zeile hinter μεν nachgetragen. Die ursprüngliche Lesung war vielleicht [τῆc] ἡ (oder [αὖτ]η Lebek) μὲν δολιχή, nach der Korrektur er-

gibt sich wohl ['ἤ'] μὲν γὰρ δολιχή, wobei rätselhaft bleibt, warum auch]η mitgeteilt ist.

In der Lücke fehlt ein zweites Adjektiv neben δολιχή zur Beschreibung des asiatischen Typs der Viper. Nikander nennt sie zunächst (V.210 ἄλλοτε μὲν δολιχήν) ebenso , dann in V.216 ὀργυιόεντα καὶ ἐς πλέον.

Zum Ausdruck δολιχή τε καὶ vgl.Theriaka V.515.

5 In der Lücke fehlt wahrscheinlich wiederum ein zweites Adjektiv neben μείων für die europäische Viper. Nikander nennt sie V. 210 ὁτὲ παυράδα, später V.212 ὀλίζονα. Paläographisch wäre vielleicht auch an dieser Stelle ὀ[λίζων möglich.

6 Der Versbeginn ἤτοι μὲν (vgl.Theriaka V.212 ἤτοι zu Beginn des Verses) ist korrigiert zu ἀλλ' ἤτοι, einem sehr typischen Versanfang bei Nikander (vgl.z.B. Theriaka V.8;121).

Der Vers hat seine Parallele in Theriaka V.216-218, wo für das Vorkommen des grösseren asiatischen Typs entlegene asiatische Bergnamen genannt werden. Unser Dichter hat wohl in der Lücke direkt von Asien gesprochen.

Der Buchstabe unmittelbar vor der Lücke ist vielleicht A, doch ist K nicht auszuschliessen.

7 Die wahrscheinliche Lesung την am Versanfang ist durch Daneben-, Durch- und Darüberschreiben zu Cκείρωνος korrigiert, das ursprüngliche Cκειρ[durch Punkte getilgt, beabsichtigt also Cκείρωνος δ' ἑτέρην [

Bei Nikander tritt zum Cκείρων noch ein weiterer Berg im Megarischen hinzu: V.214 αἱ μὲν ὑπὸ Cκείρωνος ὄρη Παμβώνιά τ' αἴπη.

8 Nikander nennt zunächst zwei Berge in Aitolien, dann einen im Lokrischen: V.215 'Ρυπαῖον, Κόρακός τε πάγον, πολιόν τ' 'Ασέληνον.

9 Erg.etwa πᾶσαι δ' ὀξυκάρη[νοι ἰδεῖν nach Nikander V.223 πᾶς δέ τοι ὀξυκάρηνος ἰδεῖν ἔχις. Es scheint ein Missverständnis vorzuliegen gegenüber Nikander, der diese Kopfform nur der männlichen Viper zuschreibt.

10 Zu νηδύος vgl.Nikander V.224f. ἀκιδνότερος δὲ κατ' εὖρος | νηδύος.

Hinter νηδυος anscheinend ein nachträglich eingefügter

244. Lehrgedicht über Schlangen

Hochpunkt. Es ist ungewiss, wie das sich anschliessende εξα[zu artikulieren ist.

11 Erg.etwa δέρ[κεται oder δερ[κομένη. Zum Blick der Viper vgl.Nikander V.227f. αὐτὰρ ἐνωπῆς | γλήνεα φοινίccει τεθοωμένος.

12-13 Mögliche Lesungen sind in V.12 [π]ολλοί δ' εν[und in V.13 κρυπτόμενοι. Dieses würde sich auf das Gebiss der Viper beziehen: Das Weibchen hat viele Zähne in seinem Maul verborgen, während das Männchen nur zwei Giftzähne besitzt. V.12 wäre dann etwa sinngemäss zu ergänzen: [π]ολλοί δ' ἐν [cτομίοιc εἰcὶν κυνόδοντεc ἐχίδνῃ] und zu vergleichen wäre Nikander V.231ff. τοῦ μὲν ὑπὲρ κυνόδοντε δύω χροῒ τεκμαίρονται | ἰὸν ἐρευγόμενοι· πλέονες δέ τοι αἰὲν ἐχίδνης, | οὔλωι γὰρ cτομίωι ἐμφύεται, ἀμφὶ δὲ cαρκί | ῥεῖά κεν εὐρυνθέντας ἐπιφράccαιο χαλινούς.

14 Erg.etwa τοῦτο δὲ cυμφανές [ἐcτιν, ὅταν: dass sie ein unterschiedliches Gebiss haben, wird deutlich, wenn sie sich paaren im Sommer.

Der seit Aristoteles bezeugte Ausdruck cυμφανές wirkt prosaisch.

15 εη scheint korrigiert zu ἔ˙χ˙ῃ.

ἀζαλ[έῳ oder ἀζαλ[έον wären denkbare Ergänzungen zu θέρει oder zu καῦμα.

Zur unüblichen Zäsur im vierten Fuss vgl.M.L.West, Greek Metre 153.

16 μίξιν ist wahrscheinlicher als das paläographisch mögliche δῆξιν.

γὰρ ist durch Punkte getilgt und durch darübergeschriebenes 'μὲν' ersetzt.

Erg.etwa sinngemäss μίξιν γὰρ φύcιc ἀμ[φοτέροιc παράδοξον ἔδωκεν.]

Am linken Rand dieser und der folgenden Zeile befindet sich ein Zeichen, welches vielleicht als Zeta zu deuten ist; zur Bedeutung dieses Zeichens (z.B. ζ(ήτει) vgl.E.G.Turner, Greek Manuscripts 18.

17-18 πρῶτον μὲν - δ' αὖθις gliedern den Satz wie bei Hdt.7.102 πρῶτα μὲν - αὖτις δέ.

πελάζειν ist von der sexuellen Annäherung des Männchens

zu verstehen; vgl.LSJ s.v.πελάζω A II. Nikander berichtet von dem paradoxen Begattungsverhalten der Viper in den vorangehenden Versen 128-131: μὴ cύ γ' ἐνὶ τριόδοιcι τύχοιc ὅτε δάχμα πεφυζὼc | περκνὸc ἔχιc θυίηιcι τυπῆι ψολόεντοc ἐχίδνηc,| ἡνίκα θορνυμένου ἔχιοc θολερῶι κυνόδοντι | θουρὰc ἀμὺξ ἐμφῦcα κάρην ἀπέκοψεν ὁμεύνου.

M.Gronewald

245. ODYSSEUS' PTOCHEIA IN TROY [1]

Inv.5932	17 x 26 cm	→, ↑ blank
3rd. century A.D.	Tafel XXIV,XXV	Upper Egypt ?

This fragment of papyrus roll was acquired with a group of Ptolemaic documents from a dealer in Luxor. Its appearance in a lot containing P.Köln I 50 and 51, which both record the sale of property in the locality of Pathyris in 99 B.C., suggests that it was probably unearthed in Upper Egypt.

The piece is composed of two fragments which bear the remnants of three columns of writing. In column I there remain only the faded traces of the ends of ten lines. Column II, in which forty-two lines are almost entirely preserved, forms the main body of text. Column III contains the faint beginnings of fifteen lines. Columns I and II are separated by an intercolumnium about 3 cm. in width, and columns II and III by another between 4.5 and 5 cm. There is a *kollesis* at c. 12 cm. from the left margin on the side bearing the writing.

The hand, crabbed, untidy and semi-cursive, is in a highly personal style characteristic of manuscripts intended for private use. The particular treatment of the letters *xi* and *nu* suggests a date in the second or third century A.D.,[2] and the

1) This edition grew out of a doctoral thesis defended in 1984 at the University of Michigan, Ann Arbor. My deepest thanks go to my thesis advisor, Prof. L.Koenen, and to Prof. R.Merkelbach who kindly allowed me to study the fragment. My work profited greatly from the many suggestions by the above, and by Drs. C.Austin and K.Maresch, Profs. T. Buttrey, M.Gellrich, M.Gronewald, M.Haslam, R.Kannicht, R.Kassel, H.Lloyd-Jones, G.Nachtergael, S.Radt, M.L.West, R.Williams and Mr.P.Parsons. To all I am extremely grateful. This ed.pr. will soon be followed by a small monograph, where I have discussed the papyrus at greater length.

2) For *xi*, see e.g. O.Montevecchi, La papirologia, Turin 1973, pl.47 (108 A.D.; notification of death), line 10; R. Seider, Paläographie der griechischen Papyri I, Stuttgart 1967, nr.43 (218 A.D.; petition), lines 6 and 8; W.Schubart, Papyri Graecae Berolinenses, Bonn 1911, pl.25 (155 A.D.; will), line 18. For *nu*, see e.g. W.Schubart, Griechische Pa-

general impression of the manuscript favors the later date. Its style resembles that of P.Mich.III 143, probably the class preparation of a grammaticus, written in the 3rd century A.D. (cf. YaleClSt 28 [1985] 13-24).

Paragraphi are drawn below lines 3, 5, 19 and 22 in column II, and below lines 5 and 9 in column III. In papyri preserving passages of poetry, these horizontal strokes projecting into the margin are usually placed below the beginning of a line in, or at the end of which, a change of speaker occurs (J.C.B.Lowe, BICS 9 [1962], 31-35; Turner, GMAW, 10 and 15). Here, however, their function is less clear. No breathings, accents, apostrophes, tremata, or other diacritical signs are used in the new fragment.

The text bears numerous corrections. On three occasions words or groups of words are crossed out (lines 1, 8 and 35) and alternatives written under or above the deleted expressions. In other cases (lines 7, 10, 12, 17, 22, 23, 24, 29, 34, 35 and 36) interlinear corrections or variants are added without cancelling the original text. Except for those emending the text for lexical variation, grammatical or metrical correctness, or to fill an omission in the narrative (lines 8, 12, 17, 36), the purpose of the interlinear additions is not clear. The fact that they are written by the same hand as the body of the text and - judging from the legible ones - usually echo the words or expressions above which they are placed, suggests that the papyrus is an author's manuscript with author variants.

ει is written for ῑ in lines 4, 10, 13, 14 and 25, and ε for αι in line 38,[3] two phenomena which reflect the writer's rendering of the spoken language of his day. *Scriptio plena* is found in lines 10 and 12, crasis in line 22, and elision in lines 16 and 20.

läographie, München 1925, pl.41 (179 A.D.; receipt), lines 2, 4, 6, 7, and pl.44 (206 A.D.; contract of sale), line 15; P. Oxy.L 3537 (3rd/4th century; ethopoea and encomium), lines 5 and 11.

3) F.T.Gignac, A Grammar of the Greek Papyri of the Roman and Byzantine Periods. I Phonology, Milan 1976, 189-190 and 191-193.

The text is written in iambic trimeters, except for the incomplete line 5, which preserves an iambic dimeter. The particular treatment of the anapaests in lines 9, 11, 36 and, perhaps, 40 appears to be closely related to the pronunciation of contemporary vernacular Greek. Except for the anapaest in the second foot in line 9, where tragic usage would not allow it, those in lines 11, 36 and 40(?) would conform to the practice of tragic iambic trimeters. The anapaests in lines 9 and 11 are split between the two shorts resulting from a resolution (i.e. divided ᴗ | ᴗ -),[4] those in 36 and 40(?) are divided ᴗ ᴗ | -). While it would not be surprising to find non-tragic usage in iambics of this period (see M.L.West, Greek Metre, Oxford 1982, 183-184), these peculiarities may be more a matter of prosody than of meter. The tendency to drop nasals in pronunciation evidenced in contemporary documents (Gignac I 116-117) may explain why the author writes ανυφε in 11, but scans the second syllable long. This phenomenon could account for δρακοντο (9) and ανυμφον (11) scanned with their second syllables short, leaving out the nasals.[5]

The meter of line 17 is *scazon* unless the last word is to be read ὄργην, dropping the *gamma* (Gignac I 73-74). The group *muta cum liquida* is usually treated as one single consonant within a word (lines 14, 15, 21). In line 10 (ευοπλε), however, *muta cum liquida* constitutes a lengthening consonantal unit within the word (for such mixed treatment: Soph.,Ant.1240). The late tendency to avoid an accented syllable at the end of the trimeter is not strictly observed (cf. West, Metre, 183-184).

Contents

Paragraphi divide the fragment into five sections. Owing to material corruption lines 1-2 are unintelligible, but in line 3 the speaker asserts his or her intention of escaping from a dire situation. In the short delivery of lines 4-5, the (same?) speaker notices a divine smell and a friendly voice. In the lengthy invocation to Pallas Athena in lines 6-19, the goddess

4) Cf. B.Snell, Griechische Metrik, Göttingen 1962 (3rd. ed.), 14; E.W.Handley, The Dyskolos of Menander, London 1965, 63-66; W.S.Allen, Accent and Rhythm, Cambridge 1973, 331-332.

5) I owe these observations to Mr.P.Parsons.

is described as both the traditional martial deity and the
later syncretistic figure of the cosmocrator. She is invoked
as protector in the deed at hand, which involves the delivery
of letters to Helen in Troy. In lines 20-22, the speaker announces that he will disguise himself, and leaves the stage,
again invoking Athena's protection. The prologue-like expository passage of lines 23-42 recounts, in chronological sequence,
the death of Paris, the rivalry between Helenus and Deiphobus
over Helen, her marriage to the latter, and Helenus' anger and
desertion to the Greeks.

Internal evidence suggests that the text be divided between
two, or possibly three characters, one of whom is Odysseus.
The physical damage in lines 1-3 hinders the certain identification of the speaker. If female - as the possible reading of
a participle suggests - the speaker could be Athena or her
priestess Theano, but if male he could be Odysseus or, perhaps,
Antenor.

The identification of the speaker in lines 4-22 hinges upon
the contents of lines 20-22, which are uttered by Odysseus. The
paragraphus below line 19 marks the end of the speech beginning
at line 6 and presumably indicates an alternation in the dialogue. The intention of making contact with Helen expressed in
line 19, however, suggests that this, too, is Odysseus speaking. Because of literary precedents, lines 4-5 should probably
be assigned to Odysseus as well (Soph., Ajax 14; [Eur.], Rhes.
608), hence the paragraphi below 5 and 19 may not indicate a
change of speaker but merely mark the different sections in a
speech by one and the same character. Such may also be the role
of the dash below 3, on account of the probable echo of 3 in
17, in which case lines 1-22 comprise one delivery by Odysseus.
There is an example - very much earlier - of a single speech
divided by paragraphi in the Pap. Didot (160 B.C.; A.Körte,
Menander I, 143).[6] In P.Köln 245 this highly uncommon usage is
combined with the seemingly traditional use of the dash below 22.[7]

6) G.Giangrande,'Preliminary Notes on the Use of Paragraphos
in Greek Papyri', Mus.Phil.Lond. 3 (1978), 147-151 argues that
in addition to indicating a change of speaker or addressee, the
paragraphus sometimes marks a change of tone.

7) Could the paragraphus below 19 denote a change of speaker starting with the line itself rather than announcing an al-

Lines 20-22 leave no doubt that the contemplated action is Odysseus' spying expedition to Troy, a venture recounted in Hom., Od. 4.244-251; Proclus, Chrest. [Little Iliad] 224-227 Severyns; Eur., Hec. 239-241; and Apollod., Epit. 5.13. The theme of self-disfigurement is central to each story, and - except for Proclus' synopsis - so is the beggar disguise (cp. also [Eur.], Rhes. 503,712-713; Arist., Wasps 351). In all *testimonia* Helen's recognition of Odysseus seems unanticipated, while in the new text the mission is combined with a novelty, the delivery of letters to her in Troy.

In lines 23-42, the detailed recollection of recent events at Troy and the use of expressions sympathetic to Ilion suggest that the character could be a Trojan. Antenor is the only Trojan who entertains a special relationship with Odysseus (Hom., Il. 3.205-208) and Athena (via his wife, cf. Il. 6.298-300), and is embroiled in the events leading to the destruction of Troy. Antenor's conciliatory attitude towards the Greeks and his disagreement with Priam on this and other issues led him to betray Ilion. He not only participated in the theft of the Palladion (Σ Lycophr., Alex. 658; Dictys 5.5-8; Tzetzes, Posthom. 514-516),[8] but also in the planning of the robbery. Servius' mention of the reconnaissance episode confirms his collaboration as early as Odysseus' patrol: *et Ulixen in mendici habitu agnitum non prodidit* (in Aen. 1.242). Hence, if

ternation of the dialogue in the following verse, or is its position merely a banal error? Punctuation by paragraphus is common in papyrological prose texts (e.g. P.Oxy.LII 3648, 3659; J.Andrieu, Le dialogue antique, Paris 1954, esp.263), and in manuscripts of dramatic works it is used as a lectional sign to announce a lyric section (e.g. P.Oxy.LII 3686). Given our apparent lack of dramatic autographs, no conclusions can be drawn concerning their lectional conventions, or lack thereof. However, the use of paragraphi indicating a change of speaker in dramatic poetry is not limited to copies made by professional scribes: P.Tebt.III 693 = CGFP 292 Austin (later 3rd cent. B.C.), apparently an extract from the concluding scene of a comedy, is written in a cursive hand which suggests that it was a private copy (or an autograph?). The dash over the beginning of the last line of text prompts Andrieu's remark that "il est intéressant de voir que le particulier adopte dans son usage la paragraphos pour distinguer les répliques" (266 n.4).

8) Cf. I.Espermann, Antenor, Theano, Antenoriden. Ihre Person und Bedeutung in der Ilias, (Beitr.z.klass.Phil.120) Meisenheim 1980, 35-49; M.I.Davies, 'Antenor', Lex.Icon.Myth.Class. I,1 (1981), 812.

the speaker of lines 23-42 is Trojan, Antenor is at least a plausible candidate; if not, then it could still be Odysseus or, perhaps, a new speaker, Athena.

The theft of the Palladion was inspired by the oracles concerning the fate of Troy which the Greeks learned from Helenus. Although the order and content of his prophecies differ from one author to another, the theft of the idol is always presented as the last and decisive condition for the fall of Ilion. Lines 17-18, which introduce Odysseus' mission to Troy, may imply his intention to steal the Palladion, while lines 19-21 describe his anticipated disguise. The two episodes are generally treated as separate events: in Proclus' summary of the Little Iliad the theft of the Palladion transpires after the spying mission (Chrest., 228-229 Severyns; cf. [Eur.], Rhes. 501-505). However, in Apollodorus the two expeditions are fused (Epit. 5.13).[9] In light of these literary traditions the internal evidence of our fragment suggests that the play dealt with either the πτωχεία or, like Apollodorus' account, the combined πτωχεία and theft of the Palladion.

The theft of the Palladion, alone or in combination with a *ptocheia*, was the subject of tragedy. Sophocles' Lacaenae (TrGF 4, F 367-369a Radt) dramatized the theft of the Palladion. It has been conjectured that part of this play's action took place in Helen's apartment in Troy and that the train of her attendants formed the chorus of the play. The *testimonium* documenting the encounter between Odysseus and Helen in Ion's Phrouroi (TrGF 1, 19 F 44 Snell) suggests that the play treated Odysseus' spying mission and his recognition by Helen. Whether the word πτωχεία preceding Λάκαιναι in Aristotle, Poetics 23.1459b.6 is an alternative title for the same play (TrGF 4, pp.328-329), another name for Ion's Phrouroi, or a lost play of Sophocles is uncertain. The author of P.Köln 245 could have borrowed the beggar theme from the traditional stock of material suitable for a tragedy dealing with Odys-

[9] The discrepancies between these accounts are discussed by A.Severyns in Le cycle épique dans l'école d'Aristarque, Liège-Paris 1928, 349-352 and Serta Leodiensia, Liège 1930, 318-319; F.Vian, Recherches sur les Posthomerica de Quintus de Smyrne, Paris 1959, 46-47.

seus' reconnaissance prior to, or in conjunction with, the theft of the Palladion. His doing so, however, does not preclude a possible *retractatio* alluding to a specific literary precedent, such as Sophocles' Lacaenae.

Odysseus' reconnaissance in Troy was also treated in comedy. It is a source of mythological burlesque in Epicharmus' Odysseus Automolos (CGFP 83-84 Austin; fr.100-104 Kaibel), in which Odysseus shirks his clandestine mission of entering Troy. Mythological themes continued to be treated in New Comedy. While our author may have been acquainted with works of mythological burlesque from this genre, no extant fragment of New Comedy deals with the *ptocheia* or with the theft of the Palladion. Nor do the remains of satyr plays preserve any treatment of this particular subject (cf. D.F.Sutton, AncW 3 [1980], 115-130).

The nature of this autograph remains uncertain. It may be a tragic adespotum by a hack playwright working for an undiscriminating public (Koenen). If the text is a single speech, it could be an ethopoea on the subject: 'what would Odysseus say when setting out to enter Troy in disguise?' (Parsons). The text could also be a school lesson by an undistinguished pupil; the tedious and repetitive line by line composition suggests a recitation exercise (Austin) or a composition assignment (Kassel). Be it the work of an amateur tragic poet, an aspiring rhetorician or a student trying his hand at verse composition, this provincial production testifies to the continuing vigor of literary life in Upper Egypt, where Greek letters were to find their revival in the fourth and fifth centuries (A.Cameron, Historia 14 [1965] 470-509 and YaleClSt 27 [1982] esp.217-222).

Literarische Texte

```
col.I                    col.II                              col.III
                         margin
].          [[......α[ ]εχθρονπολεμι    ρ...[ ]]
]..πε       ηπαιδασεχθους...μι.ας φαλ.μο.[
]α          εκφευξομαι[.]  παντα  πειρω.ε.ι
].     4    ο δμητις ειν πιθανεπνευσεθε[.]..ε..[
            φωνηπροσηλθεπροσφιλης vacat
]
]φα̣υ̣       ωτειχοσουκαδοξον[] ενθεοισμεγα
                                           στεφος
].τα        κρατοσλοχευμαπαλλασουρανουθαλος
]λ̣ενη             οπλοφορε
][[.αι]]  8 [[ γοργοφονε]] καιλοιγωπεκαιγοργοκτονε
]φ̣ε        φεγγασπιδρακοντοστηθεδορατοδεξιε
                    λα....ωρθειε̣.
            ευοπλεκα̣....σενωπεκρηπειδοσφυρε
]ς          ανυφεκαιγα  ανυμφονοικησαστοπον
                                   εεγλο                        .[
       12   απαρθενευτουπαρθενοσλοχευματος
            φερεισθενει  τηπαντατειτανοσβολας
            ακτεισικεφα.ησειτακαιμηνησκυκλα
].          θειαισπαρε....σκοσμονωλεναισδιπλαις
       16   συκυρεισταπα.τα[] διασεδεισορωφαος
                                   βυθων..ικυ...ς
            σουμοι[] []ελα[ ]φυγοιμικαιθεωνοργὴν
            δυναμει.δετ[ ]σηκαιτονυνθαρρσωνπερω
            γραφασκομιζ[.] προσλακαινανεισφρυγας
       20   απανταδρας[.] αθοδοναλλαξωτυπους      [
                                                 .[
            κρυψωπεπλ[ ]υσδετουσεμου̣θαμνωτινι
               [.].γαρεχωκακειπαλιν
            θαρρωναπε[ ]ισυδεθεαπαριστασο
            κ.ν [] δει̣.[                         ς[
            δει.[] ακαι̣.[ ]προσπλακεντα[         .[
```

col.I

2. or].τ̣ε̣ 7. or]γ̣α̣ 8. or [[.ει]] 11. or]ε̣,]α̣

col.II

6. After αδοξον, space the width of two letters. 16. After πα τα, space. 17. After μοι, space 23 and suprascript, space to avoid discoloration in papyrus (?).

245. Odysseus' Ptocheia in Troy

Col.II
margin

[[....... α[] ἐχθρὸν πολεμι....ρ...[]]
2 ἢ παῖδας ἐχθροὺςμι.ας.φαλ.μον[
 ἐκφεύξομαι [δ]ἢ πάντα ... πειρω.ε.ι
4 ὀδμή τις ἡμεῖν πιθάν᾽ ἔπνευσε θε[.]..ε..[
 φωνὴ προσῆλθε προσφιλής
6 ὦ τεῖχος οὐκ ἄδοξον [] ἐν θεοῖς μέγα,
 ϲτέφος
 κρατὸς λόχευμα, Παλλάς, οὐρανοῦ θάλος
 ὁπλοφόρε
8 [[γοργοφόνε]] καὶ λοιγωπὲ καὶ γοργοκτόνε,
 φένγασπι, δρακοντόστηθε, δορατοδέξιε,
 λα ωρθειε
10 εὔοπλε καὶ ἀρσενωπέ, κρηπειδόσφυρε,
 ἀνύ<μ>φε - καὶ γὰρ ἄνυμφον οἴκησας τόπον -
12 ἀπαρθενεύτου παρθέν᾽ ἐγ᾽ λοχεύματος,
 φέρει<ς> σθενείστη πάντα Τειτᾶνος βολὰς
14 ἀκτεῖσι κεφαλῆς, εἶτα καὶ μήνης κύκλα
 θείαις παρειαῖς, κόσμον ὠλέναις διπλαῖς.
16 σὺ κυρεῖς τὰ πάντα, [] διὰ σὲ δ᾽εἰσορῶ φάος,
 βυθῶν ικυ.ς
 σοῦ μοι [π]έλα[ς] φύγοιμι καὶ θεῶν ὀργήν,
18 δυνάμει δὲ τ[ῇ] σῇ καὶ τὸ νῦν θαρ{ρ}σῶν περῶ
 γραφὰς κομίζ[ω]ν πρὸς Λάκαιναν εἰς Φρύγας.
20 ἅπαντα δράσ[ω]· καθ᾽ ὁδὸν ἀλλάξω τύπους,
 κρύψω πέπλ[ο]υς δὲ τοὺς ἐμοὺ᾽ς᾽ θάμνῳ τινί.
 [ς]ὲ γὰρ ἔχω κἀκεῖ·πάλιν
22 θαρρῶν ἄπε[ιμ]ι· σὺ δὲ θεὰ παρίστασο.
 κ.ν[] δει.[
23 ...δει []ακαι.[] προσπλακέντα[

4. ἡμῖν 9. φέγγασπι 10. κρηπιδόσφυρε 11. ᾤκησας 13. σθενίστη, Τιτᾶνος 14. ἀκτῖσι

78 Literarische Texte

	col.II (continued)	col.III
	ατην[
24] . [] διην . []ατα	ε[
]εσχατον[4] φιλονεικοισπαλιν	α[
26]αδοσα[6]ιπονηλυθεντελος	ελ[
] . . . [6]ευγενηστρωωνπολις	ο [
28] δεγ ο στασιον	αν[
	λακωνι	
]υσινε [3]νεινεκεντησμαναδος	
30] δοσγαρει παρ[]ιθελειταντοσφα[εα[
] ετοξοιστοισφλοκτητο[]τοτε	πακ [
32] δ []νηγυμνασηφρυγ[2]τυχη	τ[
33]ενοσαυτηνηθελησεπροσγαμους	λαιτ[
	οδεπρο . ασστρατο[
34]καιδηιφοβος[] ηδεβαρβαρος	τιδε[
] [] . ηρ . σασεγυμναδοσποσιν	
35] . ν . []ηθελησε[[ενγαμονλαβειν]]	
36]νδροσπατηρτοτετουτονηνεσενγαμον	υρε[
]γηδελημφ . σελενοσωσυβρισμενος	παν[
38]τομολοσει[] ληνασεκπορευετε	
]μμαχοσεπ[3]ωντισφρυγωνελπις . [.]	
40]ειθεμητε[3]ευγενου[2]αυτησπαρ[
]μ . α . [5] . μητε [3] ενελλα . .	
42] . [] . . [][.	

col.II
34. After δηιφοβος, space. 42. Traces.

col.III
29. or ετ[31. or πλην[33. or λαιφ[36. or αγιε[

245. Odysseus' Ptocheia in Troy

col.II (continued)

```
                   α τηγ[
24   ]  [ ] δι˙ ἦν   [          ]ατα
   [  ] ἔσχατον[  4  ]  φιλονείκοις πάλιν
   [    ]αδος α[  6  ]ιπον ἤλυθεν τέλος
        ]   [ 6-7 ]εὐγενὴς Τρώων πόλις
28               ] δεγ      ο cταcιον
                                λακωνι
       ]υcιν εχ[2-3]ν εἵνεκεν τῆc μα<ι>νάδος
       ] δος γὰρ εις παρ[ ]ι θέλει ταντοcφα[
       ] ε τόξοις τοῖς Φ<ι>λοκτήτο[υ] τότε.
32     ]ε δε[ι]νῇ γυμνάcῃ Φρύγ[ας] τύχη·
   ῝Ελ]ενος αὐτὴν ἠθέληcε πρὸς γάμους
                 ὁ δὲ προ  αc cτρατο[
       ]καὶ Δηίφοβος [] ἡ δὲ βάρβαρος
          ].[]    ηρ cace γυμνάδος ποcιν
       ]  ν  [ ] ἠθέληcε<ν> [[ ἔνγαμον λαβεῖν]]
36 [ἀ]νδρὸς πατὴρ τότε τοῦτον ᾔνεcεν γάμον.
   [ὀρ]γῇ δὲ λημφθεὶc ῝Ελενος ὡς ὑβριcμένος
   [αὐ]τόμολος εἰ[ς] ῝Ελληνας ἐκπορεύετε
   [cύ]μμαχος ἐπ[ελθ]ών· τίς Φρυγῶν ἐλπίς   [  ]
40   ]ειθε μητε[ 3 ] εὐγενοῦ[c τ]αύτης παρ[
     ]μ  α   [  5  ]   μήτε [2-3] εν ῝Ελλά
     ]  [               ]   [ ][
```

25. φιλονίκοις 35. ἔγγαμον 38. ἐκπορεύεται

1-3 These could be the final lines of a scene. The physical damage in lines 1-2 is such that the identification of the speaker remains uncertain. If the character is female, Athena or Theano are possible speakers, if he is male, Antenor or Odysseus.

All of line 1 has been cancelled. The use of εχθρους in line 2 suggests that this line could be a reworking of the preceding line, which bears εχθρον.

1 e.g. ἡ πάντα [γ'] ἐχθρὸν πολέμια or ἄγα[ν] ἐχθρὸν πολέμια ed. : κτανόντα γ[ε] ἐχθρὸν πολέμιον Gronewald.

2 ἦ (ἦ?) παῖδας ἐχθροὺς Πριαμίδας Austin. cφαλῶ (c perhaps corrected from β) Maresch. At the end μον[ος], μόν[η].

Hence, the word ἐχθρόν (line 1) possibly refers to Priam.

3 e.g. πάντα τάδε πειρωμένι (=πειρωμένη) Parca : πάντας ἅμα πειρῶς' ἔτι Gronewald : δ[ι]απειρω c[θ]εν[ε]ι Maresch, μένι (=μένει) Parca.

If the readings πειρῶς' or πειρωμένη are correct, the speaker could be either Athena or Theano. Theano's participation in the theft of the Palladion is well documented: Σ B Il.6.311; Suidas s.v. Παλλάδιον; Σ Lycophron, Alex.658; Dictys 5.5-8; Tzetzes, Posthom.514-516. A masculine subject is not impossible, but πειρώμενος cannot be read. Austin suggests that πάντα δ[ι]απειρῶ (=imperative of διαπειρῶμαι) μέν<ε>ι is spoken by Athena to Odysseus.

The paragraphus below the line indicates either a change of speaker in line 4 or, if Odysseus delivered the preceding lines, a new section in his speech (lines 4-5).

4-5 The reference to a divine smell in line 4 suggests the appearance of Athena and Odysseus' recognition of her presence - whether the goddess is visible to him or not. If scent and voice come from the same source as in Aesch.,Prom.115, the φωνή alluded to in line 5 emanates from Athena. The presence of the goddess, however, does not necessarily imply that she speaks, and Theano's voice could also be called 'friendly' by Odysseus (cf. Bacch., Dithyr.15.1-7 Maehler). Conversely, if the speaker of lines 1-3 is male, the voice could be that of Antenor. His voice could be that of a friend to Odysseus because of the ties of hospitality established before the war, when he and Menelaus were sent on an embassy to Troy to nego-

tiate Helen's return to the Greeks (Hom.,Il.3.207; Paus.10.
26.7-8).

4 ἡμεῖν πιθάν' ἔπνευσε θε[ᾶc] τε ἅμ[α Gronewald : θε[ᾶ]c τ' ἐμῆ[c Parca.

Characters can become aware of the presence or appearance of a god on stage by their voice (Soph.,Aj.14; [Eur.],Rhes. 608), their scent (Eur.,Hipp.1391-1392; Arist.,Birds 1715-1717; CGFP 244, 355 Austin), or both (Aesch.,Prom. 115).

5 φωνὴ προcῆλθε προcφιλής <δι' αἰθέροc> or <ἐξ αἰθέροc> e.g. Austin (Eur.,Bacch.1078).

The subject of προcέρχομαι is generally personal, but abstract nouns are not uncommon (Eur.,Or.859).

6-18 Hymn (6-16) and prayer (17-18)

If the speaker is Odysseus, the paragraphus below line 5 does not mark an alternation in the dialogue, but merely a new section in Odysseus' utterance.

The speaker first addresses the goddess in abstract mythological terms, referring to her place among the Olympians, her genealogy and her astronomical triumph (lines 6-7), then dwells upon her attire (lines 8-10). He next recalls her birth and virgin state (lines 11-12), and lastly invokes her as a 'cosmocrateira' (lines 13-16).

6 For the metaphoric use of τεῖχοc: Eur.fr.320 N^2. πύργοc and ἕρκοc constitute a more common image: e.g. Hom.Il.3.229; Od.11.556; Alcaeus,fr.112.10 L.-P.; Pind.,Pae.6.85; Theocr., Diosc.220.

Ἄδοξοc, 'inglorious, obscure': TrGF 2, Ad.423; CGFP 254.4 Austin. On Athena's rank among the gods, see, e.g. Hom.Hymn 28 (Athena) 6-7; Hom.H.Ap.315; Eur.,I.T.1492-1493; ZPE 15 (1974) 226.

7 Λόχευμα, 'child': Eur.,Pho.803.

Θάλοc, 'offspring': Hom.,Il.22.87; Od.6.157; Eur.,I.T.171. Or, perhaps, "θάλοc = θαλλόc (?), much the same as cτέφοc" (Haslam).

Lines 8-10 are composed of a series of three epithets each,[10] plus two more as supralinear additions. Eight of these

10) To the sole trimeter built on only three compounds known

eleven epithets are *hapax eiremena*. The accumulation of epithets is typical of the hymnic style (e.g. Hom.H.Herm.13-15), and at a later period hymns sometimes consist almost entirely of a string of appellatives. Cf. H.Kleinknecht, Die Gebetsparodie in der Antike, Stuttgart-Berlin 1937, 153-155 and 203-204; M.L.West, Hesiod. Theogony, Oxford 1966, on 320 and 925.

8 Rather than λοιγωπέ, possibly γοργωπέ (an unattested appellative of Athena) Gronewald.

'Οπλοφόρος: documented as a cult name in SEG 28 (1978) nr. 518; cf.Orph.H.32 (Athena) 6. For Γοργοφόνα / Γοργοφόνος: Eur., Ion 1478 and Orph.H.32 (Athena) 8.

λοιγωπὲ καὶ γοργοκτόνε: two *hapax legomena*. Ares is called βροτολοιγός in Homer (e.g. Il.5.518, 13.298; Od.8.115).

9 Φένγασπις, 'with a shield of light': a new epithet created by analogy with similar appellatives of Athena (e.g. Eur., Pho.1372-1373; Christod.,Ecphr. A.P.II 388; Nonnus, Dionys.34. 47; Proclus,H.Athena 3).

δρακοντόστηθος: *hapax*, cf. Orph.H.32 (Athena) 11. The serpents adorning Athena's chest refer to the aegis.

δορατοδέξιος, an *hapax*, indicates that Athena is holding a spear in her right hand (Apollod.,Epit.3.12.3); it also evokes the etymology of Παλλάς (from πάλλειν, Schol. AD Il.1.200 Dindorf) and the third of her martial attributes, the spear (e.g. Eur., I.A.1304-1305; Proclus,H.Athena 4).

10 Suprascript: λαβέλωρ θεῖε ('göttliche Beutemacherin?') Gronewald : λαφυρώρθειε, i.e. λαφυρόρθειε ('setter up of spoils?') Austin : αμ[η]τωρθειε West.

Εὔοπλος is not attested in tragedy, but is documented as an appellative of the goddess in an Athenian hymn preserved on stone (ZPE 15 [1974] 226). Athena is called πάνοπλος in Eur., Helen 1316, and πολύοπλος in SEG 28 (1978) nr. 891.

The new compound ἀρσενωπός stresses Athena's manly and martial character: cf. Simias,fr.25.1 Powell; Orph.H.32 (Athena) 10; Proclus,H.Athena 3.

κρηπιδόσφυρος: a neologism built by analogy with the many

to M. Marcovich (Lycophr., Alex.846; cf. Three-Word Trimeter in Greek Tragedy, [Beitr.z.kl.Phil.158] Königstein 1984,181) can now be added lines 9 and 10 of this papyrus, and LIX 6.3 Heitsch (magic hymn to Typhon).

compounds, epic and lyric, in -cφυρος. Athena is represented wearing boots on a terracotta figurine from Roman Egypt: Cairo, Egyptian Museum Cat.26874 = Lex.Icon.Myth.Class.II (1984) s.v. 'Athena (in Aegypto)' nr.35.

11 Ἄνυμφος, 'being no bride': Hesych. α 5557 Latte. Nonnus, Dionys.2.106 calls her ἀνύμφευτος. The gods' dwelling in their cities of predilection is expressed by, inter al., οἰκέω: Arist., Thesm.318-319 (of Athena); Callim.,H.Artemis 173; Herondas, Mim.4.1-2. Cf. Verg.,Ecl.2.61; K.Keyssner, Studien zum griechischen Hymnus, Stuttgart 1931, 78-79.

The phrase ἄνυμφον ᾤκησας τόπον, 'you dwelt in a place unfit for a bride', refers to the head of Zeus: Ael.Aristeides, H.Ath.3 (p.304 K); Nonn.,Dionys.46.48: Βάκχον ἀνυμφεύτῳ μετὰ Παλλάδα τίκτε καρήνῳ (cp. Nonnus 20.155). Genealogy and etymology are common components of lists of epithets (F.Adami, Jahrb.f.class.Philol.,suppl.26 [1901] 224-227).

12 For ἀπαρθένευτος, 'virginal': Soph., TrGF 4,304 Radt. Παρθένος is a common epithet of Athena (e.g. Eur.,Helen 25; Arist.,Thesm.1139). The singular λόχευμα in the sense of 'childbirth' is not otherwise attested.

In lines 13-16, Athena is invoked as an embodiment of the sun and the moon and as a cosmocrator, in a manner characteristic of the post-Hellenistic period. Cf. the Epidauran hymn to Athena, dated to the 3rd-4th century A.D., IG IV I^2 134: Χαῖρ' ἄνασσα Παλλὰς ἀγ[νά ? ca.15 l.] | κυδάεσσα παρθέν[ε ca.18 l.] | cτίλβοντα πο[ca.23 l.] | λάμπουσα κρα[ca.23 l.] | μακαρτάτα κα[ca.24 l.] | ἃ πάντα κό[cμον ?] (ed. P. Maas, Schriften der Königsb.gel.Ges. 9.5 [1933] p.25 [151]).

13-14 cθενείcτη, 'almighty', - a form not otherwise attested - appears to combine the stem cθεν- with the superlative suffix -ιcτο- (cf. H.Seiler, Die primären griechischen Steigerungsformen, Hamburg 1950,105; cp. Callim., Bath of Pallas 117 and A.W.Bulloch [1985] ad.loc.). Cf. Athena Cθένεια (Lycophr.,Alex.1164) and Athena Cθενιάc (Paus.2.30.6).

θεμειcτη, i.e. θεμιcτή (not an attested epithet of Athena) Haslam, Lloyd-Jones, Parsons, West. πάντα adverbial (Haslam, Parsons).

Τιτάν here designates the sun (e.g. TrGF 2, Ad.649.28; Ezech., TrGF 1,128.217; Orph.,Argon.512; PGM III 210 = Heitsch LIX 5.13).

ἀκτῖcι κεφαλῆc refers to a radiance about Athena's head (cf. Proclus, H.Athena 31; IG IV 1² 134 = Epidaur.H.6.3-4), possibly to a radiate nimbus (cp., e.g., Hom.H.Helios 9-10; PGM IV 2286 = Heitsch LIX 9.44).

The radiate crown or halo is a familiar feature in representations of Helios. Athena's peculiar solar nature also finds echos in art, e.g. on a painted panel from Tebtynis (second half of 2nd century / early 3rd century A.D.; JdI 20 [1905] 20-21 = Lex.Icon.Myth.Class.II [1984] s.v.'Athena (in Aegypto)' nr.1) and on a mosaic floor from Tusculum (1st c. or 3rd c. A.D.; Art Bull.27 [1945] 6 and Mem.Am.Acad.Rome 17 [1940] 108 = Lex.Icon.Myth.Class.II [1984] s.v.'Athena/Minerva' nr.3).

14-15 Κύκλοc, 'disk of the moon' (e.g. Emped. B 43; Eur., Ion 1155), seems to be combined with κύκλα προcώπου, 'cheeks' (Nonnus, Dionys. 1.527). Associations between Athena and the moon are not rare: Plut., De facie 922a, 938b.

Thus, in the same way that Athena's nimbus is a metaphor for the sun, her cheeks bear the likeness of the moon. The goddess' relation to Helios and Selene is problably fashioned after the assimilation Isis-Helios-Selene. Isis, too, has clear associations with the sun (H.Engelmann, Inschr. von Kyme 41,44; P.Oxy.XI 1380.157-158; Apul.,Met.11.25) and the moon (Plut., De Iside 372d; P.Oxy.XI 1380.104). Further, her identification with Athena is well evidenced (P.Oxy.XI 1380.30; Apul.,Met.11. 5.2; ZPE 60 [1985] 219).

Κόcμοc, perhaps the οἰκουμένη as in, e.g., OGIS I 199.35 (Ptol.III Euergetes): ἐν εἰρήνῃ καταcτήcαc πάντα τὸν ὑπ' ἐμοὶ κόcμον, or SIG 814.31 (of Nero). For the use of ὠλένη for χείρ: Eur.,I.T.966; H.F.1381; TrGF 2, Ad.705a.3-4, and for the tragic use of the plural of διπλοῦc in the sense of δύο: e.g. Soph., O.T.20-21; Eur.,Helen 1664.

Athena carries the world in her hands. This is an uncharacteristic image of the goddess, and an unprecedented figuration of the cosmocrator. The phrase also recalls the description of Atlas in Hes.,Theog.746-747, but the omission of κεφαλῇ alters the image. It seems conceivable that the expression describes the Egyptian gesture of protection, a concept represented by

the hieroglyph ⌓. For representations of Isis cosmocrateira in art, see Studi A.Adriani III, Rome 1984, 430-432.

16 The consecutive assimilations between Athena and celestial bodies in lines 13-15 eventually lead to the declaration that she is everything. The anaphora of the pronoun cύ in lines 16-18 is characteristic of the hymnic style (cf. E.Norden, Agnostos Theos, Leipzig 1912, 149-160).

Κυρέω here seems to be the copula (LSJ s.v.II 3). Cf. οὐκ εἰ]μ' ἐγὼ τὰ πάντα Ἀχαιικῶι στρατῶι; (Aesch.,Myrmidons TrGF 3, F 132c.11 Radt), and Gow on Theocr.14.47 (add Men.,Samia 379). Cp. *omnia Caesar erat* (Lucan 3.108); *Trimalchionis topanta est* (Petron.37.4).

Favorable divine action can be expressed by διά and the accusative: Hom.,Od.8.520; Arist.,Birds 1728, 1753 (cf. E. Fränkel, Kleine Beiträge I, Rome 1964, 451 n.2, on Birds 1752).

17 coῦ μοι [π]έλας Gronewald, Austin, West. Suprascript: e.g. βυθῶν τρικυμίας West : τρικύτος seems to be a possible reading.

πέλας without οὔσης is incorrect, and ὀργήν at the end is unmetrical (unless scanned ⏑ - by author: Haslam, Parsons). Hymns usually begin with invocations and end with a personal request. The appeal is commonly expressed by the optative of wish: e.g. Bacchyl.,Epigr.1.2-3; Theocr.,Dioscuri 214-215.

18 Δύναμις expresses divine power and its manifestation: e.g. Hes.,Theog.420; Eur.,Alc.219; Lucr.1.13 (cf. West,Theogony, on v.420; and F.Williams, Callimachus. Hymn to Apollo. A Commentary, Oxford 1978, on line 29).

περάω, 'to pass through a space' (e.g. Hom.,Od.24.118; [Eur.],Rhes.437), is also used metaphorically (Aesch.,Cho. 270). Cp. Maronean Eulogy to Isis 11-12 Grandjean (=M.Totti, Ausgewählte Texte der Isis- und Sarapis-Religion, Nr.19). The expression τὸ νῦν περῶ may refer to Odysseus' mission to deliver a written message to Helen. Alternatively, τὸ νῦν could be adverbial and περῶ constructed with εἰς Φρύγας (Haslam).

19-22 Soliloquy

Odysseus is sent to Troy with the mission to give written messages to Helen, and intends to enter the city by means of a disguise. He knows of the goddess' presence, and invokes her assistance in his coming venture.

19 Paragraphus. Γραφαί, 'written messages': Eur.,I.T.735-736; Hipp.1311. It is possible that these were written by Menelaus to Helen and contained a promise of amnesty in exchange for collaboration with Odysseus.

Euripides calls Helen ἡ Λάκαινα: Tro.34-35; Hec.441-442; Or. 1438; Skyrioi,fr.681a N² suppl. Cp. Virgil, Aeneid II 601 and VI 511. For the tragic use of Φρύγες in the sense of Trojans: Soph.,TrGF 4, 368.1-3 Radt; Eur.,Androm.204; TrGF 2, Ad.560a.

20 For ἅπαντα δράσω, see Soph.,O.T.145; Eur.,Heraclid.841; Men.,Samia 76 (πάντα ποιήσω).

Καθ' ὁδόν means 'on my way (to the city)' (LSJ s.v.κατά B. I.2), and indicates that Odysseus will disguise himself offstage. Τύποι, 'features': Aesch.,Eum.49; IG XIV 2135. Self-inflicted disfiguration is a trait common to almost all accounts of the hero's mission in Troy (see introduction).

21 Odysseus will hide his clothes under a bush; cf. Soph., El.55; Eur.,Bacch.722-723. For the position of δέ, see J.D. Denniston, The Greek Particles, Oxford 1954 (2nd ed.), 188; K.J.Dover, CQ 35:2 (1985), 337-338.

For θάμνῳ τινί, recognized by H.Lloyd-Jones, see Theopomp., fr.68 Kock (ἐν θάμνῳ τινί). Odysseus generally conceals his identity by assuming the guise of a mendicant (see introduction).

22 Paragraphus. Odysseus exits from the stage (ἄπειμι), cf. Arist.,Thesm.279. Cp. the concluding σὺ δὲ θεά with Pind., Ol.1.85. The verb παρίσταμαι epitomizes the relationship between Odysseus and Athena (e.g. Hom.,Od.3.221-222; 20.47; Soph., Phil.134; [Eur.],Rhes.610).

23-42 Exposition

The speaker, perhaps Antenor, may have been on stage during Odysseus' intervention which, by convention, he did not hear. He now either addresses the audience directly or resumes a soliloquy intended for the goddess, and recounts (lines 23-39) the course of events that will culminate in the theft of the Palladion, the last condition for the fall of Troy. Accounts of past events, occurring in the midst of current dramatic action are not uncommon (Iphigenia in Aulis, for example).

23 At the end [μαινάδι] Austin : εἰ δεῖ or οὐ δεῖ Λακαί-
ν[ῃ] προσπλακέντα [μαινάδι] e.g. ("if one must" or "one must
not ... someone embroiled with the mad Laconian woman").

24 διηνλακ[West : διπλην[Parca : δι' ἢν γυν[αῖκα] e.g.
Austin. At the end of the line, e.g. πήμ]ατα Austin : πράγμ]α-
τα, κλαύμ]ατα Parca.

25-26 [ἐπ'], [εἰc], [τὸ δ'] e.g., [ἐπ'] ἔcχατον [διῆκ]ε{ν}
φιλονίκοιc πάλιν | ['Ἰλι]άδοc ἄ[νθοc λο]ιπόν· ἤλυθεν τέλοc
Austin ('Because of the rivalry the rest of Troy's youth was
again stretched to the limit. The end has come.'; cf. Eur.,
Tro.809) : [τὸ δ'] ἔcχατον [κακῶν] ἃ φιλονίκοιc πάλιν | ['Ἰλι]-
άδοc ἄ[κταῖc ἔλ]ιπον· ἤλυθεν τέλοc Parca ('The last of the e-
vils which, because of rivalry again, they left on the Trojan
shores'; cf. Eur., Electra 440-441; id., Teleph.149.2 Austin).

27 e.g. [ἄρδην ὄλωλεν] εὐγενὴc Τρώων πόλιc Austin.
The adjective εὐγενήc generally qualifies people; see, how-
ever, Eur.,Ion 1540-1541. Τρώων πόλιc is Homeric (e.g., Il.14.
88, 16.69; Od.4.249).

28 If lines 27 and 29 allude to the destruction of Troy, per-
haps line 28 contained an allusion to the reason of its doom.
] δεγ , traces of following five letters harmonize with
τουτο but could also be read ρωντο, ροντο, ρουcα :]ἠδ' ἐπὶ
τοῦτ(ο) ἀcπάcιον Maresch.

29 ἐχ[θρὸ]ν Merkelbach : ποιο]ῦcιν ἐχ[θρὸ]ν West : ἔχο]υ-
cιν ἐχ[θρὸ]ν Haslam : διάλ]υcιν ἐχ[θρά]ν ('a hateful ending')
Austin. μα<ι>νάδοc Parca : γυμνάδοc? Haslam.
For comparison with a bacchant, see Hom.,Il.6.389 and 22.
460 (Andromache). In tragedy μαινάc and μαίνομαι refer, among
others, to Cassandra (Aesch.,Ag.1064; Eur.,Tro.307) and to
love (Soph.,Ant.790). Helen is mad because she yielded to love
without regard for the foreseeable ensuing war. Λακωνίc occurs
e.g. in Hom.H.Apoll.410; Qu.Sm.10.120; Nonn.41.168.

30 This line remains a *locus desperatus*. Since the follow-
ing line refers to the death of Paris - without giving his
name - the hero's name must have been mentioned before, prob-
ably in line 30. The mention of Helen's marriage to Deiphobus
in lines 33-36 ascertains that Paris' death was narrated prior
to line 33.

Τέν]εδος ? Haslam : e.g. ἐφ]εδ<ρ>ος γὰρ εἷς Πάρι<ς> θέλει τ' †ἀυτοςφα[γεῖν ("Is this a mispelling of ἀνδροςφαγεῖν, formed like ἀνθρωποςφαγεῖν [Eur.,Hec.260] ?": 'Paris is the one champion in reserve and he wants to kill his man') Austin.

31 e.g. [πέπτω]κε, [τέθνη]κε Austin : [ἀλλ' ἐπε]ςε, [ἀπέθα]νε Parca.

The return of Philoctetes from Lemnos and his fighting on the Greek side with the bow and arrows of Heracles fulfilled one of the conditions for the fall of Troy (Proclus,Chrest. 211-214 Severyns; Σ Pind.Pyth.1.100-108; Soph.,Phil.604-613; Apollod.,Epit.5.8; Quint.Smyn.,Posthom.9.325-479). Philoctetes killed Paris in single combat (Proclus), striking him with arrows (Apollodorus; Soph.,Phil.1426-1427; cf. Tzetzes, Σ Lycophr.,Alex.911).

32 e.g. [ὡς μὴ δ]ὲ or [ἵνα μὴ δ]ὲ Austin ('And to prevent a dreadful fate from vexing the Trojans') : [Μὴ δ' ὧδ]ε Parca ('May fearful fate not harass the Phrygians in this manner!').

Γυμνάζω is first attested in tragic poetry: e.g. Aesch.,Ag. 540. It is associated with τύχη in Men.,Achaioi (CGFP 113.1 Austin).

33-36 The narrow spaces between lines 34, 35 and 37 suggest later interlinear additions, including all of line 36.

The rivalry between Helenus and Deiphobus over Helen broke out after Paris' death (see e.g. Apollod.,Epit.5.9 and Conon 34 [FGrHist 26 F 1]). Helen was won by Deiphobus' prowess in combat (Σ Lycophr.,Alex.168).

33 [ἀλλ' Ἑλ]ενος West : [τότ' Ἑλ]ενος e.g. Parca.

For the idiom πρὸς γάμους, see P.Oxy.XLVII 3319 ii 5f. (3rd c. A.D.; Sesonchosis Romance): πιςτωςάμενος δὲ αὐτὴν πρὸς γάμους.

34 [ἄγειν <τε>] Austin : [ἄγειν] Lloyd-Jones : [ἔπειτα] καὶ West. Suprascript: προπας ςτρατο[ς West, Haslam : πρότλας ςτρατο[ῦ Parca.

That a Trojan should call Helen βάρβαρος is ironical (cf. Eur.,Tro.764).

A restoration πρότλας at the end of the interlinear addition above line 34 is not otherwise attested, but the phrase πρότλας ςτρατο[ῦ], 'champion of the army', could be created by analogy with προςτάς.

35 e.g. [τοῦ]τον γ' ὁ[τ'] Suprascript: e.g. [τοῦτον γε-νέϲ]θαι.

Ἔγγαμος, 'married', is rare and late: e.g. Cyrill.Hier., Catech.17.7. The synonym ἐγγάμιος is attested in PSI III 220. 17, a private letter dated to the 3rd century A.D.

The text written above line 35 is not clear. Given Deiphobus' superiority as a warrior, γυμνάδος ποϲίν could refer to his being an accomplished runner (LSJ s.v. πούς,2; TLG II col.807 s.v. γυμνάϲ). Given the damaged beginning of the line, however, the genitive remains unexplained. It is also possible to understand ποϲιν as the accusative of πόϲιϲ, in which case Helen is the experienced one, epitomized as the woman of many lovers (Theseus, Menelaus, Paris and Deiphobus). If so, the intended meaning could be 'when she wanted him to be the husband of an experienced woman'. Γυμνάϲ then could be another indirect and uncomplimentary reference to Helen.

36 [τά]νδρὸϲ Haslam.

If the reading πατήρ is correct, line 36 contains an allusion to Priam's role in the incident. Cf. Eusth. ad Il.24.251; Σ Lycophr.,Alex.168-171; Tzetzes, Posthom.600-601.

37-39 There were two traditions concerning Helenus' desertion to the Greeks following Priam's decision to marry Helen to Deiphobus: ὡϲ μέν τινεϲ ἱϲτοροῦϲιν ηὐτομόληϲεν, ὡϲ δέ τινεϲ, ὑπὸ τῶν πολεμίων ἐλήφθη (Σ Eur.,Hec.87; also Tzetz.,Posthom. 572-573 and Σ Lycophr.,Alex.911). Helenus' defection was treated as a willful decision in an unknown play by Euripides (Tzetz.,Chil.6.511-513; cp. Eur.,Androm.1245; Quint.Smyrn.10. 346-348; Triphiod.,45-46), while in most accounts the Trojan seer did not walk deliberately to the Greek camp but, angered, retired to Mount Ida where he was captured by the enemy (Apollod.,Epit.5.9; Conon 34 [FGrHist 26 F 1]; Serv., in Aen.2.166). However, in the Little Iliad (Procl.,Chrest.211-212 Severyns), Sophocles' Philoctetes (604-616) and Euripides' play by the same name (P.Oxy.2455,fr.17 = Eur.Frag.Nova, Appendix II 28 Austin) the theme of the ambush is treated independently from that of frustration and seclusion.

38 "ἐκπορεύεται can now be read at line 13 of the 'Cίλουροϲ'-papyrus" (ed.pr. by W.H.Willis, forthcoming in GRBS) Austin.

39 παρ[α West : παρ[ῆν; Austin : γὰρ [ἦν]; Parca.
40 ἔπ]ειθε Austin : ἀλλ'] εἴθε ed. : ὡc] εἴθε West / μη-
τέ[ροc] Austin : ἄν]ευ γένουc[? Haslam : μήτε [πρὸc] Parca /
παρ[ὰ or πάρ[οc Austin : πάρ[α Haslam : πά<τ>ρ[αc Parca.
41 ὡc] μή or τὸ] μή e.g. Austin, ἀδικ[εῖν] e.g. Parca.

Translation

(4) A fragrance, has reached us with its persuasive breath, and at the same time the friendly voice of a goddess comes through the air to my ears.

(6) O imposing wall, glorious among the gods, offspring of the head, Pallas, child (crown) of the sky, arms bearing, whose eyes spread ruin, Gorgon killer, with a shield of light, serpents on your chest, a spear in your right hand, you (10) well armed and manly faced, wearing boots about your ankles, you, unmarried - for in fact you have settled in a place that is unsuited for brides - maiden born from a virginal birth, you bear, almighty, the beams of the sun in the radiance of your head, further the disk of the moon (15) on your divine cheeks, and the world in your two hands. You are everything; thanks to you I see the light of life. With you at my side, may I avoid the wrath of the gods. And by aid of your power I also go through today's trial with confidence as I bring letters to the Laconian woman in Troy.

(20) I shall do everything: on my way I shall alter my features and hide my clothes under a bush. I leave with confidence and you, goddess, be at my side (for I rely on you there also again).

(24) ... she, because of whom ... (25) ... because of rivalry again (27) ... the noble city of the Trojans (29) on account of the raving (Laconian) woman (31) He then fell under the bow and arrows of Philoctetes (33) Then Helenus wanted to marry her, and so too did Deiphobus. But when the cruel woman wished to get married to the latter, Paris' father then consented to this marriage. (37) Seized by anger, Helenus, at this insult, left and deserted to the Greeks, and went to them as an ally. What hope was left to the Trojans?

Maryline Parca

246. GNOMOLOGISCHES FLORILEGIUM

Inv.1598 4,4 x 9 cm Herkunft unbekannt
3./4.Jh.n.Chr. Tafel II

Von kleinen Lücken abgesehen, ist der Papyrus vollständig erhalten. Das Verso ist unbeschrieben. Die recht kleine und etwas ungelenk wirkende Schrift gehört dem 3./4.Jh. an.[1]

Der Papyrus enthält vier Exzerpte in iambischen Trimetern, die vielleicht aus einem thematisch geordneten Gnomologium stammen.[2] Das Thema scheint Tyche und Kairos zu sein.[3] Die Abschnitte waren ursprünglich wohl alphabetisch geordnet. Das dritte Exzerpt, das mit Gamma beginnen sollte, tanzt nun freilich aus der Reihe.[4]

Die Verse waren bisher unbekannt. Sie sind freilich von geringer Qualität, was ja für viele der sogenannten Menandersentenzen gilt. Man wird also beim Konjizieren zurückhaltend sein müssen.[5]

Die Niederschrift entstand wohl im Schulbetrieb. Wie bei

1) Vergleichbar ist z.B. P.Mon.II 127 (Abb.66, 4.Jh.). Ähnlich, aber eleganter ist die Schrift von P.Rainer Cent.73 (Tafel 75, 3./4.Jh.). Vgl. ferner P.Dura 5 (=Seider, Paläographie d.griech.Pap.I 45, Tafel 28, 235 n.Chr.).

2) Zu thematisch geordneten Gnomologien auf Papyrus s. H. Maehler, Mus.Helv.24,1967,71.

3) Ebenfalls um Tyche geht es in dem Gnomologium Pack² 1574 (2.Jh.v.Chr., J.Barns, Class.Quart.44,1950,126). In dem Gnomologium P.Oxy.XLII 3005 (2./3.Jh.n.Chr.) gibt es einen Abschnitt [περὶ ἐλπίδος] καὶ ἀπροσδοκήτου (Z.20). Vgl. auch Stob.IV 47 περὶ τῶν παρ' ἐλπίδα. Ähnliche Exzerpte zum gleichen Thema sind CGFP 298 und 299. Vgl. auch P.Harris II 174.

4) Alphabetisch geordnete Florilegien auf Papyrus sind Pack² 1617 (P.Oxy.XV 1795, Epigramme), Pack² 1618 (P.Oxy.I 15, Epigramme), Pack² 1619 (B.Boyaval, ZPE 14,1974,241-247 und ZPE 17, 1975,232, Disticha); vgl. auch die Monosticha CGFP 321,322,327, 328,329,332,333,334,337,338. Dazu s. L.W.Daly, Contributions to a History of Alphabetization in Antiquity and the Middle Ages, Brüssel 1967,47 und K.Alpers, Gnomon 47,1975,115.

5) Vgl. C.G.Cobet, Novae Lectiones, p.54 sq.

solchen Aufzeichnungen üblich, sind die Verse nicht stichisch geschrieben.[6] Die erste und die dritte Sentenz ist von der folgenden durch das Zeichen ✗ abgesetzt, die zweite und die dritte Sentenz wird durch Paragraphos zwischen Z.5 und 6 getrennt. Außer einem Trema auf ὑϲτερας (Z.6) kommen Lesezeichen nicht vor.

Der Text ist zum Teil in erhebliche Unordnung geraten. West vermutet, daß jedes Exzerpt ursprünglich aus drei Trimetern bestand. Wenn man nun annimmt, daß Nr.III unmittelbar nach der Paragraphos zwischen Z.5 und 6 mit θέλει beginnt, dann umfaßt Nr.II weniger als drei Verse, Nr.III aber mehr als drei Verse. Möglicherweise ist also anders zu trennen, als es die Paragraphos nahelegt. Da der Text an dieser Stelle aber sehr korrupt ist, läßt sich Sicherheit nicht mehr gewinnen.

```
                         Rand
        ανθρωποϲωνλογιζουταανθρωπωνπαθ
        καιμηπροκαιρουτηντυχηνπρολαμβανεϲειυ
        τελεικαικαιροϲαποτελει υοχρονοϲ ✗
    4   βατηρεϲτιϲινκλιμακεϲπολλαιϲφοδραιτουτου[
        καθεξηϲκαθεναπροϲβαινωνανεϲρειϲ
        θελειμενη α ὑϲτεραϲ    δια υθου
        πλειεινοτανδεαητεϲκαι ρικυμιαιϲπε
    8   ϲη ϲρ νκοπτου ✗ δουναιθελοντικαιλαβε
        καιροϲκαλοϲκαιτωπεοντικαιμενοντιϲυμ
        φερεινκανειϲτοπονειϲαλλον
                         Rand
```

I

1 ἄνθρωπος ὤν λογίζου τὰ ἀνθρώπων πάθη
2 καὶ μὴ πρὸ καιροῦ τὴν τύχην προλάμβανε,
2/3 ἀεὶ γὰρ | τελεῖ καὶ ὁ καιρός, ἀποτελεῖ υ ὁ χρόνος.

II

4 βατῆρές εἰϲιν, κλίμακες πολλαὶ ϲφόδρα{ι},
4/5 τούτου[ϲ] | καθεξῆϲ καθ᾽ ἕνα προϲβαίνων ανεϲ
5 ρειϲον

6) Siehe jetzt auch H.Cuvigny - G.Wagner, Ostraca grecs du Mons Claudianus, ZPE 62,1986,71ff.

246. Gnomologisches Florilegium 93

 III
 6 θέλει μὲν η ... α
 6/7 c ὑcτερας δια υθου | πλειειν,
 7/8 ὅταν δὲ ἀήταιc καὶ τρικυμίαιc πέ|cῃ
 8 cρ ν κόπτου

 IV
 8/9 δοῦναι θέλοντι καὶ λαβεῖν | καιρὸc καλὸc
 9/10 καὶ τῷ πεοντι καὶ μένοντι cυμ|φέρει{ν},
 10 κἂν εἰc τόπον εἰc ἄλλον

 I
 1 λογίζου metrisch falsch. - Men.mon.1 ἄνθρωπον ὄντα δεῖ
φρονεῖν τἀνθρώπινα. mon.10 ἄνθρωποc ὢν μέμνηcο τῆc κοινῆc τύ-
χηc. Men.fr.dub.944 Körte ἄνθρωποc ὢν τοῦτ' ἴcθι καὶ μέμνηc'
ἀεί (vgl. auch H.Erbse, Fragm.gr.Theosophien, S.201). Weiteres
s. zu mon.1 Jäkel.
 2 Ähnlich Soph.Tr.724 τὴν δ' ἐλπίδ' οὐ χρὴ τῆc τύχηc κρί-
νειν πάροc.
 2/3 Nach αποτελει eher ου als αυ (zur Form des Omikron vgl.
πεοντι, Z.9). ἀπὸ τελείου ?
 τελεῖ γὰρ ἀεὶ καιρόc, ἀποτελεῖ χρόνοc Merkelbach : ἀεὶ γὰρ
ὁ τελεῖ καιρόc, ἀποτελεῖ χρόνοc ? Gronewald. Möglich wäre z.B.
auch ἀεὶ τελεῖ χὠ καιρόc (Austin).
 Men.mon.504 μηδὲν λογίζου, πάντα καιρῷ γίγνεται. mon.513
χρόνῳ [Stob.I 8,29 cod.Fδ(2)] τὰ πάντα γίγνεται καὶ κρίνεται
(vgl. auch M.Ullmann, Die arabische Überlieferung der soge-
nannten Menandersentenzen, Wiesbaden 1961, S.55, Nr.319). mon.
613 ὁ χρόνοc ἐπιμελὴc γίγνεται πάντων κριτήc. Soph.fr.918 Radt
πάντ' ἐκκαλύπτων ὁ χρόνοc εἰc <τὸ> φῶc ἄγει und Pearson zur
Stelle. Vgl. auch R.Führer, Zur slavischen Übersetzung der
Menandersentenzen, Königstein/Ts. 1982 (Beiträge zur Klassi-
schen Philologie 145), S.46.

 II
 4 Gemeint ist wohl: βατῆρέc εἰcι κλίμακοc πολλοὶ cφόδρα
(Gronewald).
 4/5 Da καθεξῆc weder in der Komödie noch in der Tragödie

vorkommt, würde man eher ἐφεξῆc erwarten. - ἄνω | ἔρειcον ? Kassel mit Hinweis auf Ar.fr.76 K.-A.

Statt ανεcρειcον vermutet Austin ἀνὴρ εἶc oder εἶc(ι). Dies ist paläographisch weniger wahrscheinlich, aber vielleicht doch nicht ganz auszuschließen. Die linke senkrechte Haste des Eta läuft sonst auf dem Papyrus gerade aus oder ist sogar leicht nach links gebogen (vgl. z.B. τηντυχην Z.2, καθεξηc Z. 5), hier wäre sie aber nach rechts gebogen. Daher möchte ich eher εc in Ligatur als η lesen.

III

Nr.II und Nr.III sind durch Paragraphos am linken Rand zwischen Z.5 und 6 getrennt.Möglicherweise gehört der Beginn von Z.6 noch zu Nr.II. Klarheit läßt sich wegen des sehr korrupten Textes nicht mehr verschaffen. Auf jeden Fall erwartet man, daß Nr.III mit einem Wort mit Gamma beginnt (s. oben Einleitung). West vermutet, daß jedes Exzerpt aus drei Trimetern bestand. Nach der Paragraphos zwischen Z.5 und 6 umfaßt Nr.II weniger als drei Verse, Nr.III aber mehr als drei Verse. Vielleicht ist also zwischen II und III anders zu trennen.

6 Nach θέλει μέν steht η oder π, danach ist der Text korrigiert. Man ist versucht, ηαιθα zu lesen; ἡ βία läßt sich kaum lesen. Austin erwägt ηδι[[θ]]ααc (εὐδία 'fair weather', oder εὐδία{α}c gen.absol. 'in fine weather'?).

6/7 Am Versbeginn wohl eher αc und nicht ἐc. Nach υcτεραc vielleicht cυλα. Am Ende der Zeile ist man versucht, διαανθου zu lesen, wahrscheinlich ist aber διὰ βυθοῦ (West) gemeint. Das fragliche Beta läßt sich mit dem Beta in προλάμβανε (Z.2) vergleichen, zum Ypsilon in θου vgl. λογίζου (Z.1).

7 ἀήτηc ist offensichtlich weder in der Komödie noch in der Tragödie belegt. Zu τρικυμίαιc vgl. Men.fr.656,8 ἑτέραν περιμεῖναι χἀτέραν τρικυμίαν. Comparatio Menandri et Philistionis I 116f. Jäkel βλέπε τὸν δανειcτὴν ὡc θάλαccαν ἢ βυθόν. | ἂν γὰρ βραδύνῃc, λαμβάνειc τρικυμίαν. Ferner CGFP 255,11 (adesp.nov.). Aesch.Pr.1015 χειμὼν καὶ κακῶν τρικυμία. Der Plural steht auch in E.Tr.82f. Αἰγαῖον πόρον | τρικυμίαιc βρέμοντα.

8 εc oder αc ? ρον oder ραν. Oder πέcῃ{ }c - κόπτου ("rudere")?

6-8 West rekonstruiert den Inhalt von III beispielshalber folgendermaßen:

Γαίας ἀφ' ὑστέρει cὺ διὰ βυθοῦ πλέειν·
ὅταν δ' ἀήταιc καὶ [τ]ρικυμίαιc πέcηι‹c›,
ἐc ‹λιμένα θᾶccον ἐχυ›ρὸν ‹ἀνα›κόπτου ‹πάλιν›.

IV

8 fr.adesp.108,4 Kock καὶ πάντα ποιῶ πρὸc τὸ δοῦναι καὶ λαβεῖν.

9/10 π‹λ›έοντι Merkelbach : τῷ ʼπιόντι als Gegensatz zu μένοντι ? (Gronewald).

10 κἂν εἰc τόπον τιν' ἄλλον ? Kassel : κἂν εἰc τόπον ‹cτῆιc, αὖθιc› εἰc ἄλλον ‹μολεῖν› ? West.

K. Maresch

247. DIADOCHENGESCHICHTE

Inv. 20270-23 *26 x 34 cm* *Herkunft unbekannt*
Ende 2.Jh./1.Jh.v.Chr. *Tafel XXVI-XXVIII*

 Der Papyrus stammt aus Mumienkartonage. Er wurde aus einer größeren Zahl von Fragmenten zusammengesetzt. In der diplomatischen Transkription sind die Bruchlinien derjenigen Papyrusteile bezeichnet, die nur nach äußeren Kriterien plaziert sind und deren Anordnung nicht vollkommen sicher ist. Das trifft besonders für die erste Kolumne zu. Das Aussehen der zweiten Kolumne ist durch eine Klebung gesichert. Ungewiß bleibt hier aber, wie nahe die untere Hälfte der Kolumne an die obere heranzuschieben ist. Auf dem Foto (Taf.XXVIf.) und in der Transkription sind die beiden Teile möglichst nahe aneinander gerückt (Bruch zwischen II 19 und 20). Es ist aber nicht auszuschließen, daß hier der Abstand größer war. Entsprechendes gilt auch für die dritte Kolumne. Eine Folge dieser Unsicherheit ist, daß die Anfänge der Zeilen II 19 bis 26 nicht sicher zu plazieren sind. Das Verso weist in der oberen Hälfte Spuren kursiver Schrift auf, die kaum mehr entziffert werden können.

 Die Geschichtsdarstellung ist in einer Schrift geschrieben, die in das ausgehende 2. oder 1.Jh.v.Chr. gehört. Die vertikalen Hasten laufen unten meist in Zierhäkchen aus. Ein Häkchen befindet sich auch häufig an der rechten oberen Ecke von ν und μ. Das Epsilon ist zum Teil kursiver geschrieben: ℓ . Vergleichbar wäre Seider, Paläogr.d.gr.Pap.II 15, Tafel VIII (=BKT VII, S.13ff. = Pack² 2102).

 Der Text ist an einigen Stellen korrigiert: I 25(?).26, II 21.23.37, III 29, b 9, d 2. Ein textkritisches Zeichen befindet sich am linken Rand von II 24 (s. unten zur Stelle).

 In drei Kolumnen wird von der Annahme des Königstitels durch Antigonos Monophthalmos (306 v.Chr.) und den Reaktionen auf dieses Ereignis gehandelt. Die Ereignisse sind vor allem aus Diodor XX 53 und Plut.Dem.17,2-18 bekannt. Vgl. auch Marmor

Parium (FGrHist 239, B 21-23), Heidelberger Epitome (FGrHist 155 F 1,7), Appian, Syr.54, Justin XV 2 und Nepos, Eum.13. Die Darstellung auf dem Papyrus ist ausführlicher als die Diodors. Unter den Reaktionen auf die Annahme des Königstitels sind offenbar vor allem die des Ptolemaios und die der Rhodier behandelt.

Es ist von Interesse, daß nun durch den Papyrus explicite überliefert ist, daß Antigonos mit dem Königstitel einen Anspruch auf das gesamte Alexanderreich verband (I 21ff.). Dieses Ziel läßt sich zwar aus der seit 315 betriebenen Politik erschließen,[1] mit dem neuen Papyrus liegt nun aber eine historiographische Quelle vor, in der dieser Anspruch auch deutlich formuliert wird.

Wegen des schlechten Zustands des Papyrus in der oberen Hälfte von Col.II wird nicht recht deutlich, wie die Annahme des Königstitels durch Antigonos aufgenommen worden ist. Es scheint, daß die Rhodier Antigonos als König anerkannt haben, ohne damit Ptolemaios zu verärgern,[2] daß aber dann Ptolemaios selbst nach Empfang eines Briefes den Königstitel angenommen hat (II 15-19). Schließlich wird berichtet, daß die Freunde des Ptolemaios, unter diesen auch die Rhodier, diesem die Königswürde gegönnt hätten, da sie meinten, daß ein Machtzuwachs des Antigonos für sie unangenehme Folgen hätte.

In der historiographischen Überlieferung wird die Annahme des Königstitels durch Ptolemaios und die anderen Diadochen als unmittelbare Reaktion auf die Annahme des Titels durch Antigonos hingestellt. Tatsächlich ist aber Ptolemaios erst in der Zeit zwischen 7.November 305 und 21.Juni 304 gekrönt worden.[3]

1) O.Müller, Antigonos Monophthalmos und 'Das Jahr der Könige', Bonn 1973, S.88-93. H.Hauben, A Royal Toast in 302 B.C., Anc.Soc.5,1974,105-117. J.Hornblower, Hieronymos of Cardia, Oxford 1981,p.166-170. Anders R.M.Errington, Chiron 8,1978, 124f. und JHS 95,1975,250f., ferner E.S.Gruen, The Coronation of the Diadochoi, in: The Craft of the Ancient Historian. Essays in Honor of Ch.G.Starr, ed.by J.W.Eadie, J.Ober, New York 1985,259-262.

2) So ist wohl II 12-15 zu verstehen, wenn Ptolemaios das Subjekt des Satzes ist, mit δή[μωι] aber der Demos der Rhodier gemeint ist.

3) O.Müller, Antigonos Monophthalmos und 'Das Jahr der Könige', S.96-98. R.Merkelbach hat die Krönung des Ptolemaios mit einem Indizienbeweis auf den 6.Januar 304 datiert (R.Merkelbach, Isisfeste in griechisch-römischer Zeit. Daten und Riten, Mei-

Nun steht offenbar auch der Autor des Kölner Papyrus in der historiographischen Tradition, die die Annahme des Königstitels durch Ptolemaios als direkte Reaktion auf den entsprechenden Schritt des Antigonos darstellt. Damit ist der Verfasser des Kölner Fragmentes, zumindest nach dem äußeren Alter des Papyrus, für uns der älteste Zeuge dieser Überlieferung, die nun an Gewicht gewinnt. Sollte die widersprüchliche Überlieferung nicht damit zu erklären sein, daß Ptolemaios zwischen dem 7.November 305 und dem 21.Juni 304 zum Pharao gekrönt worden ist, daß er sich aber schon vorher gegenüber den Griechen König nannte? Man hat ja zu unterscheiden zwischen der Erhebung zum König, die vor der Heeresversammlung durch Akklamation vor sich ging, und der Erhebung zum Pharao durch die ägyptische Priesterschaft. Von dem ersten Ereignis sprechen Plutarch, Appian und Justin[4], und auch Diodor (XX 53,3) meint es offensichtlich. Es spricht nichts dagegen, daß diese Akklamation tatsächlich bald nach der Annahme des Königstitels durch Antigonos erfolgte, also noch vor dem Angriff des Antigonos auf Ägypten im Herbst 306. Die Krönung durch die ägyptischen Priester hätte dann freilich erst nach dem zurückgeschlagenen Angriff des Antigonos auf Ägypten und dem Prestigeverlust, den die erfolglose Belagerung von Rhodos durch Demetrios bedeutete, stattgefunden.[5]

Über den Verfasser dieser historiographischen Darstellung lassen sich nur Vermutungen anstellen. Der Papyrus bot mehr, als bei Diodor zu lesen ist. In der unmittelbaren Verbindung, die zwischen der Annahme des Königstitels durch Antigonos und Ptolemaios hergestellt wird, stimmt er mit Diodor überein.

senheim am Glan 1963, 45f.).

4) Plut.,Dem.18,2 οἱ δ' ἐν Αἰγύπτῳ τούτων ἀπαγγελλομένων καὶ αὐτοὶ βασιλέα τὸν Πτολεμαῖον ἀνηγόρευσαν, ὡς μὴ δοκεῖν τοῦ φρονήματος ὑφίεσθαι διὰ τὴν ἧτταν. Appian,Syr.54 ἀνεῖπε δὲ καὶ Πτολεμαῖον ὁ οἰκεῖος αὐτοῦ στρατὸς βασιλέα, ὡς μή τι διὰ τὴν ἧσσαν μειονεκτοίη τῶν νενικηκότων. Justin XV 2,11 *Ptolomeus quoque, ne minoris apud suos auctoritatis haberetur, rex ab exercitu cognominatur.*

5) So bereits M.L.Strack, Die Dynastie der Ptolemäer, Berlin 1897, 191 Anm.7.

Auch sonst lassen sich keine Unterschiede zur Darstellung Diodors finden. Diodor bezog seine Kenntnisse aus Hieronymos von Kardia und daneben auch aus Zenon von Rhodos.[6] Da die rhodische Perspektive dominiert und die Belange der Insel ausführlich behandelt werden,[7] liegt es nahe, daran zu denken, daß hier ein rhodischer Historiker vorliegt. G.A.Lehmann, dem ich für die Beurteilung des Papyrus viel verdanke, vermutet, daß es sich hier um ein Stück aus dem Werk Zenons handelt, der ein Zeitgenosse des Polybios war und somit auf Hieronymos zurückgreifen konnte. Für Zenon spricht die weit ausgreifende Darstellung, die den Rahmen einer reinen Lokalgeschichte sprengt.[8] Neben ihm gab es freilich noch andere rhodische Lokalhistoriker, so Antisthenes von Rhodos, der Zenon als Quelle diente. Auch solche Historiker kämen als Autoren in Frage.

Diodor, Plutarch und Justin nennen als Motiv, das Ptolemaios zur Annahme des Königstitels bewogen hat, daß Ptolemaios bzw. sein Heer den Eindruck vermeiden wollte, sie seien wegen der Niederlage bei Salamis entmutigt. O.Müller[9] führt dieses psychologische Motiv auf Hieronymos zurück. Auf dem Papyrus ist die Argumentation offenbar anders. Dies wäre ein weiteres Indiz dafür, daß Hieronymos hier nicht vorliegt.[10]

6) J.Hornblower, Hieronymus of Cardia, p.18ff., zu Zenon p.58-60.

7) Die Rhodier werden erwähnt in II 9.30, III 44, d 2. Mit δῆμος (II 8.14, δημοκρατ[ι- III 22) ist sicherlich auch immer der Demos der Rhodier gemeint.

8) Ein Indiz für die Qualität von Zenons Werk ist die freundliche Art, in der Polybios Zenon erwähnt (XVI 20,5 = FGrHist 523 T 5), auch wenn er bei diesem Ausstellungen zu machen hat. Einen Reflex der Darstellung des Hieronymos von Kardia könnte man vielleicht noch in der Formulierung des Weltmachtstrebens des Antigonos in I 21ff. sehen. Zu der Frage, wie Hieronymos dieses Thema behandelt hat, J.Hornblower, Hieronymus p.164-171.

9) Antigonos Monophthalmos und 'Das Jahr der Könige', S.94.

10) Wenn nun tatsächlich bei Hieronymos über das genannte psychologische Motiv berichtet wurde, so bedeutet das, daß auch bei Hieronymos die Annahme des Königstitels durch Ptolemaios unmittelbar auf die des Antigonos folgte. Sonst wäre eine solche Argumentation sinnlos.

Col. I

```
         Rand
           ]                              ]
           ]           2                  ]
           ].c                            ].c
         ]πειν         4                ]πειν
       ]θεις                           ]θεις
       ]μαιωι          6         Πτολε]μαίωι
       ] ιε                          ] ιε
       ]ος             8             ]ος
       ] του                         ] του
       ]ουςτων        10            ]ους τῶν
       ]υςιμα                      Λ]υςιμα-
       ] υνεν    ᾱ    12     [χ......ἑκρά]τυνεν
       ] ενκαι                       ] εν καί
       ] ουκαθεςτα    14           ] ου καθεςτα-
       ]ηδονςυν                    ]ηδον ςυν
       ] τικαιπρος   16            ]ὅτι καὶ προς
       ] νε[                         ] νε[
       ] ...[         18           ] ...[ Ἀντί-]
       ]οφιλιππουπρος              [γονος] ὁ Φιλίππου προς-
       ]υςενεαυτονβαςι 20          [ηγόρε]υςεν ἑαυτὸν βαςι-
       ] τοςπεπειςμενος            [λέα ] τος πεπειςμένος
       ]ενεντοιςαξιωμα 22          [τοὺς μ]ὲν ἐν τοῖς ἀξιώμα-
       ] αςαρειςθαιρα              [ςιν ὄν]τας ἀρεῖςθαι ῥαι-
       ] οςδηγηςεςθαι 24           [δίως, αὐ]τὸς δ' ἡγήςεςθαι
       ]υμενηςαπαςη                [τῆς οἰκο]υμένης ἁπάςης
       ]απεραλεξανδροςπ 26         [καὶ καθ]ά[[περ]] Ἀλέξανδρος π[α-]
       ] αιταπραγματα              [ραλήψες]θαι τὰ πράγματα
       ] .κ[                         ] .κ.[
                                es fehlen etwa 14 Zeilen
```

Col. II

```
        Rand
   δοκηςεωςτηςκα[              εὐδοκήςεως τῆς κα[
   τ[ ] [              2       τ[ ] [
   οντο [     ] ρι[            οντος [...... κεχ]αρι[-
   ςμενως [    ] ον[   4       ςμένως [......] ον[
```

247. Diadochengeschichte

[] το [[] το [
ολαισπροσηγορευcαν	6	ὅλαις προσηγόρευcαν
βαcιλεαπρινηγραψαιπροc		βαcιλέα πρὶν ἢ γράψαι πρὸς
τονδημο[] []με	8	τὸν δῆμο[ν οὔ] []με-
νοικατα [] ωναλ		νοι κατὰ Ῥο[δίων καὶ] τῶν ἄλ-
[] λλαντι [1-2]νο ν	10	λ[ων], ἀλλ' ἀντι [1-2]νοῦν-
τεcτοιcυφεκαcτωνγρα		τες τοῖc ὑφ' ἑκάcτων γρα-
φομενοιc[] τομμεν	12	φομένοιc. [δι]ὸ τὸμ μὲν
αντιγονονηνωχληcεν		Ἀντίγονον ἠνώχληcεν,
τωιδεδη[] ρηcιμ	14	τῶι δὲ δή[μωι] χρηcιμ
[]δεξ[] ενοcγαρ		[]. δεξ[ά]μενοc γὰρ
[]αιοc παρε [16	[Πτολεμ]αῖοc παρε [
[] ντοιcγραμμαcιν[[] ἐν τοῖc γράμμαcιν [
[] αυτουτηνβαcιλι[18	[] αὐτοῦ τὴν βαcιλι[κὴν]
ε[]επροc [] ι [] πι[ε[]ε προc [] ι []επι[
[]αc	20	[]αc
οαλλ[] αιπεc		ὃ ἀλλ[] αιπε[[c]]
ηι[]εεκτηc	22	ηι[]ε ἐκ τῆc
ατ[]λενου		ατ[]λεν δ[[υ]]
πε [] ιταπα	24	πε [] ιταπα
[]		[]
εθ[] τα[26	εθ[]τα[
[]νδυ α		[]ν δυνα-
[] []ο εφιλο[]καιτηξι	28	[] [] οἱ δὲ φίλο[ι] κα{ι}τηξί-
[] αυτοντηcβαcιλικηc		[ου]ν αὐτὸν τῆc βαcιλικῆc
[] ληcεωcενοιcκαιρο	30	[ἐπι]κλήcεωc, ἐν οἷc καὶ Ῥό-
[]ιτηνμεναυ []c[[διο]ι, τὴν μὲν αὔξ[η]c[ιν]
[]ναντιγονουπρο[]	32	[τὴ]ν Ἀντιγόνου προ[cδε-]
[]μενοιβαρειανεc[[χό]μενοι βαρεῖαν ἐc[ο-]
[]νη[]τονδεπτολε	34	[μέ]νη[ν], τὸν δὲ Πτολε-
[]ιον []ρ []νοιμ [[μα]ῖον α[ἱ]ρού[μ]ε]νοι μέ-
[] ινεπιτηcηγεμονιαc	36	[ν]ειν ἐπὶ τῆc ἡγεμονίαc
[] μηθενιξημειουμε		[ἑ]μ μηθενὶ [[ζ]] ̔ c̓ημειούμε-
[]ν καθοcονκαθαυτουc	38	[νο]ν καθ' ὅcον καθ' αὑτούc.
[] cιλεαγαρ η να[] [[β]αcιλέα γὰρ η να[] [
[]τ ονευφυεc[] [40	[]τ ον εὐφυεc[τ] [

Rand

Col. III

Rand
```
[ ]ου τ[   ] [
[ ]      αιτω[
[ ] [ ] [ ] [
[ ]εριθ ντωνκ[              4    [π]εριθέντων κ[
ην[ ] ηγ [
που [
                                                   πολ-]
cθητα[
λωιμαλλονκ[                 8    λῶι μᾶλλον κ[
αcενμεγαλη [                     αcεν μεγάλη [
μιανεπιτη[                       μιαν ἐπιτη[
ευτυχημακαι[                     εὐτύχημα καὶ [
τιβαcιλεικατα[             12    τι βαcιλεῖ κατα[
ηρηιρ[ ] οκαθα[
ρονκαιτωιδη [                    ρον καὶ τῶι δήμ[ωι παρα-]
πληcιωcτομ [                     πληcίωc τὸ με[
ναγ [ ]ριc [ ]ιαχρηc[     16
φιλιαι[                          φιλίαι[
[       ] [ ] [
[           ] αν [
[           ]ναλλη[        20
[           ] οκει [                            ] οκειμ[ε
[ ]δ    [ ]δημοκρα               [ ]δ    [ ]δημοκρατ[ι-
[ ] [ ] ιανμαλλον                [ ] [ ] ιαν μᾶλλόν
πεπονθυιατωικυ             24    τε πρ[ο]cπεπονθυῖα τῶι κυ-
οντιτηcαιγυπτου                  ριεύοντι τῆc Αἰγύπτου
καιτηcπροκειμε  ω                καὶ τῆc προκειμένηc χώ-
ραcκαιγ[ ] πρ [ ]αυξηcιν         ραc· καὶ γ[ὰ]ρ πρὸ[c] αὔξηcιν
προcοδωνκαιπροcπρ         28    προcόδων καὶ πρὸc πρ
μ [ ]νλο ν προc ι
το [ ] [ ]α ε αν[ ]
φερ [
τηc[                       32
εηc [
ον [
ω [
[ ] τ [                    36
```

247. Diadochengeschichte

προστολ[
πτολεμ[
ηνεχθη[
πιδιπροσπ.[
τετωνεν ου[.....]
χρηστοτερανεχ[.....]
[.]ναυξηςιντ[.....]
οιδεροδιοι[
 Rand

 πρὸς τολ[
 Πτολεμ[αι
 ἠνέχθη[.....ἐλ-]
40 πίδι προσπ[.....]
 τε τῶν ἐν ου[.....]
 χρηστοτέραν ἔχ[ειν]
 [.]ν αὔξησιν τ[.....]
44 οἱ δὲ Ῥόδιοι[

 Fragmente

 a

]λουν []λουν [
] τηναιρεςιν] . τὴν αἵρεςιν
]διαϋκεταν]δι᾽ Ἀ[[υ]]`λ᾽κέταν
] τοναδελ 4 [τὸν Ὀρόντο]υ τὸν ἀδελ-
]κκουκαικ[[φὸν τοῦ Περδί]κκου καὶ κ[
] αςευμ [] ας Εὐμε[-
]καιμε[[ν]καὶ με[
] υραςπιδα[8 ἀρ]γυράςπιδα[ς
]ουςανως[]ουςαν ὡς[
]τηνας[]τὴν ας[

 b c d
 Rand Rand ?
 π
]νυκτοςη []αντω[]ι π [
]δεαμφι[] []κατεςκ[ευα]ροδιων ο καιφ[
4]ταδειπν [4] α οντ[]μωτερατου [
]ενουνκο []ντοιςπ[4] ειςτο[
] εικενειc[δημη]τριουδε[
] κενυκτ[πτ]ολεμαιο[e
8] πνοςφ [] ννα υ []παςινκαι[
]ιευθυς [8] [] [] λι κ [
]εραιανδι[] [....] [] ωπροςηξι[
] [4] ρωουντονκ[

104 Literarische Texte

```
         f                         g                           h
      ‒ ‒ ‒ ‒                  ‒ ‒ ‒ ‒ ‒ ‒                 ‒ ‒ ‒ ‒ ‒ ‒
      ] ̣ ̣ [                  ] ̣[ ] ̣[                      ] ̣ [
      ] δη [                   ]ατ  εμ[                     ] ̣ [
      ]ονπε[                   ]τω[                         ] ̣ ̣ ̣ [
   4  ]ολεμ[                4  ]ουφιλιππ[                4  ] ̣ ̣ ̣ [
      ] ̣ ̣ ̣ [                ]ληικαθο[                    ] πα [
      ‒ ‒ ‒                    ]δημον[                      ] ιαιας [
                               ]τουςα[                      ] οpατε [
                            8          ] ̣ [                          Rand
                                  Rand ?
```

```
         i                         j                           k
      ‒ ‒ ‒ ‒ ‒                  ‒ ‒ ‒ ‒ ‒ ‒                 ‒ ‒ ‒ ‒ ‒ ‒
      ]νκα[                     ] ̣ [                        ] ̣ ̣ ̣ ̣ [
      ]  ιευςεν[                ] νοςκα  [                  ] ιεν [ ] ̣ ̣ [ ] ̣ ̣ ̣ [
      ]υςτερου[                 ]μαιχ[                      ] ψομεν[
             Rand              ‒ ‒ ‒ ‒ ‒ ‒                  ‒ ‒ ‒ ‒ ‒ ‒
```

```
         l                         m
      ‒ ‒ ‒ ‒                  ‒ ‒ ‒ ‒
      ]ευε[                    ] ̣ ̣ ̣ [
      ]ετ [                    ] απ[
      ‒ ‒ ‒                    ] δεςο [
                            4  ] ο[
                               ] ̣ [
                              ‒ ‒ ‒ ‒
```

 I 10-11 τοὺς μὲν ἄλλ]ους τῶν | [διαδόχων ? Merkelbach.
 I 11-12 Im Interkolumnium sind noch Spuren von drei ver-
waschenen Buchstaben zu sehen.
 I 20 προς|[ηγόρε]υςεν, βαςι|[λέα Merkelbach. Polyb.I 8,1
τοῦτο γὰρ τοὔνομα ... προςηγόρευςαν ςφᾶς αὑτούς. Plut.Aem.8
βαςιλέα προςηγόρευςαν. Plut.Aem.8 'Αντίγονος ... κτηςάμενος
ἑαυτῷ καὶ γένει τὴν τοῦ βαςιλέως προςηγορίαν.
 I 21 Vor τος ein schwer deutbarer Buchstabenrest: πρ]ῶτος
Merkelbach : ἄτε] αὑτὸς Gronewald : διὰ πα]ντὸς ?
 I 23 Da ὄν]τας den zur Verfügung stehenden Raum nicht ganz

füllt, erwägt Gronewald πάν]τας. Diod.XIX 56,1 λέγων (sc.Cέ-
λευκος) ὅτι διέγνωκεν (sc.'Αντίγονος) πάντας τοὺς ἐν ἀξιώμασιν
ὄντας καὶ μάλιστα τοὺς 'Αλεξάνδρῳ cυνεcτρατευκότας ἐκβαλεῖν ἐκ
τῶν cατραπειῶν.

ἀρεῖcθαι Kassel, Dion.Hal.IV 4,3 ἄρωνται τὰ παιδία, ferner
Ios.,Ant.Iud.XVII 1; XIX 17.22.177; XX 182.

I 24 ῥαι|[δίως, αὐ]τὸς Gronewald : ῥᾶι|[ον Merkelbach.

I 25 [τῆς οἰκο]υμένης ἁπαcης Gronewald. Wenn über dem Alpha
tatsächlich Spiritus asper steht, so wäre das ein auf dem Pa-
pyrus singulärer Fall. Man könnte das Zeichen auch für ein ε
halten. Nach ἁπάcης etwas über der Zeile vielleicht ebenso wie
am linken Rand von II 24 ein Zeichen des Korrektors: ᛁ Dazu
vgl. unten zu II 24.

Plb.XV 10,2 ἡγεμονία καὶ τῆς ἄλλης οἰκουμένης. Id.XXIX 21,4
(Πέρcαι), οἳ πάcης cχεδὸν τῆς οἰκουμένης ἐδέcποζον. Id.III 118,
9 τῆς οἰκουμένης ἁπάcης ἐγκρατεῖς ἐγένοντο.

I 28 Man könnte erwägen, hier fr. a anzuschließen (vgl.Taf.
XXVII). Die Fasern des Papyrus von a 1 könnten zu I 28 passen.
Ganz glatt ist der Übergang aber nicht. Außerdem wollen sich
die Wortreste auf a 1 und I 28 nicht zu einem Ganzen zusammen-
fügen lassen. Auf I 28 lese ich]πηκ[(]επ oder]απ), auf a
1]λουν [. Man könnte an]ἐπηκο|λουθ denken, aber statt des
geforderten Thetas steht auf dem Papyrus wohl Ny (man müßte
schon zu der Annahme Zuflucht nehmen, daß hier ein Buchstabe
zu Theta korrigiert worden ist, wenn man hier Theta lesen woll-
te). Auch die nachfolgenden geringen Tintenspuren würden nur
schlecht zu einer möglichen Endung von ἐπακολουθέω passen. Aber
auch κα|λουν ist wenig wahrscheinlich. Wenn fr.a unter die Re-
ste von Col.I gehört, was die äußere Beschaffenheit des Frag-
ments nahelegt, so schloß das Fragment wahrscheinlich nicht
direkt an I 28 an.

II 1f. Vielleicht κα[τὰ] | τ[ο]ὺ[c.

II 4 κ[oder η[,]πον[oder]μον[.

II 5 ἡμέραις] ὅλαις Merkelbach ("innerhalb von ... Tagen"):
[ἐν πόλεcιν] ὅλαις Funke.

II 8 Vielleicht]ν[]με|νοι oder]μ[]με|νοι.

II 10 Nach αντι Unterlänge eines Buchstaben: ἀντιφ[ω]νοῦν-
|τες.

II 12-14 Subjekt des Satzes ist wohl Ptolemaios.
II 14 χρηcίμως oder χρήcιμος. χρήcιμος |[ἐγένετο] ?
II 16 Nach παρε γ,τ oder ρ. δεξ[ά]μενος γὰρ | [ὁ Πτολε-
μ]αῖος, ἃ παρεγ[ρά]|[φ]η ?
II 18 [κ]αθ' αὑτοῦ.
II 19-26 Die Plazierung des Fragments am linken Rand ist
nicht sicher, aber wohl die wahrscheinlichste. Nicht ganz aus-
zuschließen ist die Möglichkeit, daß das Fragment die Anfänge
der Zeilen 20-27 enthält.
II 19 ἔ[cχ]ε πρόcτ[αcι]ν, danach vielleicht ια[. Plb.IV 2,6
οὐ μόνον προcταcίαν εἶχε βαcιλικήν, ἀλλὰ καὶ δύναμιν. Diod.XVIII
49,4 τὴν βαcιλικὴν ἔχουcαν προcταcίαν.
II 22 cηι[
II 23 κατ[oder βατ[
II 24 ⲡ Zeichen des Korrektors, womit wohl wie in P.Oxy.
XIII 1620,72 und Col.II marg.5 auf eine Korrektur am oberen
oder unteren Rand der Kolumne verwiesen wird. Diese Korrektur
ist nicht erhalten. Vgl. K. McNamee, Greek Literary Papyri re-
vised by two or more Hands, Proceedings of the Sixteenth Inter-
nat.Congr.of Papyrology New York 1980 (=ASP XXIII), Chico 1981,
83, n.12.
περε [, περc [oder πεκ [(ὃ[[υ]]|περ); vielleicht]ηι.
II 28]c[
II 29 αὐτὸν Ptolemaios.
II 30 Diodor hebt das Bestreben der Rhodier, mit allen Dy-
nasten Freundschaft zu halten, hervor und sagt nichts von einer
engeren Bindung zu Antigonos: πρὸc πάντας τοὺc δυνάcτας cυντε-
θειμένοι (sc.οἱ ‛Ρόδιοι) τὴν φιλίαν (XX 81,4) und πρὸc ἅπαντας
κατ' ἰδίαν cυντιθεμένη (sc.ἡ ‛Ρόδος) τὴν φιλίαν τῶν πρὸc ἀλλή-
λους τοῖς δυνάσταις πολέμων οὐ μετεῖχε (XX 81,2). Rhodos hat
eine engere Bindung an Antigonos immer zu vermeiden gesucht.
H.Hauben ist auf Grund der Darstellung bei Diodor zu dem Schluß
gekommen, die Rhodier hätten bald nach 311 mit allen Diadochen
Freundschaftsverträge abgeschlossen und sich in der Folge einer
strikten Neutralitätspolitik befleißigt (H.Hauben, Rhodes, Ale-
xander and the Diadochi from 333/332 to 304 B.C., Historia 26,
1977,334. R.M.Berthold, Rhodes in the Hellenistic Age. Ithaca
and London 1984, 66f.). Ganz in Einklang mit Diodor XX 81,4

wird auch auf dem Kölner Papyrus weiter unten (III 23ff.) die enge Beziehung zu Ägypten hervorgehoben.

II 32f. προ[cδε|χό]μενοι Merkelbach.

II 35f. Xen.,Agesil.I 37 μένειν ἐπὶ τῆc ἀρχῆc.

II 37 ζημειουμε[νο]ν ist zu cημειουμε[νο]ν korrigiert. Man könnte auch erwägen, daß hier ζημιούμενον gemeint ist.

II 38 Nach [νο]ν auf dem Papyrus ein Hochpunkt.

II 39-40 Nach γάρ vielleicht δ, wobei allerdings eine Tintenspur vor dem δ ungeklärt bleibt. Nach dem Eta ε oder c. Am Zeilenende eher]α[als]λ[. Vielleicht [β]αcιλέα γὰρ δὴ ἐν α[('A[cί]α[ι?).

In Z.40 könnte man an ἧ]ττον εὐφυέc[τερον denken. Das zweite Tau wäre dann allerdings etwas verschrieben (stattdessen ließe sich wohl auch ein freilich uncharakteristisches π erwägen.).

III 1 [τ]ου ετ[?

III 5 πην oder την. Danach Lücke von ein bis zwei Buchstaben: ν[αυ]πηγη[c ?

III 8 πολ]λῶι Gronewald. κ[ατεcκεύ]|αcεν ? Merkelbach.

III 9 Nach η nur eine Tintenspur unter der Zeile: ν, ι oder anderes.

III 13 Wohl {ηρ}ἤιρ[η]το.

III 14 παρα]|πληcίωc Kassel. 15 μέ[γιcτον ? Merkelbach.

III 16 Vielleicht]ριcε[.

III 21 Eher]ποκειμ[als π]ροκειμ[.

III 23 -λ]ηψίαν oder -λη]μψίαν Merkelbach. Statt ψ wäre auch φ möglich; e.g. τὴν τῶν] δημοκρατ[ι|κῶν δωρολ]ηψίαν ?

III 24 πρ[ο]cπεπονθυῖα Gronewald.

III 28-30 Am Ende von Z.28 eher προ als πρα. Da aber am Beginn von Z.29 am ehesten γ steht (auch ε käme in Frage), muß man wohl an πρα|γμ (Gronewald) denken. Über dem μ steht ein λ oder α, πρα|γματ[würde den Spuren entsprechen. Vielleicht πρὸc πρα|γματ[ειῶ]ν λό[γο]ν ἢ πρὸc cί|του[.

III 30]αμ oder]απ. Wohl]α μετάν[ο]ια.

Diod.XX 81,4 οἱ δ᾽ οὖν ῾Ρόδιοι πρὸc πάντας τοὺς δυνάcτας cυντεθειμένοι τὴν φιλίαν διετήρουν μὲν ἑαυτοὺς ἐκτὸς ἐγκλήματος δικαίου, ταῖς δ᾽ εὐνοίαις ἔρρεπον μάλιcτα πρὸc Πτολεμαῖον·

cυνέβαινε γὰρ αὐτοῖc τῶν τε προcόδων τὰc πλείcταc εἶναι διὰ
τοὺc εἰc Αἴγυπτον πλέονταc ἐμπόρουc καὶ τὸ cύνολον τρέφεcθαι
τὴν πόλιν ἀπὸ ταύτηc τῆc βαcιλείαc.

 III 31 φερο[
 III 36]ητ [oder] cτ [.
 III 38-39 ἐξ]ηνέχθη[cαν Gronewald.
 III 41 φρου[ρ Frisch.

 Fragmente

Frg.a scheint zum unteren Teil der Col.I zu gehören. Die
äußere Beschaffenheit des Fragments legt diese Vermutung nahe.
Die Bruchlinien passen genau zu denen des Fragments von I 18-
28 (vgl.Taf.XXVII), frg. a ist aber möglicherweise an dieses
Bruchstück nicht direkt anzuschließen. An der Bruchstelle von
I 28 passen die Papyrusfasern nicht ganz glatt aneinander und
die Wortreste von I 28 und a 1 wollen sich nicht zu einem sinn-
vollen Ganzen zusammenschließen (vgl. oben zu I 28).

Wenn frg.a zu Col.I gehört, was auf Grund der äußeren Be-
schaffenheit sehr wahrscheinlich ist, dann folgt auf die Erwäh-
nung der Annahme des Königstitels ein Rückblick auf den Auf-
stieg des Antigonos. G.A.Lehmann vermutet hier eine Würdigung
der bedenklichen Züge im Charakterbild des Antigonos. Seine
Grausamkeit zeigte sich in der Schändung der Leiche des Alketas
(Diod. XVIII 47,3), ebenso in der Hinrichtung des Eumenes nach
seiner Auslieferung durch die Silberschildner an Antigonos
(Diod.XIX 44,2).

 a 2 Vielleicht κατ]ὰ τὴν αἵρεcιν.
 a 4 [τὸν Ὀρόντο]υ Gronewald.
 a 5 τὸν ἀδελ|[φὸν τοῦ Περδί]κκου Gronewald, Merkelbach.
 a 8 ἀρ]γυράcπιδα[c Merkelbach. Zu den Argyraspides zuletzt
E.M.Anson, Historia 30,1981,117-120 und J.Hornblower, Hierony-
mus of Cardia, p.190f.

 b 1 π oder bedeutungsloser Tintenfleck.
 b 2 ηδ [, ηλ [oder ηα [.
 b 5 μ]ὲν οὖν, κου[.
 b 6 Wohl]ρ, ἤ]ρεικεν ?
 b 8 Vor π nur ganz geringe Spuren,]ὕπνοc ? Danach vielleicht
φον[.

b 9 δε[, αε[oder αϑ[.
b 10 προτ]εραίαν Merkelbach oder Π]εραίαν.
c 3]καλὸν (aber statt κ wäre auch π oder ε möglich, statt λ auch δ).
c 7 ναυαρ[χ oder ναυαγ[, weniger wahrscheinlich ναυλ[.
d 3 χρηcι]μώτερα Merkelbach.
e 4 ερω oder ϑρω; vielleicht] μερω.
f 4 Πτ]ολεμ[αι oder π]ολεμ[.
g 4 Ἀντιγόνου τ]οῦ Φιλίππ[ου (vgl. I 19). Möglich wäre auch, daß hier von Arrhidaios die Rede ist, der aber schon 317/6 umkam (Merkelbach).
i 2 Wohl]μ, ἐτα]μίευcεν.
i 3]ὑcτερογ[und danach Guttural oder ὑcτερογ[εν- ?

K. Maresch

248. SEMIRAMIS ?

Inv.20517 12,5 x 11,5 cm Herkunft unbekannt
3.Jh.v.Chr. Tafel III

 Der Papyrus ist aus Mumienkartonage gewonnen und bringt das
Ende einer Kolumne. Die Zeilen sind vollständig erhalten, links
befindet sich noch ein Rand von etwa 2,5 cm Breite. Das Verso
ist unbeschrieben.
 Der Text ist in Buchschrift des 3.Jh.v.Chr. geschrieben.
Zwischen Z.7 und 8 befindet sich eine Paragraphos, die einen
Einschnitt im Text markiert.
 Das Fragment stammt aus einer historischen Darstellung. Der
Inhalt eines Briefes wird referiert. Er ist an eine Frau ge-
richtet, die über ein Heer verfügt. Nachdem der Brief verlesen
worden ist, bricht diese Frau in Gelächter aus. In dieser Herr-
scherin könnte man die berühmt-berüchtigte Semiramis sehen.
Ihre Reaktion auf den Brief legt diese Vermutung nahe. Bei Dio-
dor, der für Semiramis unsere Hauptquelle ist, reagiert die
Königin auf einen Brief in gleicher Weise. Dort rüstet Semi-
ramis grundlos zu einem Krieg gegen den Inderkönig Stabrobates.
Vor der ersten Schlacht schickt nun Stabrobates einen Brief an
die Königin, in dem er ihr Vorwürfe wegen ihres grundlosen An-
griffs macht, sie wegen ihres allzu freien Lebenswandels
schmäht und ihr den Tod durch Kreuzigung androht. Auch hier
ist die Reaktion der Königin Gelächter: ἡ δὲ Cεμίραμις ἀνα-
γνοῦcα τὴν ἐπιcτολὴν καὶ καταγελάcαcα τῶν γεγραμμένων, διὰ
τῶν ἔργων ἔφηcε τὸν Ἰνδὸν πειράcεcθαι τῆc περὶ αὐτὴν ἀρετῆc
(Diodor II 18,2).
 Nun handelt es sich hier zwar nicht um den Brief, dessen
Inhalt bei Diodor mitgeteilt wird, aber die Ähnlichkeit der
Formulierungen könnte doch ein Indiz dafür sein, daß auch auf
dem Papyrus von Semiramis die Rede ist.
 Die Darstellung der Geschichte der Semiramis bei Diodor

(II 4-20) fußt auf Ktesias von Knidos (FGrHist 688 F 1b).[1] Sollte nun auf dem Papyrus ein Ausschnitt aus dessen Περσικά vorliegen? In diesem Fall hätte man eine Episode vor sich, die bei Diodor weggefallen ist.[2]

Unter den Papyri enthält P.Oxy.XXII 2330 (=FGrHist 688 F 8b, p.453; Pack² 255; 2.Jh.n.Chr.) ein Stück aus den Persika des Ktesias, den Brief des Meders Stryangaios an die Königin der Saker, Zarinaia.[3] Auf Ktesias beruht die unten veröffentlichte rhetorische Übung Nr.250 A I 7-16.

Neben Ktesias käme als Verfasser des Kölner Fragments auch der etwas jüngere Dinon von Kolophon (FGrHist 690) in Frage. Auch er hatte ein bedeutendes Nachleben und galt neben Ktesias als Autorität für persische Geschichte. Daß er auch über Semiramis schrieb, ist durch Aelian.V.H.7,1 (FGrHist 690 F 7) und Euseb. (Arm.) Chron.p.28,28 Karst (Synkell.p.315,5; FGrHist 690 F 8) gesichert.

Ktesias benötigte für die Darstellung der Ἀσσύρια ... καὶ ὅσα πρὸ τῶν Περσικῶν sechs Bücher (Phot.Bibl.72 p.35b35 = FGrHist 688 T 8), wie ausführlich Dinon die vorpersische Zeit behandelte, ist nicht bekannt.

An den Ninosroman (Pack² 2616-17)[4] wird man in Hinblick auf das Alter unseres Papyrus nicht denken.

Da man nun leider nicht sicher sein kann, daß auf dem Papyrus wirklich von Semiramis die Rede ist, haben diese Überlegungen freilich recht hypothetischen Charakter.

1) Diod.II 20,3 Κτησίας μὲν οὖν ὁ Κνίδιος περὶ Σεμιράμιδος τοιαῦθ᾽ ἱστόρηκεν. Zu Semiramis bei Ktesias vgl. F.W.König, Die Persika des Ktesias von Knidos, Graz 1972 (Archiv für Orientforschung, Beiheft 18), 37ff.

2) Bei Diodor versucht Stabrobates nach seiner Niederlage Semiramis in einen Hinterhalt zu locken. Das wird nur kurz erwähnt, ohne weiter ausgeführt zu werden (II 18,5). Semiramis sucht daraufhin ihrerseits Stabrobates durch falsche Elephanten zu täuschen. Vielleicht gehört das Fragment in diesen Zusammenhang und der auf dem Papyrus erwähnte Brief ist Teil des Täuschungsversuches des Stabrobates.

3) G.Giangrande, On an Alleged Fragment of Ctesias, Quaderni Urbinati di cultura classica 23,1976,31-46, hält das Fragment für eine Nacherzählung einer von Ktesias erzählten Geschichte und nicht für Ktesias selbst.

4) Zu Pack² 2616 gehört das Fragment P.Genève II 85. O.Edfu 306, das bei Pack² 2647 mit dem Ninosroman in Zusammenhang gebracht wird, hat nichts damit zu tun (D.Hagedorn, ZPE 13,1974, 110f.).

```
 ------------------
  [...]..[.].[
  [...]μενουcιν[.].ημονευοντ[.].
  ωναντυγχανωcιν ευεργεcιων
4 προαιρουμενοι κινδυνευειντωι
  βιωι μονονcωιζειναντιταccομενοι
  τουcκαταβραχυαυτοιcγενομενουc
  χρηcιμουc  τηcδεπ[.]cτοληcανα
8 γνωcθειcηc [.]λαcαcαη . ηιcθετ[
  διοτιπονηρευεται διοεκταξαcα
  τηνδυναμιν π οcεταccεν...
                Rand
```

```
 ------------------
  [...]..[.].[
  [...]μενουcιν [μ]νημονεύοντ[ε]c
  ὧν ἂν τυγχάνωcιν εὐεργεcιῶν,
4 προαιρούμενοι κινδυνεύειν τῶι
  βίωι, μόνον cώιζειν ἀντιταccόμενοι
  τοὺc κατὰ βραχὺ αὐτοῖc γενομένουc
  χρηcίμουc. τῆc δ' ἐπ[ι]cτολῆc ἀνα-
8 γνωcθείcηc γ[ε]λάcαcα η  ἠιcθετ[ο],
  διότι πονηρεύεται. διὸ ἐκτάξαcα
  τὴν δύναμιν προcέταccεν...
                Rand
```

2]μένουcιν oder]μενοῦcιν. Denkbar wäre δια]-, ἀνα]-, ἐμ]- oder ἐπι]μένουcιν.

5 ⟨καὶ⟩ μόνον ?

7 Nach χρηcίμουc Spatium. Der Einschnitt im Text wird auch durch die Paragraphos zwischen Z.7 und 8 gekennzeichnet (Turner, Gr.Manuscripts, p.10).

8 ἦδ' ἐπήιcθετ[ο] oder ὑπήιcθετ[ο] ?

10 Nach προcέταccεν nur geringe Spuren: τῶι ?

K. Maresch

249. LAUDATIO FUNEBRIS DES AUGUSTUS
AUF AGRIPPA

Inv. 4701+4722 Recto 10,3 x 10,5 cm Verso: Urkunde
Sammlung Günter Henle Herkunft: Fayum
august.Zeit

*L.Koenen, ZPE 5 (1970) 217-283 (ed.Inv.4701), grundlegende Behandlung.
*M.Gronewald, ZPE 52 (1983) 61-62 (ed.Inv.4722), mit Photo des ganzen
Papyrus. P.Köln I 10 mit Literatur. Vgl.ferner M.W.Haslam, Class.Journal 75 (1980) 191-199. E.Badian, Class.Journal 76 (1980) 95-107.

Zu dem in P.Köln I 10 abgedruckten Fragment der Leichenrede des Augustus auf M.Vipsanius Agrippa, die jener im April des Jahres 12 vor Chr. gehalten hat, ist nachträglich ein kleines Fragment desselben Papyrus mit den rechten Hälften der Zeilen 11-14 von Col.I publiziert worden. Wegen der Bedeutung des Papyrus, der eine Übersetzung des lateinischen Originals darstellt, möge an dieser Stelle ein Abdruck des vollständigen Textes erfolgen.

. . .

 ἡ [γ]άρ τοι δημαρχική coι ἐξουcία εἰc πέν-
2 τε ἔτη κατὰ δόγμα cυνκλήτου
 Λέντ‹λ›ων ὑπατευόντων ἐδόθη· καὶ
4 πάλιν αὕτη εἰc ἄλλην Ὀλυμπιάδα
 [ὑ]πατευόντων Τιβερίου Νέρωνοc
6 καὶ Κυιντιλίου Οὐάρου γαμβρῶν τῶν
 cῶν προcεπεδόθη. καὶ εἰc {c} ἅc δήπο-
8 τέ cε ὑπαρχείαc τὰ κοινὰ τῶν Ῥω-
 μαίων ἐφέλκοιτο, μηθενὸc ἐν ἐ-
10 κείναιc ‹εἶναι› ἐξουcίαν μείζω τῆc cῆc ἐν
 νόμωι ἐκυρώθη· ἀλλὰ cὺ εἰc πλεῖcτον
12 ὕψουc καὶ ἡμετέραι [c]πουδῆι καὶ ἀρε-
 ταῖc ἰδίαιc {ἰδίαιc} κα[θ'] ὁμοφροcύνην cυμ-
14 πάντων ἀνθρώπων δια{ι}ράμενοc

 Rand

2 <Ποπλίου καὶ Γναίου> oder <Γ.κ.Π.> fordert Badian am Zeilenende.
3 Λεντων Pap.
6 Κυινπλιου Pap.
7 Zur Schreibung ειcc vgl. Gignac, A Grammar of the Greek Papyri I 160.
10 <εἶναι> nach μείζω ed.pr., nach ἐκείναις Haslam ἐν, nicht εἶ[ναι] ed.pr.
12 ὕψο{υ}c?

Versuch einer Rückübersetzung ins Lateinische

 nam tribunicia tibi potestas in quin-
2 que annos ex senatus consulto
 Lentulis consulibus data est atque
4 iterum eadem in alterum lustrum
 consulibus Tiberio Nerone
6 et Quintilio Varo generis
 tuis insuper addita est. et quascumque
8 te in provincias res publica Ro-
 mana adhiberet, nullius in illis
10 ut esset imperium maius tuo, per
 legem sanctum est. sed tu in summum
12 fastigium et nostro studio et vir-
 tutibus propriis per consensum uni-
14 versorum hominum evectus

Für die obige hypothetische Rückübersetzung habe ich die lateinischen Fassungen der beiden editiones principes zugrunde gelegt.

1 *nam* Malcovati; *enimvero* Badian; *tribunicia enim* ed.pr.; Wortstellung *tibi potestas* Haslam
3 *est* Gray
3-4 *atque iterum* erwogen von Haslam; *et rursus* oder *iterum* ed.pr.
4 *eadem* Haslam
quinquennium oder *lustrum* ed.pr.
5 *consulibus* vor *Tiberio* Malcovati; nach *Varo* ed.pr.

7 *insuper* oder *super-* Gronewald
 addita Haslam; *delata* ed.pr.
 7-8 *quascumque in provincias* Gray; *ad quascumque provincias* Malcovati; *quacumque in provincia* ed.pr.
 Wortstellung *te in provincias* Haslam
 8-9 ohne oder mit *Romana* ed.pr.
 9 *adhibuisset* Haslam; *acciret* Gray; *attraxisset* Badian
 illis Gronewald; *eis* Malcovati; *ea* ed.pr.
 10 *ut esset* an dieser Stelle Haslam (siehe den griechischen Text)
 potestas maior oder *imperium maius* ed.pr.
 tuo (oder *tua* wenn *potestas*) Haslam; *quam tua* oder *quam tuum* ed.pr.
 12 *studio* oder *favore* ed.pr.
 13 *per consensum* oder *ex consensu* ed.pr.
 14 mit oder ohne *hominum* ed.pr.
 evectus eher als *elatus* ed.pr.

M.Gronewald

250. RHETORISCHE ÜBUNGEN

Inv.262 Verso　　　　　A: 11,7 x 13 cm　　　Herkunft unbekannt
Ausgehendes 2.Jh.　　　B: 13,7 x 12 cm　　　Tafel XXIX,XXX
oder 3.Jh.n.Chr.

Erhalten sind Reste von fünf Kolumnen, die sich auf zwei Fragmenten (A und B) befinden. Der Text steht auf dem Verso. Die Stellung der beiden Fragmente zueinander ist durch die Aufzeichnungen auf dem Recto gesichert. Der Papyrus muß ursprünglich länger gewesen sein. Zumindest eine Kolumne ist am Beginn und am Ende verloren. Bei allen fünf Kolumnen fehlt der untere Teil. Wieviel hier fehlt, ist nicht zu erkennen.[1]

Die kleine Sammlung von rhetorischen Übungen ist sicherlich im Bereich der Schule entstanden. Der Inhalt der Prosastücke ist recht mannigfaltig. Folgende Abschnitte lassen sich erkennen:

A I 1-7: Ende einer Rede an einen Alexander.

A I 7-16: Rat des Klearchos an Kyros den Jüngeren, nicht an der Schlacht von Kunaxa teilzunehmen.

A I 17-30 und A II 1-24 gehören wahrscheinlich zusammen. Das Thema ist in beiden Kolumnen die Liebe. Eine direkte Verbindung läßt sich freilich nicht herstellen. Man hat auch hier eine Rede vor sich. Sie läuft auf das Geständnis hinaus, in unkörperliche Schönheit verliebt zu sein (ἐρῶ κάλλους ἄνευ cώ[μα]|-τ[ο]c, A II 8f.).

B I 1-12: Aus den Zeilenenden erkennt man noch, daß von einem Begräbnis die Rede ist.

B I 13f.: Beginn eines neuen Abschnittes, der wohl in B II seine Fortsetzung findet, wo die Fabel vom Schwan erzählt wird, der sich auch vom Großkönig nicht zum Gesang zwingen läßt.

B III 1-20: Anekdote, möglicherweise aus Athen.

B III 21-26: Anekdote aus dem Leben des Alkibiades.

Eine vergleichbare Sammlung rhetorischer Übungen ist PRIMI

1) Wenn sich freilich τοcούτων [αὐ]τὴν θεαcαμένων in A II 1f. auf den in A I 28f. erwähnten Festzug bezieht, kann nicht allzu viel verloren sein.

250. Rhetorische Übungen

20 (2.Jh.n.Chr.; Pack² 1996, A.Körte, APF 13,1939,116f. und B.Snell, Gnomon 15,1939,536). Nicht um eine Schularbeit, sondern um einen Kodex mit einer Progymnasmata-Sammlung handelt es sich bei Pack² 2528 (P.Rain.inv.29789, H.Gerstinger, Mitteilungen des Vereines klass. Philologen in Wien 4,1927,35-47).

Wie in PRIMI 20, so ist auch hier der Text durch manche Fehler entstellt. Aber der Schreiber hat sich doch einige Mühe gegeben. Die einzelnen Abschnitte sind nicht nur durch Paragraphoi getrennt (eine Ausnahme scheint A I 7 zu sein), sie tragen auch Überschriften, die eingerückt und kleiner geschrieben sind.

Die Schrift auf dem Recto gehört wohl am ehesten der zweiten Hälfte des 2.Jh. oder der ersten Hälfte des 3.Jh. an. Das Verso ist dann entsprechend jünger.

A I
Rand

τέχνην οὐκ εὔκολο[ν] μαν-
θάνων β[α]ρβάρων· δίδωμί
σοι τριήρεις, Ἀλέξανδρε, συμ-
4 μαχίαν οὐ δίδωμι, δίδωμι
δὲ συμμαχίαν, Ἀλέξανδρε,
τὴν 'δὲ' τῆς θαλάσ⟨σ⟩ης ἐπιστήμην
οὐ δίδωμι. σὺ δὲ μὴ μάχου,
8 ὦ Κῦρε, μὴ μάχου μηδὲ
Ἀρ{ρ}ιέος μάχεσθαι μηδ' ἄλ-
λος σατράπης. ἀρκοῦμεν
ἡμεῖς οἱ μύριοι, οὐ πισ[τ]εύ-
12 ω σε ἵππῳ, οὐδ' ἂν χρυσοχά-
λεινος ᾖ, οὐδ' ἂν Νησαῖος ᾖ.
τοιοῦτος ἵππος Μασ⟨ίσ⟩τιον
ἀπώλεσε, τοιοῦτος ἵππος
16 Μαρδ⟨όν⟩ιον ἀπώλεσεν.
 ἔφηβο ἰδὼν ⟨ε⟩ἰκόνα καὶ ἐρασθ[εὶς
 προσαν[]ε πε []ωρ [
 ε τ
20 ἀπὸ γυμνασίου τις ⟨ε⟩ἶδεν ἀπι-
ό[ν]τα ἔφηβον καὶ ἰ[δ]ὼν η[?]

ραθη. ἔc[τω], δεδόχθω. γέγο-
νεν πολλάκιc, τὸ βάδιcμα
24 ⟨ε⟩ἶλεν αὐτόν, τὸ cχῆμα, τὸ βλέ⟨μ⟩-
μα, ἡ cτολή. τὸ μέγιcτον ἐ-
πὶ τῶν ἐρωτικῶν π⟨ε⟩ίcειν
ἤλπιcε{ι}ν. ἤδη τιc {ε}ἰδὼν ἐν
28 εc [] [] ιοι [] πομπευου-
[] [] [] ουτοcα
[] αν [
_ _ _ _ _ _ _ _ _ _ _ _ _ _ _

A II
Rand

[]ι ἄδικοc, ⟨ε⟩ἰ τοcούτων [αὐ-
τὴν θεαcαμένων ι [
φράcω δὲ τὰ ἀληθῆ, οὐδ[ὲν
4 γάρ ἐcτί μοι πρὸc ὑμᾶ[c
ἢ ἄρ⟨ρ⟩ητον. ἐρῶ ἔρωτα [οὐ
νομιζόμενον οὐδὲ ἀ[ν-
θρώπινον, ἀλλὰ – τί εἴπ[ω; –
8 ἐρῶ κάλλουc ἄνευ cώ[μα-
τ[ο]c. τὸ δὲ καὶ ἐν τῇ πα[ι-
[δί] γραφῇ ὁμοίαν εἶν[αι
[τὴ]ν ἡλικίαν καὶ εἰc ἀ[εὶ
12 [το]ιαύτην μενοῦcαν [
[] γὰρ ὥcπερ ἐπὶ τῶν [
[] ων cωμάτων ὁ χρ[όνοc
cυμμαχε[ῖ] κα[ὶ] αγω-
16 νίζεται μετ[ὰ
μεταβάλλων [τὸ κάλλοc.
ἐνταυθοῖ δὲ τ [
ιc ἐcτιν ὁ τρόπ[οc
20 εται τὸ δεινὸν [
ἡδὺ βλέπει καὶ [
τὸν ἐρῶντα πο [
cθε μου καὶ πρ[ο]c[
24 [] ει η [
_ _ _ _ _ _ _ _ _ _ _

250. Rhetorische Übungen

B I
Rand

πα]ρασκευὶν ⟨ε⟩ἰδότων
τ]ῇ ταφῇ ω ἄλλα
]ματα καὶ χοαὶ
4]ων []ψανα οἷα
]η ἐκκομιδὴ αν
]φη ⟨ε⟩ἰσιν ὄχλο[υ]ς
]ειπ[ό]ντων γε
8] ὥσπερ ἐφιε-
]ν καὶ αὐλὸς ου
] αν ἐρωτικὸς
] ονον καὶ ἡ ε
12]ου κῶμος ἦν.

] ρε νμε ρο[
]ν[] []η [

B II
Rand

πους μὴ λάθωσι τὰ μέλη. τὸ
δὲ φιλόνεικον αὐτοῦ τῇδε
δηλοῦται. ἔλαβέν [π]οτε Φρὺξ
4 ἁλι[ε]ὺς ἐπὶ Φρυγίᾳ λίμνῃ Φρύ-
γα κύκνον, λαβὼν δὲ ἐν[ό]μι-
σε [δ]ῶρο[ν] ἄξιον εἶναι [β]ασιλέ-
ως. ἤνεγκε βασιλεῖ κἀκεῖ-
8 νος εἴληφεν. ἤκουσεν γάρ,
ὅτι φθέγγεται τελευτῶν
ὁ κύκνος. ἔτρωσε τὸν κύ-
κνον καὶ ἀπέθανε καὶ οὐκ ἤ-
12 κουσε. ἀλλὰ [ο]ὖν [ἐ]κ τοῦ βίου
παρὰ μ[ο]ῖραν ἐξέρχετα[ι], ἠμύ-
νατο τ[ὸ]ν φονέα [] [
π []καὶ 'ου' [] []κοι καὶ
16 οιλ[] α [] κύκνοι φ
λα[]κ ἀηδόνες
[] ς ἔξεστιν ε-

120 Literarische Texte

```
              ]  καθαρὰν προ
      20      ]  κην. ἐπὰν δει
              ]ν  [ ]
              ]  ω[   ]  [   ]  [
              ---------
```

B III

```
         Ἀθην[
         σπονδ[
         ηπερ[
     4   περικ...[
         α ει σπευδ [
         πολεμων π[
         τος [[χωρὶς ε[
     8   Ἀττικὴν [
         μενων ελ[
         ἐνπολέα [
         γὰρ αὐτὸς [
    12   την μειζ[
         κληρονομ[
         τάφοις α [
         οικεις ηδ[
    16   μεν παρ[
         τρια με[
         προστει[μ
         τὴν ἡμε[
    20   των κλη[ρ
         ‾‾‾‾‾‾‾‾
         Ἀλκιβιάδ[
         ηγορε[υσ]ε [
         σιν αυ[
         ‾‾‾‾‾‾
    24   θεαμα[
         τυ [
          [
         -----
```

A I 1-16 Nach einigen Sätzen, die an einen Alexander gerichtet sind, folgt in Z.7 ohne besonderen Einschnitt der Rat des Klearchos an Kyros, nicht an der Schlacht von Kunaxa teil-

zunehmen. Dieser ungekennzeichnete Übergang ist auffällig, da
der Schreiber sonst alle Stücke deutlich voneinander absetzt.
Man könnte annehmen, daß es sich hier um Auszüge aus Deklama-
tionen handelt, die der Schreiber besonders bewunderte. Die
Auszüge ließen sich mit den *colores* und *sententiae* bei Seneca
vergleichen (Hinweis von D.A.Russell und W.Lebek).

A I 1-7 Welcher Alexander gemeint ist, wird nicht deutlich.
Lloyd-Jones und Parsons denken an Alexander den Großen, der vor
seinem Angriff auf das Perserreich den Persern zur See unter-
legen und auf die Schiffe seiner griechischen Verbündeten an-
gewiesen war. Ein zweites Mal spielten Schiffe eine Rolle, als
die Phönizier zu Alexander desertierten. Man könnte vielleicht
auch an die Schwierigkeiten denken, die der Rückzug aus Indien
mit sich brachte.

Weniger wahrscheinlich ist es, daß hier Paris gemeint ist,
der für seine Fahrt nach Griechenland Schiffe bauen lassen
mußte (Proklos, Ep.Gr.Fr.I p.17 Kinkel; Il.V 62 und Schol.[ABC]
Il.V 64 = Hellan., FGrHist 4 F 142).

A I 1 Oder εὔκολο[c]. Gemeint ist τέχνην οὐκ εὔκολον μαν-
θάνειν βαρβάρῳ (Gronewald).

A I 7-16 Der Rat an Kyros, nicht an der Schlacht von Kuna-
xa teilzunehmen, beruht offensichtlich auf der Darstellung des
Ktesias. Ein deutlicher Hinweis ist die Warnung vor dem Pferd,
das nach Ktesias eine verhängnisvolle Rolle in der Schlacht
spielte. Bei Xenophon steht nichts davon, auch nicht bei Dio-
dor. Entsprechendes fehlte auch bei Dinon, soweit man das aus
Plut.Artox.10 beurteilen kann. Anders Ktesias. Er überlieferte
nicht nur den Namen des Pferdes, er hob offensichtlich auch
seine unbändige Art hervor, wie man aus Plutarch, der sich hier
auf Ktesias stützt, erfährt: Κύρῳ δὲ γενναῖον ἵππον ἄcτομον δὲ
καὶ ὑβριcτὴν ἐλαύνοντι, Παcακᾶν καλούμενον, ὡc Κτηcίαc φηcίν
(Artox.9). Wie Ktesias schließlich den Verlauf der Schlacht
erzählte, ist aus Plut.Artox.11 zu erkennen, wo Plutarch des-
sen Darstellung resümiert. Nachdem Artaxerxes durch Kyros ver-
letzt worden ist, muß er die Flucht ergreifen. Kyros aber wird
durch sein unbändiges Pferd an der Verfolgung gehindert: Κῦρον
δὲ τοῖc πολεμίοιc ἐνειλούμενον ὁ ἵπποc ἐξέφερεν ὑπὸ θυμοῦ μα-
κράν, ἤδη cκότουc ὄντοc ἀγνοούμενον ὑπὸ τῶν πολεμίων καὶ ζητού-

μενον ὑπὸ τῶν φίλων (Artox.11,3). Im Dunkeln umherirrend wird er schließlich, ohne erkannt zu werden, verletzt und stürzt vom Pferd. Das Pferd entflieht und Kyros schleppt sich, gestützt von einigen Eunuchen, zu Fuß weiter, bis er schließlich unerkannt von einem Kaunier getötet wird.

Die Person, die Kyros vor der Schlacht warnt, ist offensichtlich Klearchos. Vgl. Polyaen.II 2,3 Κλέαρχος Κύρῳ μὲν συνεβούλευεν αὐτῷ μὴ κινδυνεύειν, ἀλλ' ἐφορᾶν τὴν μάχην· μαχόμενον γὰρ μηδὲν μέγα συμπράξειν τῷ σώματι, παθόντα δέ <τι> πάντας ἀπολεῖν τοὺς μετ' αὐτοῦ. Daß sich Entsprechendes in den Persika des Ktesias fand, geht aus der Inhaltsangabe des Photios hervor: προσβολὴ Κύρου πρὸς τὴν βασιλέως στρατιὰν καὶ νίκη Κύρου, ἀλλὰ καὶ θάνατος Κύρου ἀπειθοῦντος Κλεάρχῳ (Photios, Bibl.72 p.43b 34 = FGrHist 688 F 16).

Der Vergleich mit dem Ende des Masistios fand sich wohl schon bei Ktesias. So hat man hier zwar nicht Ktesias selbst vor sich, erfährt aber doch einiges aus dessen Darstellung. Ktesias hat bis in spätantike Zeit nichts an Beliebtheit eingebüßt, seine Verwendung in der Schule zeigt der Kölner Papyrus. Zu Ktesias auf Papyrus vgl. oben die Einleitung zu Nr.248.

A I 9 Ἀριαῖος: Freund des jüngeren Kyros und Mitkämpfer in der Schlacht von Kunaxa (Xen.Anab.I 8,5. 9,31; Oecon.4,19; Diod.XIV 22,5. 24,1; Plut.Artox.11).

Ἀριαῖος μαχέσθω, oder μάχεσθαι (=-σθε)? Gronewald erwägt auch Infinitiv (epischer Gebrauch, Kühner-Gerth II 20f.).

A I 11 οἱ μύριοι: die für Kyros angeworbenen griechischen Söldner. Xen.Anab.I 7,10 ἐνταῦθα δὴ ἐν τῇ ἐξοπλισίᾳ ἀριθμὸς ἐγένετο τῶν μὲν Ἑλλήνων ἀσπὶς μυρία καὶ τετρακοσία, πελτασταὶ δὲ δισχίλιοι καὶ πεντακόσιοι. Bei Diodor XIV 19,7 sind es 13 000 Söldner. Aristid.XXVI 17 ἡ τῶν σὺν Κλεάρχῳ μυρίων (δύναμις). Iustin.V 11 *in eo poelio decem milia Graecorum in auxilio Cyri fuere.*

A I 12ff. Hdt.IX 20 Μασίστιος εὐδοκιμέων παρὰ Πέρσῃσι, τὸν Ἕλληνες Μακίστιον καλέουσι, ἵππον ἔχων Νησαῖον χρυσοχάλινόν τε καὶ ἄλλως κεκοσμημένον καλῶς.

A I 14-16 In dem Reitertreffen von Erythrai, das der Schlacht von Plataiai vorausging, fanden die für die Griechen gefährlichen Angriffe der persischen Reiterei dadurch ein Ende, daß das Pferd des Masistios, des Anführers der persischen Rei-

terei, von einem Pfeil getroffen wurde und zusammenbrach. Masistios stürzte zu Boden, konnte sich wegen seines schweren Schuppenpanzers nicht mehr erheben und wurde erschlagen (Hdt. IX 22f., Plut.Arist.14).

Wenn der Text auf dem Papyrus den Eindruck erwecken will, daß dieses für die Perser unglücklich verlaufene Reitertreffen und der Tod des Masistios eine Vorentscheidung der darauf folgenden Schlacht bei Plataiai darstelle, in der Mardonios fiel, so entspricht das nicht den historischen Tatsachen. Wohl machte der Tod des Masistios im persischen Heer einen großen Eindruck und die Feindseligkeiten begannen erst wieder nach Ablauf einer Trauerzeit (Hdt.IX 24f.,31), aber das Reitertreffen hatte auf die einige Zeit später stattfindende Schlacht keinen Einfluß mehr.

Mardonios kam durch einen Spartaner um, der ihm mit einem Stein den Kopf zerschmetterte (Plut.Arist.19). Daß sein Pferd dabei eine ähnlich unglückliche Rolle spielte wie das des Masistios, wie man aus dem Text auf dem Papyrus herauslesen könnte, ist nicht überliefert. Herodot spricht nur davon, daß Mardonios auf einem Schimmel kämpfte (IX 63).

A I 17-19 In etwas kleinerer Schrift und links eingerückt, zwischen zwei Paragraphoi, der Titel des nächsten Abschnittes.

A I 17 ἐφηβο.: Der Buchstabe nach dem Omikron ist korrigiert. Ob υ oder ς beabsichtigt war, läßt sich nicht mehr sicher entscheiden; ἐφήβου scheint wahrscheinlicher zu sein.

A I 18f. προσαν[έθ]ετο Gronewald, danach vielleicht περ[ι : προσαν[γ]έλ<λ>ει Russell (προσαγγέλλει ἑαυτόν). Das erwartete ἑαυτόν könnte in der nächsten Zeile stehen: ἑαυτό[ν; α und υ bereiten aber Schwierigkeiten; man ist eher versucht, εβ oder εκ zu lesen.

Russell vermutet hier "a προσαγγελία exercise, i.e. the young man finds life not worth living and 'denounces' himself. The theme is like that of 'the painter who falls in love with the picture he has made', as in Libanius 8.435 Foerster, Aristaenetus epist.2.10 and Onomarchus in Philostr.VS 2.18." Zur προσαγγελία vgl. D.A.Russell, Greek Declamation, Cambridge 1983, 35f. und 140.

Am Ende der Z.18 wohl eher]ωρ.[als]ωκ.[(die Form des

Rho läßt sich mit dem ρ in φράcω, A II 3, vergleichen), danach wären cι̣[, ει[oder ευ[möglich.

A I 22 ἠ̣|ρά<c>θη : denkbar wäre auch ἠρέθη (Gronewald).

A I 24 Demosth.XXI 72 τῷ cχήματι, τῷ βλέμματι, τῇ φωνῇ.[Xen.] Apol.27 καὶ ὄμμαcι καὶ cχήματι καὶ βαδίcματι φαιδρόc. Sappho, fr.16,17f. ἐρατόν τε βᾶμα κἀμάρυχμα λάμπρον ἴδην προcώπω.

A I 25 Theocr.II 143 ἐπράχθη τὰ μέγιcτα (Hinweis von Parsons).

A I 26 π<ε>ίcειν: in ν Korrektur. Zur Konstruktion vgl. Ep.Hebr.6,9 πεπείcμεθα ... τὰ κρείccονα καὶ ἐχόμενα cωτηρίαc. ἐρωτικῶν· πείcειν Lebek.

A I 27 εἶδεν ist weniger wahrscheinlich, aber wohl nicht ganz auszuschließen.

A I 28 θεcμ[ο]φ[ορ]ίοι[c] Gronewald.

A I 29 Vielleicht πομπεύου|[cαν κόρην (oder παῖδα, παρ-θένον, εἰκόνα) καὶ το]coῦτοc ἀ̣|[ληθινὸc ἔρωc τῆc] ἀνθρ[ώ|που εἷλεν αὐτόν (Gronewald).

A II Die Kolumne ist in einer Breite von 5 cm erhalten. A I ist 5,5 cm breit, B II 6 cm.

A II 1f. Nach dem Bruch am Beginn der Z.1 eine Senkrechte, wohl ι. Am Ende der Z.2 zwei senkrechte Hasten, die zweite etwas nach rechts gekrümmt: ιc oder ιε ? Wohl nicht π, da man sonst noch Spuren des Querstrichs sehen müßte.

Gronewald erwägt: "Warum ist diese Liebe schlecht [κα]ὶ̣ ἄ-δικοc, <ἐ>ὶ τοcούτων [αὐ]|τὴν θεαcαμένων <ἐ>ὶc [ἐρῶ;]"

Wenn sich τοcούτων [αὐ]τὴν θεαcαμένων auf den in A I 28f. erwähnten Festzug bezieht, läßt sich die Situation mit dem Verhalten der θεώμενοι in Xen.Ephes.I 2,7 vergleichen (Hinweis von Parsons).

A II 4 ὑμᾶ[c korrigiert aus ἡμᾶ[c.

A II 5 Vielleicht ἢ <κρυπτὸν ἢ> ἄρρητον, e.g. (Parsons). ερωτα korrigiert aus ορωτα. Max.Tyr.XIX 4 ἐκεῖνον τὸν ἔρωτα ἐρῶν ἀνήρ. [οὗ] Gronewald.

A II 6 ἀ[ν]|θρώπινον Gronewald.

A II 9 πα[ι]|[δὶ] Kassel : oder πα[ι]|[δὸc] Merkelbach. Dem am Anfang von Z.10 zur Verfügung stehenden Platz entspricht aber [δι] besser, [δοc] scheint etwas zu lang zu sein. πά|[cῃ] Lebek.

A II 12f. Am Ende von 12 ein Verbum oder ein prädikativ gebrauchtes Adjektiv und am Anfang von 13 [οὐ] oder [καὶ] (Merkelbach). Oder [οὐ|δὲ] γὰρ ?

A II 13f. Nach ἐπὶ τῶν eine nach rechts geneigte Senkrechte am Bruch: ν,μ,γ,π,α. Vor ων in Z.14 eine Senkrechte: ι,ν,μ. ἀ[λη|θι]νῶν Lebek.

A II 15 cυναγω]|νίζεται : καταγω]|νίζεται ? Nesselrath.

A II 16 μετ[ὰ χρόνον τινά] Merkelb. : μετ᾽ [ἐμοῦ ἠρέμα] ? Gronew. : μετ[ὰ τὴν ἥβην] Lebek : μετ[ὰ τῆc ἡλικίαc] Russell.

A II 18 Vielleicht το[.

A II 19 ἀποκρού]|εται τὸ δεινόν ("the horror [of old age] is put off") oder etwas Ähnliches (Parsons).

A II 21 γ[oder π[. γ[ελᾷ εἰc] ?

A II 22 ποc[

A II 18-21 Gronewald ergänzt: ἐνταυθοῖ δὲ το[ῦ κάλλουc (oder το[ὔμπαλιν)]| <ε>ἷc ἐcτιν ὁ τρόπ[οc· καὶ ἀκού]|ετε τὸ δεινόν· [πάντοτε]| ἡδὺ βλέπει καὶ γ[ελᾷ

B I 1 πα]ραcκευὴν

B I 2 τ]ῇ ταφῇ ἑῶ oder θῶ ?

B I 3 θυμιά]ματα : μειλίγ]ματα Gronewald : eventuell πέμ]-ματα Merkelbach.

B I 4]ων λε[ί]ψανα Gronewald. Paläographisch möglich wäre auch ἀναλ]ῶναι [ἐ]ψανά.

B I 6 τα]φῇ Gronewald.

B I 7 Vielleicht -λ]ειπ[ό]ντων Merkelbach.

B I 8 γ]ὰρ oder]αι.

B I 11]τονον oder]˙ι ὄνον (]τι,]ει).

B I 12 Wohl κῶμοc, aber βωμόc ist nicht ganz auszuschließen. Zur Form des Eta in ἥν vgl. ταφῇ (B I 2).

B I 13 Vielleicht]ερεον oder]χρεον, danach vielleicht μεικρο[.

B II 1 ff. Die hier folgende Fabel, daß sich der Schwan auch nicht durch den Großkönig zum Singen zwingen läßt, ist neu. Daß der Schwan singe, besonders vor seinem Tod, ist eine der antiken Literatur ganz geläufige Vorstellung (vgl. Gossen, Schwan, RE II A 1, Sp.785-787.

B II 1 τοὺc ἀνθρώ]πουc

B II 2 Das φιλόνικον des Schwans besteht darin, daß er sich durch den Großkönig nicht zum Singen zwingen lassen will. Dieser Gedanke wird wohl dann erst ganz deutlich, wenn man bedenkt, daß in der Antike Dichter und Philosophen Schwänen gleichgesetzt wurden.

B II 14 Vielleicht τ[ὸ]ν φονέα ἐπιγι[

B II 15-18 Den linken Rand dieser Zeilen bildet ein Fragment, das nur nach äußeren Kriterien plaziert ist.

B III 1-3 Überschrift des nächsten Abschnitts. Ἀθην[αῖοι, cπονδ[αῖc, ἠπεί[θηcαν ? Gronewald. Oder Z.3 η Περ[ικλ- (Merkelbach).

B III 4 Vielleicht Περικλῆc.

B III 5 αζει oder απει, danach cπευδο[oder cπευδω[.

B III 9f. Merkelbach erwägt [παρ]|ενπολέα und denkt daran, daß hier von Perikles erzählt sei, der im Alter seinem Sohn, den er von der Milesierin Aspasia hatte, gegen das von ihm selbst verschärfte Familienrecht das Bürgerrecht verschaffen wollte (Plut.Pericl.37); παρεμπολάω wird von unechten Bürgern gebraucht, die nebenher eingeschmuggelt worden sind (Pollux 3,56 = Com.Adesp.96 Kock, E.Med.910).

B III 14 Oder ταψοιc.

B III 19 ἠμέ[ραν oder ἠμε[τέραν.

B III 21-23 Ἀλκιβιάδ[ηc ἀπ]ηγόρε[υc]ε [μάθη]cιν αὐ[λήcεωc ? Gronewald (vgl. Plut.Alc.2,5-6).

B III 24 Vielleicht θέαμα [καινὸν (Merkelbach).

B III 25 τυπ[oder τυγ[.

K.Maresch

Nr.251-254

Literarisch überlieferte Texte

251. SOPHOKLES, AIAS 1-11

Inv.4949 Recto 3,5 x 8 cm Verso unbeschrieben
Sammlung Günter Henle Herkunft unbekannt
Mitte 2.Jhdt.nach Chr. Tafel I

Auf dem Recto (→) des schmalen Fragments einer Papyrusrolle sind geringe Reste der ersten elf Verse des sophokleischen Aias erhalten. Oben ist ein Rand von ca.1,5cm sichtbar, an den übrigen Seiten ist der Papyrus abgebrochen. Er ist geschrieben in einer kalligraphischen Kapitale, die ihren wohl bekanntesten Repräsentanten im Hawara-Homer hat und auf die Mitte des 2.Jahrhunderts nach Chr. datiert wird; vgl. E.G.Turner, Greek Manuscripts Nr.13. Unter den Papyrusfragmenten sophokleischer Dramen ist dieser Schrifttypus vertreten in P.Oxy.18.2180 und PSI 11.1192 (beide aus Oedipus Rex), die sehr wahrscheinlich aus ein und derselben Rolle stammen.

An Lesehilfen finden sich V.6 Apostroph und Hypodiastole.

Für die Textkritik bietet der Papyrus nichts Interessantes. In V.6 teilt er mit dem Laurentianus L nach dessen Korrektur die graphische Variante νεοχάρακθ' (aus νεοχάρακτ') statt assimiliertem νεοχάραχθ'; vgl.Kühner-Blass I 260f.

Ein gewisses Interesse könnte der Papyrus dadurch beanspruchen, dass er den Anfang eines Dramas, vielleicht auch den Anfang einer Ausgabe der Dramen des Sophokles enthält.[1] Wahrscheinlich begann die Ausgabe der sieben Auswahlstücke, die Wilamowitz für das zweite Jahrhundert postuliert hat, mit dem Aias; vgl.Wilamowitz, Einleitung in die griechische Tragödie 196. Das Fehlen eines Buchtitels Σοφοκλέους Αἴας (oder eines der längeren in der Hypothesis bezeugten Titel Αἴας Μαστιγοφόρος oder Αἴαντος θάνατος) braucht nicht zu

1) Bei einer vollständigen alphabetischen Ausgabe könnten vorher noch Athamas und Aias Locrus gestanden haben. Aias Locrus konnte man noch im 2.-3.Jahrhundert nach Chr. lesen; vgl.P.Oxy.44.3151.

überraschen. Abgesehen davon, dass er im verlorenen Teil des oberen Randes gestanden haben kann, entspricht es der zu dieser Zeit üblichen Praxis, dass der Titel erst am Ende des Werkes als 'subscriptio' erscheint; vgl.E.G.Turner, Greek Manuscripts 16. Noch der jüngst veröffentlichte Papyrus der Trachinierinnen P.Oxy.52.3688 aus dem 5.-6.Jahrhundert weist einen Endtitel auf.

Mit dem neuen Kölner Papyrus erhöht sich die Zahl der Papyri mit den erhaltenen Dramen des Sophokles auf siebzehn. Zu den elf bei Pack[2] aufgeführten Papyri sind hinzugekommen: P.Berol.17058 (Philoktet, 4.-5.Jhdt.), ed.K.Treu, Kleine Klassikerfragmente 434f. in: Festschrift zum 150-jährigen Bestehen des Berliner Ägyptischen Museums, Berlin 1974. - P.Amst.68 (Trachinierinnen, 3.Jhdt.nach Chr.), ed.J.Lenaerts, Papyrus Littéraires Grecs 17ff., Brüssel 1977. - P.Mich.6585a (Antigone, 1.Jhdt.vor bis 1.Jhdt.nach Chr.), ed.T.Renner, ZPE 29 (1978) 13ff. - P.Oxy.52.3688 (Trachinierinnen, 5.-6.Jhdt.). - P.Berol.21208 (Aias, 5.-6.Jhdt.), ed.H.Maehler, Bruchstücke spätantiker Dramenhandschriften aus Hermupolis, Archiv für Papyrusforschung 30 (1984) 5f. - Ausserdem Addenda zu bereits bekannten Papyri: P.Oxy.52.3686 (Antigone, zu P.Oxy.6.875) und P.Oxy.52.3687 (Trachinierinnen, zu P.Oxy.15.1805).

 Rand

```
           δε] δορκ[α
  2     αρπα]cαι θηρ[ωμενον
           να]υτικ[αιc
  4        ε]cχατην[
              ]μετ[ρουμενον
  6    νεοχ]αρακθ᾽ οπ[ωc
        εν]δον ευ δε c[ εκφερει
  8         ευ]ρινο[c
         τυγχα]νει κ[αρα
 10         ξι]φο[κτονουc
           παπ]τα[ινειν
              . . .
```

 M.Gronewald

252. EURIPIDES, ORESTES 134-142

Inv. 39 Recto 3,5 x 6,7 cm Verso unbeschrieben
2.-1.Jhdt.vor Chr. Herkunft unbekannt

*P.Köln III 131 (mit Photo). M.Gronewald, ZPE 39 (1980) 35-36. O'Callaghan, Studia Papyrologica 20 (1981) 15-24 (mit Hinweis auf M.Gronewald am Ende des Artikels). O.Musso, ZPE 46 (1982) 43-46.

Der in P.Köln III 131 (Adespotum: Prosafragment(?)) erstmals publizierte Papyrus ist inzwischen als Euripides, Orestes 134-142 identifiziert worden. Er ist oben und an der linken Seite abgebrochen, während rechts und unten ein Rand erhalten ist. Es handelt sich um das untere Kolumnenende aus einer Buchrolle, die parallel zu den Fasern (→) beschrieben ist. Mit Lesezeichen ist der Papyrus nicht versehen. Die Verse 140-141 müssen in 'Eisthesis' gestanden haben.
Nach den in der Edition von W.Biehl (1975) pp.LX-LXI aufgeführten Orest-Papyri sind neben dem Kölner Papyrus bekannt geworden: P.Berol.17051+17014 (6.-7.Jhdt.), ed.J.Lenaerts, Papyrus Littéraires Grecs 19ff., Brüssel 1977. - PL III/908 (2.Hälfte des 2.Jhdt.vor Chr.), ed.R.Pintaudi, Studi Classici e Orientali 35 (1985) 13-23. - P.Oxy.53.3716 (2.-1.Jhdt.), 3717 (2.Jhdt.), 3718 (5.Jhdt.), ed.M.W.Haslam.

. . .
```
134    εκτηξο]υc εμ[ον
         ορ]ω μεμη[νοτα
136    ] ποδι
         εc]τω ψοφο[c
138    με]ν αλομο[
         γε]νηcεται
140      ι]χνοc αρβ[υληc
         ]
142    ]ρομα μοι κοιτ[αc
```

137 χωρεῖτε, μὴ ψοφεῖτε, μηδ' ἔςτω κτύπος alle Handschriften ausser V,C² und Monac.560, die anstelle von ψοφεῖτε die Lesung κτυπεῖτε bieten. Möglicherweise teilte der Papyrus die Variante κτυπεῖτε (so auch Musso).

138 Vor der Lücke sehr wahrscheinlich ο[, nicht ω[. Der Papyrus stimmt in dieser Zeile nicht mit dem überlieferten Text überein: φιλία γὰρ ἡ cὴ πρευμενὴc μέν, ἀλλ' ἐμοὶ
τόνδ' ἐξεγεῖραι cυμφορὰ γενήcεται.
Merkelbach vermutet ἀλ<λ>' ὀμῶ[c] (so auch Musso), falls nicht Verschreibung anzunehmen ist; auch ὀμο[ῦ] wäre vielleicht möglich.

140-141 Diese Verse (des Chores, so die Handschriften) müssen um ca.7 Buchstaben nach rechts eingerückt gewesen sein. Da V.141 ganz in der Lücke verschwindet, hat er wohl die Form gehabt, in der er von Dionysios von Halikarnassos zitiert wird (mit κτυπεῖτ' am Ende des Dochmius); die Handschriften haben den Zusatz μηδ' ἔcτω κτύπος.

142 Überliefert ist der lyrische Vers (2 Dochmien) in der Form ἀποπρὸ βᾶτ' ἐκεῖc', ἀποπρό μοι κοίτας. Es hat den Anschein, dass dieser Vers im Gegensatz zu den beiden vorangehenden nicht nach rechts eingerückt war - möglicherweise also Rollenwechsel (Elektra) wie in den Handschriften. Bei]ρομα μοι nehmen O'Callaghan und Musso Verschreibung an für ἀποπ]ρό {μα} μοι, Merkelbach ergänzt ἀδ]ρομα ("ohne zu laufen").

M.Gronewald

253. ISOKRATES, AD NICOCLEM 19-20

Inv.227 Recto 3 x 6 cm Verso unbeschrieben
2.Jhdt.nach Chr. Herkunft unbekannt
 Tafel IV

Das Papyrusfragment ist parallel zum Verlauf der Fasern(→)
beschrieben in einer Schrift, die dem zweiten nachchristli-
chen Jahrhundert zuzuweisen ist; vgl.E.G.Turner, Greek Manu-
scripts Nr.17. Die Rückseite ist unbeschrieben. Das einer Pa-
pyrusrolle entstammende Fragment ist oben, unten und an der
rechten Seite abgebrochen, der linke Kolumnenrand ist teil-
weise sichtbar. In Z.3 ist ein Hochpunkt erhalten, die Para-
graphos dagegen zusammen mit dem Rand verloren; unterhalb der
Anfänge von Z.9 und Z.12 findet sich jeweils eine Paragraphos,
während hier die Hochpunkte zusammen mit dem Text verloren
sind. Die Breite der vollständigen Kolumne betrug etwa fünf-
zehn Buchstaben, was ca.6cm entspricht, auf der rechten Sei-
te fehlen durchgehend etwa sieben Buchstaben.
Der Text stammt aus Ad Nicoclem 19-20, dem in der Überlie-
ferung der Papyri nach Ad Demonicum und Panegyricus am häu-
figsten vertretenen Werk des Isokrates. Die vollständigste
Liste der nach Pack[2] (1965) bekannt gewordenen Isokrates-Pa-
pyri findet sich zu P.Yale II 103 (Helena und Plataicus). Hin-
zuzufügen sind P.Mil.Vogl.inv.1203, Studia Papyrologica 21
(1982) 97ff. (Nicocles), sowie P.Oxy.52.3664 und 3665 (Pane-
gyricus). Der Kölner Papyrus überschneidet sich mit einem
bei Mathieu-Brémond, Isocrate II p.95 (= Pap.1 bei Drerup
p.IV) mit Pap.[1] bezeichneten viel späteren Papyrus aus Mar-
seille (= Pack[2] 1254). Wie dieser enthält der neue Papyrus
den seit Benseler der Interpolation verdächtigten § 19. Auch
Pap.[4] (bei Mathieu-Brémond p.96 = Pack[2] 1258) enthält solche
umstrittenen Paragraphen, die in der Rede De antidosi fehlen.
Allerdings ist auch dieser Papyrus erst in spätere Zeit da-
tiert (3.-4.Jhdt.). Dass bereits Grammatiker des zweiten Jahr-

132 Literarische Texte

hunderts § 19 lesen konnten, zeigt ein Zitat in Bekker, Anecdota Graeca 149,16 (Περὶ cυντάξεωc). Der neue Papyrus liefert nun den handschriftlichen Beweis.

Der Papyrus wurde kollationiert nach den Ausgaben von Drerup, Benseler-Blass und Mathieu-Brémond. Als Fazit ergibt sich: Zweimal steht die Lesung des Papyrus gegen die ganze Überlieferung, dreimal stimmt sie mit der Vulgata gegen den Urbinas Γ überein, einmal teilweise mit Γ, teilweise mit der Vulgata.

. . .

```
         [τω]ν κτημ[ατων και]       § 19
   2     [ταιc των φιλων ευερ-]
         [γε]cιαιc· τα [τοιαυτα]
   4     των αναλω[ματων αυ-]
         τω τε coι πα[ραμενει]
   6     και τοιc επι[γιγνομε-]
         νοιc πλεον[οc αξια]
   8     των δεδα[πανημε-]
         νων καταλ[ειψειc τα]       § 20
  10     προc τουc θε[ουc ποιει]
         μεν ωc οι π[ρογονοι]
  12     κατεδειξα[ν ηγου δε]
         το[υτο
```

. . .

2 Die Schrift ist in dieser Zeile vollkommen abgerieben.

3 Alle Handschriften überliefern τὰ γὰρ τοιαῦτα. Im Papyrus fehlte sehr wahrscheinlich γάρ (aus Platzgründen).

7 πλεον[οc ist gegenüber πλειονοc die frühere Schreibung der attischen Inschriften; vgl.Threatte 322; Meisterhans-Schwyzer 152. Die Vulgata (Λ und Π) überliefert an dieser Stelle πλέονοc, während Urbinas Γ und Pap.[1] (dieser πλιονοc) die Schreibung πλείονοc nahelegen, die auch in den Ausgaben nach Corais bevorzugt wird. Nach der Information von Drerup zu In Sophistas 10 findet sich in Γ dreiundzwanzigmal πλείονοc, vierzehnmal πλέονοc. Viel ungünstiger für πλε- gegenüber πλει- in Γ ist das Verhältnis im Plural von Genitiv und Dativ.

8 Diese Zeile weist wegen der grossen Ausführung der Deltas nur dreizehn Buchstaben auf.

9-10 Die Lesung τὰ πρός (Bekker und die modernen Editoren) ist im Papyrus aus Platzgründen sehr viel wahrscheinlicher als das in Γ überlieferte τὰ μὲν πρός. Die Vulgata Λ, Θ in dem Exzerpt in De antidosi, Pap.[1] bieten τὰ περί, Π hat καὶ τὰ περί.

12 δὲ fehlt in Γ$_1$ (nachgetragen in Γ$_5$), steht in allen übrigen Handschriften und modernen Ausgaben.

13 το[υτο: Wortstellung wie in der Vulgata: τοῦτο εἶναι θῦμα κάλλιστον Λ und Π, τοῦτο θῦμα κάλλιστον εἶναι Θ in dem Exzerpt in De antidosi und Pap.[1]. θῦμα τοῦτο κάλλιστον εἶναι Γ und die modernen Editoren.

<div align="right">M.Gronewald</div>

254. AISCHINES, IN CTESIPHONTEM 239

Inv.7926 Recto 2,5 x 4 cm Verso unbeschrieben
2.Jhdt.nach Chr. Herkunft unbekannt
 Tafel IV

 Das kleine Fragment stammt aus der oberen Kolumnenmitte einer Papyrusrolle. Oben ist ein Rand von ca.2cm erhalten, an den übrigen Seiten ist der Papyrus abgebrochen. Die Schrift verläuft mit den Fasern (→), die Rückseite ist unbeschriftet. Die Ausführung der Buchstaben ist ähnlich der im vorangehenden Isokrates-Papyrus, jedoch etwas kleiner. Zur Schrift, die ins zweite Jahrhundert nach Chr. gehört, vgl.E.G.Turner, Greek Manuscripts Nr.24; R.Seider, Paläogr.II Nr.28.
 Irgendwelche Lese- oder Interpunktionszeichen (etwa Apostroph in Z.2 oder Hochpunkt in Z.2 und Z.4) enthält das kleine Fragment nicht. Die Anzahl der Buchstaben pro Zeile beläuft sich auf ca.20, was einer ursprünglichen Kolumnenbreite von ca.5cm entspricht.
 Mit dem Kölner Papyrus erhöht sich die Zahl der Aischines-Papyri auf achtzehn. Fünfzehn Papyri sind registriert im Neudruck 1978 der 2.Auflage von Blass' Teubneriana 1908 durch U.Schindel, Addenda XXI. Der dort als P 15 bezeichnete Pap. Colon.inv.9527 ist mittlerweile als P.Köln II 65 erschienen. Neu hinzugekommen sind P.Oxy.Hels.1 (De falsa legatione) und P.Duk.inv.G 44, ed.W.H.Willis, Studies presented to Sterling Dow, 1984, 311ff. (Contra Timarchum). Die Rede in Ctesiphontem ist nunmehr mit zehn Papyri vertreten gegenüber vier Papyri mit Contra Timarchum und vier mit De falsa legatione. Überschneidungen eines der früher bekannt gewordenen Papyri mit dem neuen Kölner Fragment ergeben sich nicht.
 Der Papyrus enthält eine neue Lesung und bietet eine von Blass im Text vorgenommene orthographische Verbesserung.
 Zur Kollation des Papyrus wurden herangezogen F.Schultz, Aeschinis Orationes 1865 und die oben genannte Teubneriana.

Rand

[καιρος] και φοβος [και χρεια]
2 [cυμμα]χιαc το δ αυ[το τουτο]
[και την] Θηβαιων [cυμμα-]
4 [χιαν εξ]ηργαcατο cυ [δε το]
[μεν των Θ]ηβαι[ων ονομα και]
. . .

2 cυμμα]χιαc steht singulär gegenüber der Überlieferung cυμμάχων. Die Lesung des Papyrus ist vermutlich hervorgerufen durch den parallelen Ausdruck in § 141 derselben Rede: καιρὸc καὶ φόβοc καὶ χρεία cυμμαχίαc.

3-4 Der Papyrus teilt die Wortstellung der Handschriftengruppen B und M (bei Blass C); A bietet unrichtig τὴν cυμμαχίαν Θηβαίων.

4 εξ]ηργαcατο: ἐξηργάcατο Blass für das in A überlieferte ἐξειργάcατο; vgl. Meisterhans-Schwyzer 171. - Die beiden anderen Handschriftenklassen B (ausser dem Parisinus g, in dem ἐξηργάcατο als Variante erscheint) und M haben ἐξειργάζετο.

cυ [δε: unsinniges οὐδὲ hat der Laurentianus aus der Handschriftengruppe B.

M.Gronewald

II. CHRISTLICHE TEXTE

255. UNBEKANNTES EVANGELIUM ODER EVANGELIENHARMONIE
(FRAGMENT AUS DEM "EVANGELIUM EGERTON")[*]

Inv. 608 5,5 x 3 cm Papyruskodex
ca.150 (?) Herkunft unbekannt
 Tafel V

Das kleine Fragment stammt aus demselben Papyruskodex wie P.Lond.Christ.1, bekannter unter dem Namen P.Egerton 2. Der im Britischen Museum befindliche Papyrus wurde 1935 erstmals ediert von H.I.Bell und T.C.Skeat, Fragments of an Unknown Gospel (mit Abbildung), dann im selben Jahr mit Berichtigungen von denselben, The New Gospel Fragments.

Der Papyrus erregte damals einiges Aufsehen sowohl wegen seiner frühen Datierung als auch wegen seines Inhalts. Die Herausgeber datierten die drei fragmentarischen Papyrusblätter auf ca.150 mit Verweis auf Schubart, der ein noch früheres Datum für möglich hielt. Nach Bekanntwerden des Johannesevangeliums P.Bodmer II wurde P.Egerton 2 wegen der paläographischen Verwandtschaft mehrfach herangezogen, um eine Datierung für P.Bodmer II zu gewinnen. H.Hungers Datierung von P.Bodmer II auf die Mitte des zweiten Jahrhunderts stiess auf den Widerstand von E.G.Turner, der den Anfang des dritten Jahrhunderts für wahrscheinlicher hielt; vgl.E.G.Turner, Greek Manuscripts Nr.63. Die Datierung von P.Egerton 2 dagegen hat Turner nicht angefochten; vgl.ders., Typology S.3 und Tabelle S.144 (unter NT Apocrypha 7). An der alten Datierung ist auch festgehalten in J.van Haelst, Catalogue Nr.586 und K.Aland, Repertorium Nr.Ap 14.

Nachzutragen ist, dass sich in dem Kölner Fragment nun auch Apostroph zwischen Konsonanten (ανενεγ'κον) wie in P.Bodmer II findet, was nach E.G.Turner, Greek Manuscripts 13,3 eher ins

[*] R.Merkelbach danke ich herzlich für hilfreichen Rat.

dritte Jahrhundert weist. Doch auch bei einer eventuellen
Datierung um 200 würde P.Egerton 2 immer noch zu den frühesten christlichen Papyri zählen.

Mit der frühen Datierung ging das inhaltliche Interesse
zusammen, welches der Papyrus hervorrief; konnten doch die
Herausgeber als Ergebnis ihrer Untersuchung S.38 zusammenfassen: "The evidence indicates rather strongly that it represents a source or sources independent of those used by
the Synoptic Gospels, and very likely, in part at least,
authentic. Its relation to John is such as to suggest for
serious consideration the question whether it may be, or
derive from, a source used by that Gospel." In der sich anschliessenden Flut von Stellungnahmen kompetenter Bibelforscher wurden diese Spekulationen korrigiert, zumal die Abhängigkeit vom Johannesevangelium wurde kaum noch in Frage
gestellt [1]. Das bis heute gültige Fazit der gelehrten Diskussion zieht J.Jeremias in Hennecke-Schneemelcher, Neutestamentliche Apokryphen I S.59: "Es finden sich Berührungen mit
allen vier Evangelien. Das Nebeneinander von johanneischem ...
und synoptischem Stoff ... und der Umstand, dass der johanneische Stoff mit synoptischen Wendungen, der synoptische
mit johanneischem Sprachgebrauch durchsetzt ist, lässt vermuten, dass der Verfasser die kanonischen Evangelien sämtlich kannte. Jedoch hat er keines von ihnen als schriftliche
Vorlage vor sich gehabt, vielmehr zeigen die oben erwähnten,
durch Wortanklänge veranlassten Digressionen ... dass der
Stoff nach dem Gedächtnis wiedergegeben ist. So dürften wir
ein Beispiel für die Überschneidung schriftlicher und mündlicher Überlieferung vor uns haben: obwohl die Tradition bereits schriftlich fixiert war, wurde sie noch weiterhin gedächtnismässig weitergegeben und fand auf diese Weise ... einen neuen schriftlichen Niederschlag."

Das Kölner Fragment ergänzt Fr.1 von P.Egerton 2 am unteren Ende (ab Z.19 verso, ab Z.39 recto nach der alten Zählung) um ca.5 Zeilen. Die durchlaufende Zeilenzählung der

[1] Eine Ausnahme bildet die Dissertation von G.Mayeda,
Das Leben-Jesu-Fragment Papyrus Egerton 2 und seine Stellung in der urchristlichen Literaturgeschichte, Bern 1946.

138 Christliche Texte

Fragmente verändert sich dadurch in der Weise, dass bei Fr.1 recto drei Zeilen, bei den Fragmenten 2 und 3 sieben Zeilen zu der alten Zählung hinzuzurechnen sind.

Auf dem Verso von Fr.1 werden im neuen Teil des Papyrus die Zitate aus Johannes fortgesetzt, die sich an einen Sabbatbruch Jesu anschliessen. Der neue Teil des Recto von Fr.1 führt überraschend die nach den Synoptikern erzählte Heilung des Leprakranken mit einer johanneischen Wendung (Io 5,14) zu Ende. Das bestätigt die bereits anhand des 'Zinsgroschengesprächs' in Fr.2 recto gemachte Beobachtung, dass "der synoptische mit johanneischem Sprachgebrauch durchsetzt ist" (J. Jeremias).

Inv.608

```
                        . . .
verso (↑)   19           ]τοιcυπαυτου[
                         ]οιc· ειγαρεπι [
            21           ]επιcτευcατεα[
                     ]ρ[ ]εμουγαρεκεινο[
                                       ϋ
            23       ]ντοιcπατ[ ]cιν[[η]]μω[
                     ]ε[ . . . . . ] [
                           . . .

                        . . .
recto (→)   [ ]π[                    42 (39)
            δεαυτωοιη[
            τονεπιδειξον[             44 (41)
            καιανενεγ·κον[
                         προ[
            [ ]αριcμουωc[[επ]]ε[      46
            [ ]ηκετια[ ]ρτανε [
                         ]‾[         48
                        . . .
```

19 υπα- : Reste von υ mit Trema darüber und von α sind auf P.Egerton 2 erhalten.

20 Hinter επι ist der rechte Rand sichtbar.

21 Der Hochpunkt vor επιcτευcατε ist auf P.Egerton 2 erhalten als letzte Spur am unteren Ende des Verso von Fr.1.

23 ημω[ist wahrscheinlich in ʽΰʼμω[korrigiert.

43 Der Abkürzungsstrich von Ιη(couc) ist auf P.Egerton 2 erhalten.

45 Zur Form ἀνένεγκον vgl.Mandilaras, The Verb § 683,2.

46 Oberhalb des Loches bei c erscheint ein Punkt von mir unklarer Bedeutung.

47 Die mittlere Horizontale des letzten E ist lang in den freien Raum vor der Bruchstelle des Papyrus ausgezogen, wie sonst am Zeilenende.

48 Wahrscheinlich Abkürzungsstrich eines Nomen sacrum, dahinter unbestimmte Spur.

Es möge hier eine Rekonstruktion des gesamten Textes folgen, wie er sich jetzt darbietet. Die Abfolge der drei Fragmente ist ungewiss. Im folgenden liegt die Anordnung zugrunde, die U.Gallizia, Aegyptus 36 (1956) 47 vorgeschlagen hat.

```
                            Fr.1
verso (↑)                    . . .
                              ]ι [
 2         [......] τοῖc νομικο[ῖc
           [......]ντα τὸν παραπράcc[οντα
 4         [......]μον καὶ μὴ ἐμέ·  [ ]α
           [......] οποιεῖ πῶc ποιε[ῖ·] πρὸc
 6         [δὲ τοὺc] ἄ[ρ]χοντac τοῦ λαοῦ [cτ]ρα-
           [φεὶc εἶ]πεν τὸν λόγον τοῦτο[ν·] ἐραυ-
 8         [νᾶτε τ]ὰc γραφάc· ἐν αἷc ὑμεῖc δο-
           [κεῖτε] ζωὴν ἔχειν ἐκεῖναί εἰ[c]ιν
10         [αἱ μαρτ]υροῦcαι περὶ ἐμοῦ· μὴ ν[ομί-]
           [ζετε ὅ]τι ἐγὼ ἦλθον κατηγο[ρ]ῆcαι
12         [ὑμῶν] πρὸc τὸν π(ατέ)ρα μου· ἔcτιν
           [ὁ κατη]γορῶν ὑμῶν Μω(ϋcῆc) εἰc ὃν
14         [ὑμεῖc] ἠλπίκατε· α[ὐ]τῶν δὲ λε-
           [γόντω]ν ὅ[τι] οἴδαμεν ὅτι Μω(ϋcεῖ) ἐλά-
16         [λη]cεν ὁ θ(εό)c [·] cὲ δὲ οὐκ οἴδαμεν
           [πόθεν εἶ]· ἀποκριθεὶc ὁ Ἰη(cοῦc) εἶ-
18         [πεν αὐτο]ῖc· νῦν κατηγορεῖται
```

 [ὑμῶν τὸ ἀ]πιστεῖ[ν] τοῖς ὑπ' αὐτοῦ
20 [μεμαρτυρη]μένοις· εἰ γὰρ ἐπι-
 [στεύσατε Μω(ϋσεῖ)]· ἐπιστεύσατε ἂ[ν]
22 (-) [ἐμοί· πε]ρ[ὶ] ἐμοῦ γὰρ ἐκεῖνο[ς]
 [ἔγραψε]ν τοῖς πατ[ρά]σιν ὑμῶ[ν]
24 (-)]ε[].[

recto (→) . . .
25 (22) [] ω[] [
 [] λίθους ὁμοῦ [
27 (24) σι[ν αὐ]τόν· καὶ ἐπέβαλον [τὰς]
 χεῖ[ρας] αὐτῶν ἐπ' αὐτὸν οἱ [ἄρχον-]
29 (26) τες [ἵ]να πιάσωσιν καὶ παρ[
 [] τῷ ὄχλῳ· καὶ οὐκ ἠ[δύναντο]
31 (28) αὐτὸν πιάσαι ὅτι οὔπω ἐ[ληλύθει]
 αὐτοῦ ἡ ὥρα τῆς παραδό[σεως·]
33 (30) αὐτὸς δὲ ὁ κ(ύριο)ς ἐξελθὼν [ἐκ τῶν χει-]
 ρῶν ἀπένευσεν ἀπ' α[ὐτῶν·]
35 (32) καὶ [ἰ]δοὺ λεπρὸς προσελθ[ὼν αὐτῷ]
 λέγει· διδάσκαλε Ἰη(σοῦ) λε[προῖς συν-]
37 (34) οδεύων καὶ συνεσθίω[ν αὐτοῖς]
 ἐν τῷ πανδοχείῳ ἐλ[επρίασα]
39 (36) καὶ αὐτὸς ἐγώ· ἐὰν [ο]ὖν [σὺ θέλῃς]
 καθαρίζομαι· ὁ δὴ κ(ύριο)ς [ἔφη αὐτῷ·]
41 (38) θέλ[ω] καθαρίσθητι· [καὶ εὐθέως]
 [ἀ]πέστη ἀπ' αὐτοῦ ἡ λέπ[ρα· λέγει]
43 (40) δὲ αὐτῷ ὁ Ἰη(σοῦ)ς [·] πορε[υθεὶς σεαυ-]
 τὸν ἐπίδειξον τοῖ[ς ἱερεῦσιν]
45 (-) καὶ ἀνένεγκον [περὶ τοῦ κα-]
 [θ]αρισμοῦ ὡς προ[σ]έ[ταξεν Μω(ϋσῆς) καὶ]
47 (-) [μ]ηκέτι ἁ[μά]ρτανε [
]⁻[
 . . .

 Fr. 3
recto (→) ἕν ἐσμ[εν
50 (83) μενω π[λί-]

255. Unbekanntes Evangelium oder Evangelienharmonie

```
51 (84)    θους εἰς [              ἀπο-]
           κτείνω[cιν
53 (86)    λέγει· ο[
           [ ]ε[ ] [
                . . .
```

verso (↑)
```
                                    ] παρη
56 (77)                             ]c ἐὰν
                                    ] αὐτοῦ
58 (79)                             ]ημενος
                                    ] εἰδὼς
60 (81)                             ]ηπ
                . . .
```

Fr.2

verso (↑)
```
           [      ]τῷ τόπῳ [κ]ατακλείcαν-
62 (61)    [      ] ὑποτέτακτα[ι] ἀδήλως
           [      ]   τὸ βάρος αὐτοῦ ἄcτατο(ν)
64 (63)    [      ] ἀπορηθέντων δὲ ἐκεί-
           [νων ὡc] πρὸς τὸ ξένον ἐπερώτημα
66 (65)    [    π]εριπατῶν ὁ Ἰη(σοῦc) [ἐ]cτάθη
           [ἐπὶ τοῦ] χείλους τοῦ Ἰο[ρδ]άνου
68 (67)    [ποταμ]οῦ καὶ ἐκτείνα[c τὴν] χεῖ-
           [ρα αὐτο]ῦ τὴν δεξιὰν [   ]μιcεν
70 (69)    [    κ]αὶ κατέcπειρ[εν ἐπ]ὶ τὸν
           [     ]ον· καὶ τότε [    ] κατε-
72 (71)    [     ]ενον ὕδωρ· ε [  ] ν τὴν
           [     ]· καὶ ἐπ [  ]θη ἐνώ-
74 (73)    [πιον αὐτῶν ἐ]ξήγα[γ]εν [δὲ] καρπὸ(ν)
           [     ] πολλ[     ] εἰς χα-
76 (75)    [     ]τα[     ]υτουc·
                . . .
```

recto (→)
```
                    [              ]
78 (43)    νόμενοι πρὸς αὐτὸν ἐξ[ετας-]
           τικῶς ἐπείραζον αὐτὸν λ[έγοντες]
80 (45)    διδάσκαλε Ἰη(σοῦ) οἴδαμεν ὅτι [ἀπὸ θ(εο)ῦ]
           ἐλήλυθας· ἃ γὰρ ποιεῖς μα[ρτυρεῖ]
```

82 (47) ὑπὲρ το[ὑ]ϲ προφ(ήτ)αϲ πάνταϲ[· εἰπὲ οὖν]
 ἡμῖν· ἐξὸν τοῖϲ βα(ϲι)λεῦϲ[ιν ἀποδοῦ-]
84 (49) ναι τὰ ἀν[ή]κοντα τῇ ἀρχῇ ἀπ[οδῶμεν αὐ-]
 τοῖϲ ἢ μ[ή·] ὁ δὲ Ἰη(ϲοῦϲ) εἰδὼϲ [τὴν δι-]
86 (51) άνοιαν [αὐτ]ῶν ἐμβριμ[ηϲάμενοϲ]
 εἶπεν α[ὐτοῖϲ]· τί με καλεῖτ[ε τῷ ϲτό-]
88 (53) ματι ὑμ[ῶν δι]δάϲκαλον· μ[ὴ ἀκού-]
 οντεϲ ὃ [λ]έγω· καλῶϲ Ἡ[ϲ](αΐ)[αϲ περὶ ὑ-]
90 (55) μῶν ἐπ[ρο]φ(ήτευ)ϲεν εἰπών· ὁ [λαὸϲ οὗ-]
 τοϲ τοῖϲ [χεί]λεϲιν αὐτ[ῶν τιμῶϲίν]
92 (57) με ἡ [δὲ καρδί]α αὐτῶ[ν πόρρω ἀπέ-]
 χει ἀπ' ἐ[μου· μ]άτη[ν (δὲ) ϲέβονταί με]
94 (59) ἐντάλ[ματα

 . . .

Die Ergänzungen von P.Egerton 2 stammen, wenn nicht anders
bemerkt, von den ersten Herausgebern H.I.Bell und T.C.Skeat.

Fr.1 verso
 2 Erg.etwa ὁ δὲ Ἰη(ϲοῦϲ) εἶπεν] Bell-Skeat
 2-3 Erg.etwa κολά|ζετε πά]ντα Bell-Skeat
 4 [καὶ ἄνο]μον Bell-Skeat; [τὸν νό]μον Dibelius
 4-5 ο[ὐ γ]ὰρ ἔ|[γνωκε]ν ὃ Dodd; statt ποιει πωϲ ist nach
Bell-Skeat auch ποιειτε ωϲ möglich - also auch ποιεῖ τέωϲ?
Vgl.Io 5,17 ὁ πατήρ μου ἕωϲ ἄρτι ἐργάζεται κἀγὼ ἐργάζομαι.
5,19 ἃ γὰρ ἂν ἐκεῖνοϲ ποιῇ, ταῦτα καὶ ὁ υἱὸϲ ὁμοίωϲ ποεῖ.
5,21 ὥϲπερ γὰρ ὁ πατὴρ ἐγείρει τοὺϲ νεκροὺϲ καὶ ζωοποιεῖ,
οὕτωϲ καὶ ὁ υἱὸϲ οὓϲ θέλει ζωοποιεῖ. - ζωοποιε[ῖ] kann im
Papyrus nicht gelesen werden.
 7-10 Vgl.Io 5,39
 10-23 Bei Io 5,45-46 steht: μὴ δοκεῖτε ὅτι ἐγὼ κατηγορή-
ϲω ὑμῶν πρὸϲ τὸν πατέρα· ἔϲτιν ὁ κατηγορῶν ὑμῶν Μωϋϲῆϲ, εἰϲ
ὃν ὑμεῖϲ ἠλπίκατε (= hier Zeilen 10-14). εἰ γὰρ ἐπιϲτεύετε
Μωϋϲεῖ, ἐπιϲτεύετε ἂν ἐμοί· περὶ γὰρ ἐμοῦ ἐκεῖνοϲ ἔγραψεν
(= hier Zeilen 20-23). Hier steht also zwischen Io 5,45-46
in den Zeilen 15-17 eine Gegenrede der ἄρχοντεϲ τοῦ λαοῦ und
in den Zeilen 17-20 der Beginn der Antwort Jesu, die dann mit
den Worten in Io 5,46 fortgesetzt wird.

15-18 Vgl.Io 9,29f. (hier sprechen die Juden nicht zu Jesus, sondern zum Blinden, den Jesus sehend gemacht hat)

20-23 Vgl.Io 5,46 (siehe oben). Johannes fährt fort und beendet das 5.Kapitel mit den Worten 5,47 εἰ δὲ τοῖς ἐκείνου γράμμασιν οὐ πιστεύετε, πῶς τοῖς ἐμοῖς ῥήμασιν πιστεύετε;

Fr.1 recto

25 τῷ ὄ]χλῳ [und ἕ]λκω[cιν], danach β oder ξ Bell-Skeat; ἵνα βά]λλω[cιν?

26 ὁμοῦ λι[θάcω-] oder λι[θάζω-] Bell-Skeat; ὁμοῦ κ[αὶ λιθάζω-]?

Das Formular der Zeilen 25 bis 27 scheint zusammengesetzt zu sein aus Io 8,59 ἦραν οὖν λίθους ἵνα βάλωσιν ἐπ' αὐτόν (erster Steinigungsversuch bei Johannes) und Io 10,31 ἐβάστασαν πάλιν λίθους οἱ Ἰουδαῖοι ἵνα λιθάσωσιν αὐτόν (zweiter Steinigungsversuch). Ob der Steinigungsversuch in Fr.1 recto des Papyrus sich unmittelbar an die am Ende des Verso kenntlichen Worte anschloss oder, wie bei Johannes, an eine andere als blasphemisch empfundene Selbstaussage Jesu, lässt sich nicht ermitteln.

27-29 Vgl.Io 7,30; 7,44

29-30 παρ[αδώ]|cω[cι]ν (noluerunt παρ[αδῶcιν αὐ]|τό[ν]) Bell-Skeat

31-32 Vgl.Io 7,30; 8,20

33-34 Vgl.Io 10,39

34 Vgl.Io 5,13 (ἐξένευcεν)

35-46 Vgl.Mat 8,2-4; Mar 1,40-44; Luc 5,12-14. Dieses Heilungswunder fehlt bei Johannes, der unmittelbar nach dem ersten Steinigungsversuch (8,59 ἦραν οὖν λίθους ἵνα βάλωσιν ἐπ' αὐτόν. Ἰησοῦς δὲ ἐκρύβη καὶ ἐξῆλθεν ἐκ τοῦ ἱεροῦ) die Heilung des Blinden, ein Sabbatwunder, anschliesst (Io 9,1 καὶ παράγων εἶδεν ἄνθρωπον τυφλόν).

38 ἐλ[επρίαcα] Debrunner; ἐλ[έπρηcα] Bell-Skeat

39 [cὺ (aus Platzgründen) fehlt bei den Synoptikern.

43-44 Vgl.Luc 17,14

45-46 Vgl.Mat 8,4 καὶ προσένεγκον τὸ δῶρον ὃ προσέταξεν Μωϋσῆς; Mar 1,44 προσένεγκε περὶ τοῦ καθαρισμοῦ σου ἃ προσέ-

ταξεν Μωϋσῆς;Luc 5,14 προσένεγκε περὶ τοῦ καθαρισμοῦ σου καθὼς προσέταξεν Μωϋσῆς.

47 Vgl.Io 5,14 im Zusammenhang mit der Wunderheilung des Lahmen, die bei den Synoptikern fehlt.

Fr.3 recto

Es scheint sich um den zweiten Steinigungsversuch Io 10, 30-32 zu handeln. Man könnte unter Verwendung früherer Vorschläge sinngemäss ergänzen: ἐγὼ καὶ ὁ πατήρ] ἕν ἐσμ[εν· - - -] μένω π[- - - λί]θους εἰς [τὰς χεῖρας, ἵνα ἀπο]κτείνω-[σιν αὐτόν. ὁ Ἰη(σοῦς) δὲ αὐτοῖς] λέγει· ο[

Fr.2 verso

Für die Zeilen 61-64 fehlt bisher eine überzeugende Rekonstruktion. Der Sinn scheint zu sein: Wie kann steril verschlossener Samen sein Gewicht verändern, d.h. sich vermehren? Milne (bei Bell-Skeat) hat auf Io 12,24 verwiesen: ἐὰν μὴ ὁ κόκκος τοῦ σίτου πεσὼν εἰς τὴν γῆν ἀποθάνῃ, αὐτὸς μόνος μένει· ἐὰν δὲ ἀποθάνῃ, πολὺν καρπὸν φέρει. Dazu könnte das nachfolgende 'Jordanwunder' als Illustration dienen. Erg. ex.gr. σπέρμα γεωργοῦ ἐν κρυπ]τῷ (Dodd) τόπῳ [κ]ατακλείσαν-[τος (Dodd), ἕως] ὑποτέτακτα[ι] ἀδήλως, [πῶς (Dodd) δύν]αται (Cerfaux) τὸ βάρος αὐτοῦ ἄστατο(ν) [λαβεῖν;]

66 [αὐτοῦ oder [τότε Bell-Skeat

Auch für die Zeilen 69-76 gibt es noch keine befriedigende Rekonstruktion.

69 [ἐγέ]μισεν Milne; [ἐκό]μισεν Kenyon

69-70 Vielleicht [ἐγέ]μισεν [σίτου oder [αὐτὴν

71 [αἰγιαλ]όν Dibelius, Dodd, Lietzmann

Vielleicht [ἐπὶ τὸ]

71-72 κατε[σπαρμ]ένον Kenyon, Milne, Dibelius, Dodd

Vielleicht ὕδωρ ἐδ[ωκ]εν. Der Hochpunkt nach ὕδωρ ist vielleicht "accidental" oder "stichometrical" (Bell-Skeat).

73 Vielleicht [γῆν ποτίζων].

Vielleicht ἐπλ[ήσ]θη Milne ("germinated")

75-76 χα[ρὰν Bell-Skeat

Fr.2 recto
 Zum Gespräch über die Steuerfrage sind zu vergleichen
Mat 22,16-21;Mar 12,13-17;Luc 20,20-25
 77 Diese Zeile gehört nicht zum Text. Erhalten ist nur
eine Spur der Seiten- oder Lagennumerierung am oberen Rand.
 78 παραγενόμενοι (παραγε auf der vorangehenden Seite) Bell-Skeat
 80-82 Vgl.Io 3,2
 82-85 Vgl.Mat 22,17;Mar 12,14;Luc 20,22
 85-87 Vgl.Mat 22,18;Mar 12,15;Luc 20,23
 87-89 Vgl.Luc 6,46
 89-94 Vgl.Mat 15,7-9;Mar 7,6-7 (Zitat aus Is 29,13)
 93 μ]άτη[ν με cέβονται] Bell-Skeat aus Platzgründen.

M.Gronewald

256. THEOLOGISCHER TEXT

Inv.541 *Pergament* *Fleischseite*
6.Jh.n.Chr. *10 x 15,5 cm* *Herkunft unbekannt*
 Tafel VI

Dem Blatt fehlen der obere Rand und die linke und rechte obere Ecke. Auf dem Fragment sind 25 Zeilen ganz oder teilweise erhalten. Die braune Tinte spricht gut auf UV-Licht an.

Das Pergament ist sehr fleckig. Im unteren Drittel des Blattes weicht der Schreiber groben Schmutzstellen aus. Der untere 2 cm breite Rand war wohl schon damals nicht beschreibbar.

Die Schrift ist unregelmäßig, gerade Zeilen werden kaum durchgehalten. Vergleichbar scheint am ehesten die Schrift des Dioskoros aus dem 6.Jh.n.Chr. (Abb. bei O.Montevecchi, La papirologia, tav.101).

Soweit im Fragment ersichtlich, verwendet der Schreiber an diakritischen Zeichen nur den Hochpunkt (Z.7). καί ist zweimal abgekürzt (Z.13 und 17). Nomina sacra kommen nicht vor.

Der Sinn des Textes ist schwer zu erfassen. Auch das eingeschobene Genesiszitat (Z.14-15) hilft nicht weiter. Anscheinend geht es um den "wahren Reichtum". Auf einige, möglicherweise im Text enthaltene Allegorien hat mich M.Gronewald aufmerksam gemacht.

```
               - - - - - -
  1            ]....[
               ]τακαι..[
               ]νωσκα[
  4            ]τησσ[
               ]ωε..[
               ] υνωσι[
               ]τατω·ταμ[
  8            ] ωσδουλ[
               ]ρεθεισ..[
       [....]σασευροντηνπασαν[.....]
       [....]ιστινειναιευχερωσο[.....]
 12    [....]σανταπροσαπτονταε[.....]
       [....]τελεσματαλεωδηκ(αι)τα[.....]
       [....]νωσισαποδιξαι τριβολουσ[...]
       [...]νθασαναφυουσαηγητουσωματοσ[
 16    [...]τωσουτωδεβελτιωθιεισαν
       κ(αι)ενπολληευποριατυγχανον
       καλωσκαιεπιποθητωσ
       χρησιμευωνπενησινζωησ
 20    καιγαρευαποδικτονγαρμοι
       εστιντουτο
              πανηγυριζουσινεφελ
              πισειαγαθαισαιωνιουζωησ
 24           τουσεπαυτονδιψουντασ
                   παρατινων
```

256. Theologischer Text

```
                    ]ρεθεισ  [
         [    ]σας ηὗρον τὴν πᾶσαν [
         [   π]ίστιν εἶναι. εὐχερῶς ο[ὖν
12       [    ]σαν τὰ προσάπτοντα ε[
         [    ]τελέσματα λεώδη καὶ τὰ[ς
         [    ]νώσεις ἀποδεῖξαι· Τριβόλους [καὶ]
         [ἀκά]νθας ἀναφύουσα ἡ γῆ τοῦ σώματος
16       [   ]τως. οὕτω δὲ βελτιωθείης ἂν
         καὶ ἐν πολλῇ εὐπορίᾳ τυγχάνων·
         καλῶς καὶ ἐπιποθήτως
         χρησιμεύων πένησιν ζῆς.
20       καὶ γὰρ εὐαπόδεικτόν {γαρ} μοί
         ἐστιν τοῦτο
                    πανηγυρίζουσιν ἐφ᾿ ἐλ-
                    πίσι ἀγαθαῖς αἰωνίου ζωῆς.
24                  τοὺς ἐπ᾿ αὐτὸν διψοῦντας
                    παρατείνων
```

9 εὑ]ρεθεὶς [?

10-11 Vielleicht τὴν πᾶσαν [εὐπορίαν π]ίστιν εἶναι; oder auch εὐσέβειαν ? θεοφιλίαν ?

11-12 ἀπε]|[τέλη]σαν; ἐπε]|[τέλη]σαν; ἑ[αυτοῖς ? M.Gronewald schlägt vor, zu εὐχερῶς ο[ὖν ἔχει] zu ergänzen. Der Infinitiv ἀποδεῖξαι in Z.14 wäre davon abhängig. Also: "Es ist leicht, als [πίσ]σαν die gemeinen (Miß)erfolge und Erniedrigungen zu deuten, die dem Boden (Z.12 ἐ[δάφει]) anhaften."

13 [ἀπο]τελέσματα; [ἐπι]τελέσματα ?
Für λεώδη gibt es drei Deutungsmöglichkeiten. (a) Das Wort ist eine attische Form von λαώδης "ungebildet, niedrig", die jedoch

bisher nur in den Glossarien belegt ist. Für λαώδης s. Plutarch, Crassus 3 und Philon, Legum allegoria II 19 (ed.Cohn I 105,18 und 25). (b) λεώδης könnte eine andere Schreibung für λειώδης "glatt" sein (im Suda-Lexikon belegt); für das Ausfallen des intervokalischen Iota s. F.T.Gignac, A Grammar I S.257. (c) Endlich könnte man an eine Ableitung von λᾶας "Stein" denken.

14 τα]|[πει]νώσεις; [στε]νώσεις ?

14-15 Gen.3,17-18 ἐπικατάρατος ἡ γῆ ἐν τοῖς ἔργοις σου· ἐν λύπαις φάγῃ αὐτὴν πάσας τὰς ἡμέρας τῆς ζωῆς σου· ἀκάνθας καὶ τριβόλους ἀνατελεῖ σοι, καὶ φάγῃ τὸν χόρτον τοῦ ἀγροῦ. ἐν ἱδρῶτι τοῦ προσώπου σου φάγῃ τὸν ἄρτον σου. Vgl. Acta Thom. 2,2 S.149,7 Bonnet καὶ δι' ἐμὲ ἄκανθαι καὶ τρίβολοι ἐφύησαν ἐν τῇ γῇ (εἰπόντος τοῦ δράκοντος). Als ἄκανθαι καὶ τρίβολοι wurden also auch die Sünden verstanden; vgl.auch z.B. Gregor von Nyssa, In diem natalem Christi, M.46,1136C ἡ δὲ ἁμαρτία παρὰ τῆς Γραφῆς τῇ τῆς ἀκάνθης ἐπωνυμίᾳ κατονομάζεται.

ἡ γῆ τοῦ σώματος gehört also zusammen, wobei der Genitiv als ein explikativer Genitiv zu verstehen ist: Die Erde, die den Körper bedeutet (M.Gronewald).

16 ϑ wohl aus ε verbessert.

16-19 Der Gedanke schon vielfach im NT, z.B. Matth.19,21 ὕπαγε, πώλησόν σου τὰ ὑπάρχοντα καὶ δὸς τοῖς πτωχοῖς, καὶ ἕξεις θησαυρὸν ἐν οὐρανοῖς.

22-25 Der Abschnitt ist nach rechts verschoben, wohl weil der Schreiber dem Schmutzfleck links ausweichen mußte. Mitten in der Zeile bleibt ein fast 1 cm breites Spatium frei, das ebenfalls nicht beschreibbar war.

22 πανηγυρίζουσιν Vielleicht doch Part.Praes. im Dativ und von dem vorhergehenden abhängig.

Zur Aspiration von ἐλπίς vgl. Gignac, A Grammar I S.136; oft in den Hss. des NT nach Blass-Debrunner-Rehkopf § 14; schon attisches Epigramm, Nr.10 Hansen, Vers 9 ἡελπίδ(α)

23 ζωῆς. M.Gronewald. Zu παρατείνων in Z.25 wäre Christus das Subjekt. Der Text hätte dann noch eine Fortsetzung auf einem anderen Blatt gehabt.

24 ἐπ' αὐτὸν Anscheinend ist Christus gemeint. Zum metaphorischen Gebrauch von διψᾶν vgl. RAC IV 405-415. Die-

ses Verständnis von διψᾶν wird dadurch erleichtert, daß Christus seine Gabe selbst als ὕδωρ ζῶν bezeichnet (Joh.4,10).

25 παρατείνων Der Sinn ist problematisch. Vergleichbar erscheinen aber zwei Stellen aus Xenophon und Philo, wo παρατείνειν ebenfalls in einem metaphorischen Sinn als "quälen" vorkommt. Xenophon (Cyropaedie I 3,11) παρατείναιμι τοῦτον ὥσπερ οὗτος ἐμὲ παρατείνει "ich würde ihn ebenso hinhalten und quälen, wie er mich jetzt hinhält und quält". Philo (Vita Moses' I 195) παρατείνει λιμῷ τὰς γαστέρας "er vertröstet und quält unsere Mägen mit Hunger".

Übersetzung

(ab Z.14): "Disteln und Dornen" bringt die Erde hervor, die den Körper bedeutet. So aber würdest Du ein besserer Mensch sein, und würdest in großem Reichtum die Armen unterstützend, schön und freigiebig leben. Das habe ich nämlich wohl bewiesen für diejenigen, die in der guten Hoffnung auf das ewige Leben feiern; er (sc. Christus) hält die, die danach dürsten, hin (macht sie noch begieriger) . . .

C.Römer

III. MAGISCHES

257. CHRISTLICHES AMULETT

Inv. 10266 5 x 12,2 cm *Herkunft unbekannt*
4./5. Jhdt.n.Chr. *Tafel VII*

Der mittelbraune Papyrus ist - bis auf ein größeres Loch in
der unteren Hälfte - vollständig erhalten. Obwohl eine Klebung
nicht zu erkennen ist, macht die Faserstruktur deutlich, welche
Seite Recto bzw. Verso ist. Die zwanzig Zeilen dieses Amuletts
sind quer zu den Fasern auf dem Verso geschrieben worden, wobei
nur am unteren Ende ein Rand von zwei Zentimetern Höhe frei
geblieben ist. Die Rückseite, also das Recto, ist unbeschrieben.
Der Papyrus wurde an allen vier Rändern sauber abgeschnitten
und siebenmal längs gefaltet. Die wenig sorgfältige Schrift ist
in der unteren Hälfte teilweise verwaschen.

Das Amulett soll seinen Träger von Fieber heilen. Es weist
in der ersten Zeile drei Hakenkreuze (Swastika) auf, die die
einzelnen Glieder der trinitarischen doxologischen Formel (Vater, Sohn, Heiliger Geist) am Anfang des Textes voneinander
trennen. Damit ist klar, daß dieses Amulett aus dem christlichen Bereich stammt. Frühchristliche Amulette dienen dem Schutz
vor bösen Geistern und der Heilung von Krankheiten, besonders
von Fieber wie unser Exemplar. Auf die trinitarische Doxologie
folgt die Anrufung des Dämons oder Gottes Ablanathanalba, dessen Name im Schwindeschema geschrieben erscheint. Er ist in
der Magie wohlbekannt; für die Parallelen in den Zauberpapyri
vgl. K.Preisendanz/A.Henrichs, Papyri Graecae Magicae, 2. verbesserte Auflage, Stuttgart 1973/4, Nr. III 362 (Palindrom)
und IV 3030, V 63 (auch in Verbindung mit anderen Logoi) sowie
V 476, VIII 61, XII 183 (als Gott oder Dämon). Für diesen Namen auf Gemmen vgl. C.Bonner, Studies in Magical Amulets, Ann
Arbor 1950, S.202 und Nr. 36, 61, 69, 71, 152 sowie den Index

257. Christliches Amulett

bei A.Delatte/Ph.Derchain, Les intailles magiques gréco-égyptiennes, Paris 1964, S.351.

Neben den drei Hakenkreuzen hat der Schreiber des Amuletts noch drei weitere Zauberzeichen, χαρακτῆρες, skizziert (vgl. RE Suppl. IV Sp. 1183-1183 (Th.Hopfner)). Außerdem hat der Schreiber darauf geachtet, keinen freien Raum zu lassen, und hat daher die letzten Buchstaben einer jeden Zeile - falls erforderlich - mit einem langen Strich bis zum Rand hin ausgezogen.

Rand

卐 ἴς πατήρ　卐 ἴς υἱός　卐 ἐν
πνεῦμα ἅγιον ἀμήν
αβλαναθαναβλα
4　　 βλαναθαναβλα
λαθαναβλα
　αθαναβλα
θαναβλα
8　 αναβλα　θεραπεύ-
ναβλα　σατε
ἅγιε　αβλα　Τείρονα
χαρακ-　βλα　ὃν ἔτε-
12 τῆρες　λα　κεν
α　Παλλαδία
ἀπὸ παντὸς ῥίγους
τριτέον τε⟨τ⟩α⟨ρ⟩τέον
16 ἢ μίαν π[αρὰ μ]
ίαν ἢ καθημε[ρι]νόν
. . . .
τοεν . .
20

Rand

1 ἴς : lies εἷς // 10 ἅγιε : lies ἅγιοι // 15 τριτέον τε⟨τ⟩α⟨ρ⟩τέον : lies τριταῖον τε⟨τ⟩α⟨ρ⟩ταῖον

1 Zur Verwendung des uralten Symbols des Hakenkreuzes in der Magie vgl. E.A. Wallis Budge, Amulets and Superstitions, London

1930, 331-335, bes.333. Durch die dreifache Anwendung wird die Wirkung verstärkt.

 1-2 εἷς πατήρ, εἷς υἱός, ἓν πνεῦμα ἅγιον, ἀμήν begegnet in dieser Form der Epiklese anscheinend nur hier. In der Liturgie des Markus erscheint die trinitarische Formel als εἷς πατὴρ ἅγιος, εἷς υἱὸς ἅγιος, ἓν πνεῦμα ἅγιον εἰς ἑνότητα πνεύματος ἁγίου, ἀμήν (F.E.Brightman, Liturgies, Eastern and Western I, Oxford 1896 (Neudruck 1965), 138. E.Peterson, ΕΙΣ ΘΕΟΣ, Göttingen 1926, 137f. nimmt mit Baumstark an, daß in der Markusliturgie eine Erweiterung der εἷς ἅγιος, εἷς κύριος-Formel durch die trinitarischen Elemente πατήρ, υἱός, πνεῦμα (ἅγιον) vorliegt. Man kann überlegen, ob nicht umgekehrt die einfache trinitarische Formel, wie sie in unserem Papyrus steht, durch aus der εἷς ἅγιος, εἷς κύριος-Formel stammendes ἅγιος erweitert worden sein kann. Man denkt natürlich auch an das Trishagion; vgl. Is. 6,3 ἅγιος, ἅγιος, ἅγιος κύριος Σαβαωθ. Für das Trishagion vgl. L.Koenen, Ein christlicher Prosahymnus, Antidoron Martino David oblatum, P.Lug.Bat. XVII, 1968, 31-52, bes. 34. - Die erweiterte Form der Akklamation erscheint in einem anderen christlichen Amulett auf einem Papyrus der Bologneser Sammlung: P.Bon. I,9 schreibt am Schluß εἷς πατὴρ ἅγιος εἷς υἱὸς ἅγιος ἓν πνεῦμ‹α› ἅγιον ἀμὴν ἀμὴν ἀμήν. Dreifaches ἀμήν sowie dreifaches ἅγιος als Schlußformel findet sich in P.Köln 4, Nr.171; vgl. den Kommentar zur Stelle. Für ähnliche Formulierungen in koptischen Zaubertexten vgl. A.Kropp, Ausgewählte koptische Zaubertexte II, Bruxelles 1931, Nr.XXXI und XXXIII, dazu Kropp III S.232f.; vgl. auch E.Peterson, ΕΙΣ ΘΕΟΣ, S.138 Anm.1.

 3-13 Der Name Ablanathanalba erscheint hier im Schwindeschema. Dabei ist das Palindrom nicht korrekt wiedergegeben; statt -ναλβα ist -ναβλα geschrieben; in Z.5 begegnet Metathese von -θ- und -ν-, in Z.6 ist einmal -να- ausgefallen. Zur Bedeutung des Namens vgl. A.Delatte, Musée Belge 18, 1914, 28; E.Peterson, ΕΙΣ ΘΕΟΣ, S.98f., 266; A.Kropp III S.122. Wie man das Schwindeschema schreiben soll, ist angegeben z.B. in PGM II 2 (πτερυγοειδῶς) und PGM III 69f. (καρδιακῶς ὡς βότρυς). Obwohl in unserem Fall die Buchstaben immer vorn wegfallen und also das Schema πτερυγοειδῶς zu erwarten war, ist es καρδιακῶς ausgeführt. Vgl. auch P.Rainer Cent. 39,18 (βοτρυοειδές) mit Kommentar S.303.

10-12 Unter den beiden Zauberzeichen am linken Rand liest man ἅγιοι (αγιε P) χαρακτῆρες. Anscheinend werden die Zeichen in den Rang göttlicher Mächte erhoben und als solche angerufen. Vgl. zuletzt P.Haun III,51,12f., wo u.a. zwei Zeichen in der Form ✺ als ἰσχυροὶ χαρακτῆρες beschworen werden.

8-13 Am rechten Rand beginnt unter dem Zauberzeichen und neben dem Schwindeschema der eigentliche Text der Fürbitte.

10 Die letzten beiden Buchstaben des Namens im Akkusativ (Tiro "Rekrut") sind unsicher.

14f. Der Schreiber fällt aus der Konstruktion; statt des erforderlichen Genitivs setzt er mit dem Akkusativ fort. Die Begriffe für Fieber in den Amuletten lauten ῥῖγος, πυρετός, ῥιγοπύρετος. Sie werden differenziert durch ἡμερινός, ἀμφημερινός, καθημερινός, τριταῖος, τεταρταῖος, μίαν παρὰ μίαν u.ä. Zu den Begriffen für Fieber vgl. R.Strömberg, Griechische Wortstudien, Göteborg 1944, 70-88. Auf Papyrus sind mehrere Fieberamulette überliefert, vgl. PGM XVIII b; XXXIII; XLIII; XLVII; 5a;5b; P.Princ.III 159; P.Köln inv.851 (D.Wortmann, Philologus 107, 1963,157-161); P.Berol. 21165 (W.Brashear, ZPE 17, 1975, 27-30); P.LundUnivBibl 4,12; P.(Mag.) Gaál 5-6 (Zs.Ritoók, Antik Tanulmányok (Studia Antiqua) 22,1975,30-43; R.Daniel, ZPE 25,1977, 153f.; Zs.Ritoók, Act.Ant.Hung. 26,1978,443); P.IFAO III 50 (dazu L.Robert, Journal des Savants 1981,12); P.Lug.Bat. 19,20; P.Amst. I 26; P.Erlangen 15 (F.Maltomini, Studi Classici e Orientali 32,1982(1983),235-238; R.Daniel/P.J.Sijpesteijn, ZPE 54, 1984,83f.); P.Haun. III 51. Vgl. auch die Bleitafel T.Köln 7 (D.Wortmann, Bonner Jb. 168,1968,104f.); für die Gemmen vgl. A.Geissen, ZPE 55,1984,223-227.

18-20 Die Schrift ist großenteils verwaschen. Obwohl zu Beginn der Zeilen noch einige Buchstaben stehen, konnten sie bisher nicht entziffert werden.

Übersetzung

Ein Vater, ein Sohn, ein Heiliger Geist, Amen! Ablanathanabla (im Schwindeschema)! Heilige Zauberzeichen! Heilt den Tiro, den Palladia geboren hat, von jeglichem Fieber, dreitägigem, viertägigem, oder einen um den anderen Tag wiederkehrendem oder täglichem ...

A.Geissen

IV. Urkunden

Nr.258-275: Urkunden aus ptolemäischer Zeit

258.-271. DAS ARCHIV DES OIKONOMOS APOLLONIOS

Das kleine Archiv ist aus Mumienkartonage gewonnen. Die Stücke sind unter der Inv.Nr.20350 zusammengefaßt. Drei Papyri (258, 266 und 268), die aus demselben Kauf stammen, haben eine andere Inv.Nr., gehören aber offenbar auch zu diesem Archiv. Ob sie Teil derselben Kartonage waren, läßt sich nicht mehr feststellen.

Das Archiv wird durch die Person des Apollonios zusammengehalten. Die meisten Papyri sind Briefe, die, soweit erkennbar, entweder an Apollonios geschrieben sind oder von diesem stammen. Seine Tätigkeit entspricht der eines Oikonomos. In 268,8f. wird ein Apollonios erwähnt, der das Amt eines πρὸς τῆι οἰκονομίαι ausübt. Er ist offenbar der Apollonios des Archivs.

Datierung

Ein Teil der Papyri trägt ein Datum. Diese Daten umfassen das 8. bis 10.Jahr eines ungenannten Herrschers. Einen Anhaltspunkt in der Frage, welcher Herrscher gemeint ist, bietet der Umstand, daß der Oikonomos Metrodor in einer Reihe von Briefen vorkommt. Dieser Oikonomos ist bereits durch drei Papyri bekannt: P.Petrie III 32 d 1 (ohne Datum), P.Lille I 3,71 (aus einem 7.Regierungsjahr oder bald danach), P.Rainer Cent.47,5 (8.Epeiph eines 9.Jahres).[1] Das Datum von P.Lille I 3 ist mehrfach erörtert worden, da in diesem Papyrus auch der Dioiket Theogenes erwähnt wird. Die Herausgeber setzten diesen Papyrus in die Regierungszeit des Ptolemaios III., C.C.Edgar vermutete, daß der Papyrus in die Zeit des Ptolemaios IV. gehöre.[2] Für diese Datierung sind dann auch Cl.Préaux[3] und danach W.Pere-

[1] In Pros.Ptol.VIII ist außerdem unter der Nr.1062 nachgetragen, daß der Oikonomos Metrodor auch in einem unpublizierten P.Petrie auftaucht: "Athênas komê - fin 3e s."

[2] Annales du service des Antiquités d'Égypte 20,1920,198, n.1.

[3] Chr.d'Ég.14,1939,376-382.

mans und E.Van't Dack[4] eingetreten. Diese Spätdatierung wurde
jedoch schließlich von R.S.Bagnall in Frage gestellt, der zur
anfänglichen Datierung unter Euergetes zurückkehrte.[5]

Die chronologische Einordnung unseres Archivs hängt nun
hauptsächlich von der Frage ab, wie P.Lille 3 zu datieren sei.
Bagnall ist dafür eingetreten, den in diesem Papyrus erwähnten
Dioiketen Theogenes in die Zeit des Euergetes zu setzen, da
einzelne Beamte, die in den Papyri zusammen mit Theogenes erwähnt werden, eher in diese Zeit wiesen. Bagnall betont aber
selbst die Unsicherheit seines Ergebnisses, da sich die zusammen mit Theogenes erwähnten Personen auch nicht ganz zweifelsfrei datieren lassen. Bei der Herstellung von prosopographischen Verbindungen besteht ja immer die Gefahr, Homonymien
aufzusitzen.[6] Nun gibt es unter den in Betracht kommenden Papyri zwei, deren Datum besonders ausführlich ist: P.Edfu 5
und P.Lille I 4. Beide Papyri enthalten makedonisch-ägyptische
Doppeldaten:

P.Lille 4: Jahr 5, 13.Apellaios = 13.Pachons
P.Edfu 5: Jahr 14, 9.Daisios = [] Choiach.

In P.Lille 4 handelt es sich um eine schematische Gleichsetzung
eines makedonischen und eines ägyptischen Monats. Ob das auch
in P.Edfu 5 der Fall war, läßt sich nicht mehr feststellen. Es
könnte hier auch ein echtes Doppeldatum vorgelegen haben.
Bagnall läßt nun bei seinen Überlegungen diese beiden Daten
beiseite, weil sie zu unpräzise, bzw. zu schlecht erhalten
seien, um bei der Datierung des Dioiketen weiterhelfen zu können.[7] Nun ist es mittlerweile leichter geworden, sich einen
Überblick über die Kalenderverhältnisse unter Euergetes zu verschaffen. Ein Blick in die chronologischen Tabellen von P.Lugd.
Bat.XXI A, S.251 und 255, zeigt, daß die Doppeldaten von P.
Lille 4 und P.Edfu 5 unter Euergetes nicht möglich sind. Sehr
gut passen sie jedoch in die Zeit des Philopator.

Im Folgenden ist es unumgänglich, sich auf einen noch unveröffentlichten Vortrag zu beziehen, den L.Koenen auf dem

4) Chr.d'Ég.26,1951,387f.

5) Anc.Soc.3,1972,111-119.

6) Ebda, S.113 u. 119.

7) Ebda, S.112f.

XVIII.Intern. Papyrologenkongreß (Athen 1986) gehalten hat. Koenen beschäftigt sich hier mit ptolemäischen Kalenderproblemen und zeigt u.a., daß es am Ende des 3.Jahrhunderts nacheinander zwei Arten schematischer Gleichsetzung von makedonischen und ägyptischen Monaten gegeben hat. Für die erste schematische Gleichsetzung sind vier Belege bekannt, P.Lille 4 ist einer davon. Alle vier Belege müssen in die Zeit des Philopator gehören.

1. P.Sorb.inv.2407 1.Jahr [x.] Apellaios = [x.] Pachon nach dem
 (Yale Cl.St.28,1985,63f.) 221 v.Chr. 14.Juni

2. P.Lille I 4 5.Jahr 13. Apellaios = 13. Pachon 25.Juni
 217 v.Chr.

3. P.Mich.inv.6957 5.Jahr 4.Audnaios = 4.Pauni 16.Juli
 unpubliziert 217 v.Chr.

4. SEG 8, 504 6.Jahr 1.Artemisios = 1.Phaophi 30.Nov.
 217 v.Chr.

Auf diese erste schematische Gleichsetzung folgt eine zweite, deren früheste sichere Belege aus der Zeit des Ptolemaios V. Epiphanes stammen. Diese zweite Gleichsetzung unterscheidet sich von der ersten dadurch, daß nun gegenüber dem jeweiligen ägyptischen Monat das makedonische Äquivalent um einen Monat nachhinkt. Diese zweite Gleichsetzung wird von Samuel, der Koenens erste Gleichsetzung noch nicht kannte, "First Assimilation" genannt.[8] Zur besseren Veranschaulichung seien die beiden Gleichsetzungen gegenübergestellt:

Ägyptischer Monat	Erste Gleichsetzung	Zweite Gleichsetzung (Samuels "First Assimilation")
Thot	Xandikos	Dystros
Phaophi	Artemisios	Xandikos
Hathyr	Daisios	Artemisios
Choiak	Panemos	Daisios
Tybi	Loios	Panemos
Mecheir	Gorpiaios	Loios
Phamenoth	Hyperberetaios	Gorpiaios
Pharmuthi	Dios	Hyperberetaios
Pachon	Apellaios	Dios
Payni	Audnaios	Apellaios
Epeiph	Peritios	Audnaios
Mesore	Dystros	Peritios

Die Verschiebung ist nötig geworden, weil das makedonische Jahr gegenüber dem ägyptischen im Durchschnitt etwas zu lang ist. Während P.Lille 4 der ersten Gleichsetzung folgt, könnte

8) A.E.Samuel, Ptolemaic Chronology, München 1962, 129ff.

258.-271. Das Archiv des Oikonomos Apollonios 159

in dem jüngeren P.Edfu 5 die zweite Gleichsetzung verwendet
sein. Es bleibt hier aber auch noch die Möglichkeit, daß ein
echtes Doppeldatum vorliegt, entweder dem Carlsberg-Zyklus
folgend oder aus der Beobachtung der Mondphasen gewonnen.

P.Lille 4 und P.Edfu 5 sind also in die Zeit des Philopator
zu setzen. Damit ist der Dioiket Theogenes fest in der Zeit
des vierten Ptolemäers verankert und auch unser Oikonomos Metrodor, der durch P.Lille 3 mit Theogenes verbunden ist, muß in
diese Zeit gehören. Die im Archiv genannten Jahreszahlen beziehen sich also auf die Regierungszeit des Philopator.

Die meisten Daten, die sich erhalten haben, stammen aus dem
Tybi des 10.Jahres. In 259 und 260 ist die Datierung ausführlicher, hier handelt es sich um den Tybi des 9.Königsjahres,
bzw. des 10.Finanzjahres. Bei den anderen Briefen vom Tybi des
10.Jahres ist also offensichtlich auch das 10.Finanzjahr und
nicht das 10.Königsjahr gemeint.[9]

Es ergeben sich somit für die im Archiv genannten Daten folgende Umrechnungen:

258,9: 8.(Finanz)jahr, 16.Pachon = 28.Juni 215[10]
259,4: 9.Königsjahr = 10.Finanzjahr, 4.Tybi = 16.Februar 213
260 Verso: 9.Königsjahr = 10.Finanzjahr, 26.Tybi = 9.März 213
261 Verso: 10.(Finanz)jahr, 28.Tybi = 11.März 213
262 Verso: 10.(Finanz)jahr, 28.Tybi = 11.März 213
263,12: 10.(Finanz)jahr, 9.Tybi = 21.Februar 213
264,1: 10.(Finanz)jahr, 5.Tybi = 17.Februar 213
269,5: 9.(Finanz)jahr, 14.Pachon = 26.Juni 214 oder 9.(Königs-)
 jahr, 14.Pachon = 25.Juni 213

Das 10.Jahr wird außerdem erwähnt in 263,8 und 265,2. Ohne
Datum sind 266, 267, 268, 270 und 271.

Daß hier überall das Finanzjahr verwendet wird, überrascht
nicht. Bei den betreffenden Briefen handelt es sich durchwegs
um Korrespondenz innerhalb der Finanzverwaltung. Auffälliger
ist es, daß das Finanzjahr nicht mit dem Monat Mecheir beginnt,
sondern schon am Anfang des Monats Tybi. Am 4.Tybi wird bereits

9) Zu Königsjahr und Finanzjahr vgl. P.Lugd.Bat.XXI A S.215f.

10) In Analogie zu den anderen Daten wird man auch hier vermuten, daß das Finanzjahr gemeint ist. Wenn es sich hier nicht
um das 8.Finanzjahr, sondern um das 8.Königsjahr handelt, stammt
der Brief vom 28.Juni 214.

nach dem neuen Finanzjahr datiert (259,4). Man kennt bereits einige Belege für diesen frühen Beginn des Finanzjahres.[11]

Apollonios und Metrodor

Apollonios übt die Funktion eines πρὸς τῆι οἰκονομίαι aus (268,8f.). Im Archiv werden zwei Orte erwähnt, die beide in der Polemonos Meris des Arsinoites liegen: 'Οξύρυγχα (260,3; 265,2) und das Dorf Μέμφις (263,2; 264,[3]; 268,5.6). Beide Orte fallen in den Zuständigkeitsbereich des Apollonios.

Der Vorgesetzte des Apollonios ist der Oikonomos Metrodor. Als οἰκονόμος wird er in 261,3 ausdrücklich bezeichnet. Ein Teil der Briefe an Apollonios stammt von diesem Vorgesetzten (259, 260, 262), andere sind von Apollonios an Metrodor geschrieben (261 Verso, 263, 264). Metrodor ist bereits in vier Papyri belegt (s. oben S.156). Aus ihnen läßt sich erkennen, daß er zumindest für zwei Merides des Arsinoites verantwortlich war. Seine Zuständigkeit für die Polemonos Meris ergibt sich aus P.Lille I 3 (Magdola) und dem vorliegenden Archiv. Daß er aber auch für die Themistu Meris zuständig war, zeigt P.Rain.Cent. 47 (mit Erwähnung der in dieser Meris gelegenen Orte Pelusion und Autodike) und ein P.Petrie ined. (zitiert in Pros.Ptol. VIII 1062, Athenas Kome). Es ist daher wahrscheinlich, daß Metrodor für den gesamten Arsinoites verantwortlich war,[12] Apollonios hingegen für die Polemonos Meris.

Wenn auch Apollonios in 268,8f. als ὁ πρὸς τῆι οἰκονομίαι bezeichnet wird, so sei im Folgenden dennoch immer nur kurz vom "Oikonomos" Apollonios gesprochen. Diese Ausdrucksweise, die hier der Einfachheit halber gewählt ist, wird nicht falsch sein, da in den Papyri auch sonst solche Amtsbezeichnungen nebeneinander herlaufen. So wird z.B. der Topogrammateus Πχορχῶνσις in UPZ II 218-221 und 224f. sowohl als τοπογραμματεύς (218 i 5; 219,8; 220 i 6, ii 24; 221 ii 19f.) als auch als ὁ πρὸς τῆι τοπογραμματείαι (225,8f.) bezeichnet. In den Papyri

11) J.Bingen, Chr.d'Ég.50,1975,246f.; F.Uebel, Proceed.XIV Intern.Congr.of Papyrologists, London 1975, 318.

12) Vgl. auch M.H.Henne, Liste des stratèges des nomes égyptiens à l'époque gréco-romaine, Le Caire 1935, p.*54.

258.-271. Das Archiv des Oikonomos Apollonios　　　161

wird auf jeden Fall immer wieder vom οἰκονόμος einer Meris gesprochen.[13)]

Ob Apollonios bereits in anderen Papyri belegt ist, läßt sich nicht mit Sicherheit erkennen, da der Name sehr häufig ist. Identisch mit unserem Apollonios könnte ein in P.Tebt.III 705,1 (209 v.Chr.) erwähnter Apollonios sein, wenn dieser Beamte nicht doch eher ein Epimelet war.[14)] Zu vergleichen ist ferner SB XII 10864,6 (2.Hälfte des 3.Jh.) Ἀπολλω() τῶι οἰκονόμωι. Dieser Ἀπολλω() bekommt ein offizielles Schreiben von Amenneus, dem Sohn des Patous. Wenn dieser Amenneus mit dem Empfänger von 258 identisch ist, dann könnte auch Ἀπολλω() unser Apollonios sein. Ein Oikonomos Apollonios ist für die Themistu Meris in den Jahren 229 und 226 bis 224 belegt [F. de Cenival, Cautionnement démotiques du début de l'époque ptolémaïque (P.dém.Lille 34 à 96), Paris 1973, 208-210; Pros.Ptol. VIII 1019a].[15)]

Inhalt des Archivs

Die Papyri geben einen zum Teil recht anschaulichen Einblick in die Arbeit eines Oikonomos.[16)] Die Briefe 259, 260 und

13) So in P.Petrie II 18 (1) 1-2 Διονυσιδώρωι οἰκονόμωι τῆς Ἡρακλείδου μερίδος (223/2 v.Chr., Pros.Ptol.I 1035), SB X 10366, 1f. Ἀσ[κληπιάδης?] οἰκονόμος μ[ερίδος] (3.Jh.v.Chr., Pros.Ptol. VIII 1027a), P.Tebt.III 789,7 Πτολεμαῖος ὁ οἰκονόμος τῆς μερίδ[ος (um 140 v.Chr., Pros.Ptol.I 1084). Zu den Oikonomen einer Meris vgl. E.Van't Dack, Notes sur les circonscriptions d'origine grecque en Égypte ptolémaïque, Stud.Hell.7,1951, 51f. u. 56ff.

14) Bagnall, Anc.Soc.3,1972,114f.

15) Erwähnungen von Oikonomen gleichen Namens in größerem zeitlichen Abstand finden sich in: a) P.dém.Lille 34,36-38,55 (=Pros.Ptol.VIII 1016a, 262 v.Chr., Oikonomos der Themistu Meris); b) SB X 10260,3f. (=P.Hib.I 133, um 240, Pros.Ptol.I und VIII 1019) Ἀπολλω]νίου τοῦ οἰκονομο[ῦντος τὴν Ἡρακλεί]δου μερίδα; c) Apollonios (Oikonomos?) im Archiv des Toparchen Leon (P.Yale I 36;38-42; 190-187 v.Chr. nach der Datierung von W.Schäfer in P.Köln V, S.165f., Herakleidu Meris).

16) Die Aufgaben dieses Beamten sind in P.Tebt.III 703 (=Hunt-Edgar, Select Papyri II 204) beschrieben. Dieser umfangreiche Papyrus enthält Anweisungen und Mahnungen, die der Dioiket einem neuen Oikonomos auf den Weg gibt. Dazu A.E.Samuel, P.Tebt.703 and the Oikonomos, Studi in onore di E.Volterra II, München 1971,451-460 und W.Huß, Staat und Ethos nach den Vorstellungen eines ptolemäischen Dioiketes des 3.Jh. Bemerkungen

262 sind Anweisungen des Vorgesetzten Metrodor an Apollonios. Sie betreffen die Zuteilung von Gerste an Brauer (259) und die Verpachtung der staatlichen Einkünfte (ὠναί) in Oxyrhyncha (260). Eine Mahnung zu termingerechter Ablieferung von Einkünften des Königs ist 262. Eine ähnliche Mahnung hat Apollonios bei anderer Gelegenheit auch selbst an den Toparchen Amenneus geschickt (258). In 261 fordert ein Ölhändler Apollonios auf, Metrodor über den Diebstahl von Öl und dessen Verarbeitung und Verkauf zu unterrichten. Um Angelegenheiten in der Verwaltung des Biermonopols geht es in 263. Das Öl- oder Biermonopol wird auch Gegenstand von 265 gewesen sein. Eine Abrechnung eines Steuereinnehmers über νιτρική und τετάρτη enthält das Bruchstück 269. Daneben sind auch zwei Briefe mehr privaten Inhalts vorhanden (266 und 267).

Neben diesen Briefen steht eine öffentliche Bekanntmachung (268, Versteigerung eines Hauses, dessen Besitzer für einen nun zahlungsunfähigen Brauer gebürgt hat). Am Schluß sind noch zwei fragmentarisch erhaltene Papyri angefügt, bei denen auf Grund des schlechten Erhaltungszustandes nicht mehr erkennbar ist, ob sie aus dem Besitz des Apollonios stammen. Da sie aus derselben Kartonage kommen, ist es wahrscheinlich oder zumindest möglich, daß sie zum Archiv gehören (270-271).

Die Papyri zeigen recht deutlich, welchen Schwierigkeiten sich der Oikonomos gegenübersah und wie mühevoll es zum Teil gewesen sein muß, Einbußen von den Einkünften des Königs fernzuhalten (258, 261, 262, 263, 268). Von innenpolitischen Kämpfen, die W.Huß gerade für das Jahr 213 vermutete,[17] ist jedoch nichts zu bemerken.

zu P.Tebt.III 1,703, Arch.f.Pap.27,1980,67-77. N.N.Picouse, Vestnik Drevnej Istorii 1947, fasc.1 (19), pp.249-252, datierte den Papyrus in die Zeit zwischen 216 und 208 v.Chr. (zitiert bei T.Reekmans, Stud.Hell.7,1951,73,Anm.1). W.Huß, Arch.f.Pap. 27,1980,69, hat diesen Zeitraum auf die Zeit nach 213, d.h. auf die Jahre um 210, eingeschränkt. Wenn in P.Tebt.703,1 der Dioiket Zenodoros genannt ist, müßte man den fraglichen Zeitraum sogar noch weiter einschränken, da Theogenes zumindest bis zum Januar 208 (P.Tebt.705 und P.Edfu 5, vgl. oben S.156ff.) Dioiket war.

17) W.Huß, Untersuchungen zur Außenpolitik Ptolemaios'IV., (Münch.Beitr.69), München 1976,78f.Anm.340;84-86;274. Vgl. jedoch auch W.Peremans, Ptolémée IV et les Égyptiens, in: Le monde grec. Hommage à Claire Préaux, hg.v.J.Bingen u.a., Bruxelles 1975, 393-402.

Äußere Merkmale der Briefe des Archivs

Die Briefe aus dem Büro des Metrodor (259, 260 und 262) und des Apollonios (258, 263) haben eine äußere Form, wie sie auch im Zenon-Archiv üblich ist.[18] Sie sind auf ein Stück Papyrus geschrieben, das von einer Rolle geschnitten und dann nach der Breite der Rolle gegen die Fasern beschrieben wurde. Die Beschriftung erfolgte "charta transversa". Die Breite der Rolle ist bei all diesen Briefen gleich (etwa 32 bis 33 cm). Auf dem Verso steht dann mit den Fasern in großen Buchstaben der Name des Adressaten. Ebenfalls auf dem Verso ist nach Empfang des Briefes von zweiter Hand Eingangsdatum, Absender und Betreff notiert. In dieser Form tauschen die beiden Büros ihre Briefe untereinander aus.

Daneben haben sich auch Briefkonzepte aus dem Büro des Apollonios erhalten (261 Verso, 264, 265). Sie stammen wahrscheinlich aus der Hand des Apollonios selbst. Die Schrift der Konzepte ist sehr klein und kursiv. Die ins Reine geschriebenen Briefe unterscheiden sich sehr deutlich in ihrer peniblen, mehr oder weniger flüssigen Kanzleischrift.

Auch wenn die Briefe des Apollonios und des Metrodor aus einem sehr kurzen Zeitraum stammen, so sind sie meist doch von verschiedenen Schreibern geschrieben. Unter den Briefen des Metrodor sind 259 und 260 wohl von gleicher Hand, von der sich 262 deutlich abhebt. Unter den Briefen des Apollonios sind 263 und 266 sehr ähnlich, aber wohl von verschiedenen Schreibern. Viel flüssiger ist die Schrift in 258.

Von den amtlichen Briefen der Oikonomen unterscheiden sich die von Dritten kommenden Geschäfts- und Privatbriefe. Hier läuft die Schrift, wie sonst üblich, parallel zu den Fasern (261, 267, 269, 270). Auch Apollonios bedient sich dieser Form, wenn er einen mehr privat gehaltenen Brief schreibt (266).

K. Maresch

[18] Zur Briefform des Zenonarchivs vgl. C.C.Edgar in P.Mich. I p.58-59 und E.G.Turner, The Terms recto and verso, Pap.Brux. 16, Brüssel 1978,35.

258. APOLLONIOS AN DEN TOPARCHEN AMMENEUS

Inv.20351 32,5 x 11,5 cm Arsinoites
28.Juni 215 v.Chr. Tafel XXXI

Der Papyrus ist bis auf den Verlust weniger Fasern im linken Drittel vollständig erhalten. Der Text läuft gegen die Fasern. Es handelt sich also um die übliche offizielle Briefform (vgl.oben S.163). Auf der Rückseite steht der Name des Adressaten mit einem weiteren Vermerk von 2.Hand am linken Rand (in diesem Falle dem Titel des Adressaten); ein kurzer Vermerk über den Inhalt des Briefes findet sich, zu dem Übrigen auf dem Kopf stehend, am rechten Rand (προσαγγέλματος, ebenfalls von 2.Hand).

In dem Brief geht es um die Abrechnung des in den königlichen Speicher eingegangenen Getreides, die der οἰκονόμος monatlich vorzunehmen und nach Alexandria zu schicken hatte (P.Rev. Laws XVI 2). Für diese Abrechnung stützte er sich auf die Berichterstattung von Sitologen und Toparchen in den Dörfern und Toparchien. Nach P.Tebt.703,118-123[1] war als Idealfall die Abrechnung nach Dörfern vorgesehen, sollte das jedoch nicht möglich sein[2], nach Toparchien.

In unserem Papyrus wird der Toparch aufgefordert, das durch ihn bis zum 20. des Monats in den königlichen Speicher eingegangene Getreide abzurechnen und die entsprechende Aufstellung dem Apollonios in Krokodilopolis vorzulegen. Dieser will dann die Gesamtabrechnung (Z.1 τὸ προσάγγελμα τοῦ μεμετρημένου σίτου) am 21. abschicken. Apollonios führt hier also das Amtsgeschäft des οἰκονόμος.[3]

1) Der Papyrus enthält Anweisungen des Dioiketen an den Oikonomos und stammt aus dem 3.Jh.v.Chr. Siehe P.Tebt.III S.66-67; A.E.Samuel in: Studi in onore di E.Volterra II, Milano 1971,451-460.

2) Die Formulierung in P.Tebt.703,119-123 läßt vermuten, daß die Abrechnung nach Dörfern geradezu eine Unmöglichkeit darstellte: κατὰ κώμην, δοκεῖ δὲ [ο]ὐκ ἀδύνατον εἶν[αι] ὑμῶν προθύμως ἑαυτοὺς εἰς [τ]ὰ πράγματα ἐπιδιδόντων, εἰ δὲ [μ]ή γε, κατὰ τοπαρχίαν - - -

3) Das entspricht seiner Bezeichnung als ὁ πρὸς τῆι οἰκονομίαι, die in Nr.265 steht. Vgl. oben S.160f.

258. Apollonios an den Toparchen Ammeneus

Die zweite Hälfte des Briefes enthält heftige Ermahnungen an den Toparchen, seine Aufgabe nicht zu vernachlässigen.

Rand

1 Ἀπολλώνιος Ἀμεννεῖ χαίρειν. τὸ προσάγγελμα τοῦ μεμετρη-
μένου σίτου ἐξαποστελοῦμεν τῆι κ̅α̅. σύμμειξον οὖν ἡμῖν
εἰς Κροκοδίλων πόλιν ταύτηι τῆι ἡμέραι κομίζων τὴν γραφὴν
4 τοῦ διὰ σοῦ παραδεδομένου εἰς τὸ βασιλικὸν μέχρι τῆς κ̅. ἵνα
δὲ
οὗτος ὡς πλεῖστος ἦι, προνοήθητι μὴ παρέργως. τοῖς γὰρ καθ᾽
ὁν-
τινοῦν τρόπον ἐν τούτοις ὀλιγωρήσασιν προσενεχθησόμεθα
ὡς εἰς πραγμάτων λόγον ἠδικηκόσιν. ὅπως δὲ μὴ διὰ σέ κατέχη-
ται
8 ἐκπέμπεσθαι τὸ προσάγγελμα μελησάτω σοι.

ἔρρωσο (ἔτους) η̅ Παχὼν ι̅ς̅
Rand

Verso: τοπάρχηι ΑΜΜΕΝΕΙ προσαγγέλματος
(2.Hand) (2.Hand)

1 Zu Apollonios und seiner Funktion vgl.oben S.160. Ein οἰ-
κονόμος mit Namen Apollo(nios), der ein offizielles Schreiben
von Amenneus, den Sohn des Patous erhält, kommt vor in SB XII
10864,6. Ein Toparch Amenneus ist nach Pros.Ptol.I und VIII bis-
her nicht belegt

7 πράγματα: die Geschäfte der Finanzverwaltung (vgl.Prei-
sigke II s.v.). Die Verbindung εἰς πραγμάτων λόγον ἀδικεῖν ist
m.W. bisher nicht belegt.

9 Hier ist wohl, wie auch sonst im Archiv, das Finanzjahr
gemeint. Vgl.Einleitung S.159.

Übersetzung

Apollonios grüßt Amenneus! Die Erklärung über das eingegange-
ne Getreide werden wir am 21. abschicken. Triff uns also in Kro-
kodilopolis an jenem Tag und bringe die Aufstellung des durch
Dich bis zum 20. in den königlichen Speicher überführten Getrei-

des mit. Sorge besonders dafür, daß das möglichst viel sei. Mit denen nämlich, die in diesen Dingen auf irgendeine Weise nachlässig sind, werden wir verfahren wie mit denen, die sich gegen die Staatsfinanzen vergangen haben. Trage also Sorge dafür, daß nicht durch Dich die Aussendung der Abrechnung verzögert werde.

 Leb wohl! 8.Jahr 16.Pachon

Verso: An den Toparchen Amenneus Betrifft die Abrechnung

 C.Römer

259. METRODOR AN APOLLONIOS

Inv. 20350-19 31,5 x 10,5 cm Arsinoites
16.Februar 213 v.Chr. Tafel XXXII

Der Brief, charta transversa geschrieben, besteht aus fünf Fragmenten. Er ist ein Begleitschreiben zu ἐ[πι]στολαί, die der Oikonomos Metrodor seinem Untergebenen Apollonios abgeschickt hat. Die ἐ[πι]στολαί betreffen Gerste, die an die Bierbrauer für den Monat Tybi ausgegeben werden soll. Eigentlicher Adressat dieser Dienstschreiben war jedoch nicht Apollonios, sondern die Kontrollbeamten (ἐπακολουθοῦντες) der Getreidespeicher, die den Sitologen zur Seite stehen. Ob nun Apollonios die ἐπιστολαί an die ἐπακολουθοῦντες weiterleiten sollte, oder ob die ἐπακολουθοῦντες neben Apollonios die Dienstschreiben direkt von Metrodor erhielten, ist nicht zu erkennen. Das erste ist das Wahrscheinlichere.

Es ist Aufgabe des Oikonomos, monatlich ein gewisses Quantum Gerste, die σύνταξις, an die Brauer zu verteilen. Bei dieser individuell ausgehandelten Zuteilung wirkt auch der βασιλικὸς γραμματεύς mit.[1] Ausgefolgt wird die Gerste von den örtlichen Sitologen. Diese Speicherbeamten können nur tätig werden, wenn von zuständiger, übergeordneter Stelle eine Ausgabeanweisung vorliegt.[2] In unserem Fall ist der Oikonomos zuständig. Ob nun die auf dem Papyrus erwähnten ἐπιστολαί solche Ausgabeanweisungen enthielten oder ob sie sich in allgemeinerer Form auf die Gerstenausgabe bezogen, bleibt unbekannt. Unbekannt ist auch, ob hier ein rein routinemäßiger Vor-

[1] Cl.Préaux, L'économie royale, S.153, Th.Reil, Beiträge zur Kenntnis des Gewerbes im hellenistischen Ägypten, Borna-Leipzig 1913, S.8f. und P.Petrie III 86. Zum ptolemäischen Brauereiwesen allgemein s. Cl.Préaux, L'économie royale, S. 152-158 und M.Rostovtzeff, The Social and Economic History I 308f., III 1390.

[2] Vgl. F.Preisigke, Girowesen im griechischen Ägypten, Straßburg 1910, S.132ff.

gang vorliegt. Möglicherweise hat der Beginn des Finanzjahres
im Tybi besondere Anweisungen des Oikonomos nötig gemacht.

Rand

[Μ]ητρόδωρος Ἀπολλωνίῳ[ι] χ[α]ίρειν. τὰς πρὸς [τοὺς]
ἐπακολουθοῦντ[ας]
2 πα[ρ'] ἡμ[ῶ]ν τοῖς [θ]ησα[υρο]ῖς ἐ[πι]στολὰς περὶ τῆς [εἰς
τὴ]ν ζυτηρὰν
κρ[ι]θῆς τοῦ Τῦ[β]ι πέπομφά σοι.
4 ἔρρωσο. (ἔτους) θ, ὡς δ' αἱ πρ(όσοδοι) (ἔτους)
ι Τῦβι δ̄.

Rand

Auf dem Verso, mit den Fasern:
 (2.Hand) (ἔτους) ι] Τῦβι ε̄, Μητρόδωρος
 τῆ]ς συντάξεως
 (1.Hand) ΑΠΟΛΛΩΝΙΩΙ

1 Die an der Seite der Sitologen agierenden ἐπακολουθοῦντες
erscheinen auf Getreideanweisungen und Quittungen, wie P.Lond.
VII 2190,3f.(=SB VI 9600) μετρήσατε μετὰ τοῦ ἐπακολουθοῦντος,
P.Tebt.III 2,835,5f. mit Anm., P.Tebt.III 1,722,4f.; vgl. auch
SB XII 10864 I 4f. Zur Bedeutung von ἐπακολουθεῖν vgl. Prei-
sigke, Girowesen, S.134,203,331.

2 θ]ησα[υρο]ῖς R.Daniel. Danach wohl ἐ[πι]στολὰς, das etwas
enger geschrieben gewesen sein muß. Die andere Möglichkeit,
ἐ[ν]τολὰς, paßt nicht zu den Tintenspuren und füllt den Platz
nicht ganz.

Mit ζυτηρά wird hier keine Steuer, sondern das Biermonopol
überhaupt bezeichnet; vgl. Préaux, L'économie royale, p.157,
n.6, Reil, Gewerbe, S.168, ferner C.A.Nelson, Chr.d'Ég.51,
1976,121 und BGU XV S.88f.

4 ὡς δ' αἱ πρ(όσοδοι) Hagedorn. Zu dieser Datierung nach
Regierungs- und Finanzjahr s. oben S.159f. Der 4.Tybi ist der
16.Februar 213.

Die Formel ὡς δ' αἱ πρόσοδοι oder ὡς αἱ πρόσοδοι ist in
folgenden Papyri belegt: a) aus der Regierungszeit des Ptole-
maios III. Euergetes: P.Hamb.II 171,2f.11f. (2.Finanzjahr =

246 v.Chr.), P.Petrie III 58 c.d u. P.Petrie III S.8,Z.2 [=P.
Petrie I 28,(2)] (12.Finanzjahr = 236 v.Chr.), P.Ross.II 3,10
(23.Finanzjahr? = 225 v.Chr.); b) aus der Regierungszeit des
Ptolemaios IV. Philopator: P.Ent.30,2 (=Wilcken, Chr.56 = Corp.
Pap.Iud.I 129; 5.Finanzjahr = 218 v.Chr.); c) nicht sicher zu
datierende Papyri sind: SB X 10273,16 (13.Finanzjahr = 235 oder
210 v.Chr.), P.Tebt.III 1,770,18 (13.Finanzjahr = 210 v.Chr.?).

Übersetzung

Metrodor grüßt Apollonios. Ich habe Dir die für die Kontrollbeamten (ἐπακολουθοῦντες) der Speicher bestimmten Dienstschreiben zugestellt, welche die Biermonopolgerste des Monats Tybi betreffen.
Sei gegrüßt! 9.Regierungsjahr bzw. 10.Finanzjahr, 4.Tybi.

Verso:
(2.Hand) [10.Jahr], 5.Tybi. Betrifft die Zuweisung.
(1.Hand) An Apollonios.

K. Maresch

260. METRODOR AN APOLLONIOS

Inv. 20350-8.18　　　　30,5 x 11,5 cm　　　　Arsinoites
9.März 213　　　　　　　　　　　　　　　　　　Tafel XXXIII

 Der Oikonomos Metrodor kündigt seinem Untergebenen Apollonios seine Ankunft in Oxyrhyncha für den 26. eines unbekannten Monats an. Er will an diesem Tag mit der Versteigerung der staatlichen Einkünfte (πρᾶσις τῶν ὠνῶν) beginnen. Daß sich die ἔθνη (Berufsgruppen) an diesem Tag versammeln sollen, ist sicherlich ein Hinweis darauf, daß es hier nicht zuletzt um die Verpachtung im Bereich der staatlichen Monopole ging.
 Der Papyrus ist charta transversa beschrieben und besteht aus fünf Bruchstücken. Der rechte Rand ist weggebrochen.

Rand

 Μητρόδωρος Ἀπολλωνί[ωι χ]αίρειν. παρεσόμεθ[α πρ]ὸς τὴ[ν]
2 πρᾶσιν τῶν ὠνῶν καὶ τ[ὰς συ]ντάξεις τῆι κϛ̄ ...[.].[
 ἅμα τῆι ἡμέραι εἰς Ὀξύρυγχα. συνάγαγε οὖν τὰ ἔθνη εἰς τὴν
4 προγεγραμμένην κώμην τῆ[ι κ]ϛ, ὅπως μὴ κωλυώμεθα
 τὰς συντάξεις ποιεῖσθαι.
6 ἔρρωσο. (ἔτους) θ, ὡς δ᾿ [αἱ] πρ(όσοδοι)
 (ἔτους) [ι Τῦβι ..]

Rand

Auf dem Verso, mit den Fasern:
 (2.Hand)] (ἔτους) ι Τῦβι κ̄ϛ̄, Μητρόδωρος
8] ὠνῶν πράσεως
]κον
10 (1.Hand) ΑΠΟΛΛΩ[ΝΙΩΙ]

 2 πρᾶσις τῶν ὠνῶν, Versteigerung der Steuerpachten und Einkünfte aus den Monopolen. Zum Ausdruck vgl. P.Lugd.Bat.XX 30,12ff. (=BGU X 1994) ἱκανὸς γάρ τις ὄχλος ἐνδημεῖ διὰ τὸ καὶ τὰς ὠνὰς πωλεῖσθαι. P.Rev.Laws 60,13f. πωλοῦμεν τὴν ὠνὴν πρὸς χαλκόν.

Die συντάξεις sind Abkommen, die mit jenen geschlossen werden, die das höchste Gebot machen. Es ist nach Abschluß dieser Abkommen noch möglich, die betreffenden Gebote zu überbieten. Erst nach Ablauf einer bestimmten Frist bekommen dann die, die zuletzt geboten haben, den Zuschlag und die σύνταξις wird in eine πρᾶσις umgewandelt. Zum Ablauf der Auktion vgl. P.Rev. Laws 48,13-18 und UPZ I 112.

Nach τῆι κϛ̄ geringe Tintenspuren. Man hat den Eindruck, daß an dieser Stelle Tinte abgewaschen worden ist. Vielleicht ...[.]ην[. Das Verso zeigt, daß der Brief am 26.Tybi bei Apollonios eingegangen ist. Ebenfalls an einem 26. will Metrodor bei Apollonios sein. Dieser 26. muß sich also wohl auf den Monat beziehen, der auf den Tybi folgt, d.h. auf Mecheir. Man könnte demnach τῆι κϛ̄ [τοῦ μ]ην[ὸς Μεχεὶρ erwarten.

3 τὰ ἔθνη, die verschiedenen Berufsgruppen (vgl. P.Petrie III 32 f 2 Anm.).

Ὀξύρυγχα, in der Polemonos Meris gelegen, wahrscheinlich im nördlichen Teil (P.Tebt.II S.359 u.392; Calderini-Daris, Dizionario s.v.).

5 Zum Ausdruck vgl. P.Rev.Laws 48,13 τὴν δὲ σύνταξιν, ἣν ἂν ποιήσωνται πρὸς [ἕ]καστον.

6 "9.Regierungsjahr bzw.[10.] Finanzjahr"; zur Datumsformel vgl. 259,4. Das neue Finanzjahr hat mit dem Monat Tybi begonnen (s.oben S.159f.). Die Versteigerungen finden immer zu Beginn des Finanzjahres statt (vgl. P.Lugd.Bat.XX 30,13f.Anm. und P.Cair.Zen.III 59371).

7 26.Tybi des 10.Finanzjahres = 9.März 213.

Übersetzung

Metrodor grüßt Apollonios. Wir werden zum Verkauf der staatlichen Einkünfte (ὠναί) und zu den betreffenden Vereinbarungen am Morgen des 26. [. . .] nach Oxyrhyncha kommen. Versammle also die Berufsgruppen am 26. im genannten Dorf, damit wir nicht am Abschluß der Vereinbarungen gehindert werden.

Sei gegrüßt! [x.] Tybi des 9.Regierungsjahres bzw.[10.] Finanzjahres.

Verso:

(2.Hand) 26.Tybi des 10.Jahres, Metrodoros. Betrifft den Verkauf der staatlichen Einkünfte [. . .]

(1.Hand) An Apollonios.

K. Maresch

261. PETÔYS AN APOLLONIOS

Inv.20350-10.17 *24 x 16 cm* *Arsinoites*
11.März 213 v.Chr. *Tafel XXXIV*

Erhalten ist das Ende einer Eingabe. Den Absender lernt man aus dem Verso kennen. Es ist der Ölhändler Petôys. Der Name des Empfängers ist verloren; es kann sich jedoch nur um Apollonios handeln.

Der Adressat wird aufgefordert, dem Oikonomos Metrodor mitzuteilen, daß Kriegsgefangene Öllieferungen (ἐλαικὰ φορτία) von Leuten kaufen, die diese widerrechtlich dem staatlichen Ölmonopol[1] entzogen haben (διηρπακότων, Z.5). Die Kriegsgefangenen verarbeiten diese Lieferungen und verkaufen das Öl, wobei sie sich der ἐργασία, die Ἑλληνικὸν ἔλαιον verarbeitet, bedienen (s. zu Z.6). Die Kriegsgefangenen sind wohl die bereits aus anderen Papyri dieser Zeit bekannten Kriegsgefangenen aus Asien, die im Faijum als Kleruchen angesiedelt worden waren (s. unten zu Z.2). Bei der widerrechtlichen Aneignung der staatlichen ἐλαικὰ φορτία handelt es sich nicht um einen Einzelfall, sondern um Verluste, die bereits seit einiger Zeit entstanden sind und die dem Bericht des Schreibers zufolge andauern werden, wenn man den Schleichhandel nicht unterbindet. Der Schreiber befürchtet, daß auch die Ernte des 10.Jahres (213/2) verloren gehen werde, wenn nicht eingeschritten wird.

Die Eingabe ist mit den Fasern geschrieben, nicht "charta transversa" wie die Briefe aus dem Büro des Apollonios und des Metrodor (s. oben S.163).

1) Zum ptolemäischen Ölmonopol s. Cl.Préaux, L'économie royale 65-93.

174 Urkunden

```
       α.....[.....][...]τη[.][.]σ[...][..][
 2  γ̄ αἰχμαλώτους ἀνήγαγεν ἐπὶ σὲ τοῦ ἐλαίου ἤδη ἠρ[μ]ένου.
    καλῶς ‵οὖν′ ποιήσεις γράψας Μητροδώρωι τῶι οἰκονόμωι, ἵνα
                                                συμφανὲς
 4  αὐτῶι γένηται, διότι οἱ αἰχμάλ[ωτο]ι ἀγοράζοντες τὸ ἔλαιον
                                                    κ[αὶ]
    τ[ὸ] κῖκι παρὰ τῶν τὰ ἐλαικὰ φορτία διηρπακότων καὶ κατ-
                                                ειργασμένω[ν],
 6  οὗτοι δὲ τῆι τοῦ Ἑλληνικοῦ ἐλαίου [..] φ σει πωλοῦ[σ]ι
                            ἐργασίαι
    χρώμενοι. ἐὰν οὖν μὴ ἐπιστροφή τις γένηται περὶ [το]ύτων
 8  καὶ ἐπισταθῶσιν οἱ τοιοῦτοι ταύτηι τῆι ἐργ[α]σίαι χρώ[με-
                                                νο]ι, συμβήσεται
    ὥστε καὶ τὰ εἰς τὸ ι (ἔτος) ἐλαικὰ φορτία διαρπασ[θῆναι].
10                              [ ]εὐτύχει.
                                Rand
          Verso:
                                Rand
(2.Hand) [Μη]τροδώρωι. τ[οῦ δοθέ]ντος μ[οι] ὑπομνήματος παρὰ [[Μαν-
                                                ρέους]] Πετῶυτος
12  [το]ῦ Μανρέους ἐλαιοκα(πήλου) ὑποτέταχά σοι τὰ ἀντίγραφα.
                    (ἔτους) ι Τῦβι κ̄η̄
```

2 In einigen Papyri sind bereits Kriegsgefangene im Faijum belegt: 1) In P.Petrie III 104,2f. (=Wilcken, Chr.334; 244/3 v.Chr.) ist von einem Kleruchen die Rede, dessen Kleros der König zurückgenommen hat. Dieser Kleruche ist einer τῶν ἀπὸ τῆς [Ἀ]σίας αἰχμαλ[ώ]των, sein Name ist Alketas. 2) In einer von S.R.Pickering edierten Beamtenkorrespondenz, die Kleruchen im Arsinoites betrifft (S.R.Pickering, An Edition of Some Unpublished Papyri, Diss. Macquarie University Sidney (maschinenschr.) 1985, Nr.4-13), wird ein Kleruche τῶν ἀπὸ τ]ῆς Ἀσίας αἰχμαλώτων erwähnt (Nr.5, Z.2, p.196). Bei einigen dieser Texte ist als Datum ein 4.Jahr erhalten. Pickering vermutet das 4.Jahr des Ptolemaios III. (244/3; ebda,S.193). 3) Auch in P.Lille I 3,66 (Magdola, nach 216/5, zur Datierung s. oben S.156-159) werden αἰχμάλωτοι genannt. Wilcken, Chr.S.394, vermutete,

daß die Kriegsgefangenen aus Asien aus dem Dritten Syrischen Krieg stammen, Uebel ist für den Zweiten Syrischen Krieg eingetreten (Die Kleruchen Ägyptens unter den ersten sechs Ptolemäern, Nr.333, S.116f.). Vgl. ferner P.Petrie II 29 e 1 (p.101), P.Ent.54,2 u. P.Tebt.III 793 vi 15, Pros.Ptol.II 3771-3774 und Rostovtzeff, The Social and Economic History I 203.

3 Zu Metrodor s. oben S.160. Daß der Oikonomos für das Ölmonopol verantwortlich war, zeigen die einzelnen Bestimmungen des P.Rev.Laws (=Wilcken, Chr.299) und P.Tebt.III 1, 703,134-164.

4f. κ[αὶ] | τ[ὸ] κῖκι Hagedorn. Zum Anakoluth vgl. z.B. Mitteis, Chr.31 ii 18 (=P.Tor.1): οὐκ ἀρκεσθέντες ἐπὶ τῶι ἐνοικεῖν ἐν τῆι ἐμῆι οἰκίαι, ἀλλὰ καὶ νεκροὺς ἀπηρεισμένοι τυγχάνουσιν ἐνταῦθα. Ferner Mayser, Gramm. II 1, § 51, S.344.

6 Wohl οὗτοι und nicht αὐτοί.

Der Ausdruck Ἑλληνικὸν ἔλαιον ist bisher noch nicht belegt. Ἑλληνικός wird in den Papyri unter anderem in Verbindung mit κάλαμος (P.Tebt.III 715,2-3 Anm.; BGU III 776 ii 10), περιστερίδια (P.Lips.97 xxvi 9 u. 13, wo zwischen ägyptischen und griechischen Tauben unterschieden wird) oder νίτρον (PUG II 62,11 Anm.) gebraucht. Bei κάλαμος und περιστερίδιον hat man angenommen, daß mit Ἑλληνικός eine bestimmte Gattung bezeichnet wird (Schnebel, Landwirtschaft 257f. u. 342), und so könnte man auch bei Ἑλληνικὸν ἔλαιον daran denken, daß eine bestimmte Ölart gemeint ist. Mit ἔλαιον wird in den Papyri sowohl Sesamöl als auch Olivenöl bezeichnet. Das ἔλαιον κατ' ἐξοχήν ist aber in frühptolemäischer Zeit und auch später das Sesamöl. Daher könnte man vermuten, daß mit Ἑλληνικὸν ἔλαιον Olivenöl im Gegensatz zu Sesamöl gemeint ist. Ölbäume lassen sich zwar schon im pharaonischen Ägypten nachweisen (Schnebel, Landwirtschaft 302), Olivenöl ist aber doch eine Domäne der Griechen, und so ist die Olivenkultur gerade besonders gut im Faijum belegt (Schnebel S.302f.; Reil, Gewerbe S.136f.).

Dennoch ist diese Erklärung wenig wahrscheinlich. Denn die in den Papyri sonst verwendete ausdrückliche Bezeichnung für Olivenöl ist ἐλάϊνον (sc. ἔλαιον, vgl. WB I,s.v.). Außerdem weist eine Stelle in einem noch unpublizierten Heidelberger Papyrus (P.Heid.inv.G 2182) aus etwa derselben Zeit in eine an-

dere Richtung. Den Hinweis auf diesen Papyrus verdanke ich B.
Kramer und D.Hagedorn. In diesem Papyrus, in dem für einen
Weingarten der Empfang der ἕκτη quittiert wird, findet sich die
Wendung τὴν ὑπάρχουσαν Ἑλληνικὴν ὀπώραν τὴν μήπω τετρυγημένην.
Dies legt die Vermutung nahe, daß in unserem Papyrus eine Be-
sonderheit bezeichnet wird, die im Bereich der Verwaltung zu
suchen ist. Man könnte erwägen, ob nicht das Adjektiv Ἑλληνι-
κός irgendwie mit den aus römischer Zeit bekannten ἐν Ἀρσινο-
ίτῃ ἄνδρες Ἕλληνες in Beziehung zu setzen ist (G.Plaumann,
Arch.f.Pap.6,1920,177ff.; O.Montevecchi, Aeg.50,1970,20ff.).
Plaumann hat angenommen, daß diese Organisation bereits unter
den Ptolemäern Vorläufer hatte (a.a.O., S.182).

Auf ἐλαίου folgt eine Lücke von zwei bis drei Buchstaben,
danach könnte man]αφέσει herstellen. Vom Alpha ist freilich
fast nichts mehr zu sehen und auch das fragliche Epsilon ist
nicht vollständig erhalten und erscheint auch nicht in seiner
typischen Gestalt. Der Buchstabe ist offenbar geringfügig ver-
schrieben oder korrigiert. Wenn ἀφέσει richtig ist, dann liegt
die Ergänzung [ἐν] ἀφέσει nahe. Vgl. den Terminus ἡ ἐν ἀφέσει
γῆ (dazu zuletzt J.Shelton, Chr.d'Ég.46,1971,113-119). Die
Verbindung ἔλαιον ἐν ἀφέσει ("freigegebenes Öl") ist freilich
genauso wenig belegt wie Ἑλληνικὸν ἔλαιον, der Terminus ἄφε-
σις braucht aber in diesem Zusammenhang nicht zu überraschen.
Er ist sonst auch mit der Ernte anderer Feldfrüchte verbunden.
Die Ernte der βασιλικοὶ γεωργοί und der Kleruchen ist nämlich
vom Staat in Beschlag genommen, bis alle Forderungen des Staa-
tes erfüllt sind. Erst dann wird die ἄφεσις ("Freigabe") er-
teilt und das, was dem Staat nicht abgetreten werden mußte,
das ἐπιγένημα, darf nach Hause genommen werden (Cl.Préaux,
L'économie 128).

Bei Ölfrüchten ließe sich derselbe Modus denken. Das setzt
aber voraus, daß es in dieser Zeit Ölfrüchte gab, die nicht an
die Monopolpächter verkauft werden mußten. Genau das scheint
der Papyrus auch sonst in seiner erhaltenen Partie zu zeigen,
daß es neben dem staatlichen Ölmonopol Öl gab, das außerhalb
dieses Monopols stand. Dies wäre nicht allzu überraschend,
wenn das unter dem Titel Ἑλληνικὸν ἔλαιον zusammengefaßte
Öl Olivenöl beträf. Im Ölmonopolgesetz des Ptolemaios Philadel-

phos (P.Revenue Laws, 259/8 v.Chr.) wird Olivenöl nicht erwähnt. Man hat aus diesem Umstand allgemein den Schluß gezogen, daß das Olivenöl außerhalb des Monopols stand (Lit. bei P.M.Fraser, Ptolemaic Alexandria II 262, n.130). Ob sich nun die ἐργασία, die mit dem Ἑλληνικὸν ἔλαιον befaßt war, wirklich mit Olivenöl beschäftigte, läßt sich nicht erkennen. Man möchte es gern annehmen. Man muß dann freilich auch annehmen, daß es möglich war, das gestohlene ἔλαιον (sicherlich Sesamöl) und κῖκι (Rizinusöl) unter dem Schutzmantel einer ἐργασία zu verkaufen, die sich nur mit Olivenöl befaßte.

Das ist natürlich nicht undenkbar. Leichter war der Betrug freilich durchzuhalten, wenn die ἐργασία zumindest auch Sesam- und Rizinusöl verarbeitete. In diesem Fall wäre das Ölmonopol der Revenue Laws gelockert. Dafür gibt es sonst keine Belege und auch der neue Papyrus kann nicht als ein solcher gelten. Ausschließen kann man diese Möglichkeit aber wohl auch nicht ganz. Daß das Ölmonopol des Philadelphos später nicht in seinem vollen Umfang aufrecht erhalten wurde, zeigt die Behandlung des Ölimports. Dieser ist nach P.Rev.Laws 52,7-25 verboten, wenn das Öl in der Chora verkauft werden soll; das für den eigenen Gebrauch eingeführte Öl wird mit einem hohen Schutzzoll belegt. In späterer Zeit ist jedoch der Import und Verkauf von ausländischem Öl unter staatlicher Kontrolle erlaubt (vgl. UPZ II 228 Einleitung).

Ölschmuggel, Schwarzmarkt und der Kampf dagegen läßt sich mit einigen Papyri belegen: P.Hib.I 59 (=Wilcken, Chr.302, ca. 245 v.Chr.), P.Vindob.Barbara 8 (ZPE 40,1980,139; 236 oder 211 v.Chr.), P.Tebt.IV 1094 (114/3 v.Chr.), P.Tebt.I 38 (=Wilcken, Chr.303; 113 v.Chr.) und 39 (114 v.Chr.), SB III 7202,15-27 (3.Jh.); ferner P.Hamb.II 182 und Youtie, Script.I 314ff. Bezeichnend ist auch der Rat des Dioiketes an den Oikonomos in P.Tebt.III 703,134ff.: προ[σ]ήκει δὲ τὴν ἐπιμέλειαν περὶ πάντων π[οι]ε[ῖ]σθαι τῶν ἐν τῶι ὑπ[ο]μ[νήματ]ι γεγραμμ[έ]νων, ἐμ πρώτοις δὲ π[ε]ρ[ὶ] τῶν κατὰ τὰ ἐλα[ιο]υργῖα. τηρούμενα γὰρ κατὰ τρόπον τὴν ἐν τῶι νομῶι διάθεσιν οὐ παρὰ μικρὸν [εἰς] {δ'} ἐπίδοσιν ἄξεις καὶ τὰ διακλεπτόμενα ἐπισταθήσεται.

11 Der Schreiber des Verso war wohl Apollonios (vgl.264,265). Das Konzept auf dem Verso diente als Vorlage für einen

Schreiber, der die Reinschrift des Briefes an Metrodor anzufertigen hatte, indem er zuerst den Text auf dem Verso und dann den auf dem Recto abschrieb. Der gleiche Vorgang scheint bei P.Cair.Zen.IV 59651 zu beobachten zu sein (s.Anm. zu Z.22-24). Vergleichbar ist auch P.Petrie II 38 b, wo die Antwort auf das Verso eines Briefes geschrieben ist. Auch hier wird ein Schreiber eine Reinschrift dieser Antwort hergestellt haben, die dann abgeschickt wurde. Das Nebeneinander von Konzept und Reinschrift zeigt unten 263 und 264.

Zur Formulierung vgl. z.B. P.Tebt.III 793 i 1.iv 7.12,vi 13, zum Vorgang E.Bickermann, Arch.f.Pap.9,1930,176.

Ein Ölhändler Petôys, Sohn des [....]ους (Gen.), findet sich in P.Petrie III 86,2-3. Der Papyrus bietet den Dativ Πετωι. Davon ist in Pros.Ptol.V 12581 fälschlich der nicht belegte Nominativ Πέτος gebildet, der dann auch in den Index der Pros.Ptol. (Bd.VII S.276) Eingang gefunden hat. [Ebenso ist in SB III 7203,10 Πέτωι in Πετῶϊ zu ändern; vgl. Mayser, Gramm.I 2², S.35.]

12 Der Plural τὰ ἀντίγραφα bedeutet nicht, daß eine Abschrift von mehreren Schriftstücken abgesandt wurde. Der Plural wird in dieser Zeit nicht selten auch dann verwendet, wenn die Abschrift nur eines Schriftstückes folgt, vgl. z.B. L.Bat.XX 27,2 (=SB V 8242); P.Petrie II 4 (4),1f.; 4 (13),1; 6,2; 13 (13),2; 13 (18b),5.20.

13 Der 28.Tybi des 10.Finanzjahres ist der 11.März 213.

Übersetzung

- - -] führte er Dir drei Kriegsgefangene vor, nachdem das Öl bereits fortgeschafft worden war. Du wirst also gut daran tun, dem Oikonomos Metrodor zu schreiben, damit es ihm bekannt wird, daß die Kriegsgefangenen das Öl und das Rizinusöl von denen kaufen, die die Öllieferungen gestohlen und verarbeitet haben, und daß diese das Öl dann verkaufen, indem sie sich der Organisation (ἐργασία) für das griechische freigegebene (? [ἐν] ἀφέσει ?) Öl bedienen. Wenn nun in dieser Angelegenheit keine Wendung eintritt und die, die sich dieser Organisation bedienen, nicht vorgeführt werden, dann wird es ge-

schehen, daß auch die Öllieferungen für das 10.Jahr geraubt werden.

 Leb wohl!

Verso:
An Metrodor. Eine Abschrift des Memorandums, das mir von dem Ölhändler Petôys, dem Sohn des Manres, überreicht worden ist, habe ich angefügt. 28.Tybi des 10.Jahres.

 K. Maresch

262. METRODOROS AN APOLLONIOS

Inv.20350-1 20,4 x 13,6 cm Arsinoites
März 213 v.Chr. Tafel XXXV

 Der Brief ist wie die anderen Briefe aus den Büros des Metrodoros und des Apollonios charta transversa geschrieben. Die bei diesen Briefen übliche Papyrusbreite (=Höhe der Papyrusrolle) liegt bei ungefähr 32 cm (vgl. 258-260, 263, 267). Wenn man diese Breite auch hier voraussetzt, so sind an der rechten Seite etwa 11 bis 12 cm verloren. Auf 10 cm bringt der Schreiber 20 bis 23 Buchstaben unter. In dieser Größenordnung wird sich also der Textverlust an den Zeilenenden bewegen.

 Der Brief enthält die Mahnung, fällige Abgaben termingerecht abzuliefern. Eine ähnliche Mahnung hat Apollonios selbst bei anderer Gelegenheit an den Toparchen Amenneus geschickt (258).

 Rand
Μητρόδωρος Ἀπολλωνίωι χαίρειν. ἐπ[ειδὴ
ὀφειλήματα εἰσῆκται, γέγραπται δ' ἡμῖν [
ἔγ γε τῶι Τῦβι μηνὶ σπουδᾶς, ὅπως μηθεν[
4 ἀλλ' ἅμα τῶι τὴν δ̄ διελθεῖν πάντες τῶ[ν] τὰ π[
καὶ ἀποκατασταθῆι τῆι ἐχομένηι εἰς Κροκοδίλων [πόλιν
καταπλέωμεν. τούτου γὰρ γενομένου καὶ ὑμῖν εὐ[
ποιησαμένων τῆς προσηκούσης τεύξεσ[θ]ε[
8 τὰ ὅλα σώιζεσθαι συμβαίνει. [
 Rand

 Auf dem Verso, mit den Fasern:
(2.Hand)] . [.] (ἔτους) ι Τῦβι κη̄. Μητρόδωρος
] παραγενέσθαι
 ε̣
 μ (1.Hand) ΑΠΟΛΛΩΝΙΩΙ

262. Metrodoros an Apollonios

1 ἐπ[ειδὴ μὲν οὔπω πάντα τὰ]| ὀφειλήματα e.g.

2 [ποιήσασθαι τὰς μεγίστας] Merkelbach (vgl. z.B. P.Tebt. III 1, 703,89f. τὴν πλείστην σπουδὴν ποιοῦ, ἵν[α. P.Hib.I 71, 9f.; P.Petr.II 13(19),8).

3 ὅπως μηδὲν [ἐλλιπὲς γένηται, μὴ ἀποκνήσωμεν ?] Merkelbach.

4 Der Brief trägt auf dem Verso das Eingangsdatum Τῦβι κη̄, also τὴν δ̄ (sc. τοῦ μηνὸς Μεχείρ). π[λοῖα ? Merkelbach. ἵνα πάντα ἐμβάληται]| καὶ ἀποκατασταθῆι Merkelbach.

5 τῆι ἐχομένηι (sc. ἡμέραι) "am folgenden Tag", also am 5.Mecheir. Vgl. z.B. P.Amh.II 50,17 ἐν τῆι ἐχομένηι ἡμέραι. εἰς ἣν ?]| καταπλέωμεν Merkelbach. Oder εἰς Κροκοδίλων [πόλιν, ἵνα εὐθὺς εἰς Ἀλεξάνδρειαν]| καταπλέωμεν ?

6-7 τούτου γὰρ γενομένου καὶ ὑμῖν εὖ [γενήσεται καὶ μετὰ τῶν τὰ δίκαια ?]| ποιησαμένων τῆς προσηκούσης τεύξεσ[θ]ε [ἀμοιβῆς, ἐπειδὴ οὕτως καὶ]| τὰ ὅλα σώιζεσθαι συμβαίνει e.g. Merkelbach.

Verso: 28.Tybi des 10.Jahres = 11.März 213. Zum Datum vgl. oben S.159.

Der Infinitiv παραγενέσθαι gehört offenkundig zum Resümee des Briefinhalts. Die darunter stehenden, kursiver geschriebenen Buchstaben weiß ich nicht zu deuten: ανος με() ? με(τρητάς) und davor ein Eigenname ?

K. Maresch

263. APOLLONIOS AN METRODOR

Inv.20350-4.5 und 32 x 17,5 cm Arsinoites
 20763 Tafel XXXVI
21.Februar 213 v.Chr.

Diesen Brief hat Apollonios an seinen Vorgesetzten, den
Oikonomos Metrodor, geschrieben. Er wurde offenbar nicht abgesandt, da sich sowohl die hier vorliegende Reinschrift als
auch das dazugehörige Konzept (264) unter den Papyri des Apollonios erhalten hat.

Gegenstand des Schreibens sind Schwierigkeiten im Bereich
des Biermonopols. Da Apollonios über sie bereits früher Metrodor berichtet hatte, hat er sich nun kurz gefaßt. Die Situation
wird nur knapp skizziert; die Hintergründe bleiben deshalb für
uns weitgehend im Dunkeln.

Brauer, die gewohnheitsgemäß nach Memphis kommen, beklagten
sich bei Apollonios über Anordnungen eines gewissen Nikeratos,
die sie an etwas hinderten. Woran sie gehindert werden, ist
nicht mehr mit Sicherheit zu erkennen (s. unten zu Z.4). Die
Brauer geben diesen Anordnungen des Nikeratos jedenfalls die
Schuld daran, daß ein Brauer, der in Z.5 namentlich genannt
war, im Monat Choiach (am Ende des nun bereits abgelaufenen
9.Finanzjahres) entwichen ist (ἀναχωρῆσαι, Z.5), weil er seinen noch ausstehenden Verpflichtungen nicht nachkommen konnte
(προσοφειλήσαντα, Z.4). Bei der Auktion zu Beginn des 10.Finanzjahres hat dann eine Frau, [Ma]sto oder [A]sto, eine Pacht
(ὠνή) übernommen. Ob diese Pacht dieselbe ist wie die des flüchtigen Brauers, wird nicht deutlich. Nun ist auch sie entwichen
(Z.6). Apollonios schlägt deshalb Metrodor vor, Nikeratos zu
beauftragen, die Pacht der [?Ma]sto wieder zurückzunehmen
(προσαναλαβεῖν, Z.10), damit im 10.Finanzjahr kein Hemmnis
eintrete, wie das im 9.Jahr geschehen sei.

Für uns ergeben sich nun vor allem zwei Fragen: Was war der
Inhalt der Pacht, die [?Ma]sto übernommen hatte, und welche

Funktion bekleidete Nikeratos? Beide Fragen lassen sich nicht mit Sicherheit beantworten, da man über die Organisation des Brauereiwesens nicht allzu viel weiß.[1] Höchstwahrscheinlich darf man [?Μa]στο mit den sonst öfter erwähnten ἐξειληφότες τὴν ζυτηράν (sc.ὠνήν) [2] auf eine Stufe stellen. [?Μa]στο wird die ζυτηρά gepachtet haben; welchen Umfang diese Pacht hatte, ist allerdings nicht sicher, da das Wort ζυτηρά sowohl das Biermonopol als Ganzes (so oben 259,2) als auch die Biersteuer bezeichnen kann.[3] Manches spricht dafür, daß ζυτηρά in diesem Zusammenhang eine weiterreichende Bedeutung hat, die man nicht auf die Pacht einer Brauerei oder der Biersteuer einschränken darf. Das ptolemäische Brauereiwesen war stark dezentralisiert. Viele Dörfer verfügten über eine kleine Brauerei, die ein Brauer vom Staat pachtete. Die Papyri zeigen, daß es üblich war, daß die Inhaber dieser kleinen Brauereien auch das Recht des Bierausschanks erwarben.[4] Darüber hinaus hat man vermutet, daß mit dem Bierverkauf die Erhebung der Biersteuer verbunden war, ganz ähnlich dem Ölmonopol, wo Ölverschleiß und Erhebung der Ölsteuer in einer Hand lagen.[5] Leute, die die ζυτηρά übernahmen, scheinen also neben der Biersteuer auch den Bierverkauf und, soweit sie Brauer waren, die Bierproduktion gepachtet zu haben.[6]

Nikeratos soll die Pacht der [?Μa]στο zurücknehmen (προσαναλαβεῖν, Z.10). Pachtverhältnisse vorzeitig aufzulösen, ist Sache des Oikonomos. Der Oikonomos Metrodor, muß entscheiden, ob [?Μa]στο die Pacht entzogen werden soll oder nicht. Die

1) Zum ptolemäischen Brauereiwesen Cl.Préaux, L'économie royale 152-158 und F.Heichelheim, Monopole, RE XVI 1, Sp.170-172.

2) P.Petrie III 32 (e), P.Fay.13, P.Tebt.I 40, III 935, SB III 7202,37.

3) Die Biersteuer war wohl eine Konsumsteuer oder eine pauschalierte Kopfsteuer, die von allen Einwohnern erhoben wurde (Heichelheim, RE XVI,1,Sp.172; Préaux, L'économie 157f.; BGU VI 1355-1358). Zur ζυτηρά in röm. Zeit s. C.A.Nelson, Chr.d'Ég. 51,1976,121-129; BGU XV S.88f.; O.Tebt.Pad.I 28-53.

4) Heichelheim, RE XVI 1, Sp.171.

5) P.Hamb.II 182 Einl., dazu Youtie,Script.I 314f.; Heichelheim, RE XVI 1,Sp.168; P.Tebt.IV 1094 (=P.Tebt.I 125),1f.

6) So Heichelheim, RE XVI 1, Sp.171 mit großer Bestimmtheit; vorsichtiger Préaux, L'économie 157,n.6. Vgl. jetzt auch C. Balconi, Aegyptus 66,1986,10, Z.4 und 14.

Durchführung der Rücknahme wird Nikeratos übertragen. Dieser scheint also ein Beamter zu sein, der gegenüber dem Oikonomos weisungsgebunden ist und die Brauer kontrolliert (Z.3f.).[7)]

<div style="text-align:center">Rand</div>

Ἀπολλώνι[ος] Μητροδώρωι [χαί]ρειν. καὶ πρότερόν σοι τυγχάνω

γεγραφὼς π[ε]ρὶ τῶν διαβαινόντων εἰς Μέμφιν ζυτοπο[]ιῶν

κατὰ τὸ εἰωθός, ὅτι κωλύονται Νικηράτου [συ]ντάξαντος

4 χρησι............ καὶ διὰ ταύτην τὴν αἰτίαν προσοφειλήσαντα

[NN] τὸν ζυτοποιὸν ἀναχωρῆσαι ἔτι ἐν τῶι Χοιάχ, ὁμοίως δὲ

[καὶ 1-2]στὼ ἡ ἐγλαβοῦσα τὴν ὠνὴν ἐπὶ τῆς πράσεως. περὶ δὲ τούτων

μ[ηθ]έν μοι προσφωνηθέντων καλῶς ἔχειν ὑπέλαβον πάλιν

8 ἀ[να]μνῆσαί σε, ἵνα μὴ καὶ ἐν τῶι ι (ἔτει) διαφο[ρ]ὰ γίνεται.

εἰ δ' ἄλλως δέδοκται, καθότι καὶ ἐν ἀρχῆι ἠξίωσα, ἐάν σοι φαίνηται,

καλῶς ποιήσεις συντάξας τῶι Νικηράτωι προσαναλαβεῖν

τὴν ὠνήν.

12 ἔρρωσο. (ἔτους) ι Τῦβι θ̄.

<div style="text-align:center">Rand</div>

Auf dem Verso mit den Fasern: ΜΗΤΡΟΔΩΡΩΙ

2 Zu dem in der Polemonos Meris gelegenen Dorf Memphis vgl. unten zu 268,5. Vor dem Iota in ζυτοποιῶν befindet sich im Papyrus eine Lücke, die frei geblieben sein muß.

Die Brauer waren zu Gilden zusammengeschlossen (M.San Niccolò, Ägyptisches Vereinswesen zur Zeit der Ptolemäer und Römer, Erster Teil, München 1972², S.77; ein weiterer Beleg ist P.Cair. Zen.II 59199,1f.).

3 Den Buchstabenresten entspricht am ehesten ὅτι γε, was aber eine sehr auffällige Verbindung wäre. Da in κωλύονται das Omikron nachträglich eingefügt worden ist, könnte man eher vermuten, daß ὅτι κεκώλυνται zu ὅτι κωλύονται verbessert wurde.

7) Beamte, die die ζυτοποιοί kontrollieren, sind der πιστολογευτής (P.Cair.Zen.II 59199,7; vgl.P.Lille I p.248) und der ταμίας, der "zum amtlichen Personal des Bierausschanks gehört ... und wohl eine Kontrollinstanz des Staates darstellt" (Heichelheim, RE XVI 1, Sp.170 zu P.Cair.Zen.II 59202).

Vgl. auch die Anmerkung zu 264,3. Mit Nikeratos läßt sich keine der in der Prosopographia Ptolemaica angeführten Personen dieses Namens in Verbindung bringen.

4 Mit den geringen Tintenspuren am Beginn der Zeile scheint χρῆσιν ποιεῖσθαι in Einklang zu stehen. Der Infinitiv ist sicherlich von κωλύειν abhängig, das in den Papyri immer mit dem bloßen Infinitiv ohne μή konstruiert wird (Mayser, Gramm.II 2, S. 564). Zur Wendung χρῆσιν ποιεῖσθαι, "das Nutzungsrecht ausüben", vgl. BGU I 233,14 τὰς ἄλλ[ας] χρήσ<ε>ις ποιουμένους.

5 Der Monat Choiach geht dem Tybi voraus. Er dauerte vom 14.Januar bis zum 12.Februar 213.

Zur ἀναχώρησις in ptolemäischer Zeit vgl. H.Braunert, Die Binnenwanderung, Bonn 1964, 29-110 und W.Schmidt, Der Einfluß der Anachoresis im Rechtsleben Ägyptens zur Ptolemäerzeit, Diss. Köln 1966.

6 ’Α]στῶ oder Μα]στῶ. Frauen als Unternehmer sind in den Papyri selten. In zwei Steuerquittungen aus römischer Zeit werden weibliche Steuereinnehmer genannt: P.Mich.inv.3759 (ZPE 61,1985,71f.) und P.Princ.II 50 (ZPE 64,1986,121f.). Für weibliche ναύκληροι s. ZPE 66,1986,91. Weitere Literatur zu diesem Thema: ZPE 61,1985,71,Anm.2.

Mit πρᾶσις ist die eben erst durchgeführte Versteigerung gemeint, die an der Wende zum 10.Finanzjahr stattgefunden haben muß. Zum Ausdruck vgl. oben zu 260,2.

Das neue Finanzjahr begann offenbar am 1.Tybi (s.oben S.159). Das Konzept des Briefes stammt vom 5.Tybi (264,1), die Reinschrift vom 9.Tybi. [?Μα]στω muß also bald nach der Auktion entwichen sein. Warum sie so schnell aufgab, darüber kann man nur spekulieren. Vielleicht sah sie keine Möglichkeit, die für ihre Pacht nötigen Bürgschaften zusammenzubringen. Gemäß P.Rev.Laws XXXIV 2-6 muß der, der eine ὠνή abschließt, innerhalb von 30 Tagen nach dem Zuschlag hinreichende Bürgschaft stellen. In UPZ I 112 i 16 - ii 2 war außerdem vorgesehen, daß der Pächter innerhalb dieser 30 Tage alle 5 Tage einen der Gesamtsumme adäquaten Teil an Bürgschaften aufzubringen hat. Wenn das nicht gelang, wurde der Vertrag von der Verwaltung widerrufen und eine neue Auktion fand statt. Wenn bei der zweiten Versteigerung das Höchstgebot hinter dem der ersten Ver-

steigerung zurückblieb, hatte der, der zuerst den Zuschlag bekam, die sich ergebende Differenz zu bezahlen (UPZ I 112 iii 11-14; G.M.Harper Jr., The Relation of Ἀρχώνης, Μέτοχοι, and Ἔγγυοι to Each Other, to the Government and to the Tax Contract in Ptolemaic Egypt, Aeg.14,1934,274f.).

7 μ[ηθ]έν: das ε ist unvollständig erhalten, aber ziemlich sicher; statt μ wäre allenfalls π denkbar, π[άλ]ιν läßt sich aber kaum lesen. - προσφωνηθέντων sc. παρὰ σοῦ. Das Verbum προσφωνεῖν, "eine (amtliche) Mitteilung machen", kann in ptolemäischer Zeit auch eine Mitteilung von Höhergestellten an Untergebene bezeichnen und bedeutet dann geradezu "anordnen": UPZ I 106,20 Anm.; P.Tebt.I 27,109; 124,21.

8 Das 10.Jahr ist das Finanzjahr, das hier im Monat Tybi beginnt (vgl. oben S.159f.).

διαφο[ρ]ά, hier wohl nicht "Streit", sondern "Hemmnis, Verzögerung" wie in P.Ent.27,10 (ὅπως μὴ) διαφορὰ τῆι καταγωγῆι τοῦ σίτου γίνηται.

9 Man könnte erwägen, daß hier eine Negation ausgefallen ist: εἰ δ<ὲ μὴ> ἄλλως δέδοκται κτλ.

10f. προσαναλαβεῖν τὴν ὠνήν "die Pacht (=Verpachtung) wieder an sich ziehen". Zu ἀναλαμβάνειν "zurücknehmen (für den Fiskus)" s. Preisigke, Wörterbuch I s.v.8.9 und IV s.v.2. Mit ἀναλαμβάνειν wird in ptolemäischer Zeit auch die Rücknahme von Kleroi durch den Staat bezeichnet.

12 Unter der Jahresangabe ist hier wie bei den anderen Briefen aus dem Büro des Oikonomos das Finanzjahr zu verstehen. Der 9.Tybi des 10.Jahres ist demnach der 21.Februar 213.

Übersetzung

Apollonios grüßt Metrodor. Schon früher habe ich Dir wegen der Brauer, die gewohnheitsgemäß nach Memphis kommen, geschrieben, daß sie auf Anordnung des Nikeratos gehindert werden, [- - -], und daß aus diesem Grund der Brauer [NN] wegen ausstehender Zahlungen noch im Choiach entwichen ist und ebenso [?Ma]sto, die bei der (jetzt durchgeführten) Versteigerung die Pacht übernommen hat. Da mir in dieser Angelegenheit noch [keine] Mitteilung gemacht worden ist, hielt ich es für richtig,

Dich nochmals daran zu erinnern, damit nicht auch im 10.Jahr eine Verzögerung eintritt. Falls es aber anders beschlossen worden ist, wie ich es auch zu Beginn vorgeschlagen habe, so wirst Du, wenn es Dir gut erscheint, das Richtige tun, wenn Du Nikeratos beauftragst, die Pacht wieder an sich zurückzunehmen.

Sei gegrüßt! Am 9.Tybi des 10.Jahres.

(Auf dem Verso:) An Metrodor.

K. Maresch

264. APOLLONIOS AN METRODOR
(KONZEPT ZU 263)

Inv. 20350-2 7 x 7,5 cm Arsinoites
17.Februar 213 v.Chr. Tafel VIII

Das kleine Fragment bietet das Konzept eines Briefes des Apollonios an Metrodor. Die Reinschrift dieses Briefes hat sich ebenfalls in derselben Mumienkartonage erhalten (263).
Auf dem Verso befinden sich Reste einer Abrechnung:

 Rand
]. α πτῶμα
] τρίτομος λ̣—
] ἄρτοι Ἀπολλωνίωι (ὀβολὸς) (ἡμιωβέλιον)

————————————————

Die kursive Schrift des Konzepts erinnert so sehr an 265 und 261 Verso, daß man annehmen möchte, daß in allen drei Fällen derselbe Schreiber am Werk war.

 Rand
]Τῦβι ε̄
2 [Μη]τροδώρωι. κ[αὶ] πρότερόν σοι τ[υγχάνω γεγραφὼς περὶ
 τῶν]
 [διαβ]αινόντων εἰς Μ[έμφιν]
 [ζ]υτοποι[ῶν κα]τὰ τὸ εἰωθὸ[ς, ὅτι .. κωλύονται]
4 [Νι]κη[ράτου συ]ντάξαντος χ[ρῃσι καὶ διὰ]
 [τ]αύτην τ[ὴν] αἰτίαν προσο[φειλήσαντα
6 []ε ἀναχωρῆ[σα]ι ἔτι ἐν τῶι [Χοιάχ, ὁμοίως δὲ καὶ ..στῶ]
 [ἡ] ἐγλαβοῦσα τὴν ὠνὴν ἐπὶ τῆ[ς πράσεως. περὶ δέ τού-]
 [μηθὲ]ν
8 [των] μοι προσφωνηθέντων κ̣ [
 [...]α[[.. ὅπως]] ἵνα μὴ καὶ [
10]...[
]...[

————————————————

1 Die Reinschrift stammt vom 9.Tybi des 10.Finanzjahres (263,12).

3 Die Ergänzung dieser Zeile nach 263,3 fällt besonders kurz aus. Da der Text der Reinschrift an dieser Stelle schwierig ist, könnte man annehmen, daß hier im verlorenen Zeilenende eine Korrektur stand.

5f. Vor ἀναχωρῆ[σα]ι steht in der Reinschrift ζυτοποιὸν. Der Text lautete im Konzept offenbar anders.

K. Maresch

265. KONZEPT EINES BRIEFES

Inv. 20350-3 　　　　　11 x 12 cm 　　　　　Arsinoites
213 v.Chr.? 　　　　　　　　　　　　　　　　Tafel VIII

Das Konzept ist weitgehend erhalten. Von den ersten fünf
Zeilen fehlen die Anfänge. Unter dem Text ist der Papyrus in
einer Höhe von etwa 5 cm unbeschrieben.

Die recht kursive Schrift des mehrfach korrigierten Konzeptes erinnert an 261 Verso und 264. Wahrscheinlich stammen alle drei Stücke vom selben Schreiber.

In dem Schreiben wird eine Entscheidung mitgeteilt. Einem gewissen Doros scheinen Werkstätten (ἐργαστήρια) zugewiesen zu werden (παραδειχθη[, Z.4f.). Schrift und Inhalt legen die Vermutung nahe, daß auch dieses Konzept aus dem Büro des Apollonios stammt. Apollonios ist dann offensichtlich der Absender des Briefes und die ἐργαστήρια werden zu den vom Oikonomos kontrollierten Monopolbetrieben gehören. Man könnte an Ölmühlen oder an Brauereien denken (s. unten zu Z.4f.).

Da der Schreiber damit rechnet, daß seine Entscheidung auf Widerspruch stoßen könnte (Z.6-8), wäre es denkbar, daß er in einen Streit eingreift.

Vor Z.5 und Z.8 befinden sich Reste von Buchstaben, die von einer vorausgehenden Kolumne stammen könnten. Vielleicht befand sich also auf dem Papyrus ursprünglich das Konzept von mehr als einem Brief. Ähnliche Briefsammlungen aus dem 3.Jh. wären z.B. P.Lille I 3 u. 4, SB III 7202 (offenbar auch aus dem Büro eines Oikonomos), P.Cair.Zen.I 59011, 59015 v., 59023, III 59485.

 Rand
 [. . . .] ει. . . ιων Δώρου τοῦ
]ν τρίτην τῶν
2 [. . . .] . . ἐν Ὀξυρύγχοις β εἰς τὸ ι (ἔτος)
 [. . . .] υ του .
4 [. . . .] [[δοτωτ]] παραδειχθη-

```
      ]..   [τ]ω[[ ..  ]] αὐτῶι τὰ ἐργαστήρια.
6            ἐὰν δέ τι ἀντιλέγωσιν οἱ προεσ-
             τηκότες, παράγγειλον αὐτοῖς
8     ]ν    παραγενέσθαι πρὸς ἡμᾶς.
              ....
                    Rand
```

1f. Wohl eher]ρει als]τει, Dativ des Briefempfängers. Die παράδειξις der ἐργαστήρια wird auf Grund einer Versteigerung vollzogen worden sein. Da der Oikonomos bei Versteigerungen eng mit dem Topogrammateus zusammenarbeitet (vgl. oben zu 268, 10), könnte man erwägen, daß der Empfänger ein Topogrammateus gewesen ist. Vielleicht darf man hier sogar an den Topogrammateus von 268,10 denken und zu [Μαν]ρεῖ ergänzen.

περὶ ὧν ? Danach vielleicht Δώρου τοῦ ἐγλα|[βόντ]ος `[τὴ]ν τρίτην τῶν' ἐν Ὀξυρύγχοις βα(λανείων) εἰς τὸ ι (ἔτος). Wenn diese Lesung richtig ist, dann hätte Doros die τρίτη βαλανείων für Oxyrhyncha und das 10.Finanzjahr gepachtet. Diese Steuer wurde im Ausmaß von einem Drittel von den Einkünften privater Bäder erhoben (Préaux, Écon.340f., P.Hib.I 116, Wallace, Taxation 223). Ein βαλανεῖον in Oxyrhyncha wird in P.Ent.83,2 (=Mitteis,Chr.8; 221 v.Chr.) erwähnt; vgl. auch P.Erasm. I 3, 6 (166 v.Chr.).

3 Die sehr kursiven Buchstaben, die zum Teil verloren sind, weiß ich nicht zu deuten. Am Ende der Zeile ?, was wohl als (διμοιρ-) aufzufassen ist.

4f. Der Schreiber wollte zuerst offenbar ἀποδότω τῶι schreiben. Παραδεικνύειν (παραδεικνύναι, παραδείξις) wird in der Verwaltung als terminus technicus verwendet und bezeichnet die Zuweisung von Staatseigentum, so die Zuweisung von Kleruchenland an einen Kleruchen (BGU VIII 1734,14 = SB IV 7421 [1.Jh. v.Chr.]; P.Tebt.I 79,16.19.54.58 [148 v.Chr.]; P.Meyer 1,5 [144 v.Chr.]; P.Med.Bar.1,15 Anm. [Aegyptus 63,1983,9f.; 142 v.Chr.]), die Zuweisung eines σταθμός an einen Kleruchen (P. Ent.12,9 [244 v.Chr.]) oder die Zuweisung von ertraglos gewordenem Land (ὑπόλογος) an einen Käufer (P.Tebt.IV 1101, 1.5 [113 v.Chr.]; P.Petaus 17-23, S.109; P.Köln III 141 Einl.). Daneben wird παραδεικνύειν auch untechnisch gebraucht.

Mit ἐργαστήριον wird in den Papyri Verschiedenes bezeichnet. So dient ἐργαστήριον als Bezeichnung von Ölmühlen (z.B. in P. Rev.Laws 44,1.5; 45,20; 46,11; 47,4; 51,1; P.Tebt.III 1, 703, 143.148). Die Ölmühlen werden vom Oikonomos an den Monopolpächter übergeben, der für die Zeit seiner Pacht von ihnen Besitz ergreift (κυρι[εύσου]σιν P.Rev.Laws 46,9f.). Andererseits werden auch die Brauereien ἐργαστήριον genannt (P.Cair.Zen.II 59199,6; P.Mich.Zen.36,10; P.Lond.VII 1976,12). Auch die Brauereien werden verpachtet (Préaux, Écon.152-158). Und, drittens, werden auch die Thesauroi als ἐργαστήρια bezeichnet (Belege bei A.Calderini, ΘΗΣΑΥΡΟΙ, S.12ff.). Welche Arbeitsstätten hier gemeint sind, läßt sich nicht mehr erkennen.

Die Lesung ἐργαστήριον und προεστηκότες (6f.) verdanke ich D. Hagedorn.

6-8 Die Formulierung erinnert an Entscheidungen, wie sie sich unter Eingaben finden, z.B. P.Ent.20,10 ἐὰ]ν δέ τι ἀντιλέγωσιν, ἀπό(στειλον) αὐτοὺς πρὸς ἡμᾶς. Ebenso P.Ent.25,16; 44,7.9; 47,8; 93,6; 98,2.

K. Maresch

266. APOLLONIOS AN PETEURIS

Inv. 20352 19 x 33 cm Arsinoites
Zeit des Philopator Tafel XXXVII

Von dem Brief ist nur die einleitende formula valetudinis vollständig erhalten. Das Folgende handelt wohl von einem Tadel, den Peteuris gegen jemanden oder etwas ausgesprochen hat. Offensichtlich geht es dabei um eine Strafsache. In Z.20 steht μηνυτής (einer, der dem Gericht Informationen über eine Strafsache zukommen läßt), unter Eid ist etwas geschehen (Z.22). Alles Übrige gibt keinen zusammenhängenden Sinn.

Der obere, untere und linke Rand sind erhalten. Die Schrift läuft parallel zu den Fasern.

Das Verso enthält fünf weitere Zeilen, wohl den Schluß des Briefes. Auch hier verläuft die Schrift parallel zu den Fasern. Dazu auf dem Kopf stehend findet sich der Name des Adressaten.

```
                    Rand
         Ἀπολλώνιος Πετεύρει χαίρειν. εἰ τῶι τε
         σώματι ὑγιαίνεις καὶ ἐν τοῖς ἄλλοις
         κατὰ λόγον ἀπαλλάσσεις εἴη ἂν ὡς εὔ-
  4      χομαι. ὑγίαινον δὲ καὶ αὐτός. ἀπαγ-
         γείλαντός μοι Σωστράτου μέμφεσθαί σε
         κ[   ]......ασφη.  ο χαι..σσε
         Ἀπολλωνίου [           ]ειχον
  8      οὔτε ἀπιστ[
         ποιούμενον η[
         ἔχοντος εἰ με [
         πεπλημεληκ[
 12      εχοιμιαν σοι με [
         τρόπον διατελ[
         [ ]ε ἀνεστὼς κα[
         τῆι εὐνοίᾳ δ[
 16      ὑποστειλα[
         τρις καθαρα[
```

τοὺς ἐν τῶ[ι
χρόνος ονπ [
20 μηνυτῆς [
παραδεδωκ[
μεθ' ὅρκου α [
εἰ τι τῶν εγ[
24 τινος ἂν αγ[
πειραθῆναι [
περιβαλεῖν [
παραδρομ [
28 περὶ τούτων [
οὐ τῆς τυχο[ύσης
τὸ τυχὸν α [

Verso:]ρως τὰ μέγιστά μοι
] πρός με ἔχοντα
]μενος ἀποστείλω
4] σ αι γράψον μοι
] πρὸς ὑμᾶς

Dazu auf dem Kopf stehend: ΠΕΤΕΥΡΕΙ

1-4 Zur formula valetudinis s. H.Koskienniemi, Studien zur Idee und Phraseologie des griechischen Briefes bis 400 n.Chr., Helsinki 1956,130-133; F.Ziemann, De epistolarum graecarum formulis solemnibus quaestiones selectae, Diss.phil.Hallenses XVIII, Halle 1911,302-313; R.Buzón, Die Briefe der Ptolemäerzeit, Ihre Struktur und ihre Formeln, Diss.Heidelberg 1984,102-108.

5-7 Σωστράτου - Ἀπολλωνίου Die beiden Namen kommen auch in 271 c 3-4 vor. Bei diesem Apollonios handelt es sich sicher um eine andere Person als den Absender.

7-8 οὐκ] εἶχον | οὔτε ἀπιστ[εῖν οὔτε R.Merkelbach

11 πεπλημμέληκ[ε bzw. πεπλημμελήκ[ασι

12 ἔχοι μίαν σοι με [oder ἔχοιμι ἂν σοι με [

12-13 κατὰ μηθένα] τρόπον ?

20 μηνυτής kommt bisher m.W. nicht in den Papyri vor (s. oben in der Einleitung).

21 Im Zusammenhang mit der vorhergehenden Zeile vielleicht:

266. Apollonios an Peteuris

Jemand hat Anzeige erstattet (vgl. P.Magd.33,5) oder einen Gefangenen eingeliefert; vgl.Preisigke s.v.

23 τῶν ἐγ[κλημάτων ?

27 Die Spuren nach μ passen zu einem η; vielleicht also: μὴ ἐν] | παραδρομῇ[ι R.Merkelbach

28-29 ζημίας] | οὐ τῆς τυχούσης ?

Verso:

1 ὀλιγώ]ρως K.Maresch

Übersetzung

Apollonios grüßt Peteuris! Wenn Du körperlich gesund bist und dich auch sonst wohl befindest, dann ist es so, wie ich es wünsche. Auch mir selbst geht es gut. Da Sostratos mir mitteilte, daß Du tadelst ...

C.Römer

267. SOSTRATOS AN APOLLONIOS

Inv. 20350-6 7,7 x 31 cm Arsinoites
2.H.d.3.Jh. Tafel XXXVIII

Ein vollständig erhaltener Privatbrief an Apollonios, in
dem dieser aufgefordert wird, in einen Rechtsstreit einzugrei-
fen. Die letzten Zeilen wurden getilgt (Z.15-19), indem die
Tinte abgewaschen wurde.

```
              Rand
           Σώστρατος
           Ἀπολλωνίωι χαίρειν.
           Φαμοῦνις ὁ ἀπο-
   4       διδούς σοι τὴν
           ἐπιστολήν ἐστιν
           Πτολεμαίου τοῦ
           παρ' ἡμῶν ἀδελ-
   8       φός. καλῶς ποιή-
           σεις ἐπαναγκά-
           σαι Ταοῶν τὴν
           Θαμῶτος θυγα-
   12      τέρα τὰ δίκαια
           αὐτῶι ὑποσχεῖν,
           περὶ ὧν αὐτῆι
           ἐγκαλεῖ. [[καὶ]]
   16      [[  ...  ων ἄν σοι]]
           [[προσπ    ηται]]
           [[π λ  πρ       ]]
           [[αὐτόν.]]
   20              ἔρρωσο.
              Rand
```

Auf dem Verso, mit den Fasern:
ΑΠΟΛΛΩΝΙΩΙ

267. Sostratos an Apollonios

1 Der Name Sostratos taucht auch in 266,5 und 271 c 3 auf. Ob es sich immer um dieselbe Person handelt, ist nicht zu erkennen.

3-8 Der Satz ist formelhaft. Vgl. z.B. P.Sorb.I 49,1-2 Πκωῖλις ὁ ἀποδιδούς σοι τὴν [ἐ]πιστολήν ἐστιν ʽτῶνʼ παρʼ ἡμῶν γ[εωρ]γῶν. Ferner BGU VIII 1871,3f., P.Mich.I 33,2-4.

6 Ein Πτολεμ[αῖος findet sich auch in 271 b 3.

16-19 In der getilgten Partie stand vielleicht: [[καὶ περὶ ὧν ἄν σοι προσποιήσηται πάλιν πράσσειν αὐτόν.]] - "und was sie, wie sie es Dir gegenüber darstellen wird, wieder von ihm einzutreiben hat."

Übersetzung

Sostratos grüßt Apollonios. Phamunis, der Dir diesen Brief überbringt, ist der Bruder unseres Ptolemaios. Du wirst gut daran tun, Tasôs, die Tochter der Thamôs, dazu zu zwingen, ihm sein Recht zukommen zu lassen, worin er Forderungen ihr gegenüber erhebt. *(Der folgende Satz ist getilgt.)* Lebe wohl!

(Auf dem Verso) An Apollonios.

K. Maresch

268. ÖFFENTLICHE BEKANNTMACHUNG

```
Inv. 20368                9 x 20,5 cm                Arsinoites
2.H.d.3.Jh.v.Chr.                                     Tafel IX
```

Der vorliegende Papyrus ist ein πρόγραμμα, eine öffentliche Bekanntmachung. Ihr Zweck war es, ein in einem Auktionsverfahren erreichtes Gebot bekanntzumachen, damit Interessenten innerhalb einer gewissen Frist die Möglichkeit bekommen, dieses Gebot zu überbieten.[1]

Ein ähnlich formuliertes πρόγραμμα liegt vor in SB III 7202, 45-49 (3.Jh.v.Chr.). Hier handelt es sich um die Versteigerung einer königlichen Pacht. Ferner zeigt sich nun, daß in P.Tebt. III 2, 871 und 1071 ein solches πρόγραμμα zitiert wird, zumindest stimmt die Formulierung in P.Tebt.871,1 und 1071,4 mit der von P.Köln 268,11-13 überein. Damit läßt sich in der Interpretation dieser fragmentarisch erhaltenen Papyri, die für unsere Kenntnis des ptolemäischen Auktionsverfahrens wichtig sind, eine etwas größere Sicherheit erreichen.[2]

Die Vorgeschichte unseres Falles ist folgende: Kolephis ist für den Brauer Pasis als Bürge aufgetreten. Nun ist Pasis in Zahlungsschwierigkeiten geraten und Kolephis als dessen Bürge zur Begleichung einer Schuld herangezogen worden. Da aber auch Kolephis nicht zahlen konnte, wurde sein Haus in Memphis ausgeboten. Der erste Teil des Verfahrens ist nun abgeschlossen. Zumindest ein Bieter ist aufgetreten. Der dabei erzielte Preis war auf dem Papyrus in Z.14 angegeben. Nach Abschluß dieses ersten Teiles wurde die vorliegende Bekanntmachung verfaßt, in der die Interessenten aufgefordert werden, das Höchstgebot zu

1) Zur ptolemäischen Auktion vgl. M.Talamanca, Contributi allo studio delle vendite all' asta nel mondo classico, Atti Acc.Naz.Lincei, ser.8, vol.VI 2 (1954) S.35-104 und F.Pringsheim, Der griechische Versteigerungskauf, in: Gesammelte Abhandlungen II, Heidelberg 1961, 262ff.

2) Zu diesen Papyri M.Talamanca, Contributi, S.56-59 und F. Pringsheim, Der griechische Versteigerungskauf, S.271f.

268. Öffentliche Bekanntmachung 199

überbieten. Die Bekanntmachung wird einige Tage ausgehängt. Danach erhält das Höchstgebot den Zuschlag (κύρωσις).[3]

Der Papyrus ist fast vollständig erhalten. Das Verso ist unbeschrieben. Die Korrekturen auf dem Papyrus zeigen, daß es sich um das Konzept eines πρόγραμμα handelt. Formal erinnert der Papyrus an die Bekanntmachung P.Köln V 219.

Der mit der Versteigerung befaßte Apollonios, der die Funktion eines πρὸς τῆι οἰκονομίαι ausübt (Z.8f.), ist sicherlich mit dem Oikonomos Apollonios von P.Köln 258-267 identisch. Die Papyri stammen aus demselben Kauf; ob sie aus der gleichen Mumienkartonage gewonnen sind, ist unbekannt. Damit wird der Papyrus ebenfalls wie die anderen Teile des Archivs in die Regierungszeit des Ptolemaios IV. zu datieren sein.

 Rand

1 τοὺς βουλομένους

2 ὠνεῖσθαι τ⟦[ἣν]⟧ Κολήφιος
 ⟦[π . .]⟧

3 τοῦ ἐγγυησαμένου

4 Πᾶσιν τὸν ζυτοποι-
 Μέμφεως θεμέλιον καὶ

5 ὸν ⟦[οἰκίαν τὴν οὖσαν]⟧
 οἴκημα καὶ αὐλὴν καὶ τὰ προσ-
 κύ(ροντα) τὰ ὄντα πη(χῶν) ι ἐπὶ πή(χεις) μ

6 ἐν Μέμφει διδόναι

7 τὰς ὑποστάσεις

8 Ἀπολλωνίωι τῶι

9 πρὸς τῆι οἰκονομίαι

10 καὶ Μανρεῖ τῶι τοπο-

11 γραμματεῖ ὡ[ς τῆς]

12 κυρώσεως ἐσ[ο]μέ[νης]

13 παραχρῆμα.

 zwei Zeilen frei

14 εὑρίσκει δὲ [
 Rand

3) Das gleiche Verfahren wird offenbar in P.Tebt.III 1071, 1-5 und P.Tebt.III 871,1-3 und 11-13 referiert. Auch bei der Verpachtung des Ölverschleißes war die Abfolge der einzelnen Phasen nach P.Rev.Laws 48,13-18 ganz ähnlich. Auf die Abmachun-

1 τοὺς βουλομένους ὠνεῖσθαι ... διδόναι τὰς ὑποστάσεις: iussiver Infinitiv (Mayser, Gramm.d.griech.Pap.II 1, S.303ff.), vgl. die Bekanntmachung P.Köln V 219,1ff. τοὺς βουλομένους ὠνὰς καταγράφειν ... π[αρ]αγίνεσθαι εἰς Φιλαδέλφειαν π[ρὸ]ς Ἡρακλείδην κτλ. und SB III 7202,45-49.

2-6 Die erste Fassung des Textes lautete: τοὺς βουλομένους ὠνεῖσθαι τὴν Κολήφιος τοῦ ἐγγυησαμένου Πᾶσιν τὸν ζυτοποιὸν οἰκίαν τὴν οὖσαν ἐν Μέμφει κτλ. Sie wurde erweitert zu: τοὺς βουλομένους ὠνεῖσθαι τὸ Κολήφιος τοῦ ἐγγυησαμένου Πᾶσιν τὸν ζυτοποιὸν Μέμφεως θεμέλιον καὶ οἴκημα καὶ αὐλὴν καὶ τὰ προσκύ(ροντα) τὰ ὄντα ἐν Μέμφει πη(χῶν) ι ἐπὶ πή(χεις) μ διδόναι κτλ.

4 Ein Brauer namens Pasis findet sich nicht in der Pros. Ptol.V. Pasis hat sich wahrscheinlich als Brauer gegenüber dem Staat verschuldet. Daher muß nun der Oikonomos versuchen, die Außenstände durch eine Versteigerung hereinzubringen. Die Brauer scheinen immer wieder bei zu großer Konkurrenz gezwungen gewesen zu sein, überhöhte Pachtangebote zu machen (vgl. P.Cair. Zen.II 59199, P.Mich.Zen.36 und Préaux, Écon.p.153f.). Wie alle königlichen Pächter mußten auch die Brauer vor Übernahme der Pacht Bürgen stellen (Préaux, L'économie p.154). Hier bürgte Kolephis, der weiter nicht bekannt ist. Für den Zugriff auf das Vermögen eines Bürgen eines königlichen Pächters vgl. z.B. UPZ I 114 (Zois-Papyri, 150-148 v.Chr.). Eine Reihe von demotischen Bürgschaften für Brauer findet sich bei F.de Cenival, Cautionnements démotiques du début de l'époque ptolémaïque (P.dém.Lille 34 à 96), Paris 1973. Dazu kommt jetzt noch P. Freiburg IV 74.

5 Mit Memphis ist hier wie in Z.6 sicherlich nicht die alte Königsstadt, sondern das gleichnamige Dorf in der Polemonos Meris des Arsinoites gemeint. Zu diesem Dorf s. Calderini-Daris, Dizionario dei nomi geografici III, s.v., p.262. Memphis wird

gen (συντάξεις) mit den Interessenten und die ἐπικήρυξις der συντάξεις erfolgte die ἔκθεσις τοῦ εὑρίσκοντος (ἐφ' ἡμέραις δέκα ἔν τε τῆι μητροπόλει καὶ ἐν τῆι κώμηι). Unser Papyrus ist auch eine solche ἔκθεσις τοῦ εὑρίσκοντος. Nach Ablauf von zehn Tagen fand die Auktion ihren Abschluß in der Abfassung der τοῦ κυρωθέντος συγγραφή. Anschaulich beschrieben wird das Aushängen des jeweiligen Höchstgebotes während der zehntägigen Lizitationszeit in der Steuerpachtausschreibung P.Par.62 = UPZ I 112 viii 1-8.

268. Öffentliche Bekanntmachung

auch oben in 263,2 und 264,3 ebenfalls in Zusammenhang mit dem Biermonopol erwähnt.

θεμέλιον, Fundament, ist ein geläufiger Bestandteil von Liegenschaftsbeschreibungen, die im Arsinoites abgefaßt wurden (G.Husson, OIKIA, S.88-90).

Die ausführlichere Beschreibung des Hauses läßt sich z.B. vergleichen mit P.Petr.III 57 b 5f. οἰκίαν καὶ αὐλὴν καὶ τὰ συνκύ(ροντα) τὰ ὄντα ἐν Εὐεργετίδι.

Die Angabe πη(χῶν) ι ἐπὶ πή(χεις) μ ist sehr klein und kursiv geschrieben. Anstelle von μ könnte man auch an η denken, doch μ scheint wahrscheinlicher zu sein. In ptolemäischer Zeit werden die Ausmaße von versteigerten Häusern häufig in dieser Weise angegeben, so in P.Tebt.III 2, 1071,20.24; BGU VI 1218, 13; 1219,28 u.ö.; 1220,13; 1222,82. Weitere Belege bei G.Husson, OIKIA, S.164ff. Die hier genannten Maße bewegen sich innerhalb der auf Papyrus belegten Größen.

8f. Apollonios ist sicherlich mit dem Apollonios von P. Köln 258-262 identisch. Vgl. oben S.156. Wenn die Versteigerung bezweckte, Außenstände im Rahmen des Biermonopols einzutreiben, ist es nicht verwunderlich, wenn der Oikonomos mit dieser Auktion befaßt ist, da er für die Verwaltung des Brauereiwesens zuständig ist (vgl. Nr.259,263,269). Aber auch sonst tritt der Oikonomos häufig bei Auktionen auf, die die Einkünfte des Königs betreffen. Erwähnt wird er in diesem Zusammenhang in UPZ II 218 i 11; 224 i 6. iii 18; 225,2.7; BGU III 992 ii 2; SB VI 9424 i 3. ii 6. iv 7 und SB III 7202,48.

10 In Pros.Ptol.II und VIII wird für das 3.Jahrhundert nur der Topogrammateus Mar[res], Sohn des Pasis angeführt (P.dém. Lille 40,6-7 = Pros.Ptol.VIII 590a, Themistu Meris, 209 v.Chr.). Der Topogrammateus wirkt regelmäßig bei Versteigerungen mit. Seine Aufgabe ist es, zusammen mit dem Komogrammateus den Wert des zu versteigernden Objektes festzustellen und seine genaue Lage anzugeben (vgl. z.B. UPZ II 218 ii; 219,8; 220 i 6f. ii 8-11; 221 ii 23ff.; 223; UPZ I 114 I 39; Wilcken, Chr.161,23-29 (=P.Amh.I 31). Daß er auch Gebote entgegennahm, erfährt man erst aus dem vorliegenden Papyrus. Entsprechend könnte man nun in SB III 7202,47ff. ergänzen: διδόναι τὰς ὑ[ποστά]σεις [- - -]| τῶι οἰκονόμωι καὶ [τῶ]ι [π]ρὸς [τῆι τοπαρχίαι]| ʽκαὶ κωμογραμματεῦ[σ]ιʽ ὡς κυρωσόντω[ν τ]ὰ τῶν [.

11-13 Vgl. P.Tebt.III 2,871,1 [ὡς τῆς πράσεως καὶ κυρώσεως] ἐσομένης παραχρῆμα. P.Tebt.III 1071,4 ὡς] τῆς πρά[σ]εως καὶ κυρώσεως ἐσομένης δ.[.]...[.

14 Nach δὲ fehlt die Angabe des höchsten Gebotes: "Die Liegenschaft erzielte ein Gebot von [x Drachmen]." Vgl. LSJ s.v. εὑρίσκω V und P.Petr.III 41 Verso 3 ηὕρισκεν (ὀβολόν) und 5 ηὕρισκεν (δραχμὰς) ιγ.

Übersetzung

(1.Fassung:) Diejenigen, die das in Memphis befindliche Haus des Kolephis, der für den Brauer Pasis gebürgt hat, kaufen wollen, ...

(2.Fassung:) Diejenigen, die Fundament, Haus, Hof und Dazugehöriges, befindlich in Memphis, 10 x 40 Ellen, aus dem Besitz des Kolephis, der für Pasis, Brauer in Memphis, gebürgt hat, kaufen wollen,

sollen ihr Gebot dem Oikonomos (τῶι πρὸς τῆι οἰκονομίαι) Apollonios und dem Topogrammateus Manres vorlegen, damit der Zuschlag unverzüglich erfolgen kann.

Die Liegenschaft erzielte (bis jetzt) ein Gebot von [x Drachmen].

K. Maresch

269. BRIEFFRAGMENT MIT ABRECHNUNG

Inv. 20350-11 8,5 x 16,5 cm Arsinoites
26.Juni 214 v.Chr. Tafel X
oder 25.Juni 213

 Erhalten sind die Enden von vier Zeilen eines Geschäfts-
briefes. Unter dem Brief sind Geldbeträge notiert, soweit er-
kennbar, Steuern, die offenbar von einem Steuereinnehmer er-
hoben worden sind. Eine der Angaben bezieht sich auf die Natron-
Steuer (νιτρική), eine andere auf eine nicht näher präzisierte
Steuer in Höhe von 25 % (τετάρτη). Auffälligerweise stehen hin-
ter den beiden Angaben jeweils zwei Geldbeträge, die sich
vielleicht als ein und dieselbe Summe auffassen lassen, die
einmal im Kupferstandard und dann im Silberstandard ausgedrückt
wird (s. unten zu Z.6f.).
 Der Brief wird wie die anderen Papyri des Apollonios-Archivs
der Regierungszeit des Ptolemaios IV. Philopator angehören. Das
Datum in Z.5 ist somit als 26.Juni 214 aufzulösen, wenn hier
wie auch sonst im Archiv mit der Jahresangabe das Finanzjahr
gemeint ist. Sollte jedoch das Regierungsjahr gemeint sein,
so ergäbe sich der 25.Juni 213 als Zeitpunkt der Abfassung.[1]
 Da der Brief nicht charta transversa geschrieben ist, wird
er nicht aus dem Büro des Apollonios oder des Metrodor stam-
men.[2] Der Absender mag ein Steuerpächter oder ἀντιγραφεύς ge-
wesen sein. Als Adressat ist wie sonst im Archiv Apollonios
wahrscheinlich.
 Das Verso des Fragments ist unbeschrieben.

 1) Vgl. dazu oben S.159.
 2) Zur äußeren Form der Briefe des Archivs s. oben S.163.

```
                        ------
                            ].[
2                         ] καὶ
   ].[ ].[ ... πε]πραγμένων
4  ]κλε    κ[  ]ς ὠνήν
              ἔρρ(ωσο). (ἔτους) θ Παχὼν ιδ̄.
                    eine Zeile frei
6            νι]τρικῆς (τάλ.) α (δρ.) Αυνη κβ (δυόβολοι)
             τ]ετάρτης Αρϙδ δ
8                 ] λβ (πεντώβολον)
                    Rand
```

6 (δρ.) Ατνη (=1358) ist nicht ganz auszuschließen, aber Αυνη (=1458) ist wahrscheinlicher. Zur Natronsteuer s. Wilcken, Ostraka I 264f., Cl.Préaux, L'économie royale 114-115 und Youtie, Scriptiunculae I 369. Neuere Belege für diese Steuer sind BGU XIV 2370,61 und P.München III 61,19.

7 Αρϙδ = 1194. Um welche Abgabe in Höhe von 25% es sich handelt, ist nicht zu erkennen. Auch aus den sonst auf Papyrus erhaltenen Belegen für τετάρτη läßt sich der Charakter der hier vorliegenden Abgabe nicht sicher erschließen. In P.Cair.Zen.II 59206 ist die νιτρική mit der τετάρτη σιτοποιῶν und der τετάρτη ταρίχου in einer Abrechnung zusammengefaßt. Diese beiden Steuern sind auch sonst im Faijum belegt, die τετάρτη σιτοποιῶν in P.Tebt.III 840,2 und 995,2 (vgl. auch P.Tebt.III 872 und Préaux, L'économie 152), die τετάρτη ταρίχου (oder ταριχηρῶν) in P.Cair.Zen.II 59275,2 (Préaux, L'économie 207,230, 343). Daß diese beiden Abgaben auch noch später in enger Beziehung zueinander standen, zeigt P.Fay.15 (mit Berichtigungsl. I S.127 und III S.53; 112 v.Chr.?), eine Quittung für die σύνταξις τῆς (τετάρτης) τῶν σιτοποιῶν καὶ [τῶν] ταριχηρῶν. Vgl. ferner P.Tebt.III 875,17 (Mitte 2.Jh.v.Chr.) (τετάρτη) σιτοποιῶν καὶ τῶν ἄλλων ἐπωνίων (Préaux, L'économie 336) und P. Tebt.III 841,1 (114 v.Chr.) ὁ πρὸς τῆι (τετάρτηι) τῶν ταριχηρῶν καὶ πανταπωλῶν. Vielleicht ist auch hier τετάρτη in einem solchen weiter gefaßten Sinn aufzufassen. Nicht erhoben wurde im Arsinoites die τετάρτη τῶν ἁλιέων (oder ἁλιεῶν, Préaux, L'économie 206f.). Außerdem sind noch bekannt die τετάρτη μύρου

(SB VI 9416,3; O.Cair.GPW 20) und die τετάρτη τῶν με(λισσουργῶν) (Préaux, L'économie 236).

6-7 Sowohl für die νιτρική als auch für die τετάρτη sind zwei Summen angeführt. Die zweite Summe ist beträchtlich kleiner. Daß auch sie einen Drachmenbetrag bezeichnet, zeigt die Sigle für δυόβολοι in Z.6. Um welche Drachmen, χαλκοῦ δραχμαί oder ἀργυρίου δραχμαί, es sich handelt, ist nicht angegeben. Es ist indes wahrscheinlich, daß die größere Summe Kupferdrachmen bezeichnet und die kleinere Silberdrachmen (vgl. z.B. P. Lond.VII 2170,7-8). Darüber hinaus könnte man erwägen, daß die nebeneinander stehenden Summen identisch sind. Dies sei im folgenden ausgeführt. Die Unsicherheit und der spekulative Charakter dieser Überlegungen seien aber schon jetzt betont.

In den ersten 10 Jahren der Regierungszeit des Ptolemaios IV. Philopator (221-204) läßt sich in Ägypten eine Inflation beobachten, die mit einer Veränderung des nominalen Wertes des Kupfergeldes verbunden war. Zu einem unbekannten Zeitpunkt, der zwischen 221 und 216 liegt, wurde der Nominalwert der Kupfermünzen verdoppelt (T.Reekmans, The Ptolemaic Copper Inflation, Stud.Hell.7,1951,61-69). Diese Maßnahme hat Philopator schließlich in einer Währungsreform rückgängig gemacht. T.Reekmans datierte diese Reform in das Jahr 210 (Monetary History and the Dating of Ptolemaic Papyri, Stud.Hell.5,1948,19). Seit diesem Zeitpunkt gilt wieder der alte Nominalwert der Kupfermünzen, der Terminus χαλκοῦ δραχμή wird aber nun in den Papyri meist anders verwendet, als das vorher üblich war. Bis zu diesem Zeitpunkt verstand man unter einer χαλκοῦ δραχμή, wenn man das übliche Aufgeld zwischen Kupfer- und Silbergeld unberücksichtigt läßt, ein Viertel einer Tetradrachme, nun bezeichnet der Terminus - im folgenden Kupferdrachme (b) genannt - 1/60 einer theoretischen Silberdrachme oder 1/240 einer Tetradrachme. Das Wertverhältnis, die Ratio zwischen Silber und Kupfer, das in dieser Zeit 1:60 betrug, ist also auf den Begriff Drachme übertragen worden.

Daß diese zweite Definition von Kupferdrachme, die von der Ratio zwischen Silber und Kupfer ausgeht, in den Papyri bereits auch vereinzelt vor 210 verwendet worden wäre, dafür weiß Reekmans keinen sicheren Beleg zu nennen (Stud.Hell.5,1948,18,

Anm.2). Aus diesem Grund ist es üblich geworden, für alle Papyri, in denen Kupferdrachmen der Definition (b) auftauchen, das Jahr 210 als terminus post quem anzusehen. Nun ist freilich die Auffassung, nach der die Verwendung der zweiten Definition mit der Reform von 210 zu verbinden ist, eine Hypothese. Man könnte auch annehmen, daß der Gebrauch dieser zweiten Definition in der Inflationszeit vor 210 aufkam und sich dann nach der Reform allgemein durchsetzte. Der Sprachgebrauch als solcher ist auf jeden Fall nicht neu. Ein Fragment des Komikers Philemon, der ca. 264/3 starb (Aelian fr.11 Hercher), setzt ihn bereits voraus: fr.182 Kock (Etym.m.744,33) τὸ τάλαντον κατὰ τοὺς παλαιοὺς χρυσοῦς εἶχε τρεῖς· διὸ καὶ Φιλήμων ὁ κωμικός φησι· δύ' εἰ λάβοι | τάλαντα, χρυσοῦς ἓξ ἔχων ἀποίσεται. Wenn man dieses Zitat auf ägyptische Verhältnisse anwendet, dann sind drei attische Goldstücke etwa einem ptolemäischen Oktodrachmon (=8 Golddrachmen) gleichzusetzen. Dieser Summe entspricht ein Kupfertalent (=6000 Kupferdrachmen). Außerdem entspricht eine Silbermine einem Kupfertalent, bzw. 8 Golddrachmen. Man erhält also die Gleichung: 1 Kupfertalent = 1 Silbermine = 8 Golddrachmen, bzw. 6000 Kupferdrachmen = 100 Silberdrachmen = 8 Golddrachmen. In dieser Gleichung kommt die Ratio zwischen den drei Münzmetallen zum Ausdruck: 8 : 100 : 6000. Auf eine Silberdrachme kommen demnach 60 Kupferdrachmen (F. Heichelheim, Wirtschaftliche Schwankungen der Zeit von Alexander bis Augustus, Jena 1930, S.14). Für unseren Zusammenhang ist nur wichtig, daß das Philemonzitat beim Kupfergeld einen Drachmenbegriff voraussetzt, dem man in den Papyri erst ab 210 zu begegnen scheint.

So könnte man also unter den Kupferdrachmen der Zeilen 6f. Kupferdrachmen der Definition (b) verstehen. Unter dieser Annahme scheinen die nebeneinander stehenden Beträge identisch zu sein. In Z.7 stehen 1194 Drachmen neben 4 Drachmen. Das ergibt ein Verhältnis von etwa 300 : 1 (genauer: 298,5 : 1). In Z.6 verhalten sich 1 Talent und 1458 Drachmen (=7458 Drachmen) zu 22 Drachmen 2 Obolen wie 334 : 1. Auf eine Silberdrachme kommen also in Z.7 300 Kupferdrachmen, in Z.6 hingegen 334.

Nun ist bekannt, daß für die νιτρική bei Zahlung in Kupfergeld ein Aufgeld erhoben wurde, weil die Steuer eigentlich in

Silber zu zahlen war. Sie war πρὸς ἀργύριον verpachtet. In P.
Petrie II 27 b 3 (3.Jh.v.Chr.) liegt dieses Aufgeld etwas über
10%: (γίνεται) Αχνθ (τετρώβολον) (ἡμιωβέλιον), ἐπ(ιδόσιμον
oder ähnlich) ροβ (πεντώβολον) (δίχαλκον) (Wilcken, Griech.
Ostraka I, S.721, Anm.2). Auch im 2.Jh. ist die νιτρική noch
πρὸς ἀργύριον verpachtet (dazu vgl. J.G.Milne, Journ.of Eg.Arch.
11,1925,272,275f. und 279ff.). Der Unterschied von ungefähr
10% zwischen den πρὸς ἀργύριον und πρὸς χαλκόν verpachteten
Steuern bleibt in der gesamten ptolemäischen Zeit bis in die
römische hinein bestehen (Milne, ebda S.280). In unserem Fall
ist die Ratio zwischen Silber und Kupfer bei der νιτρική etwa
11% höher als bei der τετάρτη. Die τετάρτη scheint demnach πρὸς
χαλκόν verpachtet zu sein.

Aus der Inflationszeit vor 210 ist in UPZ I 149,32 der Preis
für einen ἀργυρ<ί>ου στατήρ (vier Silberdrachmen) erhalten (zur
Datierung dieses Papyrus F.Heichelheim, Wirtschaftl.Schankungen,
S.22; T.Reekmans, The Ptolemaic Copper Inflation, Stud.Hell.7,
1951,63, n.1). Er beträgt 16 Drachmen 5 1/2 Obolen. Dieser
Preis läßt sich mit dem des Kölner Papyrus vergleichen, wenn
man annimmt, daß der Drachme in UPZ 149 die im 3.Jh. gültige
Ration 1 : 60 zugrundeliegt (zu dieser Ratio Reekmans, Stud.
Hell.5,1948,18,n.4). Dann kommen auf eine Silberdrachme in
UPZ 149 $\frac{16 \text{ Dr. } 5\ 1/2 \text{ Ob.}}{4}$ x 60 = 4 Dr. 1 Ob. 3 Ch. x 60 = 253,7
Drachmen der Definition (b). Dieses Verhältnis von 1 : 253,7 liegt
zwar etwas unter dem des Kölner Papyrus, ließe sich aber doch
gut vergleichen.

Es läßt sich nicht beweisen, daß in dem vorliegenden Papyrus
bereits einige Jahre vor 210 eine Summe in Kupferdrachmen der
Definition (b) ausgedrückt worden ist. Die Möglichkeit scheint
jedoch zu bestehen. Vielleicht ergeben neue Papyri oder die
Überprüfung der bereits publizierten Papyri weitere Hinweise
in dieser Frage. Möglicherweise sollte man in Zukunft vorsich-
tiger sein, wenn für die Datierung eines Papyrus allein die
Verwendung der Definition (b) als Datierungskriterium vorhan-
den ist. Vielleicht ergibt sich dann auch bei anderen Papyri,
die auf Grund der metrologischen Gegebenheiten in das 2.Jh.
datiert worden sind, die Möglichkeit, daß sie aus der Infla-
tionszeit vor 210 stammen.

K. Maresch

270. EINGABE

Inv.20350-9 14,5 x 7 cm Arsinoites
2.H.d.3.Jh.v.Chr. Tafel XI

Anfang und Ende der Eingabe sind verloren. Der Petent scheint ein βασιλικὸς γεωργός zu sein wie sein in Z.8 genannter Kollege Petesis, der als γεωργός bezeichnet wird. Der wahrscheinlichste Adressat bei einer Eingabe eines Königsbauern ist in dieser Zeit der Oikonomos.[1] Da der Papyrus zur Kartonage des Apollonios-Archivs gehört, wird der Oikonomos Apollonios der Empfänger gewesen sein.

Unter wem der Petent zu leiden hatte, wird nicht deutlich. Er ist offenbar nicht der einzige Bauer, der bedrängt wurde. Wahrscheinlich gehörten die ἐπηρεάζοντες der lokalen Verwaltung an. In P.Tebt.III 703 wird dem Oikonomos ausdrücklich der Schutz der Königsbauern gegenüber den Dorfbeamten (κωμογραμματεῖς und κωμάρχαι) ans Herz gelegt (Z.40-49).

Der rechte und linke Rand des Papyrus ist erhalten. Am rechten Rand verläuft eine Klebung. Das Verso ist unbeschrieben.

```
                  ].[
   α.[..........  ]... περὶ τῶν
   γεγενημέ[νων ὑ]π' αὐτοῦ. καὶ ἐμοῦ
4  μὲν [δι]αμένοντος [κα]θότι συνέκρι-
   νεν, αὐτῶν δὲ μὴ προσεχόντων,
   ἀλλὰ ἐπερεαζόντων, ἵνα ὁ σῖτος
   καταφθαρῆι ἐν τῶ[ι] πεδίωι διὰ τὸ καὶ
8  Πετῆσιν τὸν πρότ[ε]ρον γεωργὸν
   ἀπηγμένο[ν
```

6 ἐπηρεαζόντων

1) P.Tebt.III 703,40-49; E.Berneker, Die Sondergerichtsbarkeit im griech. Recht Ägyptens, München 1935,94-102; M. Rostowzew, Studien zur Geschichte des röm. Kolonats, Leipzig und Berlin 1910,68; H.J.Wolff, Das Justizwesen der Ptolemäer, München 1962,161 u. 177.

2 αι[oder αρ[; nach der Lücke vielleicht]ατα, ὑπομνή-μ]ατα ?

6 ἐπερεαζόντων: Zur besonders im 3.Jh.v.Chr. häufigen Verwechslung von ε und η s. Mayser-Schmoll, Gramm.I 1 § 22 und §7,1.

Übersetzung

. . . über das von ihm Angerichtete. Und ich blieb zwar seiner Entscheidung entsprechend, sie aber kümmerten sich nicht darum, sondern erlaubten sich Übergriffe, damit das Getreide auf der Dorfflur zugrunde gehe, da auch Petesis, der frühere Bauer, der weggebracht worden ist, . . .

K. Maresch

271. UNTERSCHRIFTEN UNTER EINEM VEREINSBESCHLUSS
ODER DER SATZUNG EINES VEREINS

Inv.20350-12 bis 16 a: 10,5 x 7 cm Arsinoites
2.Hälfte d.3.Jh.v.Chr. b: 4,3 x 6,2 cm Tafel XII
 c: 14 x 10 cm

Erhalten sind drei Fragmente mit Unterschriften. Die Namen von 22 Personen sind zumindest noch teilweise zu lesen. Es haben aber mehr als 22 Personen unterschrieben. Ägyptische Namen fehlen, der Vatersname wird nur einmal genannt, um Μοσχίων Δημοκρίτου (c 10) von Μοσχίων (c 8) zu unterscheiden.

Wenn unter b 5 Rand war, müssen die Unterschriften in zwei Kolumnen unter dem Text gestanden haben (Kol.I: fr.a-b; Kol.II: fr.c). Die Hände sind fast durchwegs ungelenk. Daß jemand für einen anderen unterschrieb, ist, soweit erkennbar, nirgends vermerkt.

Die mit εὐδοκῶ oder συνευδοκῶ unterschreibenden Personen stimmen einem Text zu, der fast ganz verloren ist. Die Parallelen, die zu einer solchen Unterschriftenreihe vorhanden sind, lassen es so gut wie sicher erscheinen, daß es sich bei dem verlorenen Text um einen Vereinsbeschluß oder um die Satzung eines Vereins handelte. Solche Vereinsbeschlüsse sind die Inschriften SB I 4981 (ptol.Zeit) und SB V 8267 (5 v.Chr.), Vereinssatzungen (νόμοι) bieten die Papyri BGU XIV 2371 (1.Jh.v.Chr.), SB V 7835 (Ende der Ptolemäerzeit), P.Mich.V 243-245 (Zeit des Tiberius und Claudius). Mitgliederlisten und Unterschriftenreihen, die Vereinssatzungen angefügt worden sind, enthalten P.Mich.V 246-248 (Prinzipatszeit). Eine Unterschriftenreihe mit dem Verbum εὐδοκῶ begegnet in P.Mich.V 243,17ff. und SB I 4981,11-13.[1)]

Neuere Literatur zum ägyptischen Vereinswesen wurde von J. Herrmann zusammengestellt in: M.San Nicolò, Ägyptisches Ver-

1) Dazu R.Taubenschlag, Opera Minora II, Warszawa 1959, p. 522.

einswesen zur Zeit der Ptolemäer und Römer, 2.Auflage, Bd.1, München 1972, 227-232 und Bd.2, München 1972, 205-211.

Die Fragmente sind Teil der Kartonage des Apollonios-Archivs. Ob sie sich auch ursprünglich unter den Dokumenten des Apollonios befanden, läßt sich nicht mehr erkennen. Unter den hier vorkommenden Namen begegnen drei auch sonst im Archiv: Sostratos (c 3 und 266,5; 267,1) und Apollonios (c 4; neben dem Oikonomos Apollonios findet sich im Archiv auch eine mit diesem nicht identische Person gleichen Namens in 266,7) und Ptolemaios (b 3 und 267,6). Da diese Namen sehr häufig sind, kann man keine Schlüsse ziehen. Ein Teil der Namen ist makedonisch (a 5-7, b 3, c 2.5). Die Unterschreibenden dürften Kleruchen sein.

Das Verso der Fragmente ist unbeschrieben.

 fr.a
— — — — — —
ὑπερ [
 ̣

Ξενο[
Πα [
 ̣̣̣
4 Ἀριστ[2-3] εὐδοκῶ
Ἡρώιδης εὐδοκῶ
Νεοπτόλ[ε]μος συνευδοκῶ
Μήδιος [συ]νευδοκῶ
8 [.]ς συνευ[δοκῶ]
— — — — — — — — — — — — —

 fr.b
— — — — — —
Πραξίας[
Δημήτρι[ο]ς[
Πτολεμ[αῖος
4 Μόσχο[ς
Διονυ[σι
[
 Rand ?

fr.c
```
            ―――――――――――
         [ . . . ]ωνος συνευδωκῶ
         Ἀμύντας συνευδωκῶ
         [Σ]ώστρατος εὐ[δ]οκῶ
     4   [Ἀ]πολλώνιος εὐδοκῶ
         [Κ]οῖνος εὐδοκῶ
         Κλέων συνευδοκῶ
         Βάκχιος συνευδοκῶ
     8   Μοσχίων συνευδοκῶ
         Ἀθηναγόρας εὐδοκῶ
         Μοσχίων Δημοκρίτου εὐδοκῶ
         Ἵππαρ[χος ε]ὐδοκῶ
              Rand
```

c 1,2 συνευδοκῶ

a 1 Wohl letzter Rest des Textes, dem zugestimmt wird. Darunter Paragraphos. ὑπερτ[oder ὑπερπ[.
a 3 Vielleicht Πατ[ροκλῆς.
a 4 Ἀριστ[ων], Ἀριστ[ίων], Ἀριστ[έας] oder Ἀριστ[ίας].
b 1 a 8 und b 1 gehören vielleicht zur gleichen Zeile.
b 5 Unter Διονυ[klebt in einigem Abstand ein kleines Stück unbeschriebener, waagerecht liegender Fasern auf den senkrecht verlaufenden Fasern des Verso. Wenn sich dieses kleine Stück hier zurecht befindet, so muß es Teil des unteren Randes gewesen sein. Die Unterschriften hätten sich dann auf zwei Kolumnen verteilt. Es wäre aber auch möglich, daß das kleine Stück bei der Restaurierung des Papyrus irrtümlich an dieser Stelle aufgeklebt worden ist.
c 1f. Für die Schreibung mit ω statt o vgl. Mayser-Schmoll, Gramm. I,1 S.73.

K. Maresch

272. EINGABE WEGEN MORDES

Inv.20525　　　　　　　8,5 x 15,5 cm　　　　　　Arsinoites ?
Mitte oder 2.Hälfte　　　　　　　　　　　　　　Tafel XIII
d.3.Jh.v.Chr.

Der Papyrus stammt aus Mumienkartonage. Er ist oben und unten beschnitten, so daß der Anfang der Eingabe verloren und der demotische Text unter der Eingabe nur mehr unvollständig erhalten ist. Das Verso ist unbeschrieben. Der Schrift nach ist der Text in die Mitte oder 2.Hälfte des 3.Jh.v.Chr. zu setzen. Vergleichbar wären PSI IV 429 (=Pap.Flor.XII Suppl., tav.VII), P.Cair.Zen.III 59353,pl.XI und 59491,pl.XXV.

Die Mutter des Petenten ist von Apphas erschlagen worden. Der Petent richtet nun an einen Beamten die Bitte, den Mörder zu suchen und in Gewahrsam zu nehmen, damit er der Strafe für den Mord verfalle. Unter der Eingabe befindet sich ein demotischer Vermerk, dessen Lesung ich H.-J.Thissen verdanke: "Eingabe, zu geben an Petesuchos, den Sohn des Onophris [." Unter Petesuchos hat man offenbar den Beamten zu verstehen, an den die Eingabe gerichtet war. Die Namen Petesuchos und Onophris sind für den Arsinoites typisch. Man kann daher vermuten, daß der Papyrus wie die anderen Papyri aus demselben Kauf aus diesem Gau stammt.

Eine direkte Parallele zu unserem Text ließ sich nicht finden. Mord oder Totschlag werden in den Papyri selten erwähnt.[1] Viel häufiger sind hingegen Fälle von Körperverletzung (ὕβρις).[2] Mit unserem Papyrus sind am ehesten jene Eingaben zu verglei-

1) Dazu vgl. R.Taubenschlag, The Law of Greco-Roman Egypt², p.431-434; B.Baldwin, Crime and Criminals in Greco-Roman Egypt, Aegyptus 43,1963,259f. Zu den dort erwähnten Papyri tritt nun noch SB XVI 12671.

2) Eingaben wegen Körperverletzung sind zusammengestellt bei A. di Bitonto, Le petizioni ai funzionari nel periodo tolemaico, Aegyptus 48,1968,75, ead., Frammenti di petizioni del periodo tolemaico, Aegyptus 56,1976,120f. und Le petizioni al re, Aegyptus 47,1967,21-24.

chen, die sich mit einer lebensgefährlich verletzten Person beschäftigen.[3]

Welchem Urkundentyp der vorliegende Papyrus zuzurechnen ist, läßt sich nicht mehr sicher entscheiden. Es handelt sich nicht um eine bloße Anzeige, wie sie das sogenannte ältere Prosangelma darstellt, sondern um einen Schriftsatz, der mit einer Forderung oder Bitte schließt (ἀξιῶ, Z.11). Solche Schlußbitten fehlen beim älteren Prosangelma, sind aber Bestandteil des Hypomnema und des jüngeren Prosangelma.[4] Da der Papyrus nur mehr teilweise erhalten ist, muß die Frage, ob hier ein Hypomnema oder ein jüngeres Prosangelma vorliegt, offen bleiben,[5] zumal auch jene Eingaben, die wegen einer lebensgefährlich verletzten Person geschrieben worden sind, in dieser Frage nicht weiterhelfen. Diese Eingaben, die alle jünger sind als unsere Urkunde, sind zum Teil Hypomnemata,[6] zum Teil Prosangelmata.[7] Inhaltlich läßt sich kein Unterschied zwischen diesen beiden Gruppen feststellen. Sowohl in den Hypomnemata als auch in den Prosangelmata wird die Verhaftung des Täters oder der Täter gefordert, die wie in unserem Fall namentlich bekannt sind. Sollte in unserem Fall ein jüngeres Prosangelma vorliegen, so hätte man ein sehr frühes Beispiel dieser Urkundenform vor sich. Das jüngere Prosangelma taucht erst gegen Ende des 3.Jh. auf.[8]

3) Zusammengestellt bei M.Hombert-C.Préaux, Recherches sur le prosangelma à l'époque ptolémaïque, Chr.d'Ég.17,1942,270,n.5.

4) Zum Formular des Prosangelma vgl. M.Hombert-Cl.Préaux, Chr.d'Ég.17,1942,260ff. und H.Schaefer in der Einleitung zu P.Köln V 216, S.108-111. Eine Liste von Prosangelmata findet sich bei Hombert-Préaux auf S.274-285. Diese Liste ist von M.Parca, Chr.d'Ég.60,1985,240-247 weitergeführt worden.

5) Dem Umstand, daß in der vorliegenden Urkunde der Schlußgruß (εὐτύχει) fehlt, wird man wohl nicht allzu große Bedeutung beimessen dürfen. Der Schlußgruß steht sonst regelmäßig beim Hypomnema und dann auch beim jüngeren Prosangelma, beim älteren Prosangelma fehlt er jedoch durchwegs.

6) P.Tebt.III 800 (142 v.Chr.), P.Tebt.II 283 (93 oder 60 v.Chr.), BGU VIII 1796 (1.Jh.v.Chr.).

7) P.Tebt.III 960 (Euergetes II.?), 798 (2.Jh.v.Chr.), P.Tebt.I 44 (=Wilcken,Chr.118; 114 v.Chr.), P.Ryl.II 68 (89 v.Chr.).

8) Nach Hombert-Préaux, Chr.d'Ég.17,1942,260, tauchen die jüngeren Prosangelmata erst einige Jahre nach der Schlacht von Raphia auf.

272. Eingabe wegen Mordes

```
            - - - - - - - - - -
            ασενεδ[ . . . . . ] . [ . . ]
            ωνος ὀψὲ τῆς ὥρας
            ἐπεσπᾶτο τὴν μητέ-
    4       ρα μου. οὐκ ἐνακουού-
            σης δ' αὐτῆς Ἀπφᾶς
            ἐλάκτισεν αὐτὴν καὶ
            ἔτυπτεν πυγμαῖς εἰς
    8       τὸ στῆθος ὥστε καὶ αἷ-
            μα αὐτὴν ἀναγαγεῖν
            καὶ πεσοῦσαν παραχρῆ-
            μα τελευτῆσαι. ἀξιῶ
    12      οὖν σὲ ἀναζητήσαν-
            τα τὸν προγεγραμμέν'ον'
            ἀποκαταστῆσαι ἐπὶ
            τοὺς ἄρχοντας, ὅπως
    16      ἔνοχος γένηται περὶ
            τοῦ φόν[ο]υ.
```

Demot. Subscriptio:

p3 mqmq r di.t s r P3-di-Sbk (s3) Wn-nfr
[- - - n.dr.t NN] - ? -

1 Vielleicht ἐν ἐδ[άφει . . .] . [. .]|ωνος (Gen. eines Eigennamens).

4f. ἐνακουούσης Hagedorn.

5 Der Name Ἀπφᾶς ist in den Papyri nur noch in SB XIV 11509 (3./4.Jh.n.Chr.) belegt; vgl. aber die kleinasiatischen Belege für Αππας neben Ἄπφος, Ἄπφη, Ἀπφία, Ἀπφιάς, Ἄπφιον, Ἀπφοῦς, Ἀπφῦς (L.Zgusta, Kleinasiatische Personennamen S.71-79 und L.Robert in: N.Firatli, Les stèles funéraires de Byzance gréco romaine, p.142). Das in den Papyri häufiger belegte Ἀπφοῦ[ς ist kaum zu lesen.

9 ἀναγαγεῖν Hagedorn mit Hinweis auf Plut.Cleom.30 πλῆθος αἵματος ἀνήγαγε καὶ πυρέξας συντόμως ἐτελεύτησε. Über dem zweiten Gamma befindet sich noch Tinte: χ ?

12ff. Ähnliche Formulierungen finden sich bei Eingaben wegen lebensgefährlicher Verletzungen: P.Tebt.III 960,6ff. (Zeit des Euergetes?) προσαγγέλλομέν σοι ἀσφαλισάμενον αὐτὸν ἐξαποστεῖλαι

ἐφ' οὓς καθήκει, ἵν', ἐάν τι πάθῃ, ἔνοχος εἴη τῶι φόνωι. P.
Tebt.III 798,24ff. (2.Jh.v.Chr.) ἀξιῶ οὖν, ἐὰν φαίνηται, ἀσφα-
λισάμενος (l. ἀσφαλίσασθαι) τοὺς αἰτίους μέχρι τοῦ εἰς κοινὸν
συνέδριον ἐλθεῖν. P.Ryl.II 68,17ff. (89 v.Chr.) προσαγγέλλω,
ὅπως ἀναχθεῖσα ἡ Τετεαρμᾶις ἀσφαλισθῆι μέχρι τοῦ ἐπιγνωσθῆναι
τὰ κα[τ'] ἐμ[ὲ] ἐν ταῖς διηγορευμέναις ἡμέραις, ἵν', ἐὰν μέν
τι πάθω, δ[ια]ληφθῆι π[ερὶ] αὐτῆς κα[τ]ὰ τὰ περὶ [τούτων]
προστεταγ[μένα], ἐὰν δὲ περιγένωμαι, λάβω παρ' αὐτῆς τὸ δίκαιον
ὡς καθήκει.

Vgl. ferner Antiphon,Tetral. Γα 4 ἔνοχοι τοῦ φόνου τοῖς ἐπι-
τιμίοις, id., VI 46 ἔνοχον εἶναι τοῦ φόνου. Zur zugrundeliegen-
den Vorstellung W.Schulze, Kleine Schriften, Göttingen 1933,169.

18 Petesuchos könnte Polizeibeamter (φυλακίτης oder ἀρχι-
φυλακίτης) oder κωμογραμματεύς gewesen sein. Ägypter sind auch
im 3.Jh. als Polizeibeamte belegt (P.Kool, De phylakieten in
Grieks-Romeins Egypte, Diss.Leiden, Amsterdam 1954, S.24,45,
100). Straftaten werden im 3.Jh. häufig an den Archiphylakites
oder Phylakites gemeldet. Das ältere Prosangelma ist meist an
diese Beamten adressiert (Hombert-Préaux, Chr.d'Ég.17,1942,261
und Parca, Chr.d'Ég.60,1985,242). Das jüngere Prosangelma wird
auch an andere Beamte gerichtet (Hombert-Préaux, a.a.O., S.
266f.). Möglich wäre als Adressat hier auch ein Dorfschreiber.
Unter den oben erwähnten Eingaben wegen lebensgefährlicher
Körperverletzung sind P.Tebt.I 44 (=Wilcken,Chr.118; 114 v.Chr.)
Chr.), III 798 (2.Jh.v.Chr.) und 800 (142 v.Chr.) an ihn ge-
richtet. An den ἐπιστάτης φυλακιτῶν geht P.Ryl.II 68 (89 v.
Chr.), an einen ἐπιστάτης (κώμης) P.Tebt.II 283 (93 oder 60
v.Chr.). Unter den Polizeibeamten bietet Pros.Ptol.II und VIII
keine Person, die mit der unseren identifiziert werden könnte.
Ein κωμογραμματεύς Petesuchos ist erwähnt in P.Petrie III 71,
6 (249/8 v.Chr.; Pros.Ptol.I 830).

Ungewöhnlich ist die demotische Subscriptio. Eine Parallele
habe ich unter den Eingaben dazu nicht gefunden. Unter den
demotischen Eingaben findet sich einmal der umgekehrte Fall.
In P.dem.Eleph.2 (=P.Eleph.XVI Rubensohn) ist eine griechische
Subscriptio unter den demotischen Text gesetzt (Hinweis von
H.-J.Thissen).

272. Eingabe wegen Mordes

Übersetzung

... zog meine Mutter spät am Abend mit sich fort. Da sie ihm nicht gehorchte, versetzte ihr Apphas Fußtritte und schlug mit den Fäusten auf ihre Brust, so daß sie Blut erbrach, zusammenbrach und auf der Stelle starb. Ich fordere daher, den Vorgenannten zu suchen und den Behörden vorzuführen, damit er der Strafe für den Mord verfalle.

Demotische Subscriptio: (Z.1) Eingabe, zu geben an Petesuchos, den Sohn des Onophris, (Z.2) [von NN] ... ? ...

K. Maresch

273. EMPFANGSQUITTUNG ÜBER EINE SCHIFFSLADUNG

Inv. 20365　　　　　　　　6 x 19 cm　　　　　　　　Arsinoites
8.8.222 v.Chr.　　　　　　　　　　　　　　　　　　Tafel XIV

Der vorliegende Urkundentyp ist aus ptolemäischer und römischer Zeit öfter belegt. Eine Liste gibt A.J.M.Meyer-Termeer, Die Haftung der Schiffer im griechisch-römischen Recht = Stud. Amst.XIII, Zutphen 1978,90ff.[1] Dazu kommen aus ptolemäischer Zeit BGU 2400 und ein Papyrus der Sammlung in Genua.[2]

Der Papyrus ist unten abgebrochen; der obere und der linke Rand sind vollständig erhalten, der rechte teilweise. Die Schrift läuft mit den Fasern.

Dioskurides, ναύκληρος auf dem Schiff eines Alexander, bescheinigt, eine bestimmte Menge Weizen auf das Schiff geladen zu haben, und zwar auf Veranlassung des Petes, des Agenten des Oikonomos. Hier bricht der Papyrus ab.

```
1    ν[ . . . . ] ˙α π ν
     (ἔτους) κε̅ Παῦνι
     κε̅ ὁμολογεῖ
4    Διοσκουρίδης
     ναύκληρος τοῦ
     Ἀλεξάνδρου
     τοῦ Πολεμ[ά]ρ-
8    χου κυ(  ) ἀγ(ωγῆς) [   ]
     ἐμβεβλῆσθ[αι]
     διὰ Πετῆτ[ος]
     τοῦ παρὰ Ἡρα-
```

1) Weitere Literatur: E.Börner, Der staatliche Korntransport im griechisch-römischen Ägypten, Diss.Hamburg 1939,22ff.; W.Clarysse, Harmachis, Agent of the Oikonomos, Ancient Society 7, 1978,185-207; ders., CE 51,1976,156-160; H.Hauben, Le transport fluvial en Égypte ptolémaïque. Les bateaux du Roi et de la Reine, Actes du XVe Congrès international de Papyrologie IV 68-77. Weiteres im Kommentar.

2) Inv. DR 48, edd. M.Amelotti, L.Migliardi Zingale in: Sodalitas, Scritti in onore di A.Guarino 6, Napoli 1984,3009-3019.

273. Empfangsquittung über eine Schiffsladung 219

 12 κλίδου οἰκ[ονό]-
 μου πυροῦ [τοῦ]
 κ̄ε̄ (ἔτους) ε[].[]

Z.8 ⤶ 9 l. ἐμβεβλῆσθαι 11-12 l. Ἡρακλείδου

Verso: ⤶ 'α ⤶

1 Am oberen Rand erwartet man wie in P.Straßb.113,1-2, P.
Lille 21, 22 und 23, P.Sorb.110a und in P.Abc (Meyer-Termeer S.
241; SB 11962) eine nochmalige Aufführung von Datum und Fracht-
menge. Die Buchstabenspuren oben links passen aber in keiner
Weise zu einem ἔτους-Zeichen.
 Eine weitere Schwierigkeit besteht darin, daß der rechts ge-
nannte Frachtbetrag nicht mit dem auf der Rückseite (s.u.) ge-
nannten Betrag (1900) übereinstimmt, sondern 50 Artaben mehr
aufweist.
 Versuch einer Lösung: Am oberen Rand des Recto wird der Ge-
samtbetrag der Getreidefracht aufgeführt, bestehend aus staat-
lich zu beförderndem Getreide und dem ναῦλον, der Vergütung
(oder Teilvergütung) für den Schiffer. Am Beginn der Zeile stän-
de dann abgekürzt etwas wie "ναῦλον eingeschlossen". Es folgte
dann der gesamte Betrag, der auf das Schiff zu laden war.
 Die Schiffer wurden in Naturalien oder in bar bezahlt (Mey-
er-Termeer S.12). Wie unterschiedlich diese Vergütungen ausfie-
len ist in der Liste bei E.Börner, Der Korntransport S.36 zu
ersehen.
 Eine ähnliche Angabe wie hier auf dem Kölner Papyrus mag auf
dem Verso von P.Lille 22 gestanden haben. Dort wurde ναυ[..
.] τ von den Herausgebern nicht näher kommentiert. Das τ dürf-
te in diesem Falle die staatlich festgesetzte Frachtmenge sein,
in dieser Höhe auch auf dem Recto angegeben. Davor könnte in
der Lücke die Höhe des ναῦλον angegeben gewesen sein.
 2-3 Die Schrift weist den Papyrus in die zweite Hälfte des
3.Jh.v.Chr. Das 26.Jahr gehört somit zu Ptolemaios III Euerge-
tes. Wie erwartet ist hier das Finanzjahr angegeben. Im 26. Re-
gierungsjahr des Ptolemaios III, seinem letzten, kommt der Pau-
ni nicht mehr vor (vgl.die chronol.Tafeln bei P.W.Pestmann in P.
Lugd.Bat.XXI A 263; F.Uebel, Die drei Jahreszählweisen in den

Zenonpapyri, Proceedings of the XIV International Congress of
Papyrologists, London 1975,313-323; speziell zum 26. Regierungs-
jahr von Ptolemaios III Euergetes s. J.Bingen, CE 50,1975,243).

Der οἰκονόμος Ἡρακλείδης (P.Köln Z.10-11) ist verschiedent-
lich für den Zeitraum um das 26.Regierungsjahr des Ptolemaios
III Euergetes für den Arsinoites belegt, nämlich in: P.Petrie
III 32f (223/222); P.Petrie II 20 (218/217; vgl. R.Bagnall, An-
cient Society 3,1972,118); P.Lille I 4 (217; zur Datierung vgl.
oben S.157-159); P.Sorb.39-47 (224-217). In der Pros. Ptol.
trägt Herakleides die Nr.1046. Der in SB 6280 sehr unsicher
gelesene Oikonomos Herakleides ist wohl nicht mit diesem
identisch (3.Jh.v.Chr.; Pros.Ptol.1047).

4-5 Ein ναύκληρος Διοσκουρίδης ist bisher nicht bekannt.
Vgl.H.Hauben, An Annoted List of Ptolemaic Naukleroi, ZPE 8,
1971,259-275; ders., ZPE 28,1978,99-107.

6-8 Ein Schiffseigner Alexander taucht auch in P.Hibeh I
98 auf, hier zusammen mit einem Xenodokos. P.Hibeh stammt aus
dem Jahr 251 v.Chr.; ein Vatersname wird dort nicht gegeben
(Pros.Ptol.14050).

8 Schiffstyp und Fassungsvermögen des Schiffes: Die Kürzel
für den Schiffstyp ist ungewöhnlich. Deutlich zu erkennen ist
ein κ und ein υ. Keiner der sonst in den Empfangsquittungen als
Transportmittel genannten Schiffstypen (κέρκουρος, πλοῖον, προσ-
αγωγίς, κερκουροσκάφη und σκάφη; vgl.Meyer-Termeer S.90ff.)
paßt zu dieser Kürzel. Die in einigen Papyri als Transportschiff
belegte κυβαία, wohl dem nach den Papyri am meisten verwendeten
κέρκουρος vergleichbar, kommt hier nicht in Frage, wenn wir
nicht annehmen wollen, daß der Schreiber der Urkunde oben in Z.
5 versehentlich den männlichen statt des geforderten weiblichen
Artikels gebraucht hat. Ein τὸ κύβαιον (erg. πλοῖον) ist m.W.
nicht belegt. In PSI 594 (Zenonarchiv) ist das Deminutiv κυβαί-
διον für ein Boot gebraucht, das "Wein und alles übrige, was da
ist" nach Memphis bringen soll. Über die genauen Ladekapazitä-
ten wissen wir nichts. Das gleiche gilt auch für das Deminutiv
von κύμβη κύμβιον, das in den Papyri nicht belegt ist (vgl.E.
de Saint-Denis, Les types de navires dans l'antiquité, Revue de
Philologie 48,1974,20). Zu den Schiffstypen vgl. L.Casson, Ships
and Seamanship in the Ancient World, Princeton 1971,166-167;

M.Merzagora, La navigazione in Egitto nell'età greco-romana, Aegyptus 10,1929,129-130; J.Velissaropoulos, Les nauclères grecs, Genf-Paris 1980,61.

10 Nach dem η ist rechts am Rand eine unter die Zeile reichende Haste zu sehen, die zu υ, ρ oder τ gehören könnte.

11-12 Zum Oikonomos Herakleides vgl.im Kommentar zu 2-3. Agenten des Oikonomos werden als Funktionäre bei der Verladung des Getreides auch in P.Tebt.825b, P.Straßb.113 (neue Lesung von W.Clarysse, Ancient Society 7,1978,189-191) und P.Straßb. 563 (Clarysse S.186) erwähnt. In anderen Dokumenten aus ptolemäischer Zeit wird diese Aufgabe auch von dem ἀντιγραφεὺς παρὰ τοῦ βασιλικοῦ γραμματέως, von Agenten des Sitologen oder von dem Sitologen selbst ausgeführt. Siehe Meyer-Termeer S.6; W. Clarysse S.188; J.P.Sijpesteijn, Three New Ptolemaic Documents on Transportation of Grain, CE 53,1978,107-116; J.Frösén, Chi è responsabile? Il trasporto del grano nell'Egitto greco e romano, Annali della Facoltà di Lettere e Filosofia, Università degli Studi di Perugia XVIII N.S.IV 1980/81, 1 Studi Classici, 136-176.

14] [, senkrechte Haste, ι oder κ ? Vielleicht wird hier die Herkunft des Getreides genannt. Vgl. e.g. P.Tebt.825a,9-10 ἐκ τοῦ περὶ Βουβάστον ἐργαστηρίου.

Verso:

Das Zeichen ✳ sollte doch wohl πυροῦ ἀρτάβας bedeuten. Eine Parallele ist mir nicht bekannt. Vgl.die Liste der Abkürzungen aus dem Zenonarchiv in P.Lugd.Bat.XXI B, Leiden 1981,557ff. Es folgt die Frachtmenge. Siehe dazu im Kommentar zu 1.

Übersetzung

26.Jahr, am 25.Pauni

Es bestätigt Dioskurides, ναύκληρος auf dem Schiff Alexanders, des Sohnes des Polemarchos, einem κυβαίδιον (?) mit dem Fassungsvermögen von [Artaben], daß er geladen hat, auf Veranlassung des Petes, des Agenten des Oikonomos Herakleides, vom Weizen des 25. Jahres ...

C.Römer

274. BRIEF DES APOLLONIOS AN DIKAIOS

Inv.31 10,8 x 6,5 cm Herkunft unbekannt
3.Jh.v.Chr. Tafel XI

Der Papyrus ist am linken, oberen und rechten Rand glatt beschnitten, am unteren dagegen abgebrochen, und zwar derart, daß teilweise nur noch die Papyruslage der Rückseite erhalten geblieben ist. Die Schrift auf der Vorderseite verläuft parallel zu den Fasern; eine Klebung ist nicht zu erkennen. Die Höhe der Buchstaben schwankt zwischen 4 und 5 mm; der freie Raum zwischen den Zeilen beträgt zwischen 2 und 5 mm. Von den beiden Punkten unter dem Δ der letzten Zeile ist der untere mit Tinte geschrieben; dies deutet, ebenso wie die auf der Vorderseite rechts unten befindlichen Buchstabenreste, darauf hin, daß der Text nicht vollständig erhalten ist. Auf der Rückseite des Papyrus sind Spuren von demotischer Schrift zu erkennen, die leider nicht mehr zu entziffern sind (H.-J.Thissen); die Schrift verläuft parallel zur Schriftrichtung auf der Vorderseite, also quer zu den Fasern. Der kurze Text auf der Rückseite ist in Höhe der dritten Zeile der Vorderseite angeordnet. Reste von rotem Stuck auf dem unteren Rand der Rückseite zeigen, daß der Papyrus zu einer der obersten Lagen der Mumienkartonage gehörte.

In einem kurzen Brief, der keinen Hinweis darauf gibt, ob es sich um ein amtliches oder privates Schreiben handelt, geben Apollonios und vielleicht zwei weitere Personen einem Dikaios Anweisung, zugunsten eines gewissen Horos den Abtransport von Grünfutter von seinem Kleros zu gestatten.

Der Papyrus enthält in seinem jetzigen Zustand keinen Schlußgruß. Da der Papyrus kein Datum aufweist und aus ihm keinerlei Hinweise auf das Amt bzw. die Funktion der genannten Personen entnommen werden können, die eine sichere Identifikation mit bereits bekannten Trägern der Namen ermöglicht hätten, bleiben nur paläographische Merkmale zu seiner Datierung übrig. Ohne

274. Brief des Apollonios an Dikaios

Zweifel gehört die Schrift dem 3.vorchristlichen Jhdt. an. Das offene P (Z.2.5) weist auf eine Entstehungszeit vor der oder um die Mitte dieses Jhdts. hin[1]; die Ligatur von EA (Z.3) sieht jünger aus; dennoch wird man nicht ins 2.Jhdt. hinuntergehen können.

Rand
Ἀπολλώνιος
Πακερῦς χακρης Δικαί-
ωι χαίρειν. ἔασον
4 Ὥρωι μετενεγκεῖν
χόρτον τὸ [] ἀπὸ τοῦ
εἰδίου κλήρου.
[.] . [] ε ι [
─ ─ ─ ─ ─ ─ ─ ─

5 τὸν ἀπὸ 6 ἰδίου

1 Ἀπολλώνιος: Der Name des Absenders war in ptolemäischer Zeit sehr verbreitet; vgl. den Hinweis von J.Quaegebeur (in: Pap.Lugd.Bat.XIX, S.164) auf die ungedruckte Leuvener Dissertation von W. Swinnen, der etwa 850 Träger dieses Namens ermittelt hat (De Apollonios-naam in Ptolemaeisch Egypte, diss. Leuven 1964-65). Ein Identifikationsversuch wird unten, Z.2-3 Anm., unternommen.

2 Statt ΠΑΚ könnte man auch ΠΑΗ oder ΠΑΙΣ, mit einem sehr nahe an das Ι herangerückten lunaren Σ, lesen; ähnlich z.B. PSI IV 399,5 mit Anm. (ΑΡΙΣΤΑΡΧΟΣ - ΑΡΚΤΑΡΧΟΣ). Doch ΠΑΚ scheint paläographisch am wahrscheinlichsten zu sein; zur Form des Κ vgl. κλήρου (Z.6).

Eine genaue Parallele zu Πακερῦς habe ich nicht finden können; vgl. aber Πακερευτι (Dativ; P.Petr.II 40 a = Wilcken,Chr. 452), Πακερῆς (CPR IX 62,14) und den weiblichen Namen Τακερῦις (SB XII 10860 III col.1,66), ferner Πακουρρις oder Πακυρρις, das insgesamt sechzehnmal in P.Tebt.IV erscheint. Diese recht ähnlichen ägyptischen Eigennamen können vielleicht die zunächst

[1] Vgl. dazu S.M.Sherwin-White, in: ZPE 47,1982,56-58. Vergleichbar mit der Schrift unseres Papyrus sind etwa P.Hal.1, Col.2 (± 260-246) und P.Rev.,Col.52 (259/8), abgebildet bei R. Seider, Paläographie der griechischen Papyri I als Nr.3 bzw.4.

willkürlich erscheinende Aufteilung der Buchstaben, wie sie hier vorgenommen wird, plausibel machen.

Rätselhaft ist ΧΑΚΡΗΣ. Verweisen könnte man allenfalls auf Ἀρχακρης (SB V 7611,1) oder Χακρευ[(P.Oxy.XXIV 2412,184). Da die Buchstaben ΧΑΚ weniger schwarz geschrieben sind, könnte man zu der Überlegung kommen, daß der Schreiber ursprünglich schon an dieser Stelle χαίρειν hatte schreiben wollen, dann aber beabsichtigte, mit dem Schwamm das ΧΑ zu tilgen und aus dem Ι ein Κ zu machen; wahrscheinlicher ist mir aber, daß er vor dem Schreiben von ΡΗΣ den Kalamos neu eintauchte.

Wenn auch das dritte Wort des Briefes als Eigenname zu deuten ist, dann treten drei Personen als Absender auf. Beispiele für Asyndeton bei Eigennamen bringt Mayser, Grammatik der griechischen Papyri aus der Ptolemäerzeit II 3, S.175f.

Wenn neben Apollonios als gleichberechtigter Absender ein Ägypter Πακερῦς erscheint, wird man dem Brief kaum noch amtlichen Charakter zuschreiben können, da Ägypter im 3.Jhdt. nur untergeordnete Aufgaben in der Verwaltung wahrnehmen durften, also z.B. einem Archiphylakiten gegenüber nicht weisungsbefugt waren.

Gegenüber der zunächst von mir erwogenen Auffassung, es handele sich bei Πακερυσχακρης um Patronymikon bzw. Ethnikon des Apollonios, ist die Deutung auf zwei bzw. drei Absender zweifellos besser. Allerdings erscheint sie mir nicht zwingend. Deshalb beziehe ich bei den folgenden Identifikationsversuchen auch die Möglichkeit ein, daß Apollonios der alleinige Absender ist. In diesem Falle müßte Πακερυσχακρης als ungedeutet gelten.

2-3 Δικαίωι: Obwohl der Name des Adressaten nicht gerade häufig ist, vermag ich nicht zu sagen, ob er sich mit einem der acht in der Prosopographia Ptolemaica aufgeführten Träger dieses Namens identifizieren läßt, weil man aus diesem Brief nichts über das Amt bzw. die Stellung des Absenders oder die Funktion seines Untergebenen entnehmen kann. Eine Möglichkeit, den Dikaios des hier besprochenen Papyrus zu identifizieren, besteht darin, ihn mit dem Archiphylakiten Dikaios von P.Köln V 216 (=Pros.Ptol.II Nr.4562) gleichzusetzen. Beide Papyri tragen nahe beieinander liegende Inventarnummern (23 bzw. 31), stammen also wahrscheinlich aus demselben Ankauf; die Ähnlich-

keit ihrer Schriften weist auf etwa gleiche Entstehungszeit hin.

Daß Polizeibeamte u.a. mit der Überwachung von Weideland betraut wurden, allerdings meist in fiskalischem Interesse, geht aus P.Hib.I 51-62; 167-168 hervor. P.Kool erwägt, ob es sich bei dem dort erwähnten Ptolemaios um einen Dorfarchiphylakiten handeln kann; das Amt des Ptolemaios läßt sich nicht zweifelsfrei ermitteln (De phylakieten in Grieks-Romeins Egypte, diss. Leiden 1954, S.41 und Anm.39). Falls der Dikaios von Inv.Nr.31 tatsächlich Archiphylakit war, ergeben sich jedoch Probleme: Man wird kaum annehmen, daß ein Archiphylakit in seiner Eigenschaft als Polizist auch für das Wege- und Fahrrecht zuständig war.

Über seinen Vorgesetzten Apollonios läßt sich wenig ermitteln. Wahrscheinlich war er ebenfalls Angehöriger der Polizei, also ἐπιστάτης τῶν φυλακιτῶν bzw. Archiphylakit auf Gauebene oder Archiphylakit der Toparchie. Ob auch die Möglichkeit besteht, daß er der Finanzverwaltung angehört hat, ist unklar. Über die Hierarchie der Ämter in der Ptolemäerzeit sind wir schlecht unterrichtet; vgl. etwa die Listen bei P.Kool, S.6 und 9; ferner P.Handrock, Dienstliche Weisungen in den Papyri der Ptolemäerzeit, Diss. Köln 1967, S.1-3; auf Grund jeweils e i n e r Urkunde (P.Tebt.III 1,741 bzw. P.Petr.II 20 = Wilcken, Chr.166) kommt Handrock zu dem Urteil, daß weder der ἐπιμελητής (S.85f.) noch der οἰκονόμος (S.118f.) gegenüber einem Archiphylakiten weisungsbefugt seien.

Eine weitere mögliche Anknüpfung dieses Papyrus, die mir plausibel erschien, sei kurz vorgestellt. In P.Yale I 39 stehen zwei Männer gleichen Namens (Apollonios und Dikaios) in vergleichbarer hierarchischer Verbindung. Der Absender jenes Briefes, Apollonios, war mit ziemlicher Sicherheit Oikonomos der Herakleidu Meris im Arsinoites (vgl. P.Yale I, S.98; R.S.Bagnall, in: GRBS 15,1974,215-220, hier: 219; P.Hamburg III, S. 51f.; die früheren Editoren des Papyrus, C.Bradford Welles und J.A.S.Evans, in: JJP 7-8,1953-54, 29-70, hier: 52, hatten ihn für einen ἐπιμελητής gehalten, ebenso M.Hombert in: CE 30,1955, 392). Sein Untergebener Dikaios, der seinerseits wieder über eigene Untergebene verfügte, war wahrscheinlich Angehöriger der Bürokratie auf der Ebene der Toparchie; er könnte auch

Steuerpächter oder Antigrapheus gewesen sein (vgl. P.Yale I, S.100). Nun hat W.Schäfer abweichend von dem früheren Ansatz auf etwa 230a P.Yale I 36 ins Jahr 190a datieren können (P. Köln V S.165f.); falls diese Umdatierung das ganze Archiv des Leon (P.Yale I 36-44) betrifft, ist die von mir erwogene Verbindung wohl nicht mehr haltbar. Denn aus paläographischen Gründen wird man mit Inv.Nr.31 nicht ins 2.Jhdt. hinuntergehen können. In der Tat sieht die Schrift von P.Yale I 36, des einzigen abgebildeten Stückes aus diesem Archiv (T.X), erheblich jünger aus als die des hier zu besprechenden Papyrus.

Weitere Personen namens Dikaios, die man versuchsweise mit dem hier erwähnten identifizieren könnte, sind in Pros.Ptol.I Nr.661; II Nr.3877 = 4246 = F.Uebel, Kleruchen, Nr.505; Pros. Ptol.IV Nr.8926 = Uebel Nr.226 aufgezählt; vgl. dazu Z.6 κλήρου Anm. Andere Dikaioi aus dem Umfeld des Zenon erwähnt Uebel, S. 94, Anm.1; man vergleiche ferner Pap.Lugd.Bat.XXI 1, s.v. Δίκαιος. Der Sklave gleichen Namens (Pros.Ptol.V Nr.14341) kommt aus chronologischen Gründen - nach 210a - kaum in Betracht.

3 ἔασον: Wenn es sich um einen amtlichen Brief handelt, liegt hier eine Weisung vor, nicht ein Ersuchen, bei dem eine Höflichkeitsfloskel erscheinen müßte, wie z.B. καλῶς ποιήσεις (Unterscheidung nach P.Handrock, Dienstliche Weisungen, S.5-8). Wenn der Papyrus jedoch ein Privatbrief ist, muß der wenig verbindliche Ton erstaunen, zu dem auch das Fehlen des Grußes am Ende des Schreibens - soweit aus dem erhaltenen Text erkennbar - paßt. Eindeutig ergibt sich nur, daß unser Apollonios eine höhere Stellung - sei es als Beamter, sei es als Privatperson - innehatte als der Adressat Dikaios.

4 Ὥρωι: Die Konstruktion ἐάν τινι ποιεῖν ist ungewöhnlich; man erwartet ἐάν τινα mit Inf.; in unserer Urkunde liegt zweifellos ein Dat. commodi vor; die Übersetzung versucht, dieser Tatsache Rechnung zu tragen.

Der Name Horos ist so verbreitet, daß eine Identifikation nicht möglich ist, wenn zusätzliche Hinweise fehlen.

μετενεγκεῖν: μεταφέρω "transportieren", vgl. P.Petr.III 46, 1,Z.16; PSI V 512,23; P.Cair.Zen.III 59520,10; P.Cair.Zen.IV 59620,11; 59720,9; P.Amh.35,18; P.Grenf.I 39, R° Col.I,13; UPZ 162, Col.VIII,17; UPZ 196,28.43.44.46; es handelt sich hier um

eine Auswahl von Belegen nur aus ptolemäischer Zeit.

5 χόρτον: s. dazu M.Schnebel, Landwirtschaft, S.211-218; die auch bei Anbau von Grünfutterpflanzen dem Fiskus gegenüber vorliegenden Verpflichtungen könnten ein Grund für das Tätigwerden eines Beamten der Finanzverwaltung bzw. eines Archiphylakiten sein; in unserem Text ist allerdings nur von einem Abtransport von Grünfutter die Rede, der jedoch wohl erst nach Erfüllung der Steuerpflichten erlaubt war.

τό[]άπό: Die nach unten rechts führende Hasta das A ist deutlich zu sehen; der Platz in der Lücke reicht nicht aus, einen Buchstaben (außer I) unterzubringen; der Schreiber hat offenbar τό άπό geschrieben. Gemeint sein kann allerdings wohl nur τόν άπό.

Wenn die Präposition άπό im strengen Sinne verwendet wurde, kann der Text nur bedeuten, daß der Transport von der Grenze des Kleros aus stattfinden soll; "aus dem Kleros heraus" müßte genauer durch έκ wiedergegeben werden.

6 ειδίου: Die Schreibung ει für kurzes ι ist bereits im 3.Jhdt. gut bezeugt, vgl. Mayser-Schmoll I 1, S.69; S.-T.Teodorsson zählt 94 Beispiele für diese Erscheinung aus dem 3. Jhdt. auf (The Phonology of Ptolemaic Koine, Göteborg 1977, S.91-98); ein weiterer Beleg ist z.B. P.Hamburg III 202,1 (Τρύφωνει); eine direkte Parallele für die Schreibweise είδιος konnte ich nicht ermitteln.

ειδίου κλήρου: Das Wort ίδιος vertritt hier das Possessivpronomen der 3.Person (Mayser, Gramm.d.gr.Pap. aus der Ptolemäerzeit II 2, S.73f.; Blass-Debrunner-Rehkopf, Gramm.d.neutestamentl. Griechisch, 15.Aufl., Göttingen 1979, §286, S.236). Ist nun Horos Kleruche oder nur Afterpächter eines Kleruchen oder Pächter eines an den Staat zurückgefallenen Kleros? Die Frage, ob im 3.Jhdt. ein Ägypter Kleruche sein kann, läßt sich auf Grund der bisher bekannt gewordenen Papyri nicht entscheiden. Zwar zählt F.Uebel einige Ägypter als Kleruchen schon in dieser Zeit - allerdings mit Zweifeln an der Richtigkeit der Datierung - auf (Nr.811-818); andererseits wird allgemein angenommen, daß erst nach der Schlacht von Raphia Kleroi auch für Ägypter eingerichtet wurden. So haben von den zahlreichen Horoi des 3.Jhdts in Pros.Ptol.II und IV nur zwei etwas mit

Kleroi zu tun, beide aber nur als Bewirtschafter, nicht als Kleruchen (Pros.Ptol.IV Nr.10006 und 10007).

Ob man in PSI V 508,16 (aus der Zenonkorrespondenz) die Formulierung ἐκ τοῦ Ὥρου[]αμῶτος zu ἐκ τοῦ ... (scil. κλήρου) ergänzen darf, bleibt unsicher. In der Kleruchenliste bei F. Uebel ist dieser Horos jedenfalls nicht aufgeführt. Zur Formel ἐκ τοῦ ἰδίου und ihren möglichen Ergänzungen vgl. Uebel, S.212, Anm.5. Man wird bei unserem Horos nicht an einen ägyptischen Großgrundbesitzer denken können, wie sie für das 3.Jhdt. belegt sind (W.Clarysse, in: Orientalia Lovaniensia Analecta 6, 1979,731-743).

7 ει: Obwohl nur die obere Hälfte der Buchstaben erhalten ist, lassen sie sich nicht anders lesen. Weil der zweite Buchstabe nur ein I sein kann, ist es unmöglich, hier etwa den Gruß ἔρρωσο zu vermuten, der gewöhnlich an dieser Stelle - vor einem etwaigen Datumsvermerk - steht.

Zu deuten wären diese Buchstaben allenfalls als Datierungsvermerk, wenn man sich die Sigle L links von den erhaltenen Buchstabenresten so klein geschrieben vorstellt, daß sie auf dem erhaltenen Blatt keine Spuren hinterließ. Auch in diesem Falle wäre allerdings ungewöhnlich die aufsteigende Reihenfolge der Ziffern für 15 (vgl. dazu u.a. P.Ent.59,3; Pap.Lugd.Bat. XX 20,1; weitere Belege in Pap.Lugd.Bat.XXI; ferner O.Leid.92, 3 mit dem Kommentar zur Stelle). Nach der Jahresangabe, die in einem Privatbrief durchaus nicht immer steht, müßte man auch die Bezeichnung des Monats und Tages erwarten. Dafür ist jedoch in dieser Zeile kein Platz. Es bleibt also offen, ob ει tatsächlich einen Datierungsvermerk darstellen soll.

Übersetzung

Apollonios, Pakerys und Chakres (?) grüßen Dikaios. Laß für Horos Grünfutter, (und zwar) das von seinem Kleros, (ab)transportieren!

H.Schaefer

275. ACKERPACHT

Inv. 20377 10,5 x 10 cm Arsinoites?
104/103 oder 101/100 v.Chr. Tafel XV

Der Papyrus stammt wohl aus derselben Mumienkartonage wie P. Köln 258-273. Da diese Papyri, soweit erkennbar, aus dem Arsinoites kommen, ist auch hier eine solche Herkunft wahrscheinlich.

Erhalten sind Teile von 15 Zeilen aus dem linken Drittel des Vertragstextes; von 10 Zeilen liegt der linke Rand vor. Die Schrift verläuft gegen die Fasern.

Die Datierung ist weggebrochen. Die Schrift scheint den Papyrus aber in die zweite Hälfte des 2.Jh.v.Chr. oder etwas später zu weisen. In Z.8 wird als Datum für die Naturalzinsablieferung der Pauni eines 14. Regierungsjahres genannt. Wir kommen damit auf 103 v.Chr. (14.Jahr von Kleopatra III) bzw. 100 v.Chr. (14.Jahr von Ptolemaios X Alexander und Kleopatra Berenice).

Über Pachtdauer, Grundstückslage und -größe erfahren wir nichts aus dem Fragment. Es handelt sich sicherlich um Saatland, da der Naturalzins (Z.8ff.) in Getreide abzuliefern ist. Der Verpächter dieses Saatlandes heißt Ζηνόδωρος (Z.8), die Pächter sind mehrere Personen (Z.5 οἱ μεμισθωμένοι), deren Namen nicht erhalten blieben.

Die engsten Parallelen zu dem vorliegenden fragmentarischen Text bieten BGU 2390 (Herakleopolites; 160/159 v.Chr.), P.Tebt. I 105 (Kerkeosiris; 103 v.Chr.) und PSI X 1098 (Tebtynis; 51 v. Chr.). Außerdem auch P.Freib.III 34 (Philadelphia; 174/173 v. Chr.), zu dem U.Wilcken im Anhang zu P.Freib.III einen ausführlichen Kommentar geschrieben hat.

Bei zweien der genannten Paralleltexte (BGU 2390 und P.Freib. III 34) handelt es sich um Verträge, in denen der Pächter an den Verpächter eine Vorauszahlung (πρόδομα) leistet. In P.Tebt. I 105 stellt der Verpächter dem Pächter eine gewisse Summe für durchzuführende Arbeiten zur Verfügung. In welchem Sinne die in der zweiten Zeile des Kölner Papyrus aufgeführte Summe zu verstehen ist, vermag ich nicht zu entscheiden (vgl. zu Z.1). Der restliche fragmentarische Text hilft hier nicht weiter.

Eine bisher nicht belegte Formulierung scheint bei der Festsetzung des Zinsnachlasses im Falle von bestimmten Natureinwirkungen vorzuliegen (Z.14).

Die Ergänzungen im folgenden sind e.g. gegeben und sollen das Zurechtfinden in den Formeln erleichtern. In jeder Zeile fehlen mindestens etwa 55 Buchstaben.

```
-------------------
1                  πα]ραχρῆμ[α
                ] ν χαλκοῦ δρ[α]χμ[ὰς
         ] οχαηουσεπα [          ]ουσι   [    - - -
                                           ἀπό τε βασιλικῶν]
4  [καὶ ἰδι]ωτικῶν ὀφειλημάτων πάντων, ἐὰν μ[
   [Ζηνόδ]ωρος τοῖς μεμισθωμένοις παραστῆι τὰ ε [   - - -
                            ἀποτεισάτω Ζηνόδωρος ἐπίτιμον καὶ]
   τὸ [βλάβο]ς καὶ μηθὲν ἧσσον ἡ μίσθωσις κυρία ἔσ[τω   - - -
                            ἀνυπεύθυνοι ἔστωσαν οἱ μεμισ]-
   θωμένοι καὶ οἱ παρ' αὐτῶν παντὸς ἐπιτίμου κ[αὶ πάσης ζημίας
                         - - - ἀποδότωσαν δὲ οἱ μεμισθωμένοι]
8  Ζηνοδώρωι τὸ ἐκφόριον ἐν μηνὶ Παῦνι τοῦ τεσσα[ρεσκαιδεκάτου
                ἔτους   - - -   πυρὸν νέον καθαρὸν καὶ]
   ἄδολον μέτρωι τῶι τῆς κώμης τετραχ[οι]νίκω[ι   - - -
                                              οὗ ἂν Ζηνόδωρος]
   συντάσσηι. ἧς δ' ἂν ἀρτάβης μὴ ἀποδῶσι καθὰ γ[έγραπται  - -
                        - ἀποτεισάτωσαν ἀρτάβης]
   ἑκάστης χαλκοῦ δραχμὰς τρισχιλίας ἢ τὴν οὖσαν [πλείστην τι-
                μήν - - -  τῶν δὲ καρπῶν κυριευέτω]
12 Ζηνόδωρος ἕως ἂν τὰ ἑαυτοῦ πάντα ἐκ πλήρ[ους κομίσηται. ἐὰν
           δέ τι πραχθῶσι - - -  ὑπὲρ τῆς γῆς]
   ταύτης ἢ αὐτοῦ Ζηνοδώρου ἐπιδείξαντες σύμ[βολον ὁμόλογον,
                ὑπολογείτω - - - . ἐὰν δὲ - - -]
   ἢ ἀνεμόφθορος ἢ ἄλλη τις ποτ υ  πα  ος φθορ[ὰ
   παραλαβόντες οἱ μεμισθωμένοι [ ] [    ]   [
--------------------
```

Bei den im folgenden aufgeführten Paralleltexten sind die im Kölner Papyrus vorhandenen Passagen unterstrichen.

275. Ackerpacht

1-2 Um welche Art von Zahlungen es sich hier handelt, ist nicht zu ermitteln (vgl. oben in der Einleitung). Sollte das πα]ραχρῆμ[α schon zu dem Folgenden gehören, liegt vielleicht doch ein ähnlicher Fall wie in P.Tebt.I 105 vor. Dort stellt der Verpächter 4 Talente und 3000 Kupferdrachmen εἰς τὴν χερσοκοπίαν zur Verfügung, von denen der Pächter sofort (παραχρῆμα) 2 Talente und 3000 Drachmen erhält (Z.20-21).

3-4 Vgl.PSI X 1098,16-18 βεβαιούτω δὲ Ἀρίστων τοῖς μεμισθωμένοις τὴν μί[σθ]ωσιν ταύτην ἐπὶ τὸν συγγεγραμμένον χρόνον ἀπό τε βασιλικῶ[ν] καὶ ἰδι[ωτι]κῶν ὀφειλημάτων πάντων. Ähnlich in BGU 2390,26. Die Steuerlast ging also auf den Verpächter. Vgl. dazu Waszynski, Privatpacht 115ff.; Herrmann, Bodenpacht 122ff.; A.Stollwerck, Untersuchungen zum Privatland im ptolemäisch-römischen Ägypten, Diss.Köln 1971,119ff.

5 Möglich sind εμ[, εν[, επ[oder ετ[. Der Verpächter könnte Bewässerungsmaschinen, Zugtiere oder Saatgut zur Verfügung gestellt haben. S.dazu Herrmann, Bodenpacht 86.

5-6 Sicherung des Pächters gegen Vertragsbruch des Verpächters (dazu Herrmann, Bodenpacht 154-155). Vgl.P.Tebt.I 105,34-36 [ἐὰν δ]ὲ αὐτοὺς μὴ βεβαιοῖ καθὰ γέγραπται ἢ ἄλλο τι παρασυγγραφῆι τῶν προγεγραμμένων, ἀποτεισάτω Ὡρίω[ν] Πτ[ολε]μαίῳ ἐπίτιμον χαλκοῦ τάλαντα τριάκοντα καὶ τοῦ μὴ ἀποδοῦναι τὸν εἰς τὴν χερσοκοπίαν χαλκὸν ἡμ[ιολίαν] καὶ τὸ βλάβος καὶ μηθὲν ἧσσον ἡ μίσθωσις κυρία ἔ[σ]τω.

6-7 Schutz des Pächters gegen Angriffe Außenstehender (Herrmann, Bodenpacht 158-159). Vgl.P.Tebt.I 105,36f. [οἱ δ'] ἀντεξάγοντες τὸν εἰσβιαζόμενον εἰς τὴν γῆν καὶ αὐ[τὸς] Πτολεμαῖ[ο]ς (der Pächter) καὶ οἱ παρ' αὐτοῦ ἀνυπεύθυνοι ἔστωσαν παντὸς ἐπι[τί]μου καὶ πάσης ζημίας.

7-8 Der Naturalzins war gewöhnlich kurz nach der Ernte, im Monat Pauni fällig; dazu Herrmann, Bodenpacht 107-109. Zum Jahr des Vertrages vgl. oben die Einleitung. Gemeint sein könnte hier auch das nächste Jahr, falls der Vertrag gerade nach der Ernte aufgesetzt worden war.

8-9 Wohl wie PSI X 1098,24-26 πυρὸν νέον κ[αθ]αρὸν καὶ ἄδολον ἀπὸ πάντων μ[έ]τρῳ τῷ τῆς κώμης τετραχοινίκῳ δ[ρόμ]ου μετρήσει δικαίᾳ. Zu den Bestimmungen der Naturalzinsablieferung vgl. Herrmann, Bodenpacht 103-107.

9-10 Bestimmungen über den Auslieferungsort des Naturalzinses. Vgl. z.B. P.Tebt.I 105,41 καταστήσας εἰς τὴν αὐτὴν πρὸς Ὠρίωνα οὗ ἂν συντάσσῃ ἐ[ν] τῇ αὐτ[ῇ] κώμῃ τοῖ[ς] ἰδ[ίο]ις ἀνηλώμασιν; s. auch BGU X 1262,10-11.

10-11 Ersatzleistung im Falle einer nicht vertragsgemäßen Ablieferung des Naturalzinses. Vgl. etwa PSI X 1098,26 ἧς δ' ἂν ἀρτάβης μὴ ἀποδῶσιν καθὰ γέγραπ[ται, ἀ]ποτεισάτωσαν αὐτοὶ οἱ προγεγραμμένοι Ἀρίστωνι ἑκάστης ἀρ[τάβ]ης χαλκοῦ δραχμὰς τρισχιλίας ἢ τὴν ἐσομένην πλείστην τούτου [τιμὴ]ν ἐν τῇ τῆς αὐτῆς κώμης ἀγορᾷ; s.auch P.Tebt.I 105,46.

11-12 Schutz der Interessen des Verpächters. Vgl.P.Tebt.I 105,46-47 καὶ τῶν δὲ κ[αρπ]ῶν κ[αὶ τῶν] γ[ε]νημάτων κατ' ἔτος κυριευέτω Ὠρίων ἕως ἂν τὰ ἑαυτοῦ ἐκφόρια ἐκ πλήρους κομίσηται.

12-13 Wohl ähnlich wie in PSI X 1098,29ff. ἐὰν δέ τι πραχθῶσιν οἱ μεμισθω[μέν]οι ὑπὲρ τῆς γῆς ταύτης ἢ ὑπὲρ αὐτοῦ Ἀρίστωνος εἰς τὸ βασιλικ[ὸν] ἢ ἰδιωτικὸν ἢ ἄλλην τινὰ εἰσφοράν, ἐπιδειξάτωσαν σύ[μ]βολον [ὁ]μόλογον, καὶ ὑπολογείτω ἐκ τῶν προκειμένων ἐκφορίων. "Der Pächter soll hier sichergestellt werden, sofern er wegen Steuerschulden des Verpächters in Anspruch genommen würde", Herrmann, Bodenpacht 240; U.Wilcken im Anhang zu P.Freib.III S.80.

14 Die Formulierung hier ist ungewöhnlich. Offensichtlich geht es um die Bestimmungen des Zinsabgabe, für den Fall, daß die Ernte infolge von Natureinwirkungen nicht erfolgreich eingebracht werden kann. Dazu Herrmann, Bodenpacht 161ff. Das Wort ἀνεμόφθορος ist in diesem Zusammenhang neu und kommt in den Papyri meines Wissens bisher erst einmal vor, in P.Masp.2 II 26 aus dem 6.Jh.n.Chr.: ὑπὸ δίψαν ἀνεμόφθορα τὰ γενήματα γεγ[ό]νασιν. In dem vorliegenden Fall dürfte ὁ σπόρος oder ὁ καρπός "vom Winde verdorrt" sein.

Die zweite Hälfte der Zeile ist durch den Bruch im Papyrus kaum zu lesen. ἄλλη τις könnte mit φθορ[ὰ am Ende der Zeile zusammengehören. Nach τις ist ποτε möglich. Auch P.Amh.II 85 aus dem Jahre 78 n.Chr., in dem eine Landpacht beantragt wird, bietet hier trotz seiner ausführlichen Bestimmungen im Falle von Ernteverlust durch Natureinwirkung keine Parallele.

15 Bestimmungen über den Zustand des Pachtobjektes nach Ablauf des Pachtverhältnisses? Die gewöhnliche Formulierung sieht

hier allerdings kein Partizipium vor. Vgl. z.B. P.Tebt.I 106, 25f. καὶ τοῦ χρόνου διελθόντος παραδειξάτω ἃ καὶ παρείληφεν καθαρὰ [ἀπὸ θρύου καλάμο]υ ἀγρώστεως τῆς ἄλλης δείσης. Dazu Herrmann, Bodenpacht 129.

C.Römer

Nr.276-281

Urkunden aus römischer und byzantinischer Zeit

276. TORZOLLQUITTUNG

Inv.565 8,6 x 4,7 cm Soknopaiu Nesos
27.Juni 41 n.Chr. Tafel XVI

 Die Quittung ist mit Ausnahme der rechten Seite, wo 2 bis 8 Buchstaben verloren gegangen sind, vollständig erhalten. Am linken und oberen Rand ließ der Schreiber etwa 0,5 cm freien Raum, unten etwa 1,5 cm. Die Rückseite ist unbeschrieben.
 Der Text ist die zweitälteste Torzollquittung, die auf uns gekommen ist. Nur BGU XIII 2304 vom 7.März 18 n.Chr. ist älter. Der Text folgt dem für frühe Torzollquittungen üblichen Formular. Wie üblich in Torzollquittungen, die vor ungefähr 114 n. Chr.datiert sind, wird nicht erwähnt, ob das Olivenöl importiert oder exportiert wird.
 Es handelt sich, wie ich in meinem demnächst erscheinenden Buch 'Customs Duties in Graeco-Roman Egypt' ausführlich begründen werde, um das Gesuch einer Bank an die Zollbeamten, den Transporteur unbehelligt passieren zu lassen, weil er den nach der Wüstenwache genannten Zoll bereits auf der Bank gezahlt hat.
 Olivenöl ist des öfteren Gegenstand des Transportes. Das Tor von Soknopaiu Nesos wird in den erhaltenen Torzollquittungen am häufigsten erwähnt. Der Transport findet, wie hier, meistens mit einer geringen Zahl von Eseln oder Kamelen statt.

 πάρετε ἐρημοφυλακ(ίας) διὰ πύλης [Νήσου]
 Σοκνοπαίου Παπᾶις ἐλέου ὤνους δ[ύο,]
 ὤνους β. (ἔτους) α Τιβερίου Κλαυδίου [Καίσαρος]
4 Σεβαστοῦ Γερμανικοῦ Αὐτοκράτορ[ος]
 μ(ηνὸς) Δρουσιεὺς γ̄.

 2 ἐλαίου, ὄνους, *ebenso* Z.3 5 Δρουσιέως

 1 πάρετε: statt des in späteren Torzollquittungen üblichen

τετελώνηται wird in manchen Torzollquittungen des 1. nachchristlichen Jahrhunderts (und vereinzelt auch später) eine Form des Verbs παρίημι verwendet. Vgl. P.J.Sijpesteijn, CE 54,1979,139ff.

ἐρημοφυλακ(ίας): einer der drei beim Import oder Export zu entrichtenden Zölle (die anderen sind ρ καὶ ν und λιμὴν Μέμφεως). Aus den Einkünften des Wüstenwachen-Zolles wurden die Spesen für die ἐρημοφύλακες (und wahrscheinlich auch der Unterhalt der Wüstenstraßen) bestritten. Vgl. S.L.Wallace, Taxation in Egypt, Princeton 1938, 272f.; S.J. de Laet, Portorium, Brugge 1949, 325f.

2 Dem Transporteur Papais begegnen wir auch in P.Fouad Crawf.34 (vgl. zu diesem Text Z.Borkowski, CE 45,1970,330ff.) vom 14.November 42 n.Chr. Der Name steht im Nominativ statt, wie üblich, im Akkusativ oder Dativ (vgl. P.J.Sijpesteijn, loc. cit., 141).

4 Der Monatsname Δρουσιεύς = Epeiph wird in nur fünf weiteren Texten erwähnt (vgl. A.E.Hanson, Atti del XVII Congresso Internazionale di Papirologia III, Napoli 1984, 1107ff. [speziell 1111f.]). Der unter Caligulas Regierung eingeführte Name überlebte den Beginn von Claudius' Regierung nicht.

Übersetzung

Laßt in bezug auf den Wüstenwachen-Zoll Papais mit zwei Eselladungen Olivenöl, 2 Esel, durch das Tor von Soknopaiu Nesos passieren. Jahr 1 von Tiberius Claudius Caesar Augustus Germanicus Imperator, am 3. des Monats Drusieus.

P.J.Sijpesteijn

277. TORZOLLQUITTUNG

Inv.2171 　　　　　　　4,5 x 5,5 cm　　　　　　　Soknopaiu Nesos
2./3.Jh.n.Chr.　　　　　　　　　　　　　　　　　　　Tafel XVI

Der Text ist links, oben und unten vollständig; rechts abgerissen. An den Zeilenenden fehlen ca.5-6 Buchstaben.

　　　　　　　　　　　　Rand
　　Τετελ(ώνηται) διὰ πύλ(ης) Σοκ[νοπ(αίου) Νήσου
　　ρ ϙ καὶ ν ϙ Αρη[±3 εἰσ(άγων)
　　ἐπὶ ὄνῳ α̅ σκε[υοφόρῳ
4　καλλαΐνων σφ[υριδ()
　　(ἔτους) β" Φαῶφ[ι ὀγδό-
　　η η̅
　　　　　　　　　　　　Rand
　　4 καλλαΐνων

2 εἰσ(άγων): in allen bekannten Fällen wurde καλλάινος (blaue Tonware) ein- und nicht ausgeführt. Vgl. P.J.Sijpesteijn, Καλ(λ)α(ε)ινος in den Papyri, ZPE 30,1978,233-234.

3 σκε[υοφόρῳ: der den Torzoll Bezahlende hat seine Güter lediglich auf einem Esel eingeführt. Das Tier trug nicht nur die Waren, sondern auch persönliche Sachen des Eseltreibers und möglicherweise auch das Futter (vgl. SB XVI 12468,9-10 ἵνα ἔχηι ἡ ὄνος τὰ δέοντα). Die Urkunden, in denen ὄνοι σκευοφόροι erwähnt werden, sind häufig. Belege finden sich in P.J. Sijpesteijn, Customs Duties in Graeco-Roman Egypt (im Druck). Der ὄνος ἀκολ(ουθῶν) ὑπὸ σκεύη in SB XII 10908,7 trug keine zollpflichtigen Güter.

4 καλλαΐνων σφ[υριδ(): sowohl σφυρίς als auch σφυρίδιον wäre möglich. Zu blauen Tonwaren, die in Körben transportiert wurden, vgl. P.J.Sijpesteijn, ZPE 30,1978,233. Die Esel tragen normalerweise ein bis zwei Körbe. Im vorliegenden Fall, wo der Esel auch andere Güter trägt, handelt es sich höchstwahrscheinlich um einen Korb.

5-6 Ein (zweites) Regierungsjahr ohne Kaisernamen ist nach

J.Schwartz in Torzollquittungen aus Soknopaiu Nesos erst nach
Commodus möglich (P.Alex.Giss. S.21-24, vgl. auch P.Köln II 92,
7-9 Anm.). Die Kaiser von Pescennius Niger bis Severus Alexander kämen in Frage ("Spätere Termine sind unwahrscheinlich" -
P.Köln II 92 loc.cit.). Der 8.Phaophi in einem Nicht-Schaltjahr
(zufälligerweise kommt ein Schaltjahr nicht in Frage) entspricht
dem 5.Oktober. Macrinus, der im Juni seines 2. Regierungsjahres
(218) getötet wurde, ist ausgeschlossen. Die vermutlichen Termine sind 5.10.193 (Pescennius Niger), 5.10.218 (Elagabal) oder
5.10.222 (Severus Alexander).

Z.Borkowski

278. PRIVATBRIEF

Inv.Nr.900 8,3 x 12 cm Herkunft unbekannt
1.Jhdt.n.Chr. Tafel XVII

Das Papyrusblättchen ist auf der rechten Seite und oben mit den Rändern unversehrt erhalten. Am linken Rand fehlt ein Streifen im Umfang von etwa 6-7 Buchstaben, doch läßt sich der Text in den ersten elf Zeilen sinngemäß rekonstruieren. Unten bricht der Text nach der 14. Zeile ab; der Papyrus ist hier so stark zerstört, daß in den letzten drei Zeilen kein Zusammenhang mehr herzustellen ist. Das Verso ist leer.

Die sehr deutliche Handschrift, bei der jeder Buchstabe sorgfältig von den benachbarten abgesetzt ist, weist teilweise noch Züge der Ptolemäerzeit auf, besonders bei η, ρ und ω, aber auch noch bei ε, κ, τ und υ, obwohl deren Formen auch später noch anzutreffen sind. Auffällig ist das α (𝛼); es begegnet in dieser Form beispielsweise in P.Oxy.XIV 1635 (44-37 v. Chr.). Man möchte in der Datierung jedoch nicht gerne in das 1.Jhdt.v.Chr.zurückgehen, sondern das frühe 1.Jhdt.n.Chr.vorziehen; denn der Schreiber verwendet die erst vom 1.nachchristlichen Jhdt.an gebräuchliche προσκύνημα-Formel.

Der Text ist ein Privatbrief. Die Namen des Absenders und des Adressaten sind verloren bzw. verstümmelt. Der Brief enthält keine besonderen Informationen; der Schreiber beantwortet eine Anfrage nach Honig und Wachs, die derzeit billig zu haben sind. Dennoch ist der Papyrus eine Publikation wert; er enthält nämlich zwei Besonderheiten: Das eine ist die Anrede τῶι φίλωι, die meines Wissens bisher erst einmal in einem Osloer Papyrus vorgekommen ist (SB VIII 9826,1-2; 2.Jhdt.n.Chr.): Ἀσκληπιάδης Σεραβίωνι (sic) / τῷ φίλῳ πλῖστα χαίρειν; das andere ist der auf die ganz übliche προσκύνημα-Formel folgende Wunsch des Absenders, daß der Gott, dem das tägliche Gebet gilt, dem Adressaten "nach den Bedürfnissen (?) seiner Seele zuteilen möge" (vgl.unten zu 7-8).

278. Privatbrief

```
1     [ὁ δεῖνα    .]έωνι τῶι φίλωι
                       χαίρειν.
      [πρὸ μὲν] παντὸς ἀναγκαῖον ἡγη-
4     [σάμην δι'] ἐπιστολῆς σε ἀσπάσα⟨σ⟩θαι,
      [καὶ κ]αθ' ἑκάστην ἡμέραν τὸ προσ-
      [κύνημά] σου ποιῶ παρὰ τῶι κυρίωι
      [ . . . . , ἵ]να σοι μερίσῃ κατὰ τὰ
8     [δέοντ]ά σου τῆς ψυχῆς. ἠρώτη-
      [σας δὲ γρ]άψας μοι περὶ τοῦ μέλιτος
      [καὶ τοῦ κ]ηροῦ· ἄρτι δὲ εὐωνότερά
      [ἐστι τὰ δ]ύο ταῦτα. [ ] ουσι δέ μοι
12    [                    ] ντου καὶ
      [                    ] ταῦ[τ]α
      [                  Δη]μητρία
      [                    ] [
```
- - - - - - - - - - - - -

1-2 Der Abstand zwischen den Zeilen 1, 2 und 3 ist etwas größer als der Zeilenabstand im folgenden Text.

Der Name des Adressaten (e.g. Θέων, Κλέων und viele andere Möglichkeiten) wird von dem des Absenders durch ein ebensolches Spatium von etwa 2 Buchstaben abgesetzt gewesen sein wie vom folgenden τῶι φίλωι.

τῶι φίλωι ist eine anscheinend in einem Privatbrief erst einmal bezeugte Variante der Eingangsformel ὁ δεῖνα δεῖνι τῷ - - - χαίρειν (s. oben die Einleitung). τῶι φίλωι dürfte wohl hier eher die Beziehung des Adressaten zum Schreiber ausdrücken wie auch die Bezeichnungen τῷ ἀδελφῷ, τῷ πατρί, τῷ ἰδίῳ usw., als daß es als affektbeladenes Adjektiv verwendet wäre; diese werden gewöhnlich im Superlativ gebraucht wie beispielsweise φιλτάτῳ und τιμιωτάτῳ. Zu den Grußformeln vgl. F.X.J.Exler, The Form of the Ancient Greek Letter. A Study in Greek Epistolography, Washington 1923, S.23-68; zum hier befolgten Schema S.25-27, 29-32 und - für offizielle Briefe - S.51-56. Aus Exlers Beobachtungen geht hervor, daß die hier verwendete Formel vom 3.vor- bis zum 3.nachchristlichen Jhdt. verwendet worden ist.

3-4 Zur Formel vgl.Exler, op.cit. S.111-112. Die Gewohn-

heit, das Briefschreiben mit irgendeiner Floskel zu begründen
und dem Adressaten den Anstoß zu seinem Brief mitzuteilen,
kommt erst allmählich im ersten Jhdt.n.Chr.auf und wird vom
2.Jhdt. an zur festen Einleitung der Privatbriefe, die sich
bis ins 4.Jhdt.nachweisen läßt. Zu dieser Formel, die H.Kos-
kenniemi "ἀφορμή-Formel" genannt hat, vgl.dessen Studien zur
Idee und Phraseologie des griechischen Briefes bis 400 n.Chr.,
Helsinki 1956, S.77-78.

5-7 Zur Proskynema-Formel in Privatbriefen vgl.S.Geraci,
Ricerche sul proskynema, Aegyptus 51, 1971, S.172-208 (V. I
προσκυνήματα epistolari), und G.Tibiletti, Le lettere private
nei papiri greci del III e IV secolo d.C. Tra paganesimo e
cristianesimo, Milano 1979, S.53-58. Geraci verzeichnet in
seiner S.203-208 abgedruckten Liste der Testimonien nur einen
Papyrus aus dem 1.Jhdt.v.Chr. (UPZ 109), drei aus dem 1.Jhdt.
n.Chr. (P.Med.inv.70.02, SB XII 10877 und, mit unsicherer Da-
tierung, P.Harris I 102); aus dem späten 1. bzw.frühen 2.Jhdt.
vier (BGU II 451; BGU III 843; P.Oslo III 151 und SB V 7661).
Das Gros der Testimonien kommt aus dem 2.und 3.Jhdt., während
die Häufigkeit des Vorkommens im 4.Jhdt.wieder abnimmt. Der
vorliegende Brief dürfte einer der frühesten sein, in dem
diese Formel begegnet.

Die Proskynema-Formel, in der der Absender dem Adressaten
mitteilt, daß er für ihn bzw. für seine Gesundheit oder sein
Wohlbefinden im Tempel irgendeines oder mehrerer Götter gebe-
tet hat bzw. zu beten pflegt, begleitet und ersetzt die eben-
falls sehr häufige *formula valetudinis*; vgl.H.Koskenniemi, op.
cit. S.139.

παρὰ τῶι κυρίωι / [.....]: Der Platz reicht, wie die siche-
re Ergänzung in Z.6 zeigt, für fünf Buchstaben. Geraci hat a.
a.O. eine Liste von Göttern, für die Proskynemata in Papyrus-
briefen bezeugt sind, zusammengestellt (S.203-208). Der bei
weitem beliebteste Gott war Sarapis; doch dessen Name ist
für die Lücke zu lang. Von den kürzeren Götternamen Apis,
Suchos, Hermes, Ammon und Zeus kommen mit exakt fünf Buchsta-
ben im ggf.mit adskribiertem Iota versehenen Dativ Singular
nur Apis und Hermes in Frage, also παρὰ τῶι κυρίωι / [Ἄπιδι /

Ἑρμῆι]. Testimonien für Proskynemata an Apis sind SB VIII
9903 (ca.200 n.Chr.) und 9930 (3.Jhdt.n.Chr.); das letztere Te-
stimonium könnte der in P.Oslo III 157, S.246, Anm.1 erwähnte
Text sein, wie E.G.Turner in der ed.pr. (My Lord Apis: A Fur-
ther Instance, in: Festschrift Oertel) S.32,Anm.1 vermutet;
vielleicht handelt es sich aber dort doch eher um ein drittes
Zeugnis. Wie dem auch sei, sollte diese Ergänzung richtig
sein, so könnte der Brief in Memphis, dem Hauptort des Apis-
kultes, geschrieben worden sein (vgl.Turner, a.a.O.S.33); es
gab jedoch auch an anderen Orten Ägyptens Kultstätten des Apis.

Testimonien für Hermes-Proskynemata sind ebenso selten.
Geraci nennt P.Brem.61; P.Giss.85 und SB X 10278 (alle drei
aus dem Archiv des Apollonios, 2.Jhdt.n.Chr.). Hermaia gab es
überall in Ägypten, vorwiegend natürlich im Hermopolites bzw.
in Hermupolis. Es ist also müßig, über eine Herkunft des Brie-
fes zu spekulieren.

7-8 Der Inhalt des Gebets. Eine Wendung wie die hier vor-
liegende ist bisher nicht bekannt; die Ergänzung [δέοντ]α ist
bloß als vorstellbare Möglichkeit gegeben. Zur Konstruktion
und Bedeutung von μερίζω vgl.1 Cor 7,17: ... ἑκάστῳ ὡς μεμέρι-
κεν ὁ κύριος, ἕκαστον ὡς κέκληκεν ὁ θεός, οὕτως περιπατείτω,
"jeder soll sein Leben so führen, wie der Herr ihm zugeteilt
und wie er ihn gerufen hat!" Dem hier wiedergegebenen Gebet
ist vielleicht jenes vergleichbar, das dem Adressaten ein mög-
lichst gutes Leben wünscht, z.B. PSI III 206,6 ff. (3.Jhdt.):
εὔχομαι [δέ σ]οι τὰ ἐν βίῳ κάλλιστα ἀγαθὰ ὑπ[αρ]χθῆναι und
P.Oxy.Hels.50,2-4 (3.Jhdt.): καὶ τὸ προσ[κ]ύνημά σου / ποιῶ
εὐχόμενός σοι τὰ ἐν βίῳ κάλλιστα ὑπαρχθῆναι; vgl.auch Koskenn-
niemi, op.cit.S.145.

8 σου τῆς ψυχῆς: Es wird sich eher um eine Metonymie für
σύ handeln als um eine Umschreibung von βίος. Vgl.auch B.Ols-
son, Papyrusbriefe aus der frühesten Römerzeit, Uppsala 1925,
S.50 zu Nr.9,23-24 (BGU IV 1141,23-24: ἀλλὰ ἡ σὴ ψυχὴ ἐπίστα-
ται, ὅτι κτλ.) mit Verweis auf Parallelen aus dem AT und NT.
Vgl.auch P.Abinn.7,9-10: ἀγαποῦμεν τὸ θέλημα τῆς ψυχῆς σου;
ibid.56,9-13: καὶ δέομαί σου τῆς φιλανθρωπί[ας ὅ]πως καταναγ-
κάσῃς αὐτὸν πάν[τα ἐν]εγκέναι (1.ἐνεγκεῖν) ὡς προεῖπον ἐξ ἴσου

δια[μερι]σθῆναι. καὶ τοῦτο τυχὼν εἰσαεί σου [τῇ ψυ]χῇ χάριτά
σοι ὁμ[ο]λογήσω. Vgl.auch H.Zilliacus, Untersuchungen zu den
abstrakten Anredeformen und Höflichkeitstiteln im Griechischen,
Helsingfors 1949, S.52f. und 80f.

Übersetzung

NN an -eon, den Freund, Grüße.

Vor allem habe ich es für notwendig gehalten, Dich durch einen Brief zu grüßen, und ich verrichte jeden Tag ein Gebet für Dich bei dem Herrn (Apis ?), daß er Dir nach den Bedürfnissen (?) Deiner Seele zuteile.

Du hast mich brieflich nach dem Honig und dem Wachs gefragt; diese beiden Artikel sind gerade recht billig. - - -

B.Kramer

279. VERLUSTANZEIGE

Inv.Nr.495 Verso 9,5 x 19,5 cm *Oxyrhynchos (?)*
2./3.Jhdt.n.Chr. Tafel XVIII *Recto: Landliste*

Der hier zu behandelnde Text steht auf dem Verso eines Papyrusblattes, das auf dem Recto eine Liste von Landbesitzern, Landklassen und Arurenmengen trägt. Von dem Text des Verso sind nur die Zeilenanfänge erhalten. Auf der rechten Seite ist mindestens die Hälfte des Textes weggebrochen; nur von der letzten Zeile sind noch ein paar Buchstaben mehr erhalten. Oben und auf der linken Seite sind noch Teile der Ränder sichtbar. Der Text nimmt nicht das ganze Blatt ein; unten ist der Papyrus in einer Höhe von 11 cm leer.

Die Schrift ist eine deutliche, steile, etwas unbeholfene Privathand, deren Charakter man weder als Kursive noch als Buchhand bezeichnen könnte. Vergleichbar sind z.B. P.Mich.Inv. 4527 (SB IV 7352, Photo in ClPh 22, 1927, S.239, Nr.1), ein Privatbrief, der in der Zeit um 200 n.Chr. geschrieben worden ist; P.Mich.IX 532 von 181/2 n.Chr. und in einigen Zügen auch P.Mich.XI 616 von etwa 182 n.Chr. Die Schrift der Landliste läßt sich als echte Urkundenhand leichter datieren; sie ist P.Petaus 76 (Tafel XV) vom 24.3.184 und 40 (Tafel II) vom Ende des 2.Jhdts.n.Chr. ähnlich. Man wird einen gewissen zeitlichen Abstand zwischen der Beschriftung der Vorderseite und der Benutzung der Rückseite für den vorliegenden Text einräumen müssen; möglicherweise wurde er erst in den Anfangsjahren des 3. Jhdts. geschrieben.

Das Fragment enthält die Reste einer Verlustanzeige, wie man an den Anfangswörtern εἴ τις εὗ[ρεν] erkennen kann. Eine Rekonstruktion der umfangreichen verlorenen Partie wird zum Teil durch die jüngst publizierte, bisher einzige Parallele P.Heid.IV 334 ermöglicht. Da der Heidelberger Text komplett ist und an ihm der Aufbau einer solchen Anzeige veranschaulicht werden kann, sei er hier zitiert: 1 εἴ τις εὗρεν ζεῦγος χιτώ/ν[ων] παιδικῶν καροίνων / τῇ ζ̄ τοῦ Ἀθύρ,

δότω / 4 τῇ κηρυκίνῃ τῇ ἐν τῷ Θοηρείῳ / ὑπὸ τῶν ἐξαγορείων λαμβά/νων παρ' αὐτῆς (δραχμὰς) ι̅ς̅ καὶ τῇ / θεῷ (δραχμὰς)[1) β.

Nach der Parallele erwartet man in P.Köln 279 also in Z.1-3 die Beschreibung des verlorenen Gegenstandes und das Datum des Verlustes. In Z.4 ist möglicherweise auch der Ort genannt, an dem der Gegenstand verlorengegangen ist (s.u. den Kommentar). In den Z.5-8 des Kölner Papyrus hat wohl gestanden, daß der Finder die Sache(n) bei der Ausruferin des Viertels abgeben solle, daß er dafür von ihr einen Finderlohn erhalten werde, und daß auch der Göttin vier Drachmen bezahlt werden sollen. Welche Göttin gemeint ist, geht aus dem Kölner Papyrus nicht hervor. Nach der Parallele gibt es jedoch Grund genug anzunehmen, daß es sich auch hier um Thoeris handelt; die Ähnlichkeit des Wortlautes könnte sogar zu der Vermutung führen, daß das Blättchen ebenfalls aus Oxyrhynchos stammt. Dafür spricht auch einer der Personennamen auf dem Recto, Ἀρθοῶνις (Z.1); mit Θῶνις/Θοῶνις gebildete Personennamen sind im Oxyrhynchites, wo dieser Gott verehrt wurde, besonders häufig anzutreffen; vgl.D.Hagedorn zu P.Köln IV 202,1.

Mit Hilfe des Paralleltextes läßt sich die neue Verlustanzeige nun folgendermaßen rekonstruieren:

```
1    εἴ τις εὗ[ρεν              ]
        δύω [                   ]
     τα μου [              ἐν]
4    τῇ πλατ[είᾳ, δότω τῇ κη-]
     ρυκίνῃ λ[αμβάνων παρ' αὐ-]
     τῆς δρα[χμὰς              ]
     καὶ τῇ θεῷ δραχμὰ[ς]
8    τεσσάρας.
```

2 δύο

1 Mit denselben Worten beginnt auch der als P.Oxy.XL 3616 publizierte Steckbrief für einen entlaufenen Sklaven.

2-3 In der Lücke in Z.3 könnten Tag und Monat gestanden haben.

1) (δραχμαὶ) β ed.pr.; doch vgl.hier Z.8.

4 πλατ[εία: Der Querstrich, der die beiden Beine des Pi verbindet, ist durch die Ablösung der Faserschicht an dieser Stelle unterbrochen. πλατεῖα bezeichnet nach H.Rink, Straßen- und Viertelnamen von Oxyrhynchus, Diss.Gießen 1924, S.6-7 und 24-25 die breite Straße bzw.Hauptstraße einer Stadt oder eines Viertels; eine solche dürfte es in jeder Stadt gegeben haben. Doch geht auch in den Papyri die Tendenz sicher schon hin zur Bedeutung "Platz", womit eine Erweiterung einer Straße ebenso gemeint sein kann wie ein richtiger Platz. Die πλατεῖα ist heute noch in jedem griechischen Dorf der Zentralplatz.

In Oxyrhynchos gab es eine πλατεῖα τοῦ θεάτρου (P.Oxy.VI 937,11; vgl.Rink, op.cit.S.25) und ein Stadtviertel namens ἄμφοδον Πλατείας (Rink, op.cit.S.29). Im vorliegenden Falle braucht es aber gar keine nähere Bestimmung gegeben zu haben; es scheint vorausgesetzt zu werden, daß der Leser oder Hörer dieser Anzeige weiß, was für ein Platz gemeint ist.

4-5 κη]ρυκίνη: Das Wort begegnet hier erst zum dritten Mal in den Papyri; die beiden anderen Belege sind CPR I 232,29 und P.Heid.IV 334,4; ansonsten ist es nur in den antiken Lexika überliefert; vgl.dazu P.Heid.IV 334, Komm.zu Z.4. Die Bedeutung ist eindeutig "Ausruferin", "Heroldin".

4-6 [ὅτῳ τῇ κη]/ρυκίνῃ λ[αμβάνων παρ' αὐ]τῆς: Die Platzverhältnisse lassen hier kaum ausführlichere Ergänzungen zu. Die hier notwendigerweise ergänzte Wortfolge bestätigt, daß in P.Heid.IV 334 alles, was zwischen κηρυκίνη und λαμβάνων steht (s.oben S.244), eine nähere Beschreibung für die Ausruferin bzw. ihren Standort ist; vgl.dort den Kommentar zu Z.5.

5 λ[αμβάνων]: Aus Platzgründen wäre eigentlich die Ergänzung λαβών vorzuziehen; grammatisch paßt jedoch das Präsens besser, weil es Gleichzeitigkeit zum Hauptverb ausdrückt; der Finder bekommt das Geld erst in dem Moment, wo er den Fund abgibt.

7-8 τῇ θεῷ: Der Name der Göttin ist nicht genannt; es wird vorausgesetzt, daß die angesprochene Bevölkerung weiß, wer gemeint ist. Da wir aus P.Heid.IV 334 wissen, daß es im Thoeristempel in Oxyrhynchos eine Art Fundbüro, unterhalten von einer

κηρυκίνη, gegeben hat, und da die Parallelität der beiden
Texte so eng ist, wird man auch hier annehmen können, daß die
Göttin Thoeris ist.

δραχμά[ς] | τεσσάρας: Es ist keineswegs auszuschließen,
daß am Ende von Z.7 noch eine Zehnerzahl, etwa δεκα-, gestanden hat. Die Platzverhältnisse sprächen dafür, doch wäre dies,
verglichen mit P.Heid.IV 334, eine verhältnismäßig hohe Summe.
Der Schreiber könnte nach einem besonders breiten und lang
ausgezogenen Sigma das Zeilenende auch freigelassen haben.

Auch im vorliegenden Text fehlt ein Hinweis darauf, wer der
Göttin die vier Drachmen zu geben hat. Der grammatische Bezug
deutet auf den Finder hin; es ist jedoch schwer vorstellbar,
daß der Finder und nicht der Aufgeber der Anzeige die Summe
für die Göttin bezahlt. Denkbar wäre, daß die Summe für die
Göttin in dem Finderlohn enthalten war und bei der Auszahlung
für den Tempel einbehalten wurde. Man muß sich aber fragen,
warum auch dies hätte öffentlich bekannt gemacht werden sollen.
Falls der Tempel eine Vermittlungsgebühr bekam, sollte diese
schon bei der Aufgabe der Anzeige gezahlt worden sein, es sei
denn, es bestand eine Übereinkunft, daß die Göttin nur bei
erfolgreichem Verlauf der Aktion ihre Belohnung bekommen sollte; vgl.dazu die Diskussion in P.Heid.IV 334 zu Z.6-7.

Die in P.Heid.IV 334 erwogene Lösung, eine Ellipse anzunehmen und ἔστων -- - (δραχμαί) β zugrundezulegen, erweist sich
wegen des hier erhaltenen Akkusativs als unhaltbar.

Übersetzung

Wenn jemand - - - zwei - - - gefunden hat, die mir (am x.
des Monats NN) auf dem Platz (verlorenegangen sind), gebe er
sie der Ausruferin, und er bekommt - - - Drachmen, und der
Göttin gebe man (?) vier Drachmen!

B.Kramer

280. EINLADUNG ZUR HOCHZEIT

Inv.7922 7 x 2,5 cm Herkunft unbekannt
2./3.Jh.n.Chr. Tafel XVIII

Der Papyrus ist auf dem Recto gegen die Fasern beschrieben. Das Verso ist leer. Das Formular entspricht den sonst auf Papyrus erhaltenen Einladungen, die wie P.Köln 280 ins 2. oder 3.Jh. gehören. Die meisten Einladungen stammen aus Oxyrhynchos, so könnte auch der vorliegende Papyrus von dort kommen.

Zur Sitte, Einladungen zu schreiben, s. Wilcken,Grz.419. Andere Einladungen zur Hochzeit sind: Vandoni, Feste Nr.125-134; P.Oxy.XXXIII 2678, SB XIV 11652. Eine Liste von Einladungen gibt T.C.Skeat, Journ.of Eg.Arch.61,1975,253,Anm.2 (=SB XIV 11944). Ergänzungen finden sich in P.Oxy.LII 3693. Dazu kommt jetzt noch SB XVI 12511 und 12596.

Rand

ἐρω[τ]ᾷ σε Πασίων [καὶ] [
δειπνῆσαι εἰς γά[μ]ους τῶν τέ-
κνων αὐτῶν ἐν [τῇ οἰκίᾳ τοῦ]
4 Ὥ[ρο]υ αὔρι[ον] [
_ _ _ _ _ _ _ _ _ _ _

1 Vielleicht [καὶ Ὥ]ρ[ος], vgl. Z.4.
3 Ergänzung e.g.
4 Nach dem gebräuchlichen Formular wäre zu ergänzen: αὔ-ρι[ον ἥτις ἐστὶν (Tagesangabe mit oder ohne Monatsname) ἀπὸ ὥρας x (meist ὥρας θ, also am frühen Nachmittag).

Übersetzung

Pasion [und NN] laden Dich ein, an der Hochzeit ihrer Kinder teilzunehmen, [im Haus des] Horos, morgen [am ...

K. Maresch

281. BYZANTINISCHER BRIEF MIT ÜBERSTELLUNGSBEFEHL

Inv.Nr.7872 28,5 x 28 cm Herkunft unbekannt
6.Jhdt.n.Chr. Tafel XXXIX,XL

Das Papyrusblatt ist in seinem ganzen Umfang komplett, doch in zum Teil sehr schlechtem Erhaltungszustand. Die Tinte ist an manchen Stellen stark verblaßt. Das Blatt ist anscheinend in zusammengerolltem oder -gefaltetem Zustand aufbewahrt worden; dadurch ist der Papyrus in den Falten, die waagerecht, d.h.parallel zur Schrift verlaufen, zerbrochen. Die so entstandenen Löcher ziehen sich über einen großen Teil der ersten sechs Zeilen hin. In diesem Teil des Textes ist eine zuverlässige Rekonstruktion nicht möglich. Das Blatt ist ein Palimpsest: An mehreren Stellen, deutlich erkennbar am linken Rand der letzten drei Zeilen, sind Spuren der Vorbeschriftung sichtbar. Auch innerhalb des Textes machen solche Reste die Entzifferung schwierig. Manche Lesungen sind nur durch die Kunst des Photographen möglich geworden.

Der Brief steht auf dem Recto des Blattes, jedoch *transversa charta*; das Verso trägt in gleicher Richtung wie die Schrift des Recto, d.h.parallel zu den Fasern, die Adresse, sonst nichts.

Die Schrift ist eine sehr große, leicht nach rechts geneigte Kursive der spätbyzantinischen Zeit; sie zeichnet sich durch auffällige Formen des δ (), κ (), λ (), φ () und vor allem durch ein ungewöhnliches β () aus. Sehr ähnlich ist P.München ²I 6 (Taf.VII, Zivilurteil vom 7.Juni (?) 583 n.Chr.) geschrieben; vgl.auch PSI XIII 1345 (Taf.XII, Brief, 6./7.Jhdt.n.Chr.). Ein vergleichbares Beta ist mir bisher nur in dem noch unveröffentlichten P.Hamb.Inv.Nr.176, einer Urkunde aus dem Dioskoros-Archiv, begegnet.

Eine Datierung nicht früher als ins 6.Jhdt.n.Chr. wird auch durch andere Kriterien gestützt, beispielsweise durch das Ehrenabstraktum ἡ σὴ ποθεινότης (Z.6), den Personennamen Θεόπεμπτος (Z.2) und einen σύμμαχος namens Γεώργιος (Z.1), die bisher nur aus dem 6.bzw.6./7.Jhdt.n.Chr. bekannt sind.

281. Byzantinischer Brief mit Überstellungsbefehl

Der Papyrus enthält das Schreiben eines gewissen Dioskoros an den Komarchen Theoteknos. Dioskoros trägt dem Komarchen auf, verschiedene Symmachoi für bestimmte Aufgaben abzustellen, wenn diese ihre derzeitigen Dienstpflichten erfüllt haben. Zunächst fordert er den Symmachos Georgios an, um durch ihn ein eiliges Antwortschreiben - worauf, ist verloren - befördern zu lassen.

Nach dieser Einleitung kommt Dioskoros zu seinem eigentlichen Auftrag. Der Komarch soll durch einen anderen Symmachos eine Person überstellen, die in seinem Amtsbereich unter Bewachung steht. Für den Transport dieses Gefangenen sollen besondere Sicherheitsvorkehrungen getroffen werden, damit er unterwegs nicht fliehen kann. Diese Vorsorge hat ihren guten Grund: Dem vorigen Gefangenen war auf dem Transport die Flucht gelungen, was für den Absender schlimme Folgen gehabt hatte.

Der Brief hat zweifellos einen Überstellungsbefehl zum Inhalt. Die amtlichen Haftbefehle waren jedoch selbst noch in spätbyzantinischer Zeit erheblich knapper formuliert als der vorliegende Brief, wenn sie auch nicht mehr einem so starren Schema folgten wie in den Jahrhunderten der römischen und frühbyzantinischen Epoche.[1] Aus dem 5.bis 7.Jhdt.n.Chr. ist nur verhältnismäßig wenig Vergleichsmaterial erhalten. Es sind:[2]

P.Köln IV 189 (an d.Eirenarchen, 4./5.Jhdt., Oxyrhynchites);

P.Amh.II 146 (Riparios an Eirenarchen, 5.Jhdt., Hermopol.);

P.Mich.X (Browne) 591 (an d.Protokometen und Eirenarchen, 5.Jhdt., Hermopolites)

PSI I 47 (Riparios an Kephalaioten und Eirenarchen, 6.Jhdt., Herakleopolites)

1) Vgl.U.Hagedorn, Das Formular der Überstellungsbefehle, BASP 16, 1979, S.61-74; ead., Einleitung zu P.Köln IV 189.

2) Vgl.die Listen von G.M.Browne, P.Mich.X, Einleitung zu Nr.589-591; U.Hagedorn, BASP 16, 1979, S.61,Anm.2, ergänzt in P.Köln IV 189, S.181, Anm.4 (der hier S.181,Anm.5 genannte P.Cairo Preisigke 6 gehört ins 4., nicht ins 6.Jhdt.n.Chr.); P.Oxy.XLIV 3190 introduction. Soeben erschien eine neue, nunmehr vorläufig komplette Zusammenstellung von A.Bülow-Jacobsen, ZPE 66, 1986, S.95ff.

P.Med.I 42 (an e.Symmachos, 6.Jhdt., Herkunft unbekannt,
 "forse Ossirinco" ed.);
PUG I 34,8 (6.Jhdt., Herkunft unbekannt);
P.Lond.III 1309, p.251 (Komes an Eirenarchen, 6./7.Jhdt.,
 Arsinoites oder Hermopolites).

Die genannten Beispiele sind mit einer Ausnahme knapp gehaltene, amtliche Haftbefehle. Der einzige mit dem unsrigen annähernd vergleichbare Text ist PSI I 47, ein in ungeduldigem und drohendem Ton geschriebener Mahnbrief an die zuständigen Beamten, den ihnen zugegangenen Haftbefehl endlich durchzuführen, wobei auf das offizielle Schreiben direkt angespielt wird.

Auch im vorliegenden Falle möchte man kaum annehmen, daß der Brief der Haftbefehl selbst sein sollte. Der Ton des Schreibens ist recht vertraulich; das Eingeständnis des Mißgeschicks durch die Flucht des vorigen Gefangenen und die große Besorgnis verratenden, in die Einzelheiten gehenden Instruktionen für den Transport des jetzigen beeinträchtigen den amtlichen Charakter des Schriftstücks erheblich. Auch hier dürfte ein offizieller Haftbefehl vorausgegangen sein, zu dem Dioskoros noch dieses erläuternde Begleitschreiben hinzufügte. Vielleicht war die in Z.1 genannte ἑτέρα ἐπιστολή der echte Haftbefehl.

Komarchen[3] waren nicht selten Adressaten von Überstellungs-

3) Zum Amt der Komarchen vgl.H.E.L.Mißler, Der Komarch. Ein Beitrag zur Dorfverwaltung im ptolemäischen, römischen und byzantinischen Ägypten, Diss.Marburg 1970. Mißler war entgangen, daß der Komarch zu Beginn der Römerzeit aus den Texten verschwindet und erst von der Mitte des 3.Jhdts.n.Chr. an wieder in den Papyri auftaucht, als er den κωμογραμματεύς ablöst. Die Einführung des neuen Titels erfolgte zwischen 245 und 247/8 n. Chr., vgl.J.D.Thomas, The Introduction of Dekaprotoi and Comarchs into Egypt in the Third Century A.D., ZPE 19, 1975, (111) 113-119. Die weitaus meisten Belege für Komarchen kommen aus dem 3.und 4.Jhdt.n.Chr., so daß es für diese Zeit auch Untersuchungen gibt; vgl.z.B. D.Delia - E.Kaley, Agreement Concerning Succession to a Komarchy, BASP 20, 1983, 39-47 (mit einer Liste der Komarchen von Philadelphia aus der Zeit von 298/9 bis 327/8 n.Chr.); genannt sei auch PSI XVII Congr.28, eine Liturgiebenennung durch vier Komarchen, ed.I.Andorlini, mit ausführlicher Einleitung und Literatur; dieser Text stammt aus dem Jahre 319 n.Chr., möglicherweise aus dem Oxyrhynchites.

281. Byzantinischer Brief mit Überstellungsbefehl

befehlen.[4] Die bisher bekannten Zeugnisse stammen alle, soweit eine Herkunft angegeben ist, aus dem Arsinoites oder Oxyrhynchites. Eine Liste der an Komarchen adressierten Haftbefehle hat zuletzt R.Pintaudi, ZPE 60, 1985, S.260, Anm.7, veröffentlicht.

Der Komarch Theoteknos gehört einem Kollegium von vier Komarchen an. Dies ist eine verhältnismäßig selten belegte Anzahl. Gewöhnlich amtierten in römischer und in byzantinischer Zeit in einem Dorf zwei Komarchen, bisweilen einer und gelegentlich auch mehr.[5] Da für den vorliegenden Text vorwiegend die Lage in spätbyzantinischer Zeit interessant ist, seien die Zeugnisse des 5.und 6.Jhdts. hier noch einmal zusammengestellt, in denen mehr als zwei Komarchen auftreten:

P.Oxy.XVI 1835,5.6 (drei oder viell.nur zwei, 5./6.Jhdt.);
P.Flor.III 359,3 (vier, 6./7.Jhdt., Herkunft unbekannt);
SB XII 10937 (mindestens vier, 6./7.Jhdt., Herkunft unbekannt);
P.Oxy.I 133,11 (mindestens acht, 550 n.Chr.);
P.Vindob.Tandem 24 (Plural, 4./5.Jhdt., Herkunft unbekannt);
P.Oxy.L 3584 (Plural, 5.Jhdt.).

Drei der Zeugnisse stammen aus dem Oxyrhynchites, die Herkunft der drei anderen ist verloren, leider auch die des P.Flor.III 359, in dem vier Komarchen vorkommen. Auch aus der Zahl der Komarchen können wir also keine Schlüsse auf die Herkunft des Textes ziehen.

Das Amt des Dioskoros ist nicht genannt. Der Kontext zeigt jedoch, daß er nicht zum ersten Mal mit der Überstellung eines Gefangenen zu tun hat. Er ist mit seinem Vermögen für die erfolgreiche Durchführung derartiger Aktionen haftbar und muß Schadenersatz leisten, wenn der Gefangene entkommt. Er stellt Haftbefehle aus, er gibt Anweisungen für die auf dem Transport zu treffenden Sicherheitsmaßnahmen und er verfügt über die Symmachoi seines Amtsbereiches. Alle diese Hinweise sprechen

4) Mißler, op.cit.S.120.
5) Vgl.Mißlers Tabellen S.125-147, die im wesentlichen chronologisch geordnet sind.

dafür, daß Dioskoros ein hoher Polizeibeamter, vermutlich ein Riparios, ist.[6]

Wenn auch der Inhalt des Briefes als Überstellungsbefehl insoweit klar ist, bleiben in den Einzelheiten noch viele Fragen offen. Wer der Gefangene ist, an welchem Ort und aus welchem Grund er in Gewahrsam gehalten wird, sollte in den stark zerstörten Zeilen 4-6 gestanden haben. Unklar ist auch, warum nur ein Komarch des Viererkollegiums angeredet ist und was das Versprechen des Dioskoros, den Gefangenen "vorzuführen und freizulassen" bedeuten soll (vgl.dazu unten den Kommentar zu Z.8-9).

Soweit erkennbar, ist in diesem Brief keine geographische Angabe enthalten. Man kann zwar mit ziemlicher Sicherheit annehmen, daß Dioskoros seinen Amtssitz in der Provinzhauptstadt hat, doch das hilft nicht weiter. Die Personennamen, der Ehrentitel, das Kollegium von vier Komarchen weisen auf keine spezifische Gegend in Ägypten hin.

Beim Namen Dioskoros denkt man natürlich sogleich an den berühmten Dioskoros, den Sohn des Apollos, aus Aphrodite. Dieser Dioskoros hatte verschiedene Ämter inne,[7] doch die Ausstellung eines Haftbefehls wäre ihm in amtlicher Eigenschaft wohl kaum möglich gewesen. In das Archiv des Dioskoros würde auch ein Theoteknos gut passen: Im 6.Jhdt.ist der Name bisher nur dort bezeugt. Es begegnen zwei Personen dieses Namens:
1. Aurelius Theoteknos, der Sohn des Psaios, Ex-Präpositus und Grundbesitzer in Aphrodite; er schreibt und bezeugt Verträge (P.Lond.V 1687,23; 1693,17; P.Ross.Georg.III 36,23; P.Michael. 51,12; P.Flor.III 281,20; P.Cairo Masp.II 67127,23; 67128,35; III 67283,III 9; 67296,18; 67328,IV 28. V 26. VI 25. VII 26, alle erste Hälfte des 6.Jhdts.).[8] 2. Der Komes (?) Theoteknos

6) Zu den Riparii vgl.zuletzt P.Nepheros 20, Einleitung und Komm.zu Z.22 (im Druck) und K.Maresch in P.Köln V 234. Von den sieben erhaltenen Überstellungsbefehlen des 5.-7.Jhdts. sind zwei von Riparii ausgestellt, einer von einem Komes; die Absender der übrigen sind verloren (vgl.o.S.249f.).

7) Er war Protokomet von Aphrodite, κτήτωρ ebenda, φροντιστής καὶ κουράτωρ τῆς ἁγίας διακονίας und vorübergehend Advokat in Antinoupolis; vgl.die Belege bei V.A.Girgis, Prosopografia e Aphroditopolis, Berlin 1938, S.48-49, Nr.459.

8) Vgl.Girgis, op.cit., S.66, Nr.682.

281. Byzantinischer Brief mit Überstellungsbefehl

aus P.Cairo Masp.II 67212,3 (6.Jhdt.).[9] Der erstere Theoteknos könnte irgendwann in seiner Laufbahn auch Komarch gewesen sein. Allerdings spricht ein schwerwiegendes Argument grundsätzlich gegen die Annahme, der vorliegende Text könne aus dem Dioskoros-Archiv stammen: In den Papyri des Dioskoros-Archivs sind keine Komarchen bezeugt (Ausnahme: P.Lond.V 1673, dessen Herkunft aus Kôm Ishgau nur vermutet wird[10]). In Aphrodite waren die Dorfvorsteher Protokometen. Man könnte nun einwenden, daß es in dem Dorf, das Theoteknos und seinen drei Kollegen untersteht und das nicht mit Aphrodite identisch ist, doch Komarchen gegeben haben könnte; es müßte dann allerdings ein Dorf sein, daß zum Amtsbereich des Dioskoros gehörte. Daher scheint mir eine Zuweisung des Textes zum Dioskoros-Archiv bzw. eine Identifizierung des hier genannten Dioskoros mit dem Sohn des Apollos außerordentlich fragwürdig zu sein; ein positiver Beweis für eine Identität des Dioskoros und Theoteknos mit den Personen des Archivs läßt sich ohnehin nicht erbringen. Somit ist kein Anhaltspunkt für die Herkunft des Papyrus zu gewinnen.[11]

9) Κομυτι Θεοτεκνο ed., wobei im Kommentar vorgeschlagen wird, in Κομυτι einen Eigennamen - Κομητη ? - zu sehen. Vgl. auch Girgis, op.cit., S.66, Nr.681. Weitere Belege für den Namen Θεότεκνος enthalten P.Pan.1, PSI X 1067 und P.Aberd.166, alle aus dem 3.Jhdt.n.Chr., und die nicht datierte Einkratzung aus Theben SB I 1906.

10) Vgl.dort die Einleitung S.40-41. Der Text stammt aus einem Dorf Ibion; dieses ist dem Antaiopolites zugewiesen worden (obwohl es Dörfer dieses Namens auch in anderen Gauen gab), weil die in dem Text vorkommenden Personennamen zum Teil auch im Dioskoros-Archiv begegnen.

11) Die Bearbeitung dieses Papyrus ist durch Diskussionen mit D.Hagedorn und briefliche Ratschläge von K.Maresch sehr gefördert worden; beiden danke ich für ihre Hilfe.

1 † Γεώργιον τὸν σύμμαχον, ὡς καὶ δι' ἑτέρας ἐπιστολῆς
ἐδήλωσα, πέμψον προσεδρεύσαντα τῷ κυρ(ίῳ) Θεοπέμπτ'ῳ',
ὥστε δι' αὐτοῦ πεμφθῆ[ναι τὴ]ν ταχῖαν καὶ ἀναγκαίαν
4 ἀπόκρισιν, ἣν [] τῷ κ αρίῳ ὑπὲρ ἐμοῦ
πεμφθέντι· ἀλλὰ μὴν καὶ ἄλλον τῶν προσεδρευσάντων
τῇ σῇ ποθεινότητι παρακομι[] η τρ [] τονο τ[]ν
ἐκεῖ φυλαττόμενον - ἀλλὰ μὴν καὶ ἄλλοις τρισὶ κωμάρχαις
8 σοῖς - ἵνα φυλαττόμενος ἐπιμελῶς ἔλθῃ. ὑπεσχόμην γὰρ
αὐτὸν ἀναγαγεῖν καὶ ἀπολῦσαι. καὶ ἴσως μὲν κ δ ετος τοῦτο
ἀκούων οὐ δραπετεύσει· πλὴν κάλλιον τῆς ἀσφαλείας
γενέσθαι. καὶ διὰ τοῦτο βούλομαι ἢ μετὰ πλήθους αὐτὸ[ν]
12 ἀνελθεῖν ἤγουν ξύλον ἔχοντα ἐν τοῖς ποσίν, ὥστε
μὴ δυνηθῆναι ἐκ τοῦ πλοίου λαθεῖν καὶ διαφυγεῖν.
πάνυ γάρ με ἔβλαψεν καὶ ἐζημίωσεν καὶ ἀπώλεσεν
ἡ τοῦ προτέρου φυγή. ἀλλ' οὕτω σε ὁ θεὸς ἐλεήσῃ -
16 ἐπιμελῶς πάνυ παράπεμψον αὐτόν, ἵνα μὴ δυνηθῇ
φυγεῖν. †

Verso, mit den Fasern:

18 † θεδο [] μου κυρίῳ Θεοτέκνῳ † Διόσκορος.

3 ταχεῖαν, ἀναγκαίαν

1 Neben dem hier genannten sind bisher vier weitere Symmachoi namens Georgios bezeugt, alle aus spätbyzantinischer Zeit. Es sind Ἄπα Γεώργιος, P.Köln 166 (Geschäftsbrief, 6./7. Jhdt., Herkunft unbekannt); Γεώργιος Κανκίν, zusammen mit 34 anderen σύμμαχοι σπαθάριοι τοῦ ἐνδόξου οἴκου genannt in P.Oxy. XVI 2045 (612 n.Chr.); Αὐρήλιος Γεώργιος, σ.τοῦ ἐνδόξου οἴκου, SB XII 11162,2.8 (6./7.Jhdt., Oxyrhynchos) und Γεώργιος aus dem bisher unedierten Arbeitsvertrag P.Heid.Inv.G 70,12 (Ed. in Vorbereitung durch A.Jördens)(612, Arsinoites). Für eine Identifizierung eines dieser Symmachoi mit dem unsrigen gibt es keine ausreichenden Hinweise.

Der vorliegende Text läßt schön die verschiedenen Einsatzbereiche eines Symmachos erkennen. Er diente als Bote für Briefe und Nachrichten jeder Art, stand in Diensten entweder

281. Byzantinischer Brief mit Überstellungsbefehl 255

einer Behörde, eines Beamten oder auch einer bedeutenden Privatperson, und hatte häufig den Transport von Gefangenen zu begleiten. Daß ein Symmachos auch im vorliegenden Falle diese Aufgabe hatte, läßt sich aus dem Ausdruck καὶ ἄλλον τῶν προσεδρευσάντων (sc.συμμάχων) in Z.5, der parallel zu τὸν σύμμαχον - - - προσεδρεύσαντα in Z.1-2 steht, erschließen.

Vgl.dazu jetzt A.Jördens, Die ägyptischen Symmachoi, ZPE 66, 1987, 105-118.

2.5 Das Verb προσεδρεύω bezeichnet unter anderem den Dienst in einer Liturgie oder einem Abhängigkeitsverhältnis; vgl. z.B.u.a.P.Oxy.XVIII 2187,10 (304 n.Chr.): ... τὴν ἀπουσίαν μου προσεδρεύοντος τῷ κυρίῳ μου διασημοτάτῳ καθολικῷ κτλ.; P.Oxy. XXXVIII 2859,16 (301 n.Chr.): ἐμοῦ προσυδρεύοντος (sic) / τῇ δημοσίᾳ χρείᾳ: P.Fouad 10,4 (120 n.Chr.): προσεδρεύοντας τοῖς ἱεροῖς; P.Laur.II 45,8 (6./7.Jhdt.): ... πέμψαι μοι ἀπὸ τῶν κολλητιῶν<ων> τῶν / [καὶ προ]σεδρευόντων αὐτῇ (sc. τῇ κώμῃ).

2 Θεόπεμπτος: Die wenigen Personen dieses Namens sind alle für das 6. und 6./7.Jhdt. bezeugt. Vgl.SB III 6255 (Grabstein, Alexandria, 515): ὁ ἁγιώτατος ἀββᾶ Θεόπεμπτος ὁ πατὴρ τῆς λαύρας; SB VI 9616 (Brief, Antinoupolis, 10.8.550-558),22: [σὺν]/ τῷ κόμετι Θεο[π]έ(μ)πτῳ; 29-30: δεσπότης μου ὁ μεγαλοπρεπέστατος κόμες Θεόπεμπτος; P.Rein.II 107 (Gelddarlehen, 6.Jhdt., Syene),6-7: Θεόπεμπτος Χριστοφόρο(υ) νομικ(άριος) ἀπὸ Διοκ(λητιανοῦ) πόλ(εως) μαρτυρῶ κτλ.; SB XII 11138 (Zahlungsanweisung, 6.Jhdt.),1-2: Θεόπεμ/πτ(ος) σὺν θ(ε)ῷ ἱεροψαλτο(). In den O.Tait ist viele Male ein ἀπαιτητὴς Θεόπεμπτος genannt; vgl.den Index s.v. (Hermonthis, 6./7.Jhdt.).

Für eine Identifizierung einer dieser Personen mit unserem Theopemptos gibt es jedoch keine Anhaltspunkte. Der hier genannte Theopemptos scheint eine bedeutende Persönlichkeit zu sein, ein Kyrios, der einen Symmachos zur Verfügung hat und der möglicherweise - darauf könnte ἐκεῖ in Z.7 hinweisen - ein Privatgefängnis unterhält, also einer der reichen byzantinischen Grundherren; vgl.auch unten zu Z.7.

4 Es scheinen zwei Interpretationen möglich zu sein. Entweder soll Georgios ein Antwortschreiben überbringen, das Dioskoros jemandem senden will (dem Theopemptos oder τῷ -αρίῳ),

oder Georgios soll dem Dioskoros die Antwort überbringen, auf
die er schon so lange wartet; in diesem Falle wäre vielleicht
der Absender der Antwort genannt worden. Die erste Möglichkeit
halte ich für wahrscheinlicher.

..κ...αρίῳ: Die Tintenspuren sind sehr schwach. Am Ende erwartet man einen Amtstitel; man denkt wegen ἀπόκρισιν gleich
an ἀποκρισιαρίῳ, aber weder dies noch ῥιπαρίῳ, καγκελλαρίῳ,
σιγγουλαρίῳ oder σκρινιαρίῳ können gelesen werden. Möglich
wäre auch, daß hier eine Bezeichnung für ein Schriftstück (wie
z.B.κομμενταρίῳ, zu lang) gestanden hat.

ὑπέρ: Das Ypsilon ist kaum zu sehen. Wenn es hier gestanden
hat, dann müßte es hochgesetzt und flach gewesen sein, wie es
gewöhnlich am Wortende und im Wortinnern vorkommt; am Wortanfang ist normalerweise die spitze, heruntergezogene Form gebraucht. Möglicherweise ist die Tinte vor dem Pi ein Rest der
Vorbeschriftung, und es hat hier nur παρ' gestanden; das führt
auf eine Ergänzung, die sinngemäß lauten könnte: "...die er
meinem Abgesandten übergeben soll". Eine Entscheidung ist kaum
möglich.

5-6 ἄλλον τῶν προσεδρευσάντων: gelesen von D.Hagedorn (ἄ.)
und K.Maresch (τ.π.). ἄλλον ist m.E.ebenfalls noch von πέμψον
in Z.1 abhängig, wobei ἄλλον σύμμαχον zu verstehen ist. Mit
den προσεδρεύσαντες sind die Symmachoi gemeint, die im Einsatz
für den bzw. die Komarchen (vgl.z.7-8) einen Auftrag ausgeführt haben und jetzt für eine neue Aufgabe zur Verfügung stehen.

6 τῇ σῇ ποθεινότητι: ποθεινότης ist noch nicht oft als
Ehrenabstraktum bezeugt. H.Zilliacus, Untersuchungen zu den
abstrakten Anredeformen und Höflichkeitstiteln im Griechischen,
Helsingfors 1949 (Soc.Scient.Fenn.Comm.Hum.Litt.15,3), S.90
kannte erst einen einzigen Beleg, P.Oxy.XVI 1869 (Brief von
Theodoros an den Dioiketen Phoibammon, 6./7.Jhdt.),2: παρὰ τῆς
ὑμετέρας ἀδελφικῆς ποθεινότητος; ibid.12-13: τῆς ὑμετέρας πο
θεινότητος. Inzwischen sind drei weitere Belege hinzugekommen:
P.Herm.Rees 50 (Brief, 6.Jhdt., Oxyrhynchos),1: [γράμ]ματα τῆς
σῆς ποθεινότητος; P.Strasb.279 (Amtliches Schreiben, 6.Jhdt.,
Herkunft unbekannt),9-10: ἀσπάζομαι τὴν ὑμετέ[ραν] / ποθινότη

281. Byzantinischer Brief mit Überstellungsbefehl 257

τα, und P.Apoll.Ano 41 (Brief eines Bischofs an Παπᾶς, μέ-
γιστος κόμες πόλεως καὶ παγάρχης, um 708/9),6-7: ἡ ὑμετέρα /
[θεοφύλακτο]ς (o.ä.) ποθινότης; ibid.8: τὴν ὑμε‹τέ›ραν ποθινό-
τητα. In den griechischen Lexika ist das Wort nur bei Lampe
und bei Sophokles verzeichnet.

6 παρακομι[paßt am besten zu den Spuren; παραδέχομ[α]ι
(sehr eng geschrieben) oder παρακου[ε]ι[scheinen jedoch auch
nicht völlig ausgeschlossen zu sein, ergeben jedoch keinen er-
kennbaren Sinn. Zu den folgenden schwachen Spuren könnte παρα-
κομι[ο]ῦντα passen; danach τρ... oder γρ..., danach τοῦτο oder
τοῦ τα?

7 ἐκεῖ: Der Ort des Gewahrsams muß also vorher genannt ge-
wesen sein, entweder als Ortsbezeichnung oder in einer Um-
schreibung, etwa "bei dem Herrn Theopemptos" o.ä. in einem
Privatgefängnis. Erkennbar ist im vorangehenden Text nichts
von alledem.

7-8 καὶ ἄλλοις τρισὶ κωμάρχαις / σοῖς: Gemeint sind die mit
dem Adressaten gemeinsam amtierenden Kollegen; vgl.den Aus-
druck ὁ ἕτερος αὐτοῦ κωμάρχης, "sein Mitkomarch", in P.Oxy.XVI
1835,5.6 (5./6.Jhdt.). Die Möglichkeit, daß der Absender Kom-
arch ist und an seinen Vorgesetzten schreibt, halte ich für
unwahrscheinlich; Komarchen bekommen Überstellungsbefehle, sie
stellen sie nicht aus, und außerdem müßte es wohl eher ἄλλοις
--- ὑπὸ σὲ κωμάρχαις und nicht σοῖς geheißen haben.

Es ist nicht deutlich, wovon dieser Dativ abhängt. Auf den
ersten Blick scheint er parallel zu τῇ σῇ ποθεινότητι zu ste-
hen; wenn das richtig wäre, müßte er noch zu τῶν προσεδρευσάν-
των gezogen werden. Man könnte ihn dann als einen Nachtrag
auffassen, der dem Absender erst später eingefallen ist. Doch
muß zugegeben werden, daß die Stellung im Satz auch bei einer
solchen Erklärung merkwürdig ist. Zumindest scheint aber der
Ausdruck ἀλλὰ μὴν καὶ ἄλλοις κτλ. als Parenthese aufzufassen
zu sein;möglicherweise will Dioskoros damit auch klarstellen, daß
seine Anweisungen auch für die drei anderen Komarchen gelten.

9 ἀπολῦσαι: Dies bedeutet hier wohl "abliefern",nicht "frei-
lassen".Es wäre widersprüchlich,wenn der Absender hier verspräche,
den Gefangenen "hinaufzubringen (=vorzuführen) und freizulassen",

ihn aber im Folgenden wie einen Schwerverbrecher behandeln läßt.

Eine andere Möglichkeit, ausgehend von ἀπολύω = "von einer Liturgie entbinden", sei wenigstens erwogen. Der zu Überstellende könnte eine Person sein, deren Liturgie abgelaufen ist und die jetzt in der Provinzhauptstadt bei den zuständigen Stellen Rechenschaft über ihre Amtsführung ablegen muß, bevor sie entlastet werden kann. Dann müßte sich der Betreffende allerdings während seiner Amtszeit schon erhebliche Unregelmäßigkeiten zuschulden haben kommen lassen, da er bereits in Gewahrsam gehalten wird; denn man könnte sich nur schwer vorstellen, daß ein unbescholtener Beamter nur aus Vorsicht so unwürdig behandelt werden sollte.

9 κ δ ετος: Nach κ viell. ein α (vgl. das erste α in κωμάρχαις Z.7); nach δ ein angefangenes, aber nicht vollendetes μ (?), was zu einem mir unverständlichen, auch als Name nicht belegten καδμετος führt. Möglicherweise sind hier Spuren der Vorbeschriftung mit im Spiel; vielleicht ist auch mit einer Verschreibung zu rechnen; doch ergäben z.B. κατ' ἔτος oder καὶ δι' ἔτος keinen Sinn. κἄφετος, "auch wenn er nicht gefesselt ist", ist nicht zu lesen. Nach dem Freilassungsbefehl SB XIV 12092,2: διεθήτω Ψενχῶ(νοις) (Druckfehler f. Ψενχῶ(νοις) schlägt K. Maresch καὶ δίετος vor. Das Wort ist sinnvoll, aber es wäre hier zum ersten Mal belegt.

10 ἀκούων könnte zu den verbliebenen Tintenspuren passen.

δραπετεύω kam bisher erst einmal in einem Papyrus vor, P. Strasb. 612 (Brief, 2.Jhdt.n.Chr., Arsin.),23-24:]ς Θρακίδας τὸ ὄνομ[α / ἐ]δραπέτευσεν δοκω[---.

10-11 τῆς ἀσφαλείας γενέσθαι: Es steht nicht da αὐτὸν τῆς ἀσφαλείας γενέσθαι "daß er in sicherem Gewahrsam ist"; vermutlich meint der Schreiber hier, daß der Organisator des Transportes auf Sicherheit bedacht sein solle.

11-12 ἢ - ἤγουν: Dieselbe Anknüpfung z.B. auch in P.Strasb. 716 (Eingabe, 5.Jhdt.) mit Verweis auf P.Princ.II 103,5.

μετὰ πλήθους: Man denkt an ein πλῆθος στρατιωτικόν wie in P.Oxy.VIII 1106,7 oder an einen Trupp von Symmachoi.

12 ἀνελθεῖν: Vom Dorf in die Hauptstadt, vgl. R. Pintaudi, ZPE 46, 1982, S.265, Anm.4 mit Beispielen. Vgl. auch ἀναγαγεῖν oben Z.9.

281. Byzantinischer Brief mit Überstellungsbefehl

ξύλον: Das ξύλον, ein Fußholz, das die Gefangenen an der Flucht hindern sollte, ist hier anscheinend zum ersten Mal in einem Papyrus genannt. Im klassischen Griechenland war es ein ganz gebräuchliches Gerät, vgl.LSJ s.v. Aus den Byzantinischen Papyri ist nur das ζυγόν bekannt, ein Joch mit Löchern für die Arme und den Hals; vgl.P.Lond.IV 1435,39 mit Kommentar und ibid.1443,58.66. Ähnliche Geräte waren die ξυλομάγγανα, vgl.P.Lond.IV 1384 (Brief betr.das Einfangen von Flüchtlingen, 710 n.Chr.).

13 ἐκ τοῦ πλοίου λαθεῖν καὶ διαφυγεῖν: "vom Schiff aus sich zu verbergen und zu fliehen" soll wohl heißen "heimlich vom Schiff zu entkommen". Dem Schreiber war vielleicht die Konstruktion von λανθάνω nicht mehr geläufig; man würde erwarten: ἐκ τοῦ πλοίου λαθεῖν διαφυγόντα.

14 ζημιόω bezeichnet häufig den finanziellen Schaden; vgl. dazu auch H.Maehler, CE 41, 1966, S.352.

15 ἀλλ' οὕτως σε ὁ θεὸς ἐλεήσῃ: Ein Wunsch für gutes Gelingen der risikoreichen Aktion; er scheint allerdings eher den Mißerfolg in Rechnung zu ziehen. Vgl.auch den in depressivem Ton gehaltenen Privatbrief P.Oxy.I 120,14-16 (4.Jhdt.): μὴ ἄρα / παρέλκομαι ἢ καὶ εἴργομαι ἔστ' ἂν / ὁ θεὸς ἡμᾶς αἰλαιήσῃ; "Am I to be distracted and oppressed until Heaven takes pity on me?" Vgl.auch Ph.Koukoules, Vie et civilisation byzantine, Bd.III, Athen 1949, S.315 mit Anm.7.

16 παράπεμψον: Zum Gebrauch von παραπέμπω = "unter Bedeckung, mit Eskorte senden" vgl.z.B.P.Cairo Masp.II 67202,2-3: οὐκ ὀλίγην ἀγα[νάκ]τησιν ἐποίησ[α]ν περὶ τῆ[ς γυναικὸς (?) τῆς] / ἀσφαλισθείσης, ὡς μὴ παραμπεμφθείσης (sic) ἕως νῦν. Als terminus technicus für die Überstellung und Vorführung vor Gericht begegnet es u.a. in P.Cair.Masp.III 67282,4; vgl.auch P.Abinn. 51,16; 52,17 und P.Mich.VIII 487 (Brief, 2.Jhdt.n.Chr.), 15: παράπ[ε]μψον ἀ]νακομίζοντα αὐτόν, "give him an escort for delivery".

Einen im ganzen nicht unähnlichen Gedankengang hat P.Laur. II 46,6-7 (Brief, 6./7.Jhdt., Herk.unbek.; cf.dazu CE 59,1984,

S.342f.): πέμψον μοι οὖν τὸν φόρρ(ωσον), ἵνα μὴ φεύκουσιν καὶ οἱ / {οἱ} φόρρωσοι ἄλλοι. καὶ οὐδὲν ἐποίησε αὐτούς, κῦρι ἀδελφαι. ἀλ' ἐπαὶ οὖν / τὸν Πασιμέπι ἔφυκεν καὶ τοὺς μετ' αὐτοῦ, ἐὰν δυνατὸν γράτησον αὐτὸν / καὶ πέμψον μοι μετὰ ἀσφαλίας ἵνα μὴ ἄλλος φεύκ(ῃ). τάχα γὰρ ὀλιγόρησεν κατ' ἐμο(ῦ).

Übersetzung

Sende Georgios, den Symmachos, wie ich auch schon durch einen anderen Brief kundgetan habe, wenn er seinen Dienst für den Herrn Theopemptos durchgeführt hat, auf daß durch ihn die eilige, dringliche Antwort befördert werde, die - - - der für mich gesandt ist. Ferner (sende) auch einen anderen von denjenigen (Symmachoi ?), die ihre Aufgaben bei Deiner Ersehntheit beendet haben, daß er den NN - - -, der dort in Gewahrsam gehalten wird, herbeischaffen soll - und das gilt natürlich auch für Deine drei Mitkomarchen -, damit er sorgfältig bewacht ankommt. Ich habe nämlich versprochen, ihn hinaufzubringen und abzuliefern. Vielleicht wird er - - -, wenn er dies hört (?), nicht weglaufen; indes, es ist besser, sicherzugehen. Deshalb will ich, daß er entweder unter Bedeckung heraufkommt oder mit einem Fußholz, damit er nicht unbemerkt vom Schiff entfliehen kann. Die Flucht des Vorigen hat mir nämlich grossen Schaden zugefügt und mich völlig ruiniert und zugrunde gerichtet. Also sei Gott Dir gnädig! Überstelle ihn ganz sorgfältig unter Bedeckung, damit er nicht entfliehen kann!

Rückseite: An meinen - - -, den Herrn Theoteknos, Dioskoros.

B.Kramer

V. INDICES

Die mit dem Zeichen * versehenen Wörter sind aus irgendeinem Grund unsicher, Wörter, die mit dem Zeichen ° gekennzeichnet sind, sind der Anmerkung zur entsprechenden Stelle entnommen. Letztere werden nur in Auswahl angeführt.

WORTINDEX ZU DEN LITERARISCHEN TEXTEN
(NR.241-250)

ἄβρωτος] -ον 242 C 24
ἀγαθός] -όν 243 e 6
ἀγάστονος 242 C°15
ἄγκος] -εα 242 D 1
]ἀγορεύω]]ηγορε[υσ]ε.[250 B III 22
ἄγριο[242 h 21
ἀγών] -ῶνι 242 A 27
ἀγωνίζομαι] -εται 250 A II *15f.
ἀδελφός] -όν 247 a 4f.
ἄδικος 250 A II 1
ἄδοξος] -ον 245,6
ἀεί] 241,1; 246,2; 250 A II 11
ἀζαλ[έ- 244,*15
ἀηδόνιος] -ον 242 h 1
ἀηδών] -όνες 250 B II 17
ἀήτης] -αις 246,7
'Ἀθην[250 B III 1
ἄθλιος 243 i 2, -οι 243 i °1
ἀθύρω] ἤθυρον 242 A 8
αἰγιαλ[242 h 8
Αἴγυπτος] -ου 247 III 25

αἴθριο[242 B 10
αἶμα] -τος 242 B 3
αἰνέω] ἤνεσεν 245,36
αἰνός] -ότατον 244,3
αἵρεσις] -ιν 247 a 2
αἱρέω] -ούμενοι 247 II*35; εἷλεν 250 A I 24; ἑλών 242 A 10; ᾕρητο 247 III°13
αἴρω] ἀρεῖσθαι 247 I 23; ἦρα 242 A 13
]αἰσθάνομαι]]ῄσθετο 248,8
αἴσιμος] -α 242 C 20
Αἰτωλός] -ῶν 244,8
ἄκλητος] -ων 241,27
ἀκο[243 a+b 6
ἀκόμιστος] -ον 242 A 11
ἀκούω] ἀκούοντ' 241,°13; -σεσθαι 241,*27; ἤκουσε(ν) 250 B II 8.11f.
ἀκρόασις] -ει 243 a+b°17
ἀκτίς] -ῖσι 245,14
'Ἀλέξανδρος 247 I 26; -ε 250 A I 3.5
ἀληθής] -ῆ 250 A II 3
ἀληθινός] -ῶν 250 A II°13f.

ἁλιεύς 250 B II 4
'Αλκέτας] -αν 247 a 3
'Αλκιβιάδ[250 B III 21
ἀλλά 242 C 9; 243 a+b 15;
 247 II 10; 249,11; 250 A
 II 7. B II 12
ἀλλάσσω] -ξω 245,20
ἄλλος 242 B 5; 250 A I 9f.;
 -ον 246,10; -ων 247 II 9f.;
 -ην 249,4; -α 241,°28;
 ἄλλο [241,68
ἀλλ[247 II*21
ἅμα 245,°4
ἀμείλικτος] -ον oder -ως
 241,°7
ἀμήτωρ 245,°10
ἀμήχανος] -ον 241,62
ἀμίαντος 242 A 9
ἀμύνω] ἤμυνεν 241,56; -ατο
 250 B II 13f.
ἀμφι[247 b 3
'Αμφιτρίτη] -ης 242 B 2;
 C 15
ἄν 243 a+b 14; 248,3; (=ἐάν)
 250 A I 12f. (bis)
ἀναβάλλω] -έβαλλεν 242 B*23;
 ἀναβαλο[243 a+b 2
ἀναγιγνώσκω] -γνωσθείσης
 248,7f.
ἀναδέω] -έδησεν 242 A 16
ἀναλάμπω] -έλαμψεν 242 A
 17
ἀναπλέκω] ἀμπέπλεκται 242
 C 4
ἀνατρέχω] -έτρεχεν 242 C 8
ἀναφαίνω] -έφηνα 242 A 14
ἀνδροσφαγέω] -εῖν 245,°30
ἄνευ 250 A II 8

ἀνήρ 243 a+b 8; -δρός 245,36
ἀνθρώπινος] -ον 250 A II 6f.
ἄνθρωπος 246,1; -ων 246,1; 249,
 14; -ους 250 B II°1; cas.
 incert. 250 A I°30
ἀνίημι] ἀνεῖσα 242 C°11
ἀνταμείβομαι] -εται 241,3.6
'Αντίγονος 247 I 18f.; -ου
 247 II 32; -ον 247 II 13
ἀντιτάσσομαι] -όμενοι 248,5
ἀντιφωνέω] -οῦντες 247 II°10f.
ἄντρον] -ων 242 A*8
ἄνυμφος] -ον 245,11; -ε 245,11
ἄξιος] -ον 250 B II 6
ἀξίωμα] -σιν 247 I 22f.
ἀοιδός 242 A 19
ἀπαρθένευτος] -ου 245,12
ἅπας] -σης 247 I*25; -ντα 245,
 20
ἀπάτη] -ας 242 A 20
ἄπειμι 245,22; -ιόντα 250 A I
 20f.
ἁπλοῦς 242 A 9
ἀπό (ἀφ') 241,63; 242 A 22. h
 3; 250 A I 20
ἀποδίδωμι] ἀπόδου 243 a+b 6
ἀποθνήισκω] -έθανε 250 B II 11
ἀπολισθάνω] -ολίσθο[ι 242 A 1
ἀπόλλυμι] -ώλεσε 250 A I 15.16
ἀποπνίγομαι] -γε[ίη 243 a+b 14
ἀποτελέω] -εῖ 246,3
'Αργεῖος] -ων 241,61
ἀργυράσπιδες] -ας 247 a 8
ἀρετή] -αῖς 249,12f.
'Αριαῖος 250 A I 9
'Αρκάς] θεὸς 'Αρκάς 242 A 5
ἀρκέω] -οῦμεν 250 A I 10; -ου[
 242 D°3

ἁρπάζω] ἁρπα[241,57
ἄρρητος] -ον 250 A II 5
ἀρσενωπός] -έ 245,10
ἀτάρ 241,⁰69
ἀτμός 241,60
᾽Αττικός] -ήν 250 B III 8
αὖ 241,⁰67; 246,3
αὖθις 244,18
αὐλός 250 B I 9
αὔξησις] -ιν 247 II 31. III 27.43
αὐτόματος 241,⁰30
αὐτόμολος 245,38
αὐτός 247 I⁰21.*24; 250 B III 11; -οῦ 250 B II 2; -όν 241,11.13; 247 II 29; 250 A I 24; -οῖς 248,6; -ήν 245,33; 250 A II 1f.
αὐτοῦ 247 II⁰18; -ούς 247 II 38
ἀφίστημι] ἀπέστη[242 h 9

βάδισμα 250 A I 23
βαθύς] -ύν 242 B 26; -είας 242 A 13
βαίνω] βᾶσα 242 D*21
Βάκχος] -ωι 242 A 15
βάρβαρος 245,34; -ων 250 A I 2
βαρύς] -εῖαν 241,8; 247 II 33
βασιλεύς] -έως 250 B II 6f.; -εῖ 247 III 12; 250 B II 7; -έα 247 I 20f., II 7.39
βασιλικός] -ῆς 247 II 29; -ήν 247 II 18
βατήρ] -ῆρες 246,4

βίος] -ου 241,⁰8; 250 B II 12; -ωι 248,5
βλάστη] -ας 242 A⁰5
βλαστός] -ούς 242 Λ⁰5
βλέμμα 250 A I 24f.
βλέπω] -ει 250 A II 21
βλέφαρον] -οισι 242 C 6
βολή] -άς 245,13
βούλομαι] -ει 243 a+b ⁰12
βραβεύω] β]ραβευσας 242 A 27
βραχύς] -ύ 248,6
βύθος] -ῶν 245,17

γαληναίη] -ης 242 B*4
γαμβρός] -ῶν 249,6
γάμος] -ον 245,36; -ους 245,33
γάρ 241 b 1; 243 a+b 9; 244, 16.19; 245,11.22.30; 246,2; 247 II 15.39. III 27; 249,1; 250 A II 4.13, B II 8, B III 11
γέ 242 A 27
γελάω] -άσασα 248,8
γέρων 241,10; 243 a+b 8
γῆ] -ῆς 241,35
γίγνομαι] ἐγένετο 247 II*15; γενομένους 248,6; γέγονεν 250 A I 22f.
γλυκ[241,15
γοργοκτόνος] -ε 245,8
γοργοφόνος] -ε 245,8
γράμμα] -σιν 247 II 17
γραφή] -ῆι 250 A II 10; -άς 245,19
γράφω] -ομένοις 247 II 11f.; -ψαι 247 II 7
γυμνάζω] -σηι 245,32

γυμνάς] -άδος 245,35
γυμνάσιον] -ου 250 A I 20

δαίμων] -ονι 241,14
δέ 241,40.°59.63.64.a°1;
 242 A 20. C 4.6.13; 243,
 a+b °3; 244,2.5.7.9.11.
 °12.14.15.18; 245,16.18.
 21.22.34 (bis).37; 246,7;
 247 I 24. II 14.28.34. III
 44; 248,7; 250 A I 5.6.7.
 II 3.9.18. B II 2.5
δείκνυμι] δείξας 241,59
δεινός] -ή 245,32; -όν 250
 A II 20; -ά 244,11
δειπν[247 b 4
δερ[κ 244,11
δέχομαι] δεξάμενος 247 II 15
δέω] ἔδει 243 j 2
δή 241,10.69; 245,3
Δηίφοβος 245,34
δηλόω] -οῦται 250 B II 3
δημαρχικός] -ή 249,1
Δημήτριος] -ου 247 C 5
δημοκρα[τι- 247 III 22f.
δῆμος] -ωι 247 II 14. III 14;
 -ον 247 II 8. g*6
δῆξις] -ιν 244,°16
δήποτε 249,7f.
δῆτα 241,3.6.14.°32
δια[242 h 10
διά c.gen. 242 C 5. D 21;
 c.acc. 245,16.°24; 247
 a*3
διαίρω] -αράμενος 249,14
διδάσκω] ἐδιδάχθην 242 A
 18
δίδωμι 250 A I 2.4 bis. 7;
 δοῦναι 246,8; ἐδόθη 249,3
διηνεκής] -ές 242 C 13
δίκαιος] -ως 242 A 24
διό 247 II*12; 248,9
διοι[κ 243 d°1
Διόνυσος 242 A 26; -ου 242 A
 14
δῖος] δῖα 242 D 22
διότι 248,9
διπλοῦς] -αῖς 245,15
δόγμα 249,2
δοκέω] -οῦντες 241,67; δεδόχθω
 250 A I 22
δολιχός] -ή 244,4; -ήν 244,6
δορατοδέξιος] -ιε 245,9
δόρυ] δορί 242 h*12
δράω] δράσω 245,20
δρακοντόστηθος] -ε 245,9
Δρόμων 243 a+b °8
δυνα[247 II 27
δύναμις] -ει 245,18; -ιν 248,
 10
δῶρον 250 B II 6

ἐάν, cf. ἄν
ἑαυτοῦ] -όν 247 I 20
ἐάω] ἐάσας 241,5.°32
ἔγγαμος] -ον 245,35
ἐγώ 242 A 8; 243 a+b 13; μου
 250 A II 23; μοι 245,17; 250
 A II 4; με 241,*31; 243 a+b
 6
ἐθέλω] ἠθέλησε 245,33.35
εἰ 243 a+b 9; 250 A II 1
εἴκω] ἔοικ[ε 243 a+b 16
εἰκών] <ε>ἰκόνα 250 A I 17
εἶμι] ἴωμεν 243 a+b °3
εἰμί] ἐστί(ν) 241,°66; 242 h 13;

243 a+b 15. c 2. d 5; 250
A II 4.19; εἰσίν 246,4;
250 B I*6; ᾖ 250 A I 13
bis; ἔη 244,15; ἔστω 250
A I 22; εἶναι 249,*10; 250
A II 10. B II 6; ὤν 246,1;
ὄντας 247 I 23; ἦν 250 B
I 12; ἐσομένην 247 II*33f.
εἵνεκεν 245,29
εἰς 241,62.64; 242 A 1.14.
 20; 245,19.38; 246,10 bis;
 249,1.4.7.11; 250 A II 11
εἷς 245,°30; 250 A II°2; ἕνα
 246,5; μιῆς 242 D°19
εἰσοράω] -ῶ 245,16
εἴσω 243 a+b °3
εἶτα 245,14
εἴτε 243 a+b 15
ἐκ (ἐξ) 242 D 20; 243 a+b 15;
 245,12; 247 II 22; 250 B II
 *12
ἕκαστος] -ων 247 II 11; -ην
 243 a+b 10
ἕκατι 241,°31
ἐκεῖ] κἀκεῖ 245,22
ἐκεῖνος] 250 B II 7f.; -αις
 249,9f.
ἐκκομιδή 250 B I 5
ἐκπορεύομαι] -εται 245,38
ἐκτάσσω] -τάξασα 248,9
Ἕκτωρ 241,°58
ἐκφέρω] ἐξηνέχθησαν 247 III
 °38f.
ἐκφεύγω] -ξομαι 245,3
ἐλάτινος] -τ[ιν- 241,60
Ἕλενος 245,33.37
ἕλκω] -ουσιν 241,°64
Ἑλλάς] -άδος 242 h 3; -ά[

245,41
Ἕλλην] -νας 245,38
ἐλπίζω] ἤλπισεν 250 A I 27
ἐλπίς 241,66.68; 245,39; -ίδι
 247 III 39f.; -ίδα 241,8
ἐμός] -ούς 245,21
ἐμπολεύς] -έα 250 B III*10
ἐν 241,°8; 242 A 27. B 2; 243
 a+b 17; 245,6; 247 I 22. II
 30.37. III 41; 249,9.10; 250
 A I 27. II 9
ἔνειμι] -εστιν 241,68
ἐνελαύνω] -ν[242 h°14
ἐνοχλέω] ἠνώχλησεν 247 II 13
ἐνταυθοῖ 250 A II 18
εξα[244,10
ἐξαντλέω] -ῶ 241,2
ἔξειμι] -εστιν 250 B II 18
ἐξέρχομαι] -εται 250 B II 13
ἐξέχω] ἔξεχεν 242 C 16
ἐξουσία 249,1; -ίαν 249,10
ἐπάν 250 B II 20
ἐπαρκέω] -έσαι 241,5.°70
ἐπί c.gen. 247 II 36; 250 A I
 25f. II 13; c.dat. 242 A 15;
 250 B II 4; c.acc. 242 A 13.
 C 9; cas.dub. 241,64; incert.
 247 III 10
ἐπεγείρω] -ων 242 A 22
ἐπέρχομαι] -ελθών 245,*39
ἐπίκλησις] -εως 247 II 30
ἐπιστήμη] -ην 250 A I 6
ἐπιστολή] -ῆς 248,7
ἐράω] -ῶ 250 A II 5.8; -ῶντα
 250 A II 22; ἠράσθη 250 A I
 °21f. ἐρασθ[είς 250 A I 17
ἔργον 241,°43
ἐρείκω] ἤρεικεν 247 b°6

ἑρμηνευ[241,30
]ερύκω]]ήρυκεν 241,49
ἔρχομαι] -εται 241,4; ἦλθεν
 242 D 20; ἤλυθεν 245,26
ἔρως] -ωτα 250 A II 5
ἐρωτικός 250 B I 10; -ῶν 250
 A I 26
ἔσχατος] -ον 245,25
ἕτερος] -η 244,5; -ην 244,7
ἔτι 241,9
ἔτος] -η 249,2
εὐγενής 245,27; -οῦς 245,40
εὐδόκησις] -εως 247 II*1
εὐεργεσία] -ῶν 248,3
εὐθύς 247 b 9
εὔκολος] -ο[ν] 250 A I 1
Εὐμε[ν- 247 a 6f.
εὔοπλος] -ε 245,10
εὐπετής 241,°65
εὔτακτος 243 a+b 12
εὐτύχημα 247 III 11
εὐφεγγής] -εῖς 241,°65
εὐφυής] -έεσσιν 242 C 7;
 -υεσ[247 II 40
ἐφέλκω] -οιτο 249,9
ἔφηβος] -ου 250 A I*17; -ον
 250 A I 21
ἐφίημι] ἐφιε[250 B I 8
ἔφοδος] -οις 242 A 11
ἐχθρός] -όν 245,1; -ούς 245,2;
 -όν oder ἄν 245,°29
ἔχιδνα 244,18
ἔχις 244,19
ἔχω 245,22; -η 244,°15; -ειν
 241,12; 247 III 42; -όντων
 241,9; ἔσχε 247 II°19

ἤ 241,9.°39; 245,2; 250 A II
 5; πρὶν ἤ 247 II*7
ἥβη] -ην 242 A 12
ἡγεμονία] -ας 247 II 36
ἡγέομαι] -ήσεσθαι 247 I 24
ἤδη 250 A I 27
ἡδύς 243 e*3; -ύ 250 A II 21
ἠέριος] -ίων 242 B 7
ἡερο[242 D 23
ἡλικία] -αν 250 A II 11
ἡμεῖς 243 a+b 14; 250 A I 11;
 -ῖν 245,4
ἡμέρα] -αν 243 a+b 10
ἡμέτερος] -τέραι 249,12
ἤπειρος] -ου 241,63; -οιο 242
 D 21
ἤτοι 244,6

θάλασσα] -ης 241,62; 242 C 8;
 250 A I 6; -αν 241,64; 242
 B 4
θάλλω] τεθηλότ[242 h 4
θάλος 245,7
θάμνος] -ωι 245,21
θαρρέω] -ῶν 245,22
θαρσέω] ῶν 245,18
θαυμάζω] θαυμαζ[242 D 22
θεά 242 D 22; 245,22; -αί 242
 A 23; -άς 245,°4
θεαμα[250 B III 24
θεάομαι] -σαμένων 250 A II 2
θεῖος] -ε 245,°10; -αις 245,15
θέλω] -ει 245,30; 246,6; -οντι
 246,8
θεμιστός] -ή 245,°13
θεός 242 A 5; -οῦ 242 A 16;
 -ῶν 245,17; -οῖς 245,6; -ούς
 243 d 4
θέρος] -ει 244,15

Θεσμοφόρια] -ίοις 250 A I°28
θήρ] -ῶν 242 A 11
θηρίον 244,3
θίασος 242 A 18
θνητός] -ούς 242 A 14

ἴδιος] -αις 249,13
ἱκετ[241,35
'Ιλιάς] -άδος 245,°26
ἵππος 250 A I 14.15; -ωι 250
 A I 12
'Ισθμ[ι 242 h 22
ἴσος] -ου 242 A*10

καθά 247 I 26
καθα[247 III 13
καθαρός] -άν 250 B II 19
καθεξῆς 246,5
καθίστημι] -εστα[247 I 14
καί 241,9; 242 C 8. D 12.19.
 21.22.24. h*21; 243 a+b 9.
 d 1; 244,*4.5; 245,8 bis. 10.
 11.14.17.18.22.34; 246,2.3.7.
 8.9 bis; 247 I 13.16.20. II
 9.30. III 11.14.26.27.28.
 a 5.7. d 2. e 1; 249,3.6.7.
 12 bis; 250 A I 17.21. II
 9.11.15.21.23. B I 3.9.11.
 B II 7.11 bis. 15 bis
καιρός 246,3.9; -οῦ 246,2
κακία] -ας 242 A 9
καλέω] -ούμενος 243 a+b 19
καλλίπυγος] -οτ[243 e°4
κάλλος] -ους 250 A II 8; -ος
 250 A II 17
καλός 246,9; -όν 242 C°6; -ά
 242 A 24; κάλλιον 242 C*14
καλύπτω] κεκαλυπτ[242 B 27

κἄν 246,10
κάρα] κρατός 245,7
καρπός] -όν 242 A 10.*13
κατά (κάδ, καθ') c.gen. 247
 II 9.°18; c.acc. 243 a+b 10;
 244,1; 245,20; 246,5; 247
 II 38 bis; 248,6; 249,2.13;
 κάδ 242 D 15; κατα[247 III
 12
καταλ[243 a+b 9
καταξιόω] -ηξίουν 247 II*28f.
καταπαύω] -έπαυσα 242 C°25
κατασκευάζω] -εσκ[ευα- 247 c
 2
κατέχω] -έσχον 241,61
καῦμα 244,15
κεινός] -ά 242 B°6
κεῖνος] -αις 242 A 17; -α 242
 B°6
κενός 241,*66
κεφαλή] -ῆς 245,14
κεχαρισμένως 247 II*3f.
κινδυνεύω] -ειν 248,4
κληρονομ[250 B III 13
κλῖμαξ] -κες 246,4
κοινός] -ά 249,8
κομίζω] -ων 245,19
κομπέω] -εῖν 242 A 18
κόπτω] -ου 246,*8
κόσμος] -ον 245,15
κοῦφος] -α 242 B 4; κουφ[242
 B 25
κρατύνω] ἐκρά]τυνεν 247 I*12
κρηπιδόσφυρος] -ε 245,10
κρύπτω] -όμενοι 244,°13; -ψω
 245,21
κτεα[242 h 25
Κυιντίλιος] -ίου Οὐάρου 249,6

κύκλος] -α 245,14
κύκνος 250 Β II 10; -ον 250
 Β II 5.10f.; -οι 250 Β II
 16
κυλίνδω] κυλισαμ[εν 242 h 16;
 κεκύλισμαι 242 A 20
κῦμα] -σι 242 h 20
Κυπρ[242 B 2
κυρέω] -εῖς 245,16
κυριεύω] -οντι 247 III 24f.
Κῦρος] -ε 250 A I 8
κυρόω] ἐκυρώθη 249,11
κῶμος 250 B I*12

λαβέλωρ 245,°10
Λάκαινα] -ηι 245,°23; -αν
 245,19
Λακωνίς] -νίδος 245,*29
λαμβάνω],]λαμβανε[242 1 2;
 λ]αβον 243 g 2; ἔλαβεν 250
 B II 3; λαβεῖν 241,11; 245,
 35; 246,8; λαβών 250 B II
 5; λημφθείς 245,37; εἴληφεν
 250 B II 8
λαμπρός] -ά 242 h 10
λανθάνω] λάθωσι 250 B II 1
λαφυρόρθειος] -ε 245,°10
λέγω 243 c 2; -ειν 241,13;
 -ων 241,9; 243 a+b 10;
 εἴπ[ω 250 A II 7;]ειπ[ό]ν-
 των 250 B I 7
λεῖος] -ης 242 B 4
λείπω] λίπωμεν 243 a+b °13
λείψανον] -α 250 B I°4
Λέντλοι] Λέντ⟨λ⟩ων 249,3
λήγω] -ων 242 A 15
λήθη 242 A 17
ληνός] -ούς 242 A 13

λίθιον 242 h 18
λίμνη] -η 250 B II 4
λιμός] -όν 243 a+b 7
λιτή] -αῖς 241,1
λογίζομαι] -ου 246,1
λόγος] -ον 247 III°29; -ους
 241,°2
λοιγωπός] -έ 245,8
λοιπός] -όν 245,*26
λούω] ἐλουσ[242 h 29
λόχευμα 245,7; -ατος 245,12
Λ]υσιμα[χ 247 I 11f.

μαινάς] -άδος 245,29
Μαῖρα] -α[242 D°16
μαλακός] -οῖο 242 C 5
μᾶλλον 241,9.°39; 247 III 8.23
μανθάνω] -ων 250 A I 1f.; μ]ε-
 μαθηκατ[243 c*3
Μαρδόνιος] -ον 250 A I 16
μαρμαίρω] -ων 242 B 24
Μασίστιος] -ον 250 A I 14
μάχομαι] -ου 250 A I 7.8; -εσ-
 θαι 250 A I 9
μέγας 242 A 19; μεγάλη [247
 III 9; μεγαλα[242 C 17; μέγα
 245,6; μεγ[242 B 24; μείζονα
 241,67; -ω 249,*10; μειζ[
 250 B III 12; μέγιστον 250
 A I 25
μείων 244,5
μέλι] -ιτι 242 h*5
Μελικ[έρτ- 242 h°6
μέλλω] -εις 241,69; -οντες 241,
 47
μέλος 241,*28; -η 242 C 1; 250
 B II 1
μέν 241,29; 242 A 10; 244,4.

Wortindex zu den literarischen Texten (Nr. 241-250)

6.17; 246,6; 247 I 22. II
 12.31
μένω] -ει 241,°7; -ειν 247
 II 35f.; -οντι 246,9; -οῦ-
 σαν 250 A II 12;]μενουσιν
 248,2
μετά c.gen. 250 A II 16
μεταβάλλω] -ων 250 A II 17
μετακλίνω] -έκλινε 242 D°19
μετάνοια 247 III°30
μετρι[243 a+b 11
μή 241,°58. b 1; 242 A 24;
 246,2; 250 A I 7.8. B II
 1
μηδέ 250 A I 8.9
μηθείς] -ενός 249,9; -ενί
 247 II 37
μήνη] -ης 245,14
μήτε 242 B°5; 245,°40.41
μήτηρ] -έρος 245,°40
Μ]ητροδώρου 242 B 1
μικρός] -όν 241,59
μίξις] -ιν 244,*16
μνημονεύω] -οντες 248,2
μοῖρα] -αν 250 B II 13
μόλις 242 A 25
μόνος] -ον 248,5; μον[245,2
μόχθος] -ωι 242 A 24
μύριοι 250 A I 11
μυρίος] -αις 241,1
μύστης 242 A 15

ναυπηγέω] -γη[σ- 247 III°5
ναῦς] ναῦ[ν] oder ναῦ[ς] 241,
 63; -σίν 241,56
νέος 242 A 8; -ον 242 B 3
Νέρων] Τιβερίου Νέρωνος
 249,5

νηδύς] -ύος 244,10
Νησαῖος 250 A I 13
νομίζω] -όμενον 250 A II 6;
 ἐνόμισε 250 B II 5f.
νόμος] -ωι 249,11
νυμφίος] -ίε 243 a+b °1
νῦν 242 A 20; 245,18
νύξ] -κτός 247 b 2; νυκτ[247
 b 7

ὁ 242 A 15.23; 243 a+b 19; 245,
 34; 246,3 bis; 247 I 19. II
 21; 250 A II 14.19. B II 10
τοῦ 247 a 5; 250 B II 12
τῶι 241,14; 246,9; 247 II 14.
 III 14.24; 248,4
τόν 242 A 10.22; 243 a+b 7;
 247 II 8.12.34. a 4. e 4;
 250 A II 22. B II 10.14
οἱ 247 II 28. III 44; 250 A I
 11
τῶν 247 II 9; 249,6.8
τούς 243 d 4; 245,21; 247 I 22;
 248,6
ἡ 242 C 13; 244,5; 245,34; 249,
 1; 250 A I 25. B I 11
τῆς 245,29; 247 I 25. II 1.22.
 29.36. III 25.26; 248,7; 249,
 10; 250 A I 6
τῆι 245,18; 250 A II 9. B I 2
τήν 244,7; 245,24; 246,2; 247
 II 18.31.32. a 2; 248,10; 250
 A I 6. A II 11. B III 19
αἱ 242 D 13
ταῖς 242 A 21
τό 250 A I 23.24 bis. A II 9.
 B II 1
τό (acc.) 241,29; 245,18; 250

Α Ι 25. Α ΙΙ 17
τό (cas.dub.) 247 III 15; 250
 Α ΙΙ 20.
τά 249,8; 250 Β ΙΙ 1
τῶν 241,12; 250 A I 26. II 13
τῶν (gen.dub.) 247 Ι 10. ΙΙΙ
 41
τοῖς (n.) 245,31; 247 I 22.
 II 11.17
τοῖς (gen.dub.) 247 c 4
τά (acc.) 245,16; 246,1; 247
 Ι 27; 250 Α ΙΙ 3
τά (cas.dub.) 242 A 24
ὅδε] τόνδε 241,12; ἥδ' 248,
 °8; τῆιδε 250 B II 2; τάδε
 241,3.6
ὀδμή 245,4
ὁδός] -όν 244,1; 245,20
ὀθνεῖος] -ας 242 A 22
οἶδα] εἰδότων 250 B I 1
οἶδμα 242 A 1
οἰκέω] οἰκήσας 245,11;
]οικεῖς 250 B III 15
οἰκουμένη] -ης 247 I 25
οἶκτος] -ον 241,11
οἶος] οἶα 241,10; 250 B I 4
οἴχομαι] -εται 241,66
ὄλλυμι] ὀλώ[λαμεν 241,°68
ὅλος] -αις 247 II 6
'Ολυμπιάς] -άδα 249,4
ὅμοιος] -αν 250 A II 10
ὁμοφροσύνη] -ην 249,13
ὄνος] -ον 250 B I°11
ὀξυκάρηνος] -οι 244,9
ὀπίσω 241,28
ὁπλοφόρος] -ε 245,8
ὀπώρα] -ας 242 Α 13
ὁράω] εἶδεν 250 A I 20;

ειδ[243 a+b 9; ἰδών 250 A
 Ι 17.21.27
ὀργή] -ῆι 245,37; -ήν 245,17
ὄρειος] -ον 242 A 10
ὀρθός] -ῆι 242 A 26
ὁρίζω] -ει 242 A 24
'Ορόντης] -ου 247 a 4
ὅς] οἵ 241,63.64; οἷς 247 II
 30; ἥν 245,°24; ὧν 248,3;
 ἅς 242 C 5; 249,7; ὃ 243 c
 *2
ὅσος] -ον 247 II 38
ὅταν 246,7
ὅτι 243 a+b 12; 250 B II 9;
]οτι 247 Ι 16
οὐ (οὐκ) 241,13.27.46.59.68;
 243 a+b 14.17; 244,19; 245,
 6; 247 II*8; 250 A I 1.4.7.
 11. II 5. B II 11
Οὔαρος] Κυιντιλίου Οὐάρου 249,
 6
οὐδέ 241,44; 242 C 8; 250 A I
 12f.(bis). II 6.°12f.
οὐδείς] -έν 242 C 14; 250 A II
 3
οὖν 242 D 18; 247 e 4
οὔποτε 242 A 15
Οὐράνιος] -ίοιο 242 B 3
οὐρανός] -οῦ 245,7
οὖρος] -εα 244,8
οὔτε 241,43; 242 B°5
οὗτος 243 a+b 15; τοῦτον 245,
 36; τούτους 246,4; αὕτη 249,
 4; ταύτης 245,40; τοῦτο 244,
 14; 243 a+b 2; -οι[σιν (gen.
 dub.) 244,2
ὄφρα 242 1 4
ὄχλος] -ους 250 B I 6

πάθος] -η 246,1
παιδεύω] παδεύσας 242 A 12
παῖς] -δί 250 A II*9f.; -δας 245,2
πάλαι 242 A 11
πάλιν 245,22.25; 249,4
Παλλάς 245,7
παμμέγας] -άλη 242 D 17
πανῆμαρ 241,1
παρά c.acc. 250 B II 13
παραγράφω] -εγράφη 247 II °16f.
παραδίδωμι] -έδωκεν 242 A 7
παραινετήρ] -α 241,°12; -ας 241,2
παραλαμβάνω] -λήψεσθαι 247 I *26f.
παραπέμπω] -ψει 242 A°22
παραπλησίως 247 III*14f.
παρασκευή] -ήν 250 B I*1
παρειά] -αῖς 245,15
πάρειμι] -ών 242 A 23; -όντι 241,14
παρεμπολεύς 250 B III°10
πάρεργος] -ου 242 A 25
παρθένος] -ε 245,12
Πάρις 245,°30
παρίστημι] -ίστασο 245,22
παροινέω] -ῶ 243 a+b 13; -ν[εῖς 243 a+b 12
πᾶς] -σα 241,66; -σης 242 A 9; -σαι 242 B 8; 244,9; -ντα 245,3.13.16; παντ.[242 B 5; πᾶσιν 247 e*1 (gen.dub.)
πατήρ 245,36
πάτρα] -ᾱι 241,°8
Πάτροκλος] -ου 241,°31

παῦρος 242 A 21
παύω] ἔπαυσα 242 C°25
πείθω] -ουσ(ι) 241,*4; πείσειν 250 A I 26; πεπεισμένος 247 I 21
πειθώ 241,26; -οῦς 241,*4
πέλαγος 242 C 10. D 12; -ει 242 B 2
πελάζω] -σας 244,17
πέλας 245,17
πέμπω] -ψει 242 A*22
πέντε 249,1f.
πέπλος] -ους 245,21
Περαία] -αν 247 b°10
περαιτέρω 241,4
περάω] -ῶ 245,18
Περδίκκας] -ου 247 a 5
πέρι 242 C 14
Περικλῆς 250 B III°4
περιτίθημι] -θέντων 247 III 4
πεύκη] -ης 241,60
πιθανός] -ά 245,4
πίπτω] πέσῃ 246,7f.
πιστεύω 250 A I 11f.
πλέω] πλείειν 246,7; πλέοντι 246,°9
πλησίον 241 a°1
πλόκαμος] -οις 242 A 16
πλόος 242 h*8.11
πνείω] -ο[242 h 5
πνέω] ἔπνευσε 245,4
πνίγω] π]νιγομεν.[243 f 2
πολέμιος] -ια oder -ιον 245,°1
πόλεμος] -ων 250 B III 6; cas. dub. 247 f°4
πόλις 245,27
πολλάκις 250 A I 23
πολύς] πολλοί 244,°12; πολλαί

246,4; πολλόν 242 C 9;
πολ]λῶι 247 III 7f.;
πολλα[241,26; πλεῖστον
249,11
πομπεύω] -ου[σαν 250 A 28f.
πονέω] -ῶ 243 a+b °11
πονηρεύομαι] -εται 248,9
πόνος 242 A 23
πόσις] -ιν 245,°35
ποτέ 241,69; 250 B II*3
ποτόν 242 A 14
πούς] ποσίν 245,°35
πρᾶγμα] -ατα 247 I 27; -ατ[
 243 e 2
πράσσω] -ε 241,29
Πριαμίδες] -ας 245,2
πρίν] πρὶν ἤ 247 II*7
πρό 246,2
προαιρέομαι] -ούμενοι 248,4
πρόκειμαι] -μένης 247 III 26
προλαμβάνω] -λάμβανε 246,2
προπάροιθε 242 C°9
πρόπας 245,°34
πρός c.dat. 244,2; c.acc.
 241,3.6; 245,19.33; 247 II
 7. III 27.*28.°29.*37; 250
 A II 4; προσ[247 I 16;
 πρ[ο]σ[250 A II 23
προσαγορεύω] -ηγόρευσεν 247
 I 19f.; -σαν 247 II 6
προσαξιόω] -ηξι[247 e 3
προσβαίνω] -ων 246,6
προσδέχομαι] -όμενοι 247 II
 32f.
προσεπιδίδωμι] -επεδόθη 249,7
προσέρχομαι] -ῆλθε 245,5
πρόσοδος] -ων 247 III 28
προσπάσχω] -πεπονθυῖα 247
III 24
προσπλέκω] -πλακέντα 245,°23
πρόστασις] -ιν 247 II°19
προστάσσω] -έτασσεν 248,10
 προστει[μ 250 B III 18
προσφιλής 245,5
πρόσωπον] -α 242 C 6
προτεραῖος] -αν 247 b °10
πρότλας 245,°34
πρύμνη] -αις 241,48
πρῶτος 247 I°21; -η 242 A 16;
 -α 242 C *1; -ον (adv.) 244,
 17
Πτολεμαῖος 247 II 16; -ωι 247
 I 6; -ον 247 II 34f.; cas.
 dub. 247 III 38. c 6. f°4
πῦρ 241,°50; -ος 241,65

ῥᾴδιος] -ίως 247 I 23f.; -δ[ι
 243 d 2; ῥ]ᾶιστα 243 c 1
'Ρόδιοι 247 II 30f. III 44;
 -ων 247 II'9. d 2
'Ρωμαῖος] -ων 249,8f.

Σαλαμίς] -ῖνος 242 A 19
σατράπης 250 A I 10
σειραῖος] -ους 242 C °16
Σεμέλη] -ης 242 A*4
σημειόω] -ούμενον 247 II 37f.
σθένιστος] -η 245,*13
σθένος] -ει 245,*3
σίδηρος 241,7
σῖτος] -ου 247 III°29f.
σκέπτομαι] -ομεν[242 A 6
Σκίρων] Σκείρ[ωνος 244,7
σός] σῶν 249,7; σῆς 249,10;
 σῆι 245,18; σήν 241,°32
σπεύδω] -δ[250 B III 5

Wortindex zu den literarischen Texten (Nr. 241-250)

σπονδή] -ῆι 249,12; -δ[250 B III 2
στείχω] -οντες 241,65
στέφος 245,7
στολή 250 A I 25
στρατός oder -οῦ 245,°34
σύ 241,29; 243 a+b 9; 245, 16.22; 249,11; 250 A I 7; σοῦ 245,17; σοι 249,1; 250 A I 3; σέ 245,16.22; 249,8; 250 A I 12
συγγιγνώσκω] σύγγνωτε 242 A °23
σύγκλητος] -ου 249,2
συμμαχέω] -εῖ 250 A II 15
συμμαχία] -αν 250 A I 3f.5
σύμμαχος 245,39; -ων 241,11
σύμπας] -πάντων 249,13f.
συμφανής] -ές 244,14
συμφέρω] -ει 246,9f.
σύν 247 I*15
συναγωνίζομαι] -εται 250 A II °15
σύνειμι] -ῆν 242 A 6
σφάλλω] σφαλῶ 245,°2
σφόδρα 246,4
σχῆμα 250 A I 24
σώιζω] -ειν 248,5
σῶμα] -ατος 250 A II 8f.; -άτων 250 A II 14

ταμίας 242 A 20
ταμιεύω] ἐταμίευσεν 247 i°2
τάσσω] -οις 241,°32; ταχθέν 241,29
ταφή] -ῆ 250 B I*2
τάφος] -οις 250 B III 14
ταχύς] -εῖα 242 C 13

τε 241,26; 242 C 6; 244,4.8; 245,°4; 247 III °24.41
τεῖχος 245,6
τέκος 242 A °4
τελευτάω] -ῶν 250 B II 9
τελέω]-εῖ 246,3; τετελέσθω 242 C 23
τέλλω] -ον 242 C °6
τέλος 245,26
τέχνη] -ην 250 A I 1
τέως 241,°38
Τιβέριος] -ίου Νέρωνος 249,5
τίθημι] θῆτε 242 A 25
τίκτω] -ει 241,26
τίς 243 a+b 14; 245,39; τί 241, 3.6.69; 250 A II 7
τὶς 242 B 5; 243 a+b 16; 245, 4; 250 A I 20.27; τινί 245, 21
Τιτάν] -ᾶνος 245,13
τιτρώσκω] ἔτρωσε 250 B II 10
τοι 249,1
τοιόσδε] -άδε 242 A 18
τοιοῦτος 250 A I 14.15; -αύτην 250 A II 12
τολμάω] -ᾶι 241,13
τόξον] -οις 245,31
τόπος] -ον 245,11; 246,10
τοσοῦτος] -ων 250 A II 1
τόσσος] -ων 242 D 18
τότε 242 D 22; 245,31,36
τραγικός] -ῶν 242 A 23
τριήρης] -εις 250 A I 3
τρικυμία] -αις 246,7; -ας 245, °17
τρικύτος 245,°17
τρίτος] -α 242 A 25
τρόπ[ος 250 A II 19

τροφεύς 241,10
τροφή] -ᾶς 241,40
Τρῶες] -ων 245,27
τυγχάνω] -ωσιν 248,3
τύπος] -ους 245,20
τύφω (? oder τῦφος?)] -ον [242 h *7
τύχη 245,32; -ην 246,2
τυχόν 243 a+b °11

ὑβρίζω] -ισμένος 245,37
ὑγρός] -ήν 242 B *3
ὕδωρ] -ατος 242 C 5; ὑδ[ατ- 242 D 20
ὑμεῖς] -ᾶς 250 A II 4
ὕμνος] -ον 242 A 4; -ων 242 A 23
ὑπαρχεία] -ας 249,8
ὑπατεύω] -όντων 249,3.5
ὕπνος 247 b °8
ὑπό] ὑφ' 247 II 11
ὑπουργέω] -ῶν 242 A 21; -ήσω 241,*17
ὕστερος] -ον 247 i *3; -ας 246,*6
ὑφαρπ[α- 243 c 4
ὕψος] -ους 249,12

φαίνω] φαῖνε 242 C 6; -ετ[242 B 12
φάος 245,16
φέγγασπις] -πι 245,9
φέριστος] -ε 241,*69
φέρω] -εις 245,13; ἤνεγκε 250 B II 7;]ηνέχθη[247 III 39
φεύγω] -ων 241,°35; φύγοιμι 245,17;]πεφευγώς 242 A 8
φημί] φησίν 241,27; 242 A 19

φθέγγομαι] -εται 250 B II 9
φιλία] -αι 247 III 17
Φίλιππος] -ου 247 I 19. g 4
Φιλοκτήτης] -ου 245,31
φιλόνικος] -ον 250 B II 2; -οις 245,25
φίλος] -οι 247 II 28; -οις 241,5.16
φιλότης] -τητ[242 C 28
φίλτρον] -οισιν 244,19
Φοῖνιξ 241,10
φονεύς] -έα 250 B II 14
φόρτος] -ου 242 A 25
φράζω] -σω 250 A II 3
φράσσω] πεφραγμένον 242 C 7
φρου[ρ 247 III°41
Φρύγιος] -αι 250 B II 4
Φρύξ 250 B II 3; -γα 250 B II 4f.; -ῶν 245,39; -γας 245, 19.32
φυλάττω] ἐφύλαξα 242 A 12
φύσις 244,16
φωνή 245,5

χάρις] -ιν 241,17; -ισιν 242 A 17
χάσκω] -ει 244,18
χείρ] χερσί 242 D 8
χοή] -αί 250 B I 3
χορός 243 a+b 16; -οῦ 241,28; 243 a+b 18
χρήσιμος 247 II 14; -ους 248,7
χρηστός] -ῶν 241,12; -οτέραν 247 III 42
χρόνος 246,3; 250 A II*14; -ον 243 j 1
χρυσοχάλινος 250 A I 12f.
χώρα] -ας 247 III 26f.

χωρίς 250 B III 7

ψάω] ψαῦον 242 B 9
ψεύδομαι] -ομένα[ις] 242 A 21

ὦ 241,69; 245,6; 250 A I 8
ὠλένη] -αις 245,15

ὦμος] -ους 242 C 16
ὥριος] -ιον 242 A 12
ὡς 241,66; 243 a+b 16; 245,37;
 ὡσ[247 a 9
ὥς 241,7
ὥσπερ 250 A II 13. B I 8
ὥστε 241,5

WORTINDEX ZU DEN CHRISTLICHEN TEXTEN
(NR.255-256)

ἀγαθός] -αῖς 256,23
αἰώνιος] -ου 256,23
ἄκανθα] -ας 256,*15
ἁμαρτάνω] -ε 255,47
ἄν 255,21; 256,16
ἀναφέρω] -ένεγκον 255,45
ἀναφύω] -ουσα 256,15
ἀποδείκνυμι] -δεῖξαι 256,14
αὐτός] -οῦ 255,19; -ῷ 255,
 43; -όν 256,24

βελτιόω] -ωθείης 256,16

γάρ 255,20.22; 256,20
γῆ 256,15
γράφω] [ἔγραψε]ν 255,23

δέ 255,43; 256,16
διψῶ] -οῦντας 256,24
δουλ[256,8

ἐγώ] ἐμοῦ 255,22; μοι 256,
 20
εἰ 255,20
εἰμί] ἐστίν 256,21; εἶναι
 256,11

ἐκεῖνος 255,22
ἐλπίς] -ίσι 256,22f.
ἐν 256,17
ἐπί c.dat. 256,22 (ἐφ'); c.acc.
 256,24 (ἐπ')
ἐπιδείκνυμι] ἐπίδειξον 255,44
ἐπιποθήτως 256,18
εὐαπόδεικτος] -ον 256,20
εὐπορία] -ᾳ 256,17
εὑρίσκω] εὗρον 256,10
εὐχερῶς 256,11

ζῶ] ζῴης 256,19
ζωή] -ῆς 256,23

Ἰη(σοῦς) 255,43

καθαρισμός] -οῦ 255,*45f.
καί 255,45; 256,13.*14.17.18.
 20
καλῶς 256,18

λειώδης] -η 256,°13
λεώδης] -η 256,13

μαρτυρέω] [μεμαρτυρη]μένοις

255,20
μηκέτι 255,47

ὁ,ἡ,τό passim
οὖν 256,*11
οὗτος] τοῦτο 256,21
οὕτω 256,16

πανηγυρίζω] -ουσιν 256,22
παρατείνω] -ων 256,25
πᾶς] -σαν 256,10
πατήρ] πατ[ρά]σιν 255,23
πένης] -ησιν 256,19
περί c.gen. 255,22
πιστεύω] ἐπιστεύσατε 255,*20f.21
πίστις] -ιν 256,11

πολύς] πολλῇ 256,17
προσάπτω] -οντα 256,12
προστάττω] -έταξεν 255,*46

σεαυτοῦ] -όν 255,*43f.
σῶμα] -ατος 256,15

]τέλεσμα] -ατα 256,13
τρίβολος] -ους 256,14
τυγχάνω] -ων 256,17

ὑμεῖς] -ῶν 255,23
ὑπό] ὑπ' c.gen. 255,19

χρησιμεύω] -ων 256,19

ὡς 255,46

WORT- UND SACHINDEX ZU DEN URKUNDEN
(NR.257-281)

I. *Könige und Kaiser*

Claudius
 Τιβέριος Κλαύδιος [Καῖσαρ] Σεβαστὸς Γερμανικὸς Αὐτοκράτωρ
 276,3-4

II. *Daten, Monate*
 a. Regierungsjahre
1.Jahr (Claudius) 276,3
2.Jahr (Pescennius Niger, Elagabal oder Severus Alexander)
 277,5
8.Jahr (Ptolemaios IV.) 258,9
9.Jahr (Ptolemaios IV.) 269,5
9./10.Jahr (Ptolemaios IV.) 259,4; 260,6
10.Jahr (Ptolemaios IV.) 260,7; 261,9.12; 262
 Verso; 263,8.12; 265,
 2
25.Jahr (Ptolemaios III.) 273,14
26.Jahr (Ptolemaios III.) 273,2

 b. Monate
Δρουσιεύς 276,5
Παῦνι 273,2; 275,8
Παχών 258,9; 269,5
Τῦβι 259,3.4. Verso; 260,7; 261,12; 262,3. Verso; 263,12; 264,1
Φαῶφι 277,5
Χοιάχ 263,5

III. *Personen*

Br.= Bruder, M.= Mutter, S.= Sohn, T.= Tochter, V.= Vater

Ἀθηναγόρας 271 c 9

Ἀλέξανδρος S.d.Polemarchos, Schiffseigner 273,6
Ἀμεννεῦς Toparches 258,1.Verso
Ἀμύντας 271 c 2
Ἀπολλώνιος ὁ πρὸς τῆι οἰκονομίαι 268,8; 258,1; 259,1.Verso; 260,1.10; 262,1.Verso; 263,1; 266,1; 267,2.Verso
Ἀπολλώνιος 266,7; 271 c 4
Ἀπολλώνιος 274,1
Ἀπφᾶς 272,5
Ἀρη[277,2
Ἀριστ[271 a 4
Ἀστώ 263,6 Anm.

Βάκχιος 271 c 7

Γεώργιος σύμμαχος 281,1

Δημητρία 278,14
Δημήτριος 271 b 2
Δημόκριτος V.d.Moschion 271 c 10
Δικαῖος 274,2f.
Διονυ[σ- 271 b 5
Διόσκορος 281,18
Διοσκουρίδης ναύκληρος d.Alexandros 273,4
Δῶρος 265,1

Ζηνόδωρος 275,5.8.12.13

Ἡρακλίδης οἰκονόμος 273,11f.
Ἡρώιδης 271 a 5

Θαμῶς M.d.Tasôs 267,11
Θεότεκνος 281 Verso
Θεόπεμπτος 281,2

Ἱππαρ[χος 271 c 11

Κλέων 271 c 6
Κοῖνος 271 c 5

Κολῆφις Bürge des Brauers Pasis 268,2

Μανρῆς V.d.Petôus 261,11.12; Topogrammateus 268,10
Μαστώ 263,6 Anm.
Μήδιος 271 a 7
Μητρόδωρος Oikonomos 259,1.Verso; 260,1.7; 261,3.11; 262,1.
 Verso; 263,1.Verso; 264,2
Μοσχίων 271 c 8
Μοσχίων S.d.Demokritos 271 c 10
Μόσχος 271 b 4

Νεοπτόλεμος 271 a 6
Νικήρατος 263,3.10; 264,[4]

Ξενο[271 a 2

Onophris V.d.Petesuchos 272,demot.Subscriptio

Πα [271 a 3
Πακερῦς 274,2
Παλλαδία M.d.Teiron 257,13
Παπάις 276,2
Πᾶσις Brauer 268,4
Πασίων 280,1
Petesuchos S.d.Onophris 272, demot. Subscriptio
Πετεῦρις 266,1.Verso
Πετῆς, ὁ παρὰ Ἡρακλίδου οἰκ[ονό]μου 273,10
Πετῆσις 270,8
Πετῶϋς S.d.Manres, ἐλαιοκά(πηλος) 261,11
Πολέμαρχος V.d.Alexandros 273,7
Πραξίας 271 b 1
Πτολεμαῖος Br.d.Phamunis 267,6
Πτολεμαῖος 271 b 3

Σώστρατος 266,5; 267,1; 271 c 3

Τασῶς T.d.Thamôs 267,10
Τείρων S.d.Palladia 257,10

Φαμοῦνις Br.d.Ptolemaios 267,3

Χακρης (?) 274,2

Ὧρος 274,4; 280,4

IV. Geographische Namen

Ἑλληνικός 261,6
Κροκοδίλων πόλις 258,3; 262,5
Μέμφις 263,2; 264,[3]; 268,5.6

Ὀξύρυγχα 260,3; 265,2
Σοκνοπαίου Νῆσος 276,1f.; 277,1

V. Religion und Magie

αβλαναθαναβλα 257,3
ἅγιος 257,2.10
ἀμήν 257,2
θεός,ἡ 279,7; ὁ 281,15

πατήρ 257,1
πνεῦμα ἅγιον 257,2
υἱός 257,1
χαρακτήρ 257,11f.

VI. Ämter

ἐρημοφυλακία 276,1
κωμάρχης 281,7
οἰκονομία] ὁ πρὸς τῆι οἰκο-
 νομίαι 268,8f.

οἰκονόμος 261,3; 273,12f.
σύμμαχος 281,1
τοπάρχης 258 Verso
τοπογραμματεύς 268,10f.

VII. Maße, Münzen, Gewichte

ἀρτάβη 275,10
δραχμή 269,(6); 275,2.11; 279,6.7
δυόβολοι 269,(6)
μέτρον 275,9

πεντώβολον 269,(8)
πῆχυς 268,6 bis
τάλαντον 269,(6)
τετραχοίνικος 275,9
χαλκός 275,2.11

VIII. Steuern, Abgaben

ἐκφόριον 275,8

ἐρημοφυλακία 276,1

νιτρική 269,6
ρ καὶ ν 277,2

τετάρτη 269,7
τρίτη 265,2

IX. Allgemeiner Wortindex

ἅγιος s.Index V
ἀγοράζω 261,4
ἀγωγή 273,(8)
ἀδελφός 267,7f.
ἀδικέω 258,7
ἄδολος 275,9
αἷμα 272,8f.
αἴρω 261,2
αἰτία 263,4; 264,5
αἰχμάλωτος 261,2.4
ἀκούω 281,10
ἀλλά 262,4; 270,6; 281,5.7.
 15
ἄλλος 266,2; 275,14; 281,5.7;
 -ως 263,9
ἅμα 260,3; 262,4
ἀμήν s.Index V
ἄν 266,3.24; 267,16; 275,10.
 12
ἀναγκαῖος 278,3; 281,3
ἀνάγω 261,2; 272,9; 281,9
ἀναζητέω 272,12
ἀναμιμνήσκω 263,8
ἀναχωρέω 263,5; 264,6
ἀνεμόφθορος 275,14
ἀνέρχομαι 281,12
ἀνίστημι 266,14
ἀντίγραφον 261,12
ἀντιλέγω 265,6
ἀξιόω 263,9; 272,11
ἀπαγγέλλω 266,4f.
ἀπάγω 270,9

ἀπαλλάσσω 266,3
ἀπιστ[266,8
ἀπό 257,14; 274,5
ἀποδίδωμι 267,3f.; 275,10
ἀποκαθίστημι 262,5; 272,14
ἀπόκρισις 281,4
ἀπόλλυμι 281,14
ἀπολύω 281,9
ἀποστέλλω 266 Verso 3
ἀρτάβη s.Index VII
ἄρτι 278,10
ἀρχή 263,9
ἄρχω 272,15
ἀσπάζομαι 278,4
ἀσφάλεια 281,10
αὐλή 268,6
αὔριον 280,4
αὐτός 261,4; 265,5.7; 266,4;
 267,13.14.19; 270,3.5; 272,
 5.6.9; 275,7.13; 279,[5f.];
 280,3; 281,3.9.11.16
ἄφεσις 261,[6] Anm.

βασιλικός] τὸ βασιλικόν 258,4
βλάβος 275,[6]
βλάπτω 281,14
βούλομαι 268,1; 281,11

γάμος 280,2
γάρ 258,5; 262,6; 281,8.14
γε 262,3
γεωργός 270,8

γίνομαι 261,4.7; 262,6; 263,
 8; 270,3; 272,16; 281,11
γραφή 258,3
γράφω 261,3; 262,2; 263,2;
 266,Verso 4; 275,[10]; 278,
 9

δέ 258,4.7; 259,4; 260,6;
 261,6; 262,2; 263,5.6.9;
 265,6; 266,4; 268,14; 270,
 5; 272,5; 275,10; 278,[9].
 10.11
δειπνέω 280,2
δεκατέσσαρες 279,[7f.]
δέω 278,[8]
δηλόω 281,2
διά c.gen. 258,4; 273,10; 276,
 1; 277,1; 278,[4]; 281,1.3;
 c.acc. 258,7; 263,4; 270,7;
 281,11
διαβαίνω 263,2; 264,3
διαμένω 270,4
διαρπάζω 261,5.9
διατελ[266,13
διαφεύγω 281,13
διαφορά 263,8
δίδωμι 261,[11]; 268,6; 279,
 [4]
διέρχομαι 262,4
δίκαιος 267,12
διότι 261,4
δοκέω 263,9
δραπετεύω 281,10
δραχμή s.Index VII
δύναμαι 281,13.16
δύο 276,[2]; 278,11; 279,2
δυόβολοι s.Index VII

ἐάν 261,7; 263,9; 265,6; 275,4
ἑαυτοῦ 275,12
ἐάω 274,3
ἐγγυάω 268,3
ἐγκαλέω 267,15
ἐγλαμβάνω 263,6; 264,7
ἐγώ 261,[11]; 263,7; 266,5.Ver-
 so 1.2.4; 270,3; 272,4; 278,
 9.11; 279,3; 281,4.14.18
ἔθνος 260,3
ἔθω 263,3; 264,3
εἰ 263,9; 266,1.10.23; 279,1
εἰμί 258,5; 266,3.23; 267,5;
 268,5.6.12; 275,6.11; 278,
 [11]
εἰς 258,3.4.7; 259,[2]; 260,3;
 261,9; 262,5; 263,2; 264,3;
 265,2; 272,7; 280,2
εἷς 257,1.16f.
εἰσάγω 262,2; 277,[2]
ἐκ 275,12; 281,13
ἕκαστος 275,11; 278,5
ἐκεῖ 281,7
ἐκπέμπω 258,8
ἐκφόριον s.Index VIII
ἐλαικός 261,5.9
ἐλαιοκάπηλος 261,12
ἔλαιον 261,2.4.6; 276,2
ἐλεέω 281,15
ἐμβάλλω 273,9
ἐν 258,6; 262,3; 263,5.8.9;
 264,6; 265,2; 266,2.18; 268,
 6; 270,7; 275,8; 279,[3];
 280,3; 281,12
ἐνακούω 272,4f.
ἔνοχος 272,16
ἐξαποστέλλω 258,2
ἐπακολουθέω 259,1

ἐπαναγκάζω 267,9
ἐπειδή 262,[1]
ἐπηρεάζω 270,6
ἐπί c.gen. 263,6; 264,7; c.
 dat. 277,3; c.acc. 261,2;
 268,6; 272,14
ἐπιδείκνυμι 275,13
ἐπιμελῶς 281,8.16
ἐπισπάομαι 272,3
ἐπιστολή 259,2; 267,5; 278,
 4; 281,1
ἐπιστροφή 261,7
ἐπιτίμιον 275,7
ἐργασία 261,6.8
ἐργαστήριον 265,5
ἐρημοφυλακία s. Index VI
 (VIII)
ἔρχομαι 281,8
ἐρωτάω 278,8f.; 280,1
ἕτερος 281,1
ἔτι 263,5; 264,6
ἔτος 261,(9); 263,(8); 265,
 (2); 275,[8]; (ἔτους) 258,
 9; 259,4; 260,6.7; 261,12;
 262,Verso; 263,12; 269,5;
 273,2.14; 276,3; 277,5
εὐδοκέω 271 passim
εὔνοια 266,15
εὑρίσκω 268,14; 279,[1]
εὐτυχέω 261,10
εὔχομαι 266,3f.
εὔωνος 278,10
ἐφίστημι 261,8
ἔχω 262,5; 263,7; 266,7.10.
 12.Verso 2; 281,12
ἕως 275,12

ζημία 275,[7]

ζημιόω 281,14
ζυτηρά 259,2
ζυτοποιός 263,2.5; 264,3; 268,
 4

ἤ 257,16.17; 275,11.13.14 bis;
 281,11
ἡγέομαι 278,3f.
ἤγουν 281,12
ἤδη 261,2
ἡμεῖς 258,2; 259,2; 262,2;
 265,8; 267,7
ἡμέρα 258,3; 260,3; 278,5
ἥσσων 275,6

θεμέλιον 268,5
θεός s.Index V
θεραπεύω 257,8f.
θησαυρός 259,2
θυγάτηρ 267,11f.

ἴδιος 274,6
ἰδιωτικός 275,4
ἵνα 258,4; 261,3; 263,8; 264,
 9; 270,6; 278,7; 281,8.16
ἴσως 281,9

καθά 275,10
καθαρός 266,17
καθημερινός 257,17
καθότι 263,9; 270,4
καί passim
καλλάϊνος 277,4
καλός 281,10; -ῶς 261,3; 263,
 7.10; 267,8;
κατά c.acc. 258,5; 263,3; 264,
 3; 266,3; 278,5.7
καταπλέω 262,6

καταφθείρω 270,7
κατεργάζομαι 261,5
κατέχω 258,7
κηρός 278,10
κηρυκίνη 279,4f.
κῖκι 261,5
κλῆρος 274,6
κομίζω 258,3; 275,[12]
κριθή 259,3
κυ(βαίδιον) 273,8 Anm.
κύριος (subst.) 278,6; 281, 2.18; (adj.) 275,6
κύρωσις 268,12
κωλύω 260,4; 263,3
κωμάρχης s.Index VI
κώμη 260,4; 275,9

λακτίζω 272,6
λαμβάνω 279,[5]
λανθάνω 281,13
λόγος 258,7; 266,3

μέγας] τὰ μέγιστα 266 Verso 1
μέλι 278,9
μέλω 258,8
μέμφομαι 266,5
μέν 270,4; 278,[3]; 281,9
μερίζω 278,7
μετά c.gen. 266,22; 281,11
μεταφέρω 274,4
μετρέω 258,1f.
μέτρον s.Index VII
μέχρι 258,4
μή 258,5.7; 260,4; 261,7; 263,8; 264,9; 270,5; 275,10; 281,13.16

μηθείς 262,3; 263,[7]; 275,6
μήν ("Monat") 262,3; 275,8; 276,5
μήν (Partikel) 281,5.7
μηνυτής 266,20
μήτηρ 272,3f.
μισθόω 275,5.[6f.].15
μίσθωσις 275,6

ν] ρ καὶ ν s.Index VIII
ναύκληρος 273,5
νιτρική s.Index VIII

ξύλον 281,12

ὁ, ἡ, τό passim
ὄγδοος 277,[5f.]
οἴκημα 268,6
οἰκία 268,5; 280,[3]
οἰκονομία s.Index VI
οἰκονόμος s.Index VI
ὀλιγωρέω 258,6
ὅλος 262,8
ὁμοίως 263,5
ὁμολογέω 273,3
ὁμόλογος 275,[13]
ὄνος 276,2.3; 277,3
ὅπως 258,7; 260,4; 262,3; 264,9; 272,15
ὅρκος 266,22
ὅς 257,11; 267,14; 275,10; 281,4
ὁστισοῦν 258,5f.
ὅτι 263,3
οὐ 266,29; 272,4; 281,10
οὖν 258,2; 260,3; 261,3.7; 272,12
οὔτε 266,8

οὗτος 258,3.5.6; 261,6.7.8; 262,6; 263,4; 264,5; 266, 28; 275,13; 278,11.13; 281, 9.11
οὕτω 281,15
ὀφείλημα 262,2; 275,4
ὀψέ 272,2

πάλιν 263,7
πάνυ 281,14.16
παρά c.gen. 259,2; 261,5.11; 267,6; 273,11; 275,7; 279, [5]; c.dat. 278,6; c.acc. 257,[16]
παραγγέλλω 265,7
παραγίνομαι 262 Verso; 265,8
παραδείκνυμι 265,4f.
παραδίδωμι 258,4; 266,21
παραδρομ[266,27
παρακομι[281,6
παραλαμβάνω 275,15
παραπέμπω 281,16
παραχρῆμα 268,13; 272,10f.; 275,1
πάρειμι 260,1
παρέργως 258,5
παρίημι 276,1
παρίστημι 275,5
πᾶς 257,14; 262,4; 275,4.7.[7].12; 278,3
πατήρ s.Index V
πεδίον 270,7
πειράομαι 266,25
πέμπω 259,3; 281,2.3.5
πεντώβολον s.Index VII
περί c.gen. 259,2; 261,7; 263,2.6; 266,28; 267,14; 270,2; 272,16; 278,9

περιβάλλω 266,26
πῆχυς s.Index VII
πίπτω 272,10
πλατεῖα 279,[4]
πλῆθος 281,11
πλημμελέω 266,11
πλήν 281,10
πλήρης 275,12
πλοῖον 281,13
πνεῦμα s.Index V
ποθεινότης 281,6
ποιέω 260,5; 261,3; 262,7; 263,10; 266,9; 267,8; 278,6
πόλις 258,3
πολύς] πλεῖστος 258,5; 275,[11]
πούς 281,12
πρᾶγμα 258,7
πρᾶσις 260,2.Verso; 263,6
πράσσω 269,3
πρό 278,[3]
προγράφω 260,4; 272,13
προΐστημι 265,6f.
προνοέομαι 258,5
πρός c.dat. 268,9; c.acc.259,1; 260,1; 265,8; 266,Verso 2.5
προσάγγελμα 258,1.8.Verso
προσαναλαμβάνω 263,10
προσεδρεύω 281,2.5
προσέχω 270,5
προσήκω 262,7
προσκύνημα 278,[5f.]
προσκυρῶ 268,6
πρόσοδος 259,(4); 260,(6)
προσοφείλω 263,4; 264,5
προσφέρω 258,6
προσφωνέω 263,7; 264,8
πρότερον 263,1; 264,2
πρότερος 270,8; 281,15

πυγμή 272,7
πύλη 276,1; 277,1
πυρός 273,13
πωλέω 261,6

ρ καὶ ν s.Index VIII
ῥῖγος 257,14
ῥώννυμι 258,9; 259,4; 260,6; 263,12; 267,20; 269,5

σῖτος 258,2; 270,6
σκευοφόρος 277,[3]
σός 281,6.8
σπουδή 262,3
στῆθος 272,8
σύ 258,4.7.8; 259,3; 261,2.12; 263,1.8.9; 264,2; 266,5.12; 267,4.16; 272,12; 278,4.6.7.8; 280,1; 281,15
συγκρίνω 270,4f.
συμβαίνω 261,8; 262,8
σύμβολον 275,[13]
σύμμαχος s.Index VI
συμμείγνυμι 258,2
συμφανής 261,3
συνάγω 260,3
συνευδοκέω 271 passim
σύνταξις 259 Verso; 260,2.5
συντάσσω 263,3.10; 264,4; 275,10
σφ[υριδ() 277,4
σώιζω 262,8
σῶμα 266,2

τάλαντον s.Index VII
ταχύς 281,3
τε 266,1
τέκνον 280,2f.

τελευτάω 272,11
τελωνέω 277,1
τεσσαρεσκαιδέκατος 275,[8]
τεταρταῖος 257,15
τετάρτη s.Index VIII
τετραχοίνικος s.Index VII
τίκτω 257,11f.
τιμή 275,[11]
τις 261,7; 265,6; 266,23.24(?); 275,14; 279,1
τοι 263,6
τοιοῦτος 261,8
τοπάρχης s.Index VI
τοπογραμματεύς s.Index VI
τρεῖς 281,7
τρίς 266,17(?)
τρισχίλιοι 275,11
τριταῖος 257,15
τρίτη s.Index VIII
τρόπος 258,6; 266,13
τυγχάνω 262,7; 263,1; 264,[2]; 266,29.30
τύπτω 272,7

ὑγιαίνω 266,2.4
υἱός s.Index V
ὑμεῖς 262,6;˙266 Verso 5
ὑπέρ c.gen. 281,4
ὑπέχω 267,13
ὑπισχνέομαι 281,8
ὑπό c.gen. 270,[3]
ὑπολαμβάνω 263,7
ὑπόμνημα 261,11
ὑπόστασις 268,7
ὑποστέλλω 266,16
ὑποτάσσω 261,12

φαίνομαι 263,9

φεύγω 281,17
φθορά 275,14
φίλος 278,1
φόνος 272,17
φορτίον 261,5.9
φυγή 281,15
φυλάττω 281,7.8

χαίρω 258,1; 259,1; 260,1; 262,1; 263,1; 266,1; 267,2; 274,3; 278,2
χαλκός s.Index VII
χαρακτήρ s.Index V

χόρτος 274,5
χράομαι 261,7.8
χρόνος 266,19

ψυχή 278,8

ὠνέομαι 268,2
ὠνή 260,2.8; 263,6.11; 264,7; 269,4
ὥρα 272,2
ὡς 258,5.7; 259,4; 260,6; 266,3; 268,11; 281,1
ὥστε 261,9; 272,8; 281,3.12

VI. Tafeln

FOTONACHWEIS

G.Dettloff: Tafel II, III, VI, IX, XIII-XV, XIX, XXIV-XXXI,
 XXXVII
K.Maresch: Tafel VIII, XVIII, XXXV, XXXVI
B.Naumann: Tafel I, IV, V, XX, XXI
Sh.Yazdanyar: Tafel XIb, XVI, XVII
R.Zachmann: Tafel VII, X, XIa, XII, XXII, XXIII, XXXII-XXXIV,
 XXXVIII, XXXIX, XL

Tafel I: a) Nr. 244 Lehrgedicht über Schlangen (vergrößert; 135%)
 b) Nr. 251 Sophokles, Aias 1–11 (Originalgröße)

Tafel II: Nr. 246 Gnomologisches Florilegium (vergrößert; 175%)

Tafel III: Nr. 248 Semiramis? (vergrößert; 125%)

Tafel IV: a) Nr. 253 Isokrates, Ad Nicoclem 19–20 (vergrößert; 200%)
b) Nr. 254 Aischines, In Ctesiphontem 239 (vergrößert; 200%)

a) Nr. 255 Verso

b) Nr. 255 Recto

Tafel V: Nr. 255 Unbekanntes Evangelium oder Evangelienharmonie (Fragment aus dem „Evangelium Egerton"; vergrößert, 200%)

Tafel VI: Nr. 256 Theologischer Text (Originalgröße)

Tafel VII: Nr. 257 Christliches Amulett (Originalgröße)

Tafel VIII: a) Nr. 264 Apollonios an Metrodor (Konzept zu Nr. 263; Originalgröße)
b) Nr. 265 Konzept eines Briefes (Originalgröße)

τοῖς βουλομένοις

συνεῖσιν αντι[..]κο[..]τ[

.

τελωνην ἐξ ετο[

ον α[.]τ . . [

και . . εν μεν δε Σιρ . ον . .

τα[. . .]ενταλες ε

Απολλω[

προς τας οικονομ[ιας

και . ανιετ . . τοις

. τατες . .

κηρυσσεσθε

παραλυτω

.

εὑρισκεται δε

Tafel X: Nr. 269 Brieffragment mit Abrechnung (Originalgröße)

a) Nr. 270

b) Nr. 274

Tafel XI: a) Nr. 270 Eingabe (verkleinert; 85%)
b) Nr. 274 Brief des Apollonios an Dikaios (vergrößert; etwa 120%)

Tafel XII: Nr. 271 Unterschriften unter einem Vereinsbeschluß
oder der Satzung eines Vereins (verkleinert; etwa 90%)

Tafel XIII: Nr. 272 Eingabe wegen Mordes (Originalgröße)

Tafel XIV:
Nr. 273 Empfangsquittung über eine Schiffsladung (vergrößert; 108%)

Tafel XV: Nr. 275 Ackerpacht (vergrößert; 125%)

a) Nr. 276

b) Nr. 277

Tafel XVI: a) Nr. 276 Torzollquittung (Originalgröße)
b) Nr. 277 Torzollquittung (Originalgröße)

Tafel XVII: Nr. 278 Privatbrief (Originalgröße)

a) Nr. 279

b) Nr. 280

Tafel XVIII: a) Nr. 279 Verlustanzeige (verkleinert; 80%)
b) Nr. 280 Einladung zur Hochzeit (vergrößert; 175%)

Tafel XX: Nr. 241 Anonymes Achilleusdrama (A und fr. a, b; vergrößer

Tafel XXI: Nr. 241 Anonymes Achilleusdrama
(B; vergrößert, 125%)

Tafel XXIV: Nr. 245 Odysseus' Ptocheia in Troy (oberer Teil; vergrößert, 150%)

.
.
.

θαρρ[. . . .]μ̣ε̣ν̣ ο̣. . . [
πρ̣ο̣ς τ̣ι̣ν̣ο̣ς
ρ̣ο̣υ̣ ε̣ν̣ τ̣η̣ . [
αλλ᾽ ὑπ̣ο̣τρ̣ε̣φ̣ο̣μ̣ε̣ν̣ο̣υ̣ . [
. κ̣η̣ρ̣υ̣ξ̣ ιερ. [
. απ̣ο̣δ̣ε̣ς τ̣ι̣. αλ. γ̣ε̣[
ετ κ̣η̣σ̣η̣ι̣α̣ς̣ ε̣σ̣τ̣ρ̣ε̣[
ν̣. κ̣η̣ δ̣ο̣υ̣ς̣ [
. [
. [
ν̣. κ̣α̣τ̣α̣σ̣κ̣ε̣υ̣α̣[
. κ̣α̣ . μ̣η̣ μ̣η̣ ε̣υ̣κ̣[
ν̣ο̣ι̣ς̣ τ̣ο̣ τ̣α̣κ̣τ̣ο̣ν̣ ε̣ι̣[
ε̣ω̣ς̣ ἡ̣μ̣ω̣ν̣ τ̣ο̣ς̣
δ̣υ̣κ̣[. .]τ̣ε̣ρ̣ο̣ς̣ μ̣η̣ . [
ε̣π̣ι̣ τ̣ο̣ . . . ω̣ς̣ ω̣ς̣
ο̣υ̣κ̣ α̣υ̣η̣ν̣ . ε̣σ̣[

Tafel XXVII: Nr. 247 Diadochengeschichte (unterer Teil; Originalgröße)

Tafel XXVIII:
Nr. 247 Diadochengeschichte (Fragmente b–m; Originalgröße)

Tafel XXX: Nr. 250 Rhetorische Übungen, Teil B (vergrößert; 150%)

Tafel XXIX:
Nr. 250 Rhetorische Übungen, Teil A
(vergrößert; 150%)

a) Nr. 259 Recto

b) Nr. 259 Verso

Tafel XXXII: Nr. 259 Metrodor an Apollonios (Originalgröße)

a) Nr. 258 Recto

b) Nr. 258 Verso

Tafel XXXI:
Nr. 258 Apollonios an den Toparchen
Ammeneus (verkleinert; 70%)

a) Nr. 260 Recto

b) Nr. 260 Verso

Tafel XXXIII: Nr. 260 Metrodor an Apollonios (Recto: verkleinert, 90%; Verso: Originalgröße)

a) Nr. 261 Recto

b) Nr. 261 Verso

Tafel XXXIV: Nr. 261 Petôys an Apollonios (Originalgröße)

Tafel XXXVI: Nr. 263 Apollonios an Metrodor (verkleinert; 75%)

a) Nr. 262 Recto

b) Nr. 262 Verso

Tafel XXXV:
Nr. 262 Metrodor an Apollonios (Recto: verkleinert, 90%; Verso: vergrößert, 130%)

Tafel XXXVII: Nr. 266 Apollonios an Peteuris (verkleinert; 70%)

a) Nr. 266 Recto

b) Nr. 266 Verso

Tafel XXXIX: Nr. 281 Byzantinischer Brief mit Überstellungsbefehl (Z. 1–12; verkleinert, 90%)

a) Nr. 281 Recto, Z. 11–17

b) Nr. 281 Verso

Tafel XL: Nr. 281 Byzantinischer Brief mit Überstellungsbefehl (Recto: Z. 11–17; verkleinert, 90%. Verso: Originalgröße)